Usami Keiji
A Painter Resurrected

宇佐美圭司
よみがえる画家

Usami Keiji
A Painter Resurrected

加治屋健司 編

東京大学駒場博物館

東京大学出版会

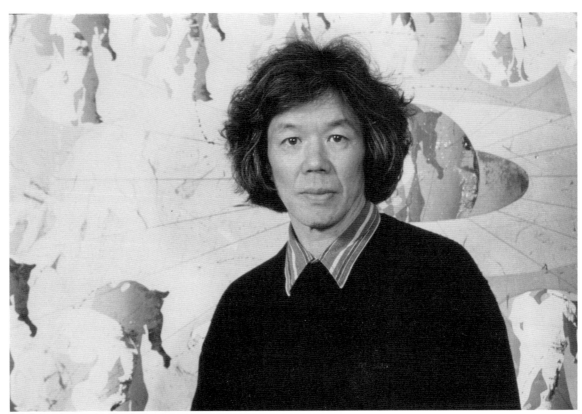

宇佐美圭司氏　1994年頃（54歳頃）
背後にあるのは《ホリゾント》（1994年、三重県総合文化センター蔵）

目次 ｜ Contents

はじめに

　本書は、東京大学が駒場博物館で開催する「宇佐美圭司 よみがえる画家」展を機に刊行されます。

　1940年に大阪府吹田市に生まれた宇佐美圭司氏は、高校卒業後に画家を志し、1963年、23歳の時に南画廊で開いた初個展でオールオーヴァーの抽象絵画を発表して注目を集めます。その後、身体の輪郭を用いた絵画へと移行した宇佐美氏は、1965年のワッツ暴動の報道写真から抜き出した4つの人型を用いる手法を確立します。レーザー光線を用いた作品や6つの横顔（プロフィール）の輪郭線を組み合わせた作品等を発表した後、4つの人型に戻り、1978年から人型を円に内包させて展開する絵画に着手し、さらに自由で多様な線描で画面を溢れさせるようになり、晩年は、制動（ブレーキ）が変化させる運動エネルギーをテーマとする〈大洪水〉シリーズに取り組みました。

　「宇佐美圭司 よみがえる画家」展は、小規模な展覧会ながら、宇佐美氏の長年の活動全体を振り返る試みです。初期の抽象絵画から晩年の〈大洪水〉の絵画まで、宇佐美氏の主な時代の絵画を概観し、手がけることが少なかった彫刻作品も展示します。そして、東京大学で失われた絵画《きずな》を再現画像で展示し、レーザー光線を用いた《Laser: Beam: Joint》（1968年）を再制作します。

　本展覧会では、駒場博物館が所蔵するマルセル・デュシャンの《花嫁は彼女の独身者たちによって裸にされて、さえも》（《大ガラス》東京ヴァージョン、1980年）も展示されます。瀧口修造とともにこのデュシャンの代表作の再制作を監修した東野芳明は、宇佐美氏の初個展のきっかけをつくった美術批評家です。東野は、その後も長きにわたって宇佐美氏と交流し、その作品を高く評価してきました。宇佐美氏の作品、とりわけ《きずな》と《Laser: Beam: Joint》を、《大ガラス》東京ヴァージョンとともに

展示することで、近年重要な論点となっている現代美術の再制作の問題を考察することも、本展覧会のテーマのひとつです。

　本書は、宇佐美氏の活動を概観すると同時に、今後の画家研究の資料にもなるよう、最新かつ充実した内容を目指しました。展覧会に出品した作品の図版はもとより、宇佐美氏の代表作の図版も掲載し、さらに、旺盛な評論活動でも知られた宇佐美氏の代表的な論考を再録しています。展覧会企画者による論考に加えて、《きずな》の制作のきっかけをつくった東京大学名誉教授の高階秀爾氏、そして、宇佐美氏と深い親交があった造形作家の岡﨑乾二郎氏にもご寄稿いただいています。宇佐美氏の蔵書と資料を精査して、詳細な文献目録を作成し、略歴・展覧会歴も新たに編纂しました。

　東京大学中央食堂には、1977年から《きずな》が掛けられていましたが、2017年の改修工事で不用意な廃棄処分により失われてしまいました。本展覧会は、取り返しのつかない結果をもたらしたことの反省にたち、宇佐美氏の長年の活動を振り返り、その作品が提起した問題を学んで、芸術とともにあることの大切さを考える機会にできればと考えています。

　展覧会の開催と本書の刊行は、宇佐美氏の長女である池上弥々氏のご厚意がなければ実現しませんでした。池上氏の惜しみないご協力に心からお礼申し上げます。作品画像の使用や文章の転載を許可してくださった美術館や出版社、高階秀爾氏と岡﨑乾二郎氏をはじめ、ご支援とご協力をたまわりました関係者の皆様に感謝の意を表します。

<div align="right">東京大学駒場博物館</div>

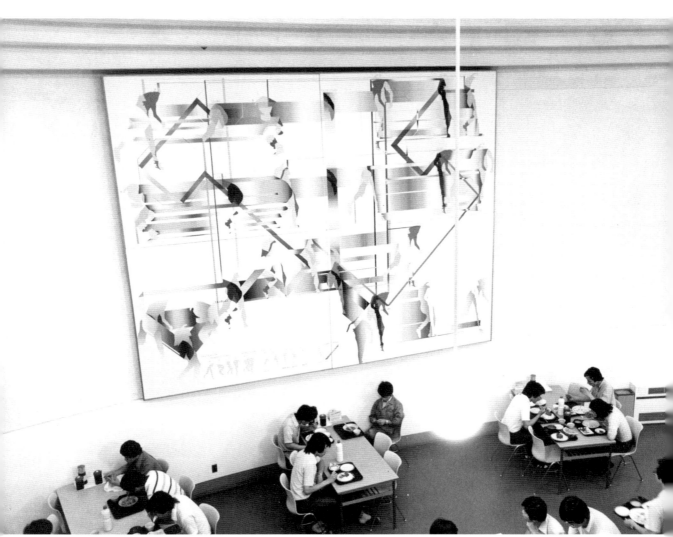

東京大学中央食堂の《きずな》1977年頃

ご挨拶

五神真

　いま、私たちは激しい変化の時代を生きています。

　インターネットに象徴される、情報通信技術の飛躍的な進歩は、私たちの生身の身体が存在するリアルな物理空間に加え、サイバー空間という新たな生活空間を生み出しました。物理空間でのさまざまな情報がデジタル化され、サイバー空間に蓄積され、日々の暮らしで行き交っていますが、そのデータ量は指数関数的に増加しています。人びとはことあるごとにサイバー空間の情報を参照しながら、次の自分の行動を選択するようになっています。サイバー空間はリアルな物理空間と絡まり合い、融合してきているのです。このデジタル革新は、私たちの生活だけでなく、社会や経済の様相も急激に変えています。

　昨年来の世界中での新型コロナウィルス感染拡大において、人と人との直接の対話や触れあいが厳しく制限され、それをオンライン上の活動で補わざるを得なくなりました。そうしたなかで、デジタル革新は一層加速しています。近年の進歩が著しい人工知能技術は、サイバー空間上の膨大なデータを自動的に参照し、一気に解析することを可能にし、その便宜の利活用も急速に広まっています。その結果、モノの価値を中心とした経済から、知識、情報、サービスといった無形のものがより重要な価値を持つ、知識集約型の社会経済へと大きく、想定した以上の速さで転換しつつあるのです。

　一方、地球温暖化のグローバルな変化はさらに深刻になり、社会を分断するさまざまな格差も拡大し、地球規模の多様な解決しにくい課題が顕在化しています。デジタル革新がもたらす転換を私たちが望むべき方向に向かわせるためには、私たち一人一人が主体的にこの課題を「自分ごと」と捉えて、共存と改善の理想のもとで自らの行動を律していかねばなりません。

　東京大学は、長年にわたり多様な知の蓄積を活用して、つねに新たな知を生み出し続けてきました。大学こそが、より良い社会に向けた変革を駆動する存在となるべきです。私はこのことを、2015年に東京大学総長に就任してからさまざまな場面でくりかえし述べてきました。

　その鍵は、無形のものが持つ価値を正しく評価し、そうした価値を育むことだと考えています。絵画や彫刻といった芸術作品の価値の大半は、「形而上」

（metaphysical）の領域にあります。芸術作品を構成している物質そのものは、作品の価値のほんの一部に過ぎません。しかし現在の経済システムにおいて、無形の価値は共有されにくく、貨幣指標によって価値付けしやすい特定の領域しか評価されない不健全な状態になっていると感じます。知識集約型社会を迎えようというなかで、知や美や共感や感動の価値を、いかに共有し評価できるのか。人間が経済というメカニズムを使いこなしながら、この先健全で豊かな社会を生みだすためには、いかなる活動の転換が必要なのか。私たちは、その分岐点に立っているのです。

　本書は、東京大学駒場博物館で2021年春に開催される展覧会「宇佐美圭司 よみがえる画家」と連動しています。戦後を代表する画家である宇佐美圭司氏の活動について、絵画作品、論考、その他関連資料を振り返り、あらためて網羅的に評価しようという、大きな目標をもって編纂されました。

　宇佐美氏は戦後を代表する画家ですが、論説でも活発に活動されていました。1984年には岩波書店の「20世紀思想家文庫」で『デュシャン』を出版されましたが、この本はフェノロサから始まり、湯川秀樹の話で結ばれています。私の学生時代に教養学部でマルセル・デュシャンの通称《大ガラス》という作品のレプリカを制作する野心的なプロジェクトがありました。それにたまたま接するなかで、デュシャンという芸術家に惹かれ、宇佐美氏の初版本をすぐに入手しました。その本のなかで宇佐美氏は前衛表現について生き生きと語り、また時代の先頭でのいろいろな思いを述べておられ、その言葉に強い刺激を受けたことを思い出します。宇佐美氏は、最新のテクノロジーを導入し表現を拡張することにも積極的に取り組まれていました。誕生間もないレーザー光線を用いた《Laser: Beam: Joint》はその典型で、私はたいへん面白く思いました。本展覧会では、現代の技術によってこの作品の再制作を試みています。

　本書および本展覧会を通じ、宇佐美氏の多様な仕事に触れることで、芸術作品がもつ「価値」について、考えていただきたいと思います。理学部の学生時代からずっと本郷キャンパスで過ごしてきた私自身も含め東京大学の学生・教職員は、中央食堂の壁に飾られた宇佐美氏の大作に長年にわたり親しんできました。それが廃棄によって失われてしまったことが浮かびあがらせた問題をさらに深め、無形の価値をどのように捉え、また社会のなかでいかに共有していけば良いのか、そうしたことを考え

る機会にできればと思います。

　最後になりましたが、本書の刊行および展覧会開催にあたり惜しみなくご協力くだ
さったご遺族の池上弥々氏をはじめ、作品画像の使用や文章の転載を許可してくだ
さった美術館や出版社のみなさま、ご寄稿の高階秀爾氏と岡﨑乾二郎氏、並びに、
さまざまにお力添えをいただきました関係者のみなさまに対し、主催者を代表して心よ
りお礼申し上げます。

宇佐美圭司展に寄せて

三浦篤

　「宇佐美圭司 よみがえる画家」展がいよいよ開幕する。今、さまざまな思いが脳裏に交錯し、胸にざわめきを覚えるとともにある感慨が迫ってくる。

　忘れもしない 2018 年の春先のこと、東京大学中央食堂に掛けられていた宇佐美圭司氏の作品《きずな》が、食堂の改修の際に廃棄されたという悪夢のようなニュースが巷を駆けめぐった。衝撃は大きく、悔恨の念は深かった。その後、学術の府におけるあってはならない暴挙を猛省し、《きずな》を共同体の記憶に留めるために、2018 年 9 月 28 日に東京大学安田講堂でシンポジウム「宇佐美圭司《きずな》から出発して」を開催したことが、まるで昨日のことのようにまざまざと蘇ってくる。《きずな》という作品の意義について、また作品の廃棄が提起するさまざまな問題に関して、パネリストの皆さんにそれぞれの立場から熱のこもった発言をいただけたことは、報告書にしっかりと記録されている。しかしながら、問題がそれで終わったわけではないということは、東京大学の関係者全員の共通認識でもあった。

　その後、学内の学術文化遺産の確認と保護、美術に関する教育や啓蒙など、過ちを繰り返さないための地道な活動を続けて来てはいる。ただし、それだけではなく、《きずな》という作品を通して東京大学の学生・教職員にある「働きかけ」をしてくださった宇佐美さんのお仕事に対して、我々も何らかの「働きかけ」を返したいという気持ちが強くなり、五神総長のご理解も得て、ここ駒場キャンパスにある駒場博物館で展覧会を開催することができたのである。折しも、駒場博物館は設備の老朽化のために昨年度から大々的な改修期間に入っており、その作業が終了しリニューアルオープンを飾る催しが、この「宇佐美圭司 よみがえる画家」展というめぐり合わせとなった。またとない機会と考えている。しかも、コロナ禍の中、議論を重ね、二転三転しながらようやくたどり着いた企画の実現に言葉にならない喜びを感じている。

　もちろん、制約された条件の下でできることは限られている。現今の感染状況に鑑みて、当初の計画から出品点数を減らし、規模を縮小して臨む展覧会となったが、それは逆にエッセンシャルなものを凝縮することを可能にし、よりコンパクトで充実した内容に仕上がる契機となったと思う。あくまでも《きずな》そのものを中心に置き、宇佐美さんの足跡における本作の意味を深掘りすること、また展覧会カタログの学術性を高め、宇佐美さんに関する資料を抜本的に整備して今後の研究に資すること、といっ

た明確な目標が定まってきた。さらには、当館が大学美術館であるという特性から、単なる宇佐美圭司回顧展に留まることなく、それにふさわしいテーマ性を付与しようということになった。それが美術における再制作というテーマである。

　実は、オリジナルと再制作（複製、レプリカ、復元）の問題は現代美術に留まらぬ、美術史における普遍的なテーマでもある。西洋美術の歴史を遡れば、イタリア・ルネサンスの時代に古代ギリシア画家アペレスの失われた名画を復元しようと、ボッティチェッリが《カルンニア（誹謗）》を、ティツィアーノが《ヴィーナスの礼拝》を、フィロストラトスによるエクフラシス（絵画記述）、すなわち絵を描写した文字資料から復元してみせた遠い例が思い起こされる。あるいはまた、レオナルド・ダ・ヴィンチの失われた壁画《アンギアーリの戦い》の中心部分を、17世紀にルーベンスがレオナルドの素描に基づいて再現してみせた例もある。そして、何らかの理由で原型を留めなくなった作品を再制作することが、保存・修復の問題とも絡んで現代美術の重要課題のひとつになっているのも確かなのである。

　本展においては、《きずな》に関して物質的な再制作は行わないものの、その再現画像を駒場博物館の広大な壁に映写することにした（かつて中央食堂に掛けられていたことも想起させよう）。加えて、レーザー光線を用いた初期代表作《Laser: Beam: Joint》の再制作を行ったのが本展の見所となる。レーザー物理学の専門家との連携により実現したこの企画は、文化芸術と科学技術が融合した総合大学ならではのプロジェクトとも言えよう。しかも、会場となる駒場博物館内にはそもそもマルセル・デュシャン《大ガラス》のレプリカ（世界に3点ある内の「東京ヴァージョン」）が常設されている。再制作という本展のテーマを展開するには最適の場であるし、当然《大ガラス》のレプリカ自体も展示に組み込むよう構成した。以上のように、本展は現代美術における再制作の理論と実践に一石を投じる内実を備えているのである。

　現代の美術批評というより、美術史的な側面からあらためて宇佐美圭司を見直してみたい。まず思うのは、宇佐美さんが相手にしていたのは、決して現代絵画に限らなかったということだ。おそらく、常に西洋絵画史の総体を意識して、いや西洋も日

本も含めた、(今風の言葉でいえば)グローバルな美術史全体を常に念頭に置いて活動していた、スケールの大きな造形作家なのである。それは残された作品からも、文章からもうかがい知れる。

　私見では、宇佐美圭司はレオナルド・ダ・ヴィンチの系譜にたつ画家であると思う。文化と科学が未分化の時代に、「精神の業」として絵画を制作したこのイタリア・ルネサンスの巨匠から、下ってはマルセル・デュシャンにつながる流れに棹さす人なのである。知的な営為としての芸術、メカニカルなものへの関心はまさに3者に共通するベクトルにほかならない。宇佐美さんこそは、デュシャンは当然としても、レオナルドやミケランジェロをも包含する広大な地平で制作しようとした、日本現代美術史において類い希な画家ではないのか。それだけの世界観、芸術観の裏付けを感じる。

　《きずな》を見ていただきたい。1965年にロサンゼルスで起こったワッツ暴動の報道写真から「かがむ人」「たじろぐ人」「走る人」「投げる人」などの人型を抽出し、それらを組み合わせて制作している。これを単に記号的な絵画などと呼ぶことは浅薄のそしりを免れない。やむに止まれぬ人間の行為が生み出す身ぶりに、パトスに裏打ちされたある典型性を見て取った画家が、それらの形態を「普遍」の場に連れ出そうとした痕跡こそが《きずな》の構造化されたダイアグラムなのである。しかも、《きずな》というタイトルが示唆するように、人と人との関係性も前景化している。おそらく宇佐美さんは、どのような分野に進むにせよ東大の若い学生たちが、食事の合間にふと壁を見上げたとき、無意識的にも人間の本質的な問題に立ち向かう姿勢をそこから感じとり、大事なことを考えてくれるのを願っていたのではなかろうか。誤解を恐れずに言えば、宇佐美圭司は日本の現代美術において、壮大な「ユマニスムの芸術」を実践した類い希なアーティストだったという見方もできるのである。

　宇佐美さんによる出色のマルセル・デュシャン論(1984年)を久しぶりに読み直しても、浮かび上がるものは同じである。網膜的な視覚性に囚われ、主観性の解放に淫したと見なす西洋近代絵画の行き詰まりに風穴を開けた前衛芸術家デュシャンを考察する際に、こともあろうに日本の伝統文化を西洋近代と接続させたアーネスト・フェノロサの話で始め、湯川秀樹の素領域論で終わる構想を抱くことなど、他の誰がで

きるだろうか。あるいはまた、図像解釈学の泰斗アーウィン・パノフスキーの『イコノロジー研究』にデュシャンの取り組みとの相同性を認めることは、自らの歴史的なパースペクティブによほど自信がなければ不可能な議論であろう。これ以上詳述する紙数がないので、今はただ、「フェノロサが見事に語った『平治物語絵巻』がセザンヌやマチスの一点の絵よりも、デュシャンの『大ガラス』に隣接するのである」、という宇佐美さんの言葉をしっかり受け止めておきたい。

　このデュシャン論は、結局のところ、明治以来の「洋画」の伝統を背負いながら現代美術の場で格闘し、西洋の文化を我が物として日本の異質な文化との共通性を見つけようとした、宇佐美さん自身について語るものでもある。抽象絵画以降に何ができるかという課題に取り組んだデュシャン以降に何ができるのかという課題に取り組んだ宇佐美圭司。常に「普遍」の地平に立ち続け、本質的な問題を見据えた画家の足跡と臂力を、本展でしっかり確かめていただきたい。

　本展覧会の準備のために、加治屋健司教授を中心に折茂克也助教と私でコア・チームを作り、ご遺族の池上弥々様の全面的なご協力を始め、関係する多くの方々のご支援、ご助力を賜った。本展の実現に無事こぎつけることができたことに、館長として心より御礼申し上げたい。なかでも、生協食堂に掛ける作品の制作に宇佐美さんを推薦された高階秀爾先生（東京大学名誉教授）は、本展開催を機にご所蔵の宇佐美作品を東京大学に寄贈してくださった。《きずな》とも関連するその作品は本展で初のお披露目となるが、これもまた縁と言うべきであろう。最後に、東京大学の本部並びに総合文化研究科からは、物心両面にわたって全面的なご支援をいただいており、ただ感謝するばかりである。今はただ、この「宇佐美圭司　よみがえる画家」展が、日本現代絵画史に確かな足跡を残した画家の再評価の第一歩となることを心から祈念している。多くの方々がご来館くださるよう願ってやまない。

《きずな》は今も語りかける

高階秀爾

　話を進めるにあたって、まず順序として、今から半世紀近く以前の事情を述べることから始めたい。

　1977年のある日、私は東京大学消費生活協同組合（以下、東大生協）の代表の訪問を受け、新たに東大中央食堂を整備するのでその壁面に絵画を飾りたいが、その新作を誰に依頼したらよいか、適当な画家を推薦してほしいと頼まれた。当時私は、東京大学文学部で西洋美術史の講座を受け持っていたが、同時に現代美術の動向にも強い関心を抱いていて、当時の前衛美術家たちと交遊を重ね、その作品を見て廻ることも続けていた。それは、フランスでの留学時代に、今では美術館の画廊に展示されていて多くの観衆の讃美の的になっている名品も、制作当時の社会状況のなかに置いてみれば、革命運動の情熱に支えられていたことや、あるいは発表当初には批評家から激しく非難され、一般観衆からは嘲笑された歴史を背負っていることを学んだからでもあったろう。

　東大生協から、中央食堂の壁面を飾る壁画を制作する画家を推薦してほしいという依頼を受けた時、私がまず考えたのは、そのためにはどのような作品がふさわしいかということであった。私が考えたのは、作品は少なくとも三つの条件を満たすものでなければならないということである。第一は言うまでもなく優れた芸術作品であること、それに加えて、第二に高度に発達した技術文明という現代の社会状況を反映したものであること、そして第三に、食堂を利用する学生たちの感性と知性に刺激を与え、豊かな人間性を養うことのできるものという三つである。人によってはそれはあまりにも考え過ぎだと思うかもしれない。設置場所は、大学の構内にあると言っても、学問探究の場である教室や講堂と違って、学生たちが日常性を取り戻すくつろぎの場である食堂である。よほど芸術好きの学生でもないかぎり、壁画をじっくり鑑賞しようとする者はいないであろう。大部分の学生たちは、食事のあいだに、あるいは友人たちと談笑している時に、何気なく視線を走らせて壁画を一瞥し、そのまま忘れてしまって、そこに壁画があったという意識さえ残らないかもしれない。しかしそれでいて優れた芸術作品は、敏感な感覚を持った人には、本人がそれと気づかないうちに、密やかに語りかける。それは「芸術の力」、あるいはアンドレ・マルロー風に言うなら「沈黙の声」とも呼ぶべきものであって、食堂に集う有為の学生たちには大きな意味を持つに違いないと

私は考えたのである。事実、小説家の黒井千次は、1992年、セゾン現代美術館で開催された『宇佐美圭司回顧展』のカタログに寄せた「拒絶のキャンバス」と題する文章において、壁画と学生たちとの関係を、きわめて的確に、次のように語っている。

　　　誰一人として壁の絵に目を向ける者などいない。それでいて、床面の学生達（ほとんどは男子）と壁面の絵画とは暗黙裡に動きを交換し、お互いに相手を無視し合いながらも関係し、夫々が夫々を無意識のうちに認知する、とでもいった不思議な雰囲気を生み出していた。

壁画はたしかにその役割を充分に果たしていたのである。

　話を東大生協から芸術家推薦の依頼を受けた時点に戻すと、その時私が考えた三つの条件を満たす現代美術家として、自然に浮かんで来た名前が宇佐美圭司であった。当時宇佐美は、日本でのさまざまの現代美術展や個展での活動のみならず、国際的にも、1967年のパリ青年ビエンナーレ展をはじめ、ニューデリーでのインド・トリエンナーレ展（1971年）、ヴェネチア・ビエンナーレ展（1972年）への参加や、欧米の主要都市での個展などで注目を集めるという華々しい活躍を見せていた。つまり、当時最も先鋭な美術家の一人であった。

　それと同時に、宇佐美圭司は、優れて知的関心の高い知性の人でもあった。高校時代は、進学の道として物理か化学の分野を選ぶつもりであったという。それにもかかわらず、実際には芸術の道に進んだのは、理系の分野があまりにも細分化して世界全体を捉えるのには適していないように思われ、さらには科学技術の発達が必ずしも進歩や発展を約束するものとは言えないと考えるようになったからだと、後に宇佐美自身が語っている。もちろん、その言葉に嘘はなかろうが、長い思想遍歴を経た後年の感想が、そのまま若い頃の探究の実体を反映するとのみは言い切れないであろう。現に、1960年代には、酸素との結合やその除去によって物質の様態が変化する「酸化」と「還元」の化学反応を色彩表現に適用した〈還元シリーズ〉を残しているし、また科学雑誌に掲載されたホログラム写真に興味を惹かれて、絵具の代りにレーザー光線を用いた「レーザー・ビーム作品」を試みて「人類の進歩と発展」を旗印

に掲げた1970年大阪万国博覧会では、鉄鋼館で前川國男、武満徹と組んで、レーザー・ビームと音響による大がかりなスペース・シアター《エンカウンター '70》を制作している。

　同じ頃、私は音楽評論家の遠山一行と、文芸評論家の江藤淳を編集同人とした芸術批評誌『季刊芸術』の刊行に携わっていたが、たまたま1976年には、その『季刊芸術』誌で「戦後日本の美術」をテーマとした誌上シンポジウムを企画し、そこに長年ドイツで活躍していた彫刻家の飯田善國、赤瀬川原平、中西夏之とともに「ハイレッド・センター」を結成していた高松次郎に加えて宇佐美圭司に参加して貰った。さらに同じ年、ニューヨークで開かれた日米文化教育会議に同席して、民族性と国際性や、テクノロジーと芸術という主題について議論を交わす機会を得て、文明批評家としての宇佐美圭司の一面に触れることができた。このようないくつかの背景があって、東大生協から壁画制作者推薦の依頼があった時、私は宇佐美圭司の名を挙げたのである。

　中央食堂の壁に設置された《きずな》をはじめて眼にした時の私の印象は、その見事な出来栄えから言って、宇佐美圭司の代表作に位置づけられるだろうということであった。様式的にはそれは、1966年から始まる人型をモティーフとした作品群につながるものである。人型というのは、1965年、ロサンゼルスで起きたワッツ暴動のことを報じた『ライフ』誌掲載の写真の登場人物に基づくものである。宇佐美圭司は、それらの人物像から背景や衣裳を取り除き、頭部（顔）さえ消して、その身体を「かがむ人」、「たじろぐ人」、「走る人」、「投げる人」という動作だけにパターン化した4種類の「人型」にまとめ、その人型を画面の秩序にしたがって配置するという遣り方で一連の作品を生み出した。1968年の現代日本絵画展に出品されて大原美術館賞を得た《ジョイント》などがその例である。ただ《きずな》の場合は、その人型が断片化され多様化されて画面に散らされており、画面構成も垂直、水平、斜行という幾何学秩序に基いてしかも相互の関係性をつなげるという複雑なものとなっているので、人型の存在は必ずしも容易に見てとれるわけではない。しかしながら、後に宇佐美自身が、学生食堂の壁画について、「絵はプロフィールではなくワッツ暴動の4人の人型（ひとがた）を使った」（『宇佐美圭司回顧展』セゾン美術館、1992年）と述べている

から、壁画構想の出発点においてモティーフとして「人型」を用いようと考えたことは否定し得ない。とすれば、《きずな》は、芸術家宇佐美圭司の画業展開において、〈人型シリーズ〉の発展した成果と位置づけることも可能であろう。別の言い方をすれば、〈人型シリーズ〉が登場するのは、ワッツ暴動の写真を眼にした1960年代頃から後半にかけてのことで、その後70年代には、頭部を取り去った身体による「人型」の埋め合わせをするかのように顔（横顔）をモティーフとする〈プロフィール・シリーズ〉に移行し、壁画注文の機会に「プロフィール・シリーズを終え、もう一度身体モデルに復帰する」ことになった（先述の宇佐美の回想）という経緯を辿ったものである。それに、先に触れた〈還元シリーズ〉を加えれば、宇佐美芸術は「還元」、「人型」、「プロフィール」のシリーズ交替の歴史であり、《きずな》は〈人型シリーズ〉のひとつの到達点と見做すことができるであろうということである。

　しかしながら、少し詳細に彼の活動の軌跡を辿ってみれば、話はそれほど単純ではない。それは、例えばピカソの場合なら「青の時代」、「バラ色の時代」、「キュビスムの時代」、「新古典主義の時代」、「幻想の時代」と跡づけることのできる「時代」の交替がそのまま様式の展開と結びつき、それがまたピカソの生涯とほぼ重なり合うという歴史を形成する。しかし宇佐美芸術の「シリーズ」展開は、それとはまったく違った様相を示す。〈人型シリーズ〉が展開されている最中の1970年大阪万博の鉄鋼館で、レーザー光線を用いた三次元空間構成スペース・シアターを実現してみせ、その2年後のヴェネチア・ビエンナーレ展では「プロフィール」モティーフを積木状に形成した「ゴースト・プラン・イン・プロセス」を発表して人々を驚かせた。「人型」は、レーザー光線作品にも登場して来るが、《きずな》において中心モティーフとして戻って来るが、それで終わりというわけではなく、それ以後80年代、90年代、さらに最晩年の〈大洪水〉など様式的に大きな展開を見せるさまざまの作品群において、新しい意味を担った表象形として増殖し続けている。

　宇佐美圭司のこのような多彩多様な造形活動を改めて思い起こしてみれば、《きずな》をその活動のなかに正当に位置づけるためには、それが〈人型シリーズ〉のなかの特に優れた成果と見るだけでは、充分ではないように思われる。もちろん、「人型」モティーフの多様化やそれらを相互に結びつける関係性を支える構成原理など画面

の様式分析はどうしても必要だが、それに加えて、モノとしての作品の存在様態、つまり端的に言ってその在り方が示す特質と効果を考える視点が欠かせないであろう。

　先に例に挙げた1968年の現代日本絵画展において大原美術館賞を得た作品《ジョイント》は、展覧会出品作であるから、形式はタブロー画である。《ジョイント》だけにかぎらず、当時宇佐美が国内国外の展覧会において注目されるようになったのは、もっぱらタブロー画によってである。宇佐美芸術にかぎらず、さまざまな大胆奇抜な試みが見られる今日の現代美術展においても、大半はタブロー形式の作品で占められている。それは、タブロー画が展覧会会場に適した存在様態を持っているからである。いやむしろ逆に、タブロー画という形式が展覧会制度を生み出し、支えているとさえ言ってよいであろう。

　西洋美術の歴史においてタブロー画という形式が成立するのは、中世末期から初期ルネサンスの時代にかけてである。その理由としては、絵画の役割の変化、パトロン層の多様化、趣味の変遷などさまざまの社会状況の推移があるが、変化をもたらした機縁のひとつとして、14世紀中頃にヨーロッパを襲った黒死病（ペスト）の流行がある。文学におけるその最大の成果がボッカチオの『デカメロン』であることはよく知られている。それはフィレンツェの町を脱出した富裕な男女10人が退屈しのぎに毎日何か面白い話をするという設定で、それが今日の風俗小説につながる新しい文学ジャンルを生み出した。

　ボッカチオ自身がそうであったように、詩人や文人は町を離れても活動を続けることができるが、画家や彫刻家はそうはいかない。彼らの仕事は町の中の教会堂や邸館の建設、装飾だからである。活発な商業、金融活動で豊かになったフィレンツェの市民たちは、その富を惜し気もなく芸術活動に注ぎこんで、あのルネサンス文化を築き上げた。しかしそのフィレンツェも、14世紀後半、黒死病流行の後には、流石に大がかりな造営事業を行う余裕はなく、パトロン活動の対象は家庭内に置く小ぶりな礼拝像や家族の肖像などに向けられた。これらの作品は、小型で持ち運びが容易である特質を持っている。事実この時代以降多くの作品がアルプスを越えてフランスに流れこみ、フランスでも同様の形式の作品を発達させた。それがタブロー画である。

　ここで話を《きずな》に戻すと、宇佐美圭司が注文されたのは、壁画であってタブ

ロー画ではない。宇佐美はそのことを充分に心得ていて、まず最初に縦横4メートルという通常のタブローでは考えられない巨大なカンヴァスを用意した。中央食堂は地下に設営されていることもあって円形のプランを持ち、壁も湾曲面になっていたので、本当はカンヴァスを壁に合わせて湾曲にしたかったが、予算の関係でそれはかなわなかったと、後に無念そうに語っている。だが平面であっても、設置されればそれは壁の一部である。ほとんどの学生は、たとえ壁画のあることに気づいたとしても、それは壁面の一部としてただちに意識から振り落としてしまうであろう。この点に関し、わざわざ壁画を見に来た黒井千次が、先に引用したように、学生たちと壁面の絵画は「お互いに相手を無視し合いながらも関係し、夫々が夫々を無意識のうちに認知する、とでもいった不思議な雰囲気を生み出していた」と述べているのは、きわめて正確な観察と言うべきであろう。そのことと関連して、この壁画が「きずな」と題されていることも見逃せない。宇佐美は、大原美術館所蔵の《ジョイント》をはじめ、〈人型シリーズ〉の他の作品でも、例えば《ジョイント・イン・トゥ》とか、レーザー光線作品でも《Laser: Beam: Joint》など、しばしば「ジョイント」と言う題名を選んでいる。英語の「ジョイント」はたしかに「・つながり、接合」を意味するには違いないが、もっぱら物理的、力学的意味合いが強い。それに対して日本語の「きずな」は同じ「つながり」を意味するとしても、より心情的、精神的含蓄を漂わせている。大学という場にふさわしい卓抜な題名と言うべきであろう。

　この《きずな》作品は、モノとしては残念ながら失われてしまったが、このたび東京大学駒場博物館で開催される「宇佐美圭司 よみがえる画家」展において、眼に見えないかたちでわれわれに語りかけてくれるに違いないであろう。

1965 年、国立のアトリエで
左は《半島、ほとんどヘレンケラーのように》(1965 年)、右は《溶解・身体 No. 3》(1964 年)

宇佐美圭司の肖像を描くための補助線

岡﨑乾二郎

0

　この人に出会うことがなければ、自分は美術作家にもならなかったし、また並行して文章を書くということもなかったかもしれない。その意味でまちがいなく宇佐美圭司さんと宇佐美爽子さんは恩人である。まだ自身の能力に確信が持てなかった者に美術の仕事をすることを強く勧めてくれたのは、この二人だったからである。

　宇佐美圭司論をこれから書こうとして、なかなか態度が定まらない。なにか抵抗（というより障碍）が横たわっているかのようである。自分が宇佐美圭司について客観的に書くことは不可能ではないか、書けたとしても有効ではないのではないか。そうした迷いがあった。

　国立市にあった宇佐美邸に通いはじめたのは1977年くらいだったろう。60年代から70年代はじめにかけての仕事が頂点に達し、この時期、宇佐美さんは制作のスピードを緩め、執筆に集中し、すでに「思考操作としての美術」に続いて『展望』に一連の論考を連載し、やがて『絵画論』と名付けられ出版される書籍にまとめる見通しが見えてきた頃だった。その一連の原稿のひとつの核となった「失画症」（「芸術家の消滅」）という概念は、ある意味、当時の自分が陥っていた症状が書かれていたようにも感じるけれど、宇佐美さんがその論を書いたのは、筆者が宇佐美さんが教えていたBゼミに通いだす前であり、そもそも「失画症」という以前に、自分にはアーティストを志そうという強い意識もなかった。筆者は1975年に多摩美の彫刻科に入学はしたが自分の考えていた芸術との差異に失望し、中退し、なんらかの手がかりがあるのではと横浜にあった現代美術の私塾Bゼミに通いはじめた（実は多摩美の洋画科にも宇佐美圭司が出講していたことをその頃は知らなかった）。Bゼミに通いはじめたことは、美大とはちがった意味で逆説的に芸術とくに現代美術という世界の閉鎖性を思い知らされることになった。がすでにBゼミにも飽いてきた1977年の秋に、正式には受講していなかった、当時わずか数名の出席しかなかった宇佐美ゼミに潜り込んだことですべてが変わった。聴講するつもりが宇佐美さんに話しかけられて発言することになり、あげく長く、話し込んでしまったのだった。その出会いを宇佐美さんはいままで話さなかった青年が突然、失語症が治って話し出した事例のように何度も思い

出しては人に語っていたけれど、それは誇張だったにせよ、宇佐美さんに救われたというのは確かだった。自分が考えてきたことを受け止めてくれる間口の広い人がそこにいて、その向こうには狭い美術界をはるかに越えて拡がる世界があるように感じたのだった。

しかしながら、現代美術界の閉塞を感じていたのは宇佐美さんも同じだった。所属していた南画廊の志水さんが自ら命を絶ったのは、その頃だった。宇佐美圭司がやってきたことを理解できる人、共感できる人は美術界にはもういないようにも宇佐美さんは感じていた。印刷メディアの上では、宇佐美圭司は当時、成功者のようにきっと考えられていた。『展望』をはじめとする媒体で多ジャンルの討議などに参加し、『現代思想』などの毎月の表紙もおおく宇佐美の絵が飾っていた。けれど美術というジャンルの中では宇佐美圭司の仕事を語ろうとする批評は確実に減っていた。それは宇佐美さんが敵対的と感じてもおかしくない雰囲気ですらあった。

1970年の万国博への参加は一つの指標とされた。当時わずか30歳だった宇佐美圭司は、「鉄鋼館」の「スペース・シアター」の総合美術計画、演出ディレクターがまかされていた。時間進行に従って精緻にプログラムされたレーザービームと座席の照明の連動は、先端的であり画期的であったはずだ。その10年後にそれに呼応する表現が海外でたとえばロバート・ウィルソンやトーキングヘッズの舞台に現れたことでもそれは分かる。また「鉄鋼館」に音楽家として参加したヤニス・クセナキス自身が、その後に、「鉄鋼館」の宇佐美による演出を援用し、レーザー光のプログラムと連動した演奏を幾たびも行っている。それは建築家としてのクセナキスの仕事と作曲家としてのクセナキスの仕事を確実につなぐ方法としてレーザー・ビームによる表現をクセナキスが受け取ったことを示してもいた。

しかし、日本において宇佐美のレーザーを使った仕事はそこで途絶えてしまう。少なくとも美術界においては大阪万博はあたかも踏み絵であったかのように、そこに参加した表現、作家はすべて忌避されるような雰囲気ができあがっていた。

大阪万博はその総体として批判されるべき面は確かにあったが、無論、参加した作家たちの中には、その内部に入り込みつつも批判的な仕事を組み立てようとし奮闘した作家たちも含まれていた。これが資本主義下の国家そして都市計画プログラム

の縮図であるならば、そこに植え込まれたプログラムへの批判を内部に埋め込むこともできるだろう、という考えはアーティストの誰もが考えるアイデアだった。太陽の塔の岡本太郎にしろ、せんい館の横尾忠則にしろ、その姿勢は共有していた。が単なるこうした否定の身振りを越えて近代都市を貫いているリジッドなツリー構造そのプログラム自体を別のプログラムを埋め込んでしまうことで全体の計画を脱構築しようとする試みも存在した。ペプシ館のE.A.T.や鉄鋼館はむしろそうした傾向を先駆的に取り込んでいたといってもいいだろう(E.A.T.は結局のところ会期の初期段階でそのコンセプトの核心をゆずらず主催者と決裂した)。同様に「鉄鋼館」には高橋悠治やクセナキスも参加していたわけだったが、その後の美術界において、こうした内部で起こっていた議論や、そこで組み立てられつつあった方法論がきちんと受け止められることはなかった。こうした方法論は理論的にも技術的にも高度すぎ、アカデミックかつ官僚的すなわちテクノクラートの表現、安易な常套句で言えばブルジョア的あるいは拝外主義だとみなされたのである。

　現代美術界の体質の基本は読売アンデパンダン以来のアマチュアリズムであり、物質と身体がぶつかりあう原初的な身振りを超えるものはすべて批判しようとするプリミティビズムが支配していたともいえるだろう。この実感にもとづいた批判は、政治的な思想とはとてもいえないものだったが、大阪万国博の批判は結局のところ、こうした反文明主義に都合よく回収されてしまったのである。戦前の「近代の超克」議論が回帰してくるのも必然だった。

　筆者が宇佐美さんと出会った当時、宇佐美さんが繰り返し言っていたのは、レーザーのようなテクノロジーは誤解を招くだけで危険であるということだった。ほとんどの人はそのプログラムを見ずに、最新のテクノロジー(レーザー)が使われているということだけを見て驚き、賞賛し、あるいは批判する。そのプログラムを知覚し察知する前に、そこで議論は終わってしまう。であればもっと基礎的なメディア(＝絵画のような)にもどって、それを同様な方法論によって構造化したほうがいいのではないか。そのように当時の宇佐美圭司は考えていた。とはいえ、これは日本の現状を鑑みた上での(戦略的な)撤退を意味していた。その撤退は、76年から78年の水牛楽団の結成に展開する音楽家高橋悠治の活動や、当時、都市からの撤退を唱えはじめていた、

親交が深かった原広司の姿勢とも近く感じられた。

　いかに批判的なプログラムを組み立てたところで、それが全体を統制しようとする計画主体に関わる限り、計画する側／計画される側という非対称的な権力構造の中心性／排他性は残存してしまう。いや、それ以前にそのほとんどはもっと卑俗的な対象として処理されてしまう。すなわちいかなる前衛的で革新的な表現であったとしても、そこに含まれる生産システム＝プログラムの斬新性すなわち質の差は無視され、その現れのみが、既存のシステムが消化できる表層的な差異として消費され均されてしまう。たとえばハイテックでクール（知的にみえる）なモード、グラフィックな表現として片付けられてしまう。

　いずれにせよ当時、宇佐美さんはこのような日本の状況には絶望もしていた。宇佐美圭司さんのアトリエに頻繁に通うようになったのはこういう時期だったのだ。宇佐美圭司は美術界から孤立していたが、宇佐美さんが落ち込んでいたことは一度もない、つねに朗らかでポジティブだった。宇佐美さんとの出会い、そして会話は僕を励まし、広く世界を開いてくれた。

　1882、3年まで月に2、3度、頻繁に国立のアトリエに通った。最初は制作の手伝いをするアシスタントのような役割でも呼ばれていたが、すでに書いたようにその当時の宇佐美さんは執筆に集中していたから、絵画制作の手伝いよりも、ほぼ毎回、遅くまで議論することがルーティンだった。

　後の展開を考えれば明らかであるけれど、宇佐美圭司と筆者は当時から、かなり芸術作品の受けとり方、感性において違いがあった。がその違いをはるかに超えた、いままで会った誰にもなかったようなおおらかな寛容さが宇佐美さんにはあった。抵抗がまるでないように話が通じ議論ができた。要するに感性ではなく、ものの考え方、スタイルにおいて宇佐美さんと同じ土台、PC用語でいえば同じOSの上で二人の思考が走っていたような感じだろうか。コモンセンスといってもいい。が、コモンセンスを共通感覚と理解するならば、共通感覚とは分離して感性が存在することにもなる。

　いずれにしても感性の差異を超えて何時間でも議論もできた。むしろ感性の拡張を可能にする土台というもの（それが共通感覚だろう）がそこには成立していた。

当時、われわれはそれが現在（当時）考えるべき課題であり、何かを作ろうとするとき解かなければならない課題だと当たり前のように考えていた。

　しかし 45 年近く時間を経た現在から振り返れば、それは決して自明のものではなかったとも判る。当時は容易に共通理解ができていた特定の言葉がもっていた含意はもう伝わらなくなっているということもあろう。宇佐美圭司と時代を共有する機会をもった一人の作家の覚書として、当時、宇佐美さんと筆者が共有できていたと思われる認識を書き止めておくことは、この文が担いうる一つの務めとなるのではないか？

1

　「ゴースト」という用語は宇佐美圭司の仕事やその前提となる思考を理解するための最初のキーワードになるかもしれない。ゴーストとは、一言でいって、肉体つまり実体を失った存在である。自分自身の実体が喪失したような感覚は、1960 年代から 70 年終わりにかけて、当時 10 代から 20 代だった若い人間（筆者もその一人であった）には、ある程度、広く共有されていた感覚かもしれない。例をあげれば、つげ義春の漫画「ねじ式」にでてくる主人公になったような感覚である、すなわち彼はその世界にいながらその世界にいる感覚がしない、どこか世界の外にいるような感覚がある。重要なのは、ここでゴーストつまり幽霊であると意識されているのは自分自身だということだ。宇佐美圭司はその感覚を 50 年代の終わりから強く自覚していたという。当時盛んだった実存主義文学の影響もあったかもしれない。が、宇佐美はその感覚の適切な表現を宮澤賢治が 1924 年に書いた「春と修羅 序」の書き出しに見出している。

　　　わたくしといふ現象は
　　　仮定された有機交流電燈の
　　　ひとつの青い照明です
　　　　（あらゆる透明な幽霊の複合体）
　　　風景やみんなといつしよに

せはしくせはしく明滅しながら
いかにもたしかにともりつづける
因果交流電燈の
ひとつの青い照明です
（ひかりはたもち　その電燈は失はれ）

（宮澤賢治『心象スケツチ 春と修羅』）

　一つの照明として、それが確かに灯っているとしても、それはフィラメントを高速で
通過する電子が原子と交錯して作り出す振動が起こす現象にすぎず、ひとつの対象
ではない。その現象は透明な電子と原子の複合体である。われわれの意識もいわ
ば、このような実体をもたない複合的な事象が束ねられた現象にすぎない、というの
だ。わたしが感じ、考えているように自分では感じているけれど、そのわたしとはこの
ようなメカニズムが作り出した虚像にすぎない。
　このメカニズムを社会制度にまで拡張し、ハード（物質的）構造とソフト（文化的）構
造になぞらえれば、われわれがもっていると思っている主体的な意識は制度によって
構成され（つくりだされ）、植え込まれたものにすぎないということにもなる、つまりわれ
われは自分たちを存在していると思っているけれども、その核心に実体はなく、ただ
こうした機構としての制度から投影された複数の幻影が重なりあい、合成される像＝
ゴーストにすぎない。このように自己の存在自体を虚像として感じるのはいわば疎外
感であり、病理的にいえば離人症的な経験ともいえよう。が、社会的秩序から疎外され
た周縁において、こうしたアイデンティティの希薄化、不安定化は構造的に起こされる。
わたしたちを囲んでいる文化にいくら親近感を覚えても、われわれはその本質を理解
できず、その表層を眺めるだけで終えるしかない。それが本物であるか偽物である
か、その表象がきっと意味しているはずの、実体まで行きついて確認することが阻ま
れているということだ。ようするにわれわれはその文化の外にいて、それを眺めるだけ
であって、それに具体的に関わることはできない。これは大量に流入してきたアメリカ
文化に囲繞された戦後の日本文化の様相をも示している事態ともいえるが、より一般

化すれば資本主義市場＝商品社会の拡大とは必ず、その周縁にこのように表層と実体が分離した生活圏を拡大するということである。商品はそれを使う前にパッケージだけが消費され、その中身の質の真偽を問うことは妨げられている。看板やパッケージだけが増幅した環境＝風景に包囲され、その向こうの実体にはたどり着けない——表層の実体からの乖離。ポップアートと呼ばれた動向の核心にあったのはこうした状況だった。がそこで表現されていた作品の持つ、取り付く島もないようなクールさ、いいかえれば寄る辺もない独特の寂しさは、社会の中心（にあるだろう実体）に到達することを疎外された、社会の周縁そして外部に排除された人々が見ている現実の風景そのものを表していたともいえるだろう。

　宇佐美圭司の出発点には確かにこうした感性があった、風景を描いても表層をなぞるだけで、いくら絵具を重ねても実体に到達できない、表層は塗り重ねられた光のヴェール、あるいはただの壁のようなものに還元されてしまいそうになるが、そこに現れた遮蔽幕のようなヴェールあるいは壁のように立ち塞がる絵画平面は、事実、その向こうにあるだろう実体への接近を阻む、視覚的な皮膜なのだ。やがて宇佐美がその平面の上に自分のシルエットを投影するようになるのはある意味、必然であった。表層は、見る人の視線を客体（実体）に到達させず、跳ね返し、彼の見るすべては主観的現象として閉じ込めてしまう。ポップアートは、表象とそれが意味するものの実体的な繋がりを切断した。すべての表象は他でもありうる偶有的な存在にすぎなくなる、反対にいえば、客観的なもの、客体的なものとされているものとは、もともとは恣意的あるいは主観的にすぎないものが、制度的に関係づけられ実体のように扱われているにすぎないという批判的認識を強くもたらしもする。ポップアートからやがて、コンセプチュアルアートと呼ばれるものが現れてくるのは必然だった。コンセプチュアルアートは表現と表現されているもの、表象とそれが示すコンセプトとの結びつきの恣意性を批判的に示したのだ。その構造はすでにポップアートに示されていた。

　宇佐美圭司と出会ったばかりの当時の筆者にとって、このような感覚そして認識はあえて確認するまでもなく共有されているものだった。いわば、われわれは実体と結びつかないゴースト同士だった。けれど、それはゆえに可能性をもっていた。われわれは自身がゴーストであることによって、すべての実像と見做されているものもまたゴー

ストとして構成されたものであると認識することができたし、分析することもできた。丁寧に説明しなおせば、まずゴーストを実体のように機能させるのは構造だった。つまりゴーストがこの構造から切り離され、自身を実体ではなくゴーストとして認識できるとすれば、構造を恣意的（つまりは変換可能な）構造として批判的に認識することも可能になるということである。

　主観はそれだけでは根拠をもたず不安定だが、一方でたとえ実体から切り離された恣意的なイメージであれ、あらかじめ構造化されていることによって実体的に振る舞うことができる。つまり主観を客観と呼ばれるものへと変化させる契機はこの構造にあった。色彩も味覚も主観を超えうるとすれば、それが構造化され、いわばプログラムとして共有されているからである。しかしわれわれの主観が、そのプログラムによって規定されているのだとすれば、それを抜け出すことはむずかしいだろう。しかし、こうしたプログラムとしての世界に所属していない、その外に疎外されていると感覚が得られるとき、それはこの世界の構造を超越する契機たりうるかもしれない。

2

　1964年に東京オリンピックが開催された次の年、宇佐美圭司は『ライフ』誌のワッツ暴動特集（1965年8月27日号）に引きつけられた。ワッツ暴動については、すでにアメリカのテレビ局で報道されたニュース映像が日本のテレビにも配給されて広く見られていたはずだ。当時の映像をユニバーサル・ニュースやNBCで見ると不思議なことに気づく。黒人たちが暴動を起こした事を伝えるナレーションは流れるが、映像として映し出されるのは朦朧と立ち込める煙に霞む街、ウインドウが破壊され、燃え上がる商店などの光景だけであって、そこには暴動を起こしている黒人たちの姿はいっさい出てこない。出てくるのは、すでに逮捕された黒人たちの姿だけである。そこに活動する黒人の姿はなく、煙の向こうによぎる、まさにゴーストのような影として暗示されるだけである。暴動から5年後の1970年にラップミュージックの父ともいわれる黒人詩人ギル・スコット=ヘロンが「革命はテレビには映らない」（「The Revolution Will Not Be Televised」）とその詩で読み上げた通りである。ヘロンは革命で起こっている行為それ自体は決してテレビ映像は捉えることができない、といったのだ（当時は当

然、24時間監視する防犯テレビなどなかった）。いずれにせよ暴動を撮影し報道する側と報道される側の非対称性がここにはあからさまに示されていた。

　当時、そしてのちにこの映像を見る人々のおおかたは、むしろ自分たちが監視され報道される側、個性をもたないアノニマスな、単なる影＝ゴーストとしか捉えられない存在であることを自覚せずにはいられない。シチュアシオニスト・インターナショナルを率いたギー・ドゥボールはワッツ暴動が起こってすぐさま「スペクタクル＝商品経済の衰退と崩壊」（1965年）という論を書いた。ドゥボールはこの暴動に、すべての労働者・消費者が自身の存在も含めて、商品という見かけ（スペクタクル）で階層化された経済社会の秩序に従わされている、その商品の影となった人たちのスペクタクル社会に対する反乱を見てとった。これは人種対立ではない、スペクタクル社会への階級闘争なのだ。この論には、あのキング牧師もワッツ暴動を人種対立ではなく階級闘争だと認知したという引用が含まれている。

　宇佐美圭司も報道されたワッツ暴動からほぼ同じ印象を受け取った。報道映像には生きて活動する黒人たちは写っていない。暴動する黒人たちの姿はナレーターの言葉、あるいは逮捕されて動かない黒人以外にはどこにも示されない。見えないことにおいて、この映像を見ているわれわれと同じなのだ。すべては見かけの表象、メディアで増幅されるイメージに隠されている。

　テレビの報道からしばらくして宇佐美圭司は洋書店にとどいた『ライフ』誌の図版に目を見張る。そこにはあのテレビ映像には見えなかった活動する黒人たちが映しだされていた。が正確にいえば、その写真に写されている人々はそれぞれが個性的でありつつ個性的ではなかった。宇佐美が注目したのは、その誰であるか特定できない人間たちが、それぞれが勝手に行動しているように見えながら、それぞれの運動が奇妙に同期して見える様であった。まるで聞こえない合図、見えない合図で動きを指示しあっているように。

　この写真から切り取られた4人の特徴的な身振りの人型がそののちの宇佐美圭司の作品の中心的なモチーフになったことは知られている。重要なのは、実はこの写真の中で、この4つの動作は4人ではなく、実は5人の人物によって遂行されていることにある。すなわち、この写真の左端に写っている、かがみ込んだ人物の動作は、そ

の少し離れて右側にいる人物のかがみ込んだ動作にほとんど転写されたように反復されている。この暴動には誰か指導者がいたわけではない（それはドゥボールも指摘していた）、つまり中心から統制されて行動しているのではなくて、転写されたように同じ動作を反復する、かがみ込んだ二人の男のようにほとんど互いを意識せず、気ままに行動しながら、なお全体的に協調した運動体が生み出されている。こうした見えない（つまりは表象には還元できない）ネットワークが、ワッツ暴動の核心にあった。

　（この４つの人型に重要性の順位があるわけではないが、この４つの身振りすべての共通部分をもっとも多く引き受け、抱え込んだようなこのかがみ込む人型が、その意味で運動がはじまる原点であり、また終着点になっているとみることもできるだろう。それはちょうど胎児のようなポーズである）。

　1966年、宇佐美圭司はロックフェラーの奨学金を得て渡米する。すでにヴェトナム戦争は本格化し泥沼に入り込みはじめていた、そのアメリカへ渡航する前に宇佐美が、この４つの人型の構想を持っていたことは大きな意味があった。世界を支配する力をもつ側、その制度の側から見れば、われわれはワッツの黒人たちとともにアノニマスな輪郭しかもたないゴーストの側にいる。しかし、だからこそ見えないネットワークで連帯することもできるだろう。そう宇佐美が考えたかどうか、はわからない。が、その後の宇佐美の仕事の展開は終生に亘って、中心＝特定の指導者をもたず、分散的に起こった、人々の運動が連動し生み出されたワッツ暴動、その見えない同期を成り立たせる構造への関心に絞り込まれていったことは間違いない。

　明らかに共通した関心をもっていた、シチュアシオニスト・インターナショナルの運動を宇佐美圭司が知るチャンスがあったかどうかは定かではないが、そのシチュアシオニスト・インターナショナルと繋がりをもち、その視点から、当時興隆しつつあったポップアートという動向の可能性と危険性を批評的に把握していたアーティストに宇佐美はアメリカで出会うことになる。密接な交流はなかったともいうがその仕事はワッツの４人の人型をもとに展開しつつあった宇佐美の思考の方向、関心とほぼ重なりあっていた。スウェーデン出身のオイヴィンド・ファールシュトレームである。ポップアートという商業主義的にプロモートされかかっていた動向に巻き込まれそうになっていた荒川修作を救いだし、むしろポップアートに含まれている、表象批判の可能性を荒川に自覚

させてくれたのがファールシュトレームだったと、荒川修作に聞いたことがある。ファールシュトレームはさまざまな場所から渡米してきたマイノリティの作家たちに、アメリカにいてなお周縁にあえてとどまる重要性を教えてくれる、自立的な思想に支えられた希有な存在だった。

　アメリカから帰国する際に宇佐美はあえてタイ経由で日本に戻ることを計画する、おそらく宇佐美はヴェトナムに行きたかったのだろう。が戦火のヴェトナムに行くことはもちろん不可能だった。そこで宇佐美は中国からインドシナ半島のミャンマー、ラオス、タイ国境を通り、ヴェトナムに抜けるメコン川の源流に訪れることを計画する。メナムとはタイ語で川という意味だが、メナム川といえばタイを代表するチャオプラヤー川の海外で知られる別名になっていた。ヴェトナムのメコン川に行くことは叶わなかったが、宇佐美はメナム川の畔に訪れ、帰国後《メナム河畔に出現する水族館》（1967年）と題した作品を仕上げている。

<p style="text-align:center">3</p>

　日本に戻ってから〈人型シリーズ〉は本格的に展開しはじめる。宇佐美圭司がレーザー装置に出会うのは、人型をもちいた絵画的展開、構造的洗練が加速化したときだった。それは、1968年の南画廊個展に展示した、レーザー装置を使った《Laser: Beam: Joint》に結実したが、それは前述のごとく大きな反響を呼び起こし、1969年2月にはニューヨーク、ジューイッシュ・ミュージアムでの展示が決定する。同じ1968年に神戸須磨離宮公園で開かれた現代彫刻展に出品された《イマジナリー・ポール》（小さな丘に張り巡らされた、色分けされた等高線がその場所の高さではなく、その場所を超えた世界中の場所、別の時間で起こった＝起こりうる出来事との距離を示していた）とともに、宇佐美の仕事は、すでに絵画というメディアを超えて、現実世界そのものに介入し、そこに張り巡らされた見えないネットワークを再編成しようとした試みに展開していた。端的に、それらの作品は、観客たちの身体的な介入、参加を誘い、その観客たちの行動が呼応しあって別のネットワークを生成させるような仕掛けとして組み立てられていた。1970年の大阪万博の鉄鋼館のコンサートホール全体を使った「スペース・シアター」はその仕事のひとつの集大成であるはずだった。そこにもは

や観客と作品の区別はなかった。レーザーで関係づけられ、作品構造として組織されているのは移行しつづける色の光で分節された観客席の上に座り、シルエットとして浮かび上がる、観客自身だった。

　大阪万博と同じ1970年に「人間と物質」展が東京で開かれる。この展覧会はそのタイトルからの連想もあって、文字通りに人間と物質の関係、出会いが強調されていたように回顧されてしまいがちである。すなわち、のちに「もの派」として総称される動向と直結する源流の一つとして理解されてしまいがちである。したがって、ここに《Laser: Beam: Joint》から万博「スペース・シアター」にいたる宇佐美の仕事とも通底する思考が存在したことは気づかれにくい。いや相互に排他的なものだと見做されてもしまうだろう。はじめに書いたような、1970年代以降、宇佐美圭司が感じざるをえなくなっていた孤立感もこうした理解が敷衍したことにおおく由来していた。しかし当時、芸術に触れはじめた若い人間＝とくに芸術に関心をもち、これから制作をはじめようとする人間は、必ずしも以上のような理解をしてはいなかった。

　以下に記すのは、当時の、そして現在も筆者が抱いていた認識である。それは決して異例ではなく、少なくとも筆者の周りの人間はそう感じていたし、宇佐美さんのゼミにはじめて出席したとき、確かに自分は堰を切ったように、自分が考えていたこうした認識を宇佐美さんに語ったのだった。すぐさま宇佐美さんが筆者の認識を認めてくれ、自分が宇佐美さんと同じ土壌の上に立っていること、つまり問題群が共有されていると了解された。それは、いま思い出しても僥倖のように思い出される出会いだった。

　「人間と物質」展と宇佐美圭司の仕事の底辺に通底していた共通の問題群、その繋がりは1970年に開かれた、のちに至るまで大きな影響力をもった、もう一つの重要な展覧会を参照すれば明らかになる。ニューヨーク近代美術館（MoMA）で開かれた「Information」展である。タイトルだけ読めば、「人間と物質」展で強調された《物質》に対する《情報》、対極に感じられるようなテーマである。にかかわらず、双方に集められた作家たちは多く共通していた。この共通性を国際展の慣例に倣って、当時もっとも際立った作家たちを選んだからだと説明してしまうのは、展覧会を新しいものを見せるだけの興業とみなし（キュレーターであった中原祐介の仕事のみな

らず）キュレーションそのものを否定する安易な態度だろう。であれば「人間と物質」展そのものが日本の戦後美術史的に画期的な展覧会であったとみなされてきた歴史も否定しなければならないはずだ。双方に共通した作家は列挙するだけでもカール・アンドレ、ダニエル・ビュラン、ヤン・ディベッツ、バリー・フラナガン、ハンス・ハーケ、スティーブ・カルテンバッハ、河原温、ソル・ルウィット、ブルース・ナウマン、パナマレンコ、ジュゼッペ・ペノーネ、マルクス・レーツ、クラウス・リンケ、キース・ソニアの14名である。「Information」展の展覧会のキュレーターはキナストン・マクシャイン、MoMAのキュレーターになる前はジューイッシュ・ミュージアムのキュレーターであり、同美術館で宇佐美が個展を開く直前にすでにMoMAに異動していたが、宇佐美の展覧会開催の決定には何がしかの関わりを持ったことは十分考えられる。マクシャインは当時は希有だった非白人のキュレーターとして知られており、最新テクノロジーへの深い関心と広い視野をもちつつ、もう一方で非白人のマイノリティアーティストの活動を積極的にリサーチし、起用していたからである。であれば、そのテーマからして彼がキュレートした「Information」展に宇佐美圭司が招待されていた可能性は十分すぎるほどあったはずだ。けれど、たとえそういう働きかけがあったとしても、鉄鋼館の仕事と掛け持ちで宇佐美がこの展覧会に参加することは現実的にはむずかしかっただろう。

　「物質」と「情報」という、タイトルだけ見ると正反対にも感じられる展覧会を結びつけるコンセプトをキーワードひとつに代表させれば、熱力学の概念から情報理論に転用されたエントロピーという概念である。情報理論において、情報の様態が物質と交差する構造は、エントロピーという概念によってはっきり把握される。このエントロピー概念が、さらに文化理論として注目されるとき、人間による（芸術を含む）すべての文化的行為を現実世界の任意な切り取り、選択にすぎない、とみる批判的意識も付随することになった。

　たとえば彫刻、音楽、絵画、写真、言語という既存のさまざまな表現カテゴリー、メディア形式はそれぞれの形式に従って現実を恣意的に切り取るだけで、どれとして絶対的ではなく、一方でその対象はいかなるこうした区切りをも超え、流動的につながっているとみなされる。その切り取りが情報であり、切り取りから溢れ出る余剰の部分＝ノイズがエントロピーである。情報価値とは、この余剰の部分から選択される確率で

あって、ゆえに逆にもともと、捨て去られる余剰部分＝エントロピーを含まない、一義的に確定されてしまっている情報は自同律にすぎず情報価値を持たないと見なされる。とみれば、エントロピーとは情報理論的に扱われた物質の一つの定義とみることもできよう。

　この構造に注目するならば、個々人のアイデンティを含めて、既存の社会構造に位置付けられた情報、意味のすべてはさまざまなメディア形式、芸術形式という偶有的な形式によって、物質から切り取られた恣意的な存在にすぎないものとなる。「Information」展カタログに掲載されたエッセイで、マクシャインは、ゆえに、こうした認識＝批判意識を共有している作家たちは、いかなる制度的枠組みによっても確定的に位置付けることができず、またその活動もいかなる地域的限定、国籍によっても区切られることがない、と書いている。彼らは、いわばエントロピーの露呈としての、それぞれの社会的、政治的、経済的な状況の危機に向き合っているのであり、それは従来の芸術形式、メディア形式の不適切さを暴露し、別の形式の創出を促すことになるだろう。「Information」展に集められた作家たちの表現の応変、自在に使用しているメディア形式は現実に起こっている危機に構造的に応答しているというわけである。ここに書かれているように、情報が帰属される主体という意識そのものがエントロピーから抽出された仮の焦点としてのメタ情報だったとすれば、形成しているメディアの形式を組み替えることは、こうしたすでに与えられた主体意識自体を揚棄することを意味することにもなる。マクシャインは書く、「伝統的なメディアでは現在の状況は表現できない。それぞれのアーティストは極めて複雑な状況の中に置かれている。むしろそこで一つの表現媒体は作品とした形にあえて統合されず、そもそも分散的に、断片的に作品が現れているように計られてさえいる。」、これは「人間と物質」展に集められた作家たちの仕事の特徴をそのまま言い当ててもいた。

　「人間と物質」展に含まれていた作家で、もっとも影響力のあった作家の一人、ドイツの作家クラウス・リンケの仕事を例にすれば、たとえば水を基本メディウムとし、そこに物理的な干渉あるいは認識形式が被せられ、その瞬間、水は特定の形態をとるが、そもそも形を持たないメディウムとしての水はすぐに、その一時的な輪郭から溢れ出していく。たとえば大地に水が撒かれ、水は土に浸み込み水の輪郭を残すが、ほ

とんどの水は大地の表面を流れ出していってしまう。つまり、ここで制作行為は写真同様に瞬間の切り取りにすぎない、メディウムとしての水の様態は把捉も統御も超えた外部にすでに流出してしまっている。ここで作品行為は、運動し変化してやまない何ものかの姿を認めて、たとえば「あそこに鳥が飛んでいる」と指で示す行為と変わらない。指で示す行為＝作品行為としてその作品は、作品の物質（メディウム）的実体をあえて確保し損ねる。そこで指さされた実体は、作品からは、すでに流出してしまっている。リンケはこの認識をはずれた物質たとえば水が他の物質と関連しあって、われわれの知覚を超えた、ひとつの自律した系＝システムを形成していくことを提示する。

　それは同じく当時（とくにわれわれのような若い人間に大きな）影響力をもった作家ヤン・ディベッツの仕事にも共通していた性格だった。《コマドリの領域》（1969年）は、ディベッツがアムステルダム公園に棲息するコマドリたちのテリトリーを観察し、わずかに干渉することで、コマドリたちが自ら、そのテリトリーをわずかに変更していくという仕事だった。ディベッツの長い観察の結果、コマドリたちの厳格なテリトリーはほぼ特定され、ディベッツはそのテリトリーからわずかに外れた場所にコマドリが止まれるポールを立てる。そして、ある日、ついにコマドリはいつものテリトリーから、わずか外に飛び出し、そのポールに止まる。コマドリはみずからのテリトリーをみずから描きなおしたわけである。ディベッツはそれを本（Robin Redbreast's Territory, 1970）としてまとめ発表し、はじめてこの作品は人の知るところになる。ここで作品とは何だろう？この本だろうか。あるいはディベッツの立てたポールだろうか。コマドリがわずかに冒険し、いつものコースを越境しそのポールに止まった、というコマドリのアクションだろうか。その描きなおされたコマドリのテリトリーだろうか。重要なのは、このようにひとつの表現形式には還元できない、さまざまな事象、活動が干渉しあう領域の重なり合い、移動それ自体がここに感受されることかもしれない。ディベッツの仕事は、人型以降の当時の宇佐美圭司の思考（より直接的には、ディベッツに先立つ1968年に神戸須磨離宮公園の現代彫刻展に出品した《イマジナリー・ポール》）と通底している。と、少なくとも当時、ディベッツの仕事に強いインパクトを感じた筆者を含めて、多くの若い作家志望の青年はみなそう感じていた。

　宇佐美の《イマジナリー・ポール》は、同じ現代彫刻展で大賞をとった関根伸夫の

《位相−大地》が紹介されるとき、その写真背景にかならず写しだされている作品でもある。関根の《位相−大地》は、もの派の作品の原点のように歴史的作品として考えられるが、宇佐美の《イマジナリー・ポール》について知る人はほぼいない。ましてこの二つは水と油のごとく無関係にも考えられている。しかしながら、関根伸夫のタイトルが位相幾何学（トポロジー）から引かれたものであり、この作品のコンセプトが物質というよりも物質的な現れの違いを超えた数学的構造の同一性に関心があったことを思えば、まさにトポロジカルな時空の伸縮を扱った宇佐美圭司の作品とは共有された問題意識があったことが知れる。

　「人間と物質」展に参加した作家たちの仕事は、マクシャインが書いたように、作品、作者というような概念による統合性、中心性を外し、いったん現象、事物を分散的、断片化された物質、要素に解体した上で、それら相互の不可視だった連結、重なりあい、干渉を露わにするという共通性があった。不可視の構造と可視的な構造のずれ、歪み。こうして物質に含まれた潜在的な無数の力が交錯、葛藤、干渉しあう場の様相は自然科学のみならず政治的問題とも近接していた。

4

　宇佐美のゴースト概念の現実空間への展開、適用は万博と同じ1970年の箱根国際観光センターの指名設計競技での原広司との共同作業を最後に撤退していったように思える。1972年頃から数年にわたって展開していた〈プロフィール・シリーズ〉は4つの人型から、6角形に内接した6つの異なる輪郭を持つ横顔が重合へと要素を絞り込み、かつ増やし、その構造的な完結性、整合性をはるかに洗練させ複雑させたが、その複雑さは現実への抵抗でも現実で展開しうる構造でもなく、世界認識のありかたを構造化し抽象したダイアグラムにも見えてしまう。世界のすべてを構造として抽象化し内包しようとした試みということもできるが、いずれにせよこれらは絵画画面の仕事であって、宇佐美はこの時期以降、現実から撤退したといえないこともない。事実、当時、筆者はそう感じたし、宇佐美自身もそれは自覚していた。

　がその絵画に示されていた構造的な完結は、やはり絵画にとどまる問題ではなかった。のちに柄谷行人が形式化の諸問題で指摘したように、人間の認識そのもの／

その認識が捉えうる世界そのもの／その認識に従って行動しうる領域それ自体が、その根拠を徹底して論理化し、突き詰めれば形式的に完結＝閉鎖してしまい、自身の構造内で自己再帰的に無限に反響しあうだけになり、むしろ外的な根拠を失ってしまうという問題がそこに示されていた。すなわち外部はもう存在しない（この閉塞感が「ポストモダン」と呼ばれる問題群の前提だった）。たとえば歴史と呼ばれてきたものも、それを論理的に展開する構造として捉えると必然的に完結し、外部そして未来へ展開できないものとなる。これが執筆に専念しはじめた、つまり筆者が頻繁に通いはじめた当時の宇佐美圭司を包囲し、覆いかぶさっていた問題だった。われわれが認識、知覚できる表層は厳密に構造化され完結しているが、それはその外部を完全に閉鎖し、到達不能にすることと同義である。

　しかし日本では撤退を強いられたようにみえる宇佐美の方法論と共鳴する展開は、その後、海外の表現者、理論家の仕事に見出されるようになってくる。その中でもスイス生まれでニューヨークをベースに活動していた建築家ベルナール・チュミの《マンハッタン・トランスクリプト》（1976–81年）は際立ってもいる。これは都市計画ではなく、都市計画批判としての都市計画である。都市内を移動する人間たちの行動（具体的には犯罪者などのアウトサイダーの逃走の軌跡）に従って捉えられる街の構造の変化をスクリプト（台本、記譜）として書き記す。そこで都市はスタティックな建築の集合ではなく映画のような時間構造として現れる。チュミの仕事はその後、パリのラヴィレット公園計画（1982–98年）に受け継がれ現実的に展開する、が、その可能性の核心は現実的な建築計画としては成立しないように見える《マンハッタン・トランスクリプト》にこそ示されていた。現実的な都市計画はその対象として意識的に計画し構造化したものには反する、むしろその整合的な構造を崩壊させてしまう盲点を生産してしまう。都市内を逃走する犯罪者たちの視線はそれを拾い上げ、別のネットワークとして編み上げるのである。チュミの仕事は（現代思想の用語から転用された）デコンストラクション（脱構築）と総称される建築動向を代表する一つの作例とみなされるようになった。

　チュミが《マンハッタン・トランスクリプト》を制作しはじめるのと同時期かおそらく少し前だろう、宇佐美圭司はあまりに洗練し完結しすぎた〈プロフィール・シリーズ〉を中断

し、あえて、かつての〈人型シリーズ〉に回帰するような（東大食堂のための）《きずな》の制作に入る。そこで宇佐美の絵を描くという行為自体が、構造の中を移行し自らの姿を変容させていく人型たちの行動そのものと重なっている。人型たちの移行プロセスに視線を代入すれば生成してくるのは構造から逃れ出るような、構造には位置づけきれない、すなわち絵画には描かれていなかったゴーストたちの別のネットワークである。この東大食堂の《きずな》のあと、単著のための執筆活動もほぼ終盤に入る70年代後期、宇佐美圭司は〈100枚のドローイング〉シリーズを開始する、これは宇佐美圭司自身が描いた整合的な世界構造を自らの手、描くという行為を通して脱構築する試みだったということもできるだろうか。宇佐美圭司がそのように自ら語ったことはないが、当時、宇佐美の仕事を身近なところで見ていて筆者はそう感じ、このような枠組みでその仕事の意義を理解し、宇佐美と語りあいもした。こうした流れの中で宇佐美圭司監修で象設計集団と協働し、筆者に構想、計画をまかせられた「子供空想美術館」（西武美術館、1981年）が実現した。いま思い返せば、脱構築としての都市計画そのもののようなプロジェクトだった。

5

　80年代になって、筆者も自分の仕事を発表するようになると宇佐美さんと、かつてのような頻繁な交流はなくなった。〈100枚のドローイング〉に続いて宇佐美は絵画作品に回帰し、大作タブローを次々と制作していったことはよく知られている通りである。宇佐美圭司がみずから語った美術史的レファレンスはそれほど多くはなかったが、その後、さまざまな論考を発表しはじめると、宇佐美圭司の作品の前提となっているだろう理論的必然が次々と現れて、はっとさせられることが多くあった。筆者が『ルネサンス・経験の条件』（文藝春秋、2014年）で書いたブルネレスキそしてマサッチオの仕事は当然、宇佐美圭司の仕事、その発想の歴史的先例ともみなしうる仕事である。が、一方で（無意識的であれ）筆者は、この一連の論考を、孤立しているようにも感じられる、そして自らもきっとそう感じているにちがいない（それは自分自身もそうだったが）宇佐美圭司さんに読んでもらいたくて書いたのだ、そんな気もする。われわれの思考は決して孤立しているわけでもなく孤独に生み出されたものではない。宇佐美

圭司の晩年の作品には「制動」とともに「洪水」というタイトルが見出されるようになる。なぜ「洪水」なのか。数年前、坂田一男の仕事を調査、研究[註]しているときにその意味がはっきりとわかった。坂田は宇佐美がデビューする前1956年に世を去っていたし、宇佐美は坂田の仕事をおそらく知らなかっただろう。坂田一男は宇佐美以上に孤立していた画家だった。けれど孤立は思考のネットワークの切断を意味しはしない。孤立した思考は（もし、それが思考として自ら、一貫した一つの系を組織しているならば）かならず、他の孤立した思考と見えないネットワークで強く連結されているはずなのだ。芸術はこうしたゴーストたちの連携から生み出されてくる。

註）「坂田一男 捲土重来」展、東京ステーションギャラリー、2019年

宇佐美圭司 よみがえる画家

加治屋健司

はじめに

　本稿の目的は宇佐美圭司の長年の活動を美術史的な観点から考察することである。宇佐美に関してはすでに数多くの論考が書かれ、その長年にわたる活動の各局面に光が当てられてきたが、宇佐美の活動全体を美術史の文脈、とりわけ同時代の美術との関係で考察したものはそれほど多くない。宇佐美は、旺盛な評論活動でも知られ、幅広い関心をもち、実に多様な問題を考察する一方で、絵画という媒体を選び、そこから離れることはほとんどなかった。その広範な評論活動と深い絵画表現は、宇佐美の絵画を現代美術の歴史に位置づける作業を容易ならざるものとしてきた。東京大学中央食堂に掛けられていた《きずな》が廃棄されたこともその延長上にあったと言える。本稿では、宇佐美の活動を同時代の美術と比較しながら、その美術史的な意義を明らかにしたい。

画家としての出発

　宇佐美の画家としての出発の仕方は、異例だった。宇佐美は、芸術系大学で学んでいない。1940年に大阪で生まれ、1958年に高校を卒業した宇佐美は、東京芸術大学への入学を目指して東京に移り住み受験勉強に励むが、その年の暮れには受験をやめて画家を目指すことを決意したのである。1960年に美術批評家の東野芳明に絵を見せ、2年間の研鑽を経て、再び東野と南画廊の志水楠男に見せて評価されて、1963年に弱冠23歳で南画廊で初個展を開催した。

　南画廊は当時、ジャン・フォートリエ展（1959年）をはじめ、国内外の現代美術家の個展を数多く開催しており、1960年代から70年代の現代美術を牽引した重要な画廊であった。南画廊で無名の新人であった宇佐美が個展を開いたのは画期的なことだった。宇佐美は、その後、1979年の志水の死まで5回個展を開催し、南画廊を代表する作家となった。宇佐美を最初に評価した東野はその後も宇佐美を評価し続け、交流は1980年代まで20年以上にわたって続いた。[1]

抽象絵画

　宇佐美が初個展で発表したのは抽象絵画であった。《作品 No. 1》（1962年、

図1）は、オールオーヴァーの油彩画で、図と地の区別を無化する有機的な形態が赤、茶、黄、青、緑、黒などで描かれており、抽象表現主義の影響を感じさせるものである。とりわけ、有機的な形態同士が並置されて、黒い線が色彩を囲んだりそれ自体が形をなしたりしている点では、アーシル・ゴーキーの影を見ることもできる。

　この個展には、細やかな白い線からなるオールオーヴァーの絵画も出ていた。ゴーキー風の多色の抽象絵画から、次第に黒い線を減らして色の形を小さくし、白い線を中心的に描いた絵画である。ウィレム・デ・クーニングの《発掘》（1950年）よりも一段と抽象化を進めてきめを細かくしたもので、多方向に向かうダイナミックな動きが整理されている。白い絵具の隙間からは赤、青などが見えるものの、縦、横、斜めの白の動きが目立ち、画面の平面化、均質化が一層進んでいる。

　宇佐美の白い絵画の何点かは「還元」と題されている。その最も洗練された絵画が《還元・沈黙の塔》（1963年、本書89頁）である。還元とは、美術の文脈では今日、モダニズムの過程を指すクレメント・グリーンバーグの言葉として知られるが、当時の日本ではグリーンバーグの存在は知られていたとしても、[2] その還元主義的な考えが紹介されていたわけではなかった。[3] 他方、哲学においてはすでに現象学的還元が紹介されていたことを考えると、[4] 読書家の宇佐美がその議論を踏まえていた可能性はある。いずれにしても、表現を切り詰めていく宇佐美の作業は、こうした還元の思想と並行するものであったと言うことができるだろう。

図1｜宇佐美圭司《作品 No. 1》1962年、個人蔵
［出典：『宇佐美圭司回顧展』（セゾン美術館、1992年）、35］

人体の形を用いる

　宇佐美は、初個展の後、少しずつ形と色を回復させ、有機的な形を取り戻していき、身体の形が画面に登場することになった。南画廊での2回目の個展で発表されたのはこうした絵画であった。この傾向の最初の絵画である《夜明けの3時に》（1964年、本書90頁）には画面の左側に人体がはっきりと描かれている。最初は、画面に映る宇佐美自身の影が描き込まれ、後に、妻やヴェトナム戦争の死体の写真なども使われた。日本の美術界が抽象絵画からネオダダやポップ・アートへと関心を移すなか、[5]宇佐美も具象的なイメージを復活させたと解釈することができる。宇佐美は、人体を切り抜いた写真をハトロン紙に拡大して型として使っており、[6]同じく身体を型取りしていたジャスパー・ジョーンズの影響は否定できない。だが、宇佐美は印刷物の既存イメージをレディメイド的に用いており、さらに、現実の単純な回復でなく、別の現実の導入を目指していた点で異なっている。当時の宇佐美は自分の方法を「迂回路の設定」や「錯誤の方法」と呼んでいる。[7]宇佐美は、画面内で完結する初期抽象絵画を離れつつ、さらに、自分の目に映る現実とは別の現実へのアクセスを模索していた。

　宇佐美が人体を描くようになった1964年、高松次郎は第8回シェル美術賞展に《影A》を出品し佳作となっている。高松の初期の影の絵画は、現実の人影との混同を誘発する後年の絵画と異なり、壁に掛けられた物の影だけを描くなど、物をモチーフとしてその不在を感じさせるものだった。それに対して宇佐美の関心は一貫して人体にあった。また、宇佐美は、人体が図として立ち上がるのを周到に避け、画面内に図と地の秩序を作らないように努めた点でも、高松と異なった。確かに、人体の形が図のように見える絵画もある。例えば《オールド・ファッション・アーケード》（1965年）は、左側に人体が明瞭に描かれている。だが、人体はグレーで塗られているため、切り抜かれた跡のようにも見え、人体とその周囲のどちらに焦点が当たっているかが宙づりにされている。宇佐美は、初期の抽象絵画の方法を否定するのではなく、そこで達成したオールオーヴァーの表現に新たな問題関心を接続しようと企てたのである。

　また、このときに描かれた人体にはどれも頭部がなく、いわば、魂を抜かれた亡霊の身体のようにも見える。それは、別の世界に触れようとした宇佐美の企てを体現すると同時に、後述する1970年代の「ゴースト」の問題の先触れにもなっていることに注意しておきたい。

4つの人型

　宇佐美は、1966年4月に初の海外旅行に出かけた。ニューヨークを訪れて2カ月ほど東野やジョーンズの家に滞在し、その後ロンドンやバンコクを経由して7月に帰国した。それまで宇佐美は様々な人型を用いていたが、この頃から、雑誌『ライフ』の1965年8月27日号に掲載されたロサンゼルスのワッツ暴動の写真にある抗議する者の人型をもっぱら使うようになる。「かがむ人」「たじろぐ人」「走る人」「投げる人」の4人である。[8] これらの動作をしている人はいずれも頭がなく、個性よりも匿名性が強調されている。1966年から1967年にかけて制作された〈路上の英雄〉と〈水族館〉のシリーズは、人体の形を用いた絵画と同様に、人型が図として立ち現れないように地にパターンを導入して、画面全体で図と地のヒエラルキーが生じないようにしている。

　この人型は、当初はカンヴァスに大きく描かれたり、4人で縮尺が変わったりもしたが、1968年頃には同じ縮尺で描かれるようになり、その関係性に焦点が当たるようになった。1968年の南画廊の3回目の個展では、こうした人型を用いた絵画が発表された。

　例えば同展で発表された《コレクション》(1968年、図2)は、右下から時計回りに「投げる人」(A)「かがむ人」(B)「たじろぐ人」(C)「走る人」(D)の順に人型を配置している。中央には、ABCD、ABC、ACDの共通部分が図示されている。[9] また、それぞれの人型は濃い水色と薄い水色に分かれており、濃い水色は他と共通しない独自な部分で、薄い水色は他の一つと共通する部分になっている。人型で欠けている部分は他の二つまたは3つと共通している部分になっている。それぞれの人型から中央の共通部分に向かって、グラデーションの帯が延びている。この帯は中央に向かうだけではなくて、それぞれの人型の関係も示している。

　人型は、完全な輪郭線で描かれることはなく、他の人型との関係で一部抜き取られている。宇佐美は次のように述べる。「それら［人型］を扱う基本的な方法は、一つの人型の輪郭が、そのラインを閉ざしてしまうことを防ぐために、何らかの形で他の人型や外形と関係づけ、空間の内部、外部の相互性の種々な相をあばき出すことになった」。[10] 宇佐美は、人型を独立した個体ではなく、相互関係によって成立している関係項と見なして、その関係を示していると言える。こうした人型の関係性の図示は、絵画空間を前提として人型を配置するのではなく、構造主義的な発想に基づいて空

間とは別の組成の仕組みを導入する試みであった。

　ニューヨークのグッゲンハイム美術館で「システム絵画」展が始まったのは1966年9月だったので、その数カ月前にニューヨークを離れた宇佐美はこの展覧会を観ていないが、4つの人型の関係性を描く宇佐美の試みは、同時代的には、ローレンス・アロウェイが企画したこの展覧会がテーマとした「システム」の問題を共有している。アロウェイは、画面やモジュールに規則性があり、それが可視化されている絵画を「システム絵画」と呼び、抽象表現主義以後の絵画の動向とした。[11] 同時期にメル・ボックナーもまたシステム的な思考に基づく美術を「シリアルな美術」と呼び、ミニマルアートなど立体作品へと議論を拡張させた。[12] アロウェイもボックナーも、個性的な表現による抽象表現主義絵画とは異なるものとしてシステムの発想に注目しており、その意味では、システム絵画は、抽象表現主義的な絵画から人型の関係を描く絵画へと移行した宇佐美にも当てはまると言える。実際、宇佐美は東野との対談でシステムに対する強い関心について述べており、東野も宇佐美を「システム画家」と呼んだこともあった。[13]

　システム絵画が提起した重要な問題の一つに、非コンポジション（構成）の問題がある。全体と部分のバランスがとれた伝統的なコンポジションの発生を回避するために、美術家は様々な方法を生み出してきたが、[14] システム絵画は外部の規則を導入することで、伝統的なコンポジションとは異なる論理に基づく絵画を目指した。後年、宇佐美もまた、当時は「構成に非ず」を考えていたと振り返っており、[15]「構造」の導

図2｜宇佐美圭司《コレクション》1968年、所在不明
［出典：『宇佐美圭司画集』（南画廊、1972年）、18］

入によって、コンポジションとは異なる新たな組成に取り組んだのである。

レーザー光線を用いた作品

　1968年の南画廊の個展では、人型を用いた油彩画6点に加えて、レーザー光線を用いたインスタレーション《Laser: Beam: Joint》（1968年、本書70–75頁）も発表された。前年、宇佐美は、中央公論社の科学雑誌『自然』の1967年7月号に掲載されていたホログラムのカラー写真に興味を持つ。現在のホログラムは表側から白色光を当てると観察できるが、当時のホログラムはレーザー光線を裏側から照射する必要があった。宇佐美は、ジャスパー・ジョーンズの《塗られたブロンズ》へのオマージュとして、ビール缶をホログラムで表現しようとしたが実現せず、代わりにレーザー光線による作品となったと述べている。[16] これは、世界最初期のレーザー光線を用いた芸術作品である。

　宇佐美がレーザー光線に関心をもった背景として、当時は新しい技術や素材、他分野との協働に対する関心が高まっていたことが挙げられる。「インターメディア」と呼ばれるこの動向は、1966年に「色彩と空間」展や「空間から環境へ　絵画＋彫刻＋デザイン＋建築＋音楽の総合展」が開かれて広く知られることになった。前者は南画廊で開催された展覧会で、どちらも東野芳明が企画に関わっていたことを考えると、宇佐美もこうした動向を意識していた可能性がある。[17]

　《Laser: Beam: Joint》は、人型や一部をくり抜いたアクリルパネル8枚を用い、一部を重ねて5カ所に設置して、緑のアルゴンイオンレーザーと赤のヘリウムネオンレーザーをパネルに組み込まれた小さな鏡に反射させて、部屋中にレーザー光線を走らせる作品である。[18]

　レーザー光線は、先ほどの絵画におけるグラデーションの帯と同様に、人型同士を関係づける役割を果たしており、絵画が二次元で表現していたものを三次元に展開したと言える。しかし、絵画とは異なるところもある。南画廊の展示では、鑑賞者が作品の中に入ることができた。[19] 鑑賞者が作品の中に入ると身体でレーザーを遮るため、錯綜するレーザーの光線が一瞬で消える。《Laser: Beam: Joint》は、鑑賞者が作品に介入するという特徴があるのだ。この点について宇佐美は次のように述べている。

今度のレーザー光線を使った作品は自分でも一つの飛躍点だったと思います。いままで油絵では、ぼく自身の世界がそこにはっきりと出ていた——ということはつまり、自分が全部を制御している世界、そして制御することによって自分の行動や他人の介入を図式化していく危険を感じていたのです。今度の作品ではぼく自身に制御しきれない部分があって、そこがすばらしい。自分が制御しきれない部分が、原理的には完結した作品として定着されているわけです。[20]

　ここで宇佐美が言う「自分が制御しきれない部分」とは、鑑賞者が入ってきて、人型同士の関係が変わることを指している。とは言え、これは鑑賞者の参加によって初めて作品が完成するというインタラクティヴな性質への関心を意味するのではない。宇佐美は、原理的には作品が完結していると考えている。宇佐美のそれまでの絵画は規則によって閉じた構造を持っているのに対して、そうした完結した構造からいかに抜け出るかという関心があることを示しているのである。宇佐美は「自分が制御しきれない部分」に関心を深め、後に「ゴースト」という言葉で考察することになる。
　宇佐美の《Laser: Beam: Joint》は、米国でも展示された。1968年11月から翌年2月にかけてニューヨーク近代美術館が「機械」展を開催するのに合わせて、芸術家と技術者の協働の発展を目指すNPOのE.A.T.（芸術と技術の実験）がMoMAの展覧会から外れた作品を集めてブルックリン美術館で「幾つかのはじまり」展を開催した。[21] 宇佐美の作品はそこで展示される予定だったが、調整に時間がかかり12月末に展示可能となったものの、安全面でニューヨーク市の許可が降りなかった。会期もあと1週間しかなかったため、1969年2月から3月にかけて、ニューヨークのジューイッシュ・ミュージアムで個展の形で展示されることになった。ここでも引き続き安全面の懸念が示されたが、E.A.T.のメンバーが専門家に意見を求め当局担当者と交渉した結果、安全装置を取り付けてガラスのパーティションの背後から鑑賞することで2月24日に許可が降りた。2月25日から3月2日までの6日間という短い期間だったものの、展示は無事に公開された。[22]
　しかし、これは宇佐美の意図を反映しない展示であった。ニューヨーク・タイムズは、宇佐美の意図どおりのものではないとしつつも、厳しい批評を寄せた。

レーザー・ビームの特性の魅力的な教育的展示であり、キュビスムや構成主義彫刻で我々にはよく知られている「空間の中のドローイング」のようなものを、素材に関して、ある種アップデートしたものである。［…］科学産業博物館で目にしがちな解剖学的なダイヤグラムに不幸にも似てしまっており、それを超えることができていない。[23)]

　宇佐美が考えていた「関係」や「構造」に関する作品というよりも、単に科学技術を用いたものと見なされてしまったのである。宇佐美のレーザー作品は、タイム社の1970年の年鑑にラウシェンバーグやナムジュン・パイクの作品とともに掲載され、物理学や科学の雑誌の表紙も飾った（本書100–101頁）。それは、米国を中心に多くの人の目に触れることになったが、ニューヨーク・タイムズと同様、レーザーという新しい技術を用いたことにもっぱら注目が集まったことを意味しており、美術作品としての評価には必ずしも結びつかなかった。そのことは宇佐美自身が深く認識していた。今で言うメディアアートは、技術の進歩の遅い歩み、莫大な費用、共同作業の煩雑さが懸念されるため、宇佐美は、絵画のほうが高度な思考や想像力の表出に適していると考えるようになり、以後は絵画から離れることはほとんどなかった。[24)]

野外彫刻展のインスタレーション

　《Laser: Beam: Joint》が発表された1968年に、神戸須磨離宮公園で開かれた第1回現代彫刻展に出品した作品について触れておこう。この野外彫刻展は、今日では関根伸夫の《位相−大地》（1968年）が発表されたことで知られる展覧会であるが、その隣で宇佐美は《イマジナリー・ポール》という作品を発表した。公園のなだらかな斜面に、彩色した鉄パイプや金属板、ワイヤーやビニールホースを設置して、「〜から〜へ」と書かれた言葉、30数種類の距離を示す言葉、その場所の三者を組み合わせるシステムをつくった。膨大な数の組み合わせの中から鑑賞者が組み合わせを選択することで、その都度、作品が変容することを目指したものであった。これも《Laser: Beam: Joint》と同じく、鑑賞者の介入という「自分が制御しきれない部分」を組み込んだもので、閉じた構造から抜け出そうとする試みの一つだったと言える。

大坂万博で再びレーザー光線を使う

　宇佐美は、レーザー光線を使った作品を1970年の大阪万博でも発表した（本書93頁）。前川國男総合プロデューサーのもと、鉄鋼館のスペース・シアターと名付けられた円形の音楽ホールで、光による空間の演出を担当した。宇佐美は、ホールの5カ所に光源を付けて赤と青のレーザー光線を発し、この舞台の中央の奈落にある鏡で、ホールの空間に、光の幕や筒、細い直線の交差など、様々なパターンを描き出した。また、透明な素材でできた客席は、席の下の4色のライトが光るようになっており、対角の客席から見ると色彩の中に観客がシルエットとして浮かび上がった。

　宇佐美はこの演出について次のように述べている。

　　　私の作品では、光の運動は直接の対象ではなくて、観察者の位置関係を作り出すものとして規定された。プラン段階で直接対象化されているのは観察者の位置関係である。位置関係を明確にするために、光は運動する。［…］観察者の位置の集合は、スクリーンのように見られるものであり、同時に観察者の目の位置として見るものと規定された。このような見る位置と見られる位置の相互性が、場所のドラマを空間化する基本条件である。[25)]

　《エンカウンター ’70》と題されたこの作品は、レーザー光線そのものよりも、鑑賞者同士の位置関係を考察したものだと宇佐美は述べている。つまり、それまで絵画で描いていた人型の位置に鑑賞者が置かれて、レーザー光線や客席の光によって関係づけられているのである。《エンカウンター ’70》は、人型を用いた絵画や《Laser: Beam: Joint》で考察した関係の問題を万博の舞台で大規模に展開した作品であると言える。

　この作品がさらに興味深いのは、鑑賞者が見ると同時に見られる存在であるということである。鑑賞者は、自分の位置や他の鑑賞者との関係を反省的に意識させられることになる。この超越論的な視点が、次の〈ゴースト・プラン〉で展開されるのである。

ゴースト・プラン

　1971年、南画廊で4回目の個展で宇佐美は〈ゴースト・プラン〉のシリーズを発表し

た。この個展は「Find the Structure, Find the Ghost（構造を探す、ゴーストを探す）」と題されている。3回目の個展で用いた人型を展開させた作品であり、《きずな》もこのシリーズの一つである。

　宇佐美が「ゴースト・プラン」という言葉を用い始めたのは、建築家の原広司との共同制作を通してであった。宇佐美と原は1970年の箱根国際観光センターの指名設計競技に参加しており、このときに出した案がゴースト・プランの考えに基づいていた。[26]　なお、この案は不採択であったためまさにゴースト・プランとなったが、さらに箱根国際観光センターの建設自体が中止となったため、宇佐美のゴースト・プランはいわば3重のゴースト・プランだったと言える。

　ゴースト・プランに対する考え方は原と宇佐美で力点が異なっている。原は次のように言う。

　　複雑な平面を同一の敷地内に2つか3つ画いた図面をイメージしたのがぼくの〈ゴースト・プラン〉の最初の発想だった。相互に関連性のある、つまり断片としての建物が同時に存在しているという、そういうイメージなんだな。その断片というのは、たとえば過去にそうあったであろうもの、今後そのように変化するであろうものを同居させているような共時態としてのイメージにつながっている。つまり、部分しかないのだけれども、その部分は全体の影をもっている。[27]

　原は、「部分と全体の関係」という自分の問題関心に引き寄せながら、顕在する部分に対して、潜在する全体を「ゴースト」と呼んでいる。[28]
　それに対して宇佐美は、次のように述べる。

　　ぼくが輪郭線で描いた人間を描き出した最初のころは、実体と虚像の関係を自分の肉体を通して追求する意識があった。ところが、複数の人間の形を扱いだすと、それらがアイデンティファイされるされ方というのが、たとえば輪郭線だとか面積だとか、いろいろなレヴェルで違うことがわかってきた。そこで、全体がどのようにアイデンティファイされていくか、どのように部分が寄せ集められているか、

あるいは、その部分の相互の関係が、というようなところを追っていって、それを
ゴーストと呼ぶようになった。[29]

　宇佐美の関心は部分同士の関係の複数性にあることが分かる。人型は、輪郭線、
面積、色彩など複数の方法で関係づけられ、時間の経過とともに4人の人型の関係
が変化する場合もある。こうした関係の複数性を踏まえて、部分と部分を関係づける
別の可能性を宇佐美はゴーストと呼んだ。宇佐美が「Find the Structure, Find the
Ghost」と言うとき、まずは人型同士の関係（「構造」）を探すこと、そして、それとは異
なる別の関係の可能性（「ゴースト」）を探すことが求められている。
　ただし、ゴーストに関する宇佐美の説明を読むと、そこには他の意味も込められて
いるように思われる。宇佐美は次のように述べる。

　　幽霊は肉体を求めてさまよう。
　　構造が分節されるとき、分節化された部分は構造を求めてさまよう。
　　幽霊が肉体の一部でないように、GHOSTとは、構造の一部分ではない。
　　GHOSTとは構造を分節化する方法であり、プランにおける操作概念である。[30]

　ゴーストとは、別の構造の可能性であるだけでなく、構造を構造たらしめているもの
を意味している。むしろ、そうした超越論的な視点こそが、別の構造の探求を促し
ていると言える。その意味で、宇佐美の試みは、構造主義的であると同時に、その
限界を認識して疑念を差し向けるものであった。1960年代半ばの絵画に描かれた
「頭部のない人体」、そして《Laser: Beam: Joint》における「自分が制御しきれない
部分」とは、こうした意味で理解する必要がある。[31]
　「ゴースト・プラン」のうち、宇佐美がこの頃から使い始めた「プラン」という言葉にも
注意を向けたい。宇佐美は、「発表される作品は、プランとしての性格をもっている」
と述べる。つまり、プランとしての作品を通して、鑑賞者は、世界の構造を相対化し
て別の構造を探し、そして、そうした構造を可能にするものに意識を向けるように促さ
れる。つまり、宇佐美の絵画は、絵画内部の問題を考察するだけでなく、社会的な

次元をも照射するものである。そう考えると、宇佐美の次のような発言は、単なる比喩として捉えるべきではないことが分かる。

> イタイイタイ病の原因になった水は、それを使用した工場および下流の住民にとって、共通の水であった。しかしそれは両者の共通項ではなかった。そう考えなかったことによってつまり各場所のもつ特徴として水は個別に抽出され個別に生かされていた。もし水を共通項と考えていたなら、工場は下流住民の生活の"水"を媒介とした〈ゴースト・プラン〉であらねばならない。すなわち廃液は飲めねばならない。[32]

　工場と住民の別の関係の可能性を構想すること、そして、その関係を生み出したのが工場の廃液であったことを認識すること。宇佐美がワッツ暴動で抗議する者たちの人型を用い続けたことも、このことと無関係ではないだろう。「かがむ人」「たじろぐ人」「走る人」「投げる人」は、いずれも、世界に対する違和感を示す姿勢である。宇佐美が「黒人暴動という特殊な事件ではなく、人間のおかれた状況をもっとも集約的にあらわしている」と述べるとき、[33] その違和感を表明して別の世界を構想すること、そしてそれが何によって生み出されたものなのかを認識することは、私たちにも可能であるし、また求められていることが示唆されているのである。

ファールシュトレームへの関心
　宇佐美は〈ゴースト・プラン〉シリーズを発表した個展と同時期に、現代日本美術展に《交換》（1971年、図3）という作品を出品している。
　《交換》は180 × 810 cmの巨大な作品で、石膏を流したカンヴァスにコラージュしたものである。左から、黄色い服を着た学生が、赤い服の女性や青い服の警官に追われ、そして途中から緑の服を着た紳士が出てきて、彼らが服を交換して立場を入れ替えていく過程が描かれている。衣装が社会的な属性を表現しており、それらに基づく関係を示しつつ、属性を超えた連帯や属性からの離脱の難しさを表現している作品である。

図3｜宇佐美圭司《交換》1971年（現存せず）［出典：『美術手帖』23巻344号（1971年7月）、58–59］

　この作品は、今までの作品と作風が大きく異なる。これはスウェーデンの美術家、オイヴィンド・ファールシュトレームの仕事に大きな影響を受けてつくられたものである。ファールシュトレームは1966年に宇佐美がニューヨークに滞在したときに出会った作家の一人である。晩年のインタビューでも、宇佐美はファールシュトレームの《プラネタリウム》（1963年）にかなり強い関心を持っていたときがあったと述べている。[34]

　《プラネタリウム》は人型を含む大きなカンヴァスと英語の語句を含む小さなボードからなる作品で、可変絵画と呼ばれている。人型の服も、ボードの語句も磁石で付いていて移動可能である。宇佐美は人型と衣装の間の膨大な数の組み合わせに表現の可能性を見出したように思われる。

　しかし、宇佐美は《交換》を展覧会に出した後で廃棄してしまう。「ストーリーを作って5人の登場人物をどういうふうに着せ代えて運動させていくか、絵で図解するような仕事」になってしまったと述べている。[35]〈ゴースト・プラン〉の作品よりも、人物が属性を持っていて具体的であり、それらの関係が固定的であったことに不満を抱いたようだ。《交換》の廃棄は、構造を可変的、複数的なものにしたいという宇佐美の考えを表すものであり、それは〈プロフィール〉シリーズで追求されることになる。

プロフィール

　宇佐美は、1966年から4人の人型を用いて、〈路上の英雄〉〈水族館〉〈ゴースト・プラン〉といったシリーズで作品をつくってきたが、1972年でいったん終えて、〈プロフィール〉と呼ばれるシリーズを1976年まで手がけることになる。これは人型の作品で排除されていた「顔」をテーマにした作品であった。人種的、ジェンダー的に多様

な、6つの異なる輪郭を持つ横顔が、[36) 操作の過程で形態を相互共有するようなシステムへと変化するというものである。それは、形態同士の関係が生み出す構造を重層化する試みであった。形態の個別性と共通性（関係性）に関するこの作品は、最初、1972年のヴェネチア・ビエンナーレ日本館で積木状の作品（本書79頁）として発表されて、74年の個展では油絵の作品として展示された。

　プロフィールのシリーズは、構造の複数性をシステム的な操作を通して考察するものであった。とりわけ積木の作品は、積木を動かして構造を変えることができたため、ファールシュトレームに対する応答として捉えることもできる。だが、操作が複雑化するという問題があったことも事実である。のちのインタビューでは、〈プロフィール〉シリーズは、要素が多くて複雑になりすぎ、何が描いてあるのか分からなくなって、絵の持っている力から遠ざかってしまったと述べ、終了することになった。[37)

評論活動

　プロフィールを手がけていた時期に、宇佐美は「思考操作としての美術」（1973年）や「芸術家の消滅」（1976年、いずれも本書に再録）といった重要な論考を発表した。[38) 宇佐美は前者の論考で、デュシャンや高松次郎、荒川修作を参照しつつ、ものの認識や記号の集合を対象化してそれらを変換する過程を構造主義的に説明し、美術を思考操作として捉えることを主張した。そこには、もの派を含む、当時の反主知主義的な美術に対する批判が込められていた。後者の論考は、自閉症の症例分析を参照しつつ、[39) 自閉症のジョイ少年が、日常的な生活行為を行う前に実践する儀式的な動作である「プリベンション」（予防装置）を、現実の流入を防ぐと同時に、現実への新たなアプローチを可能にする方法として捉えたものである。失語症から発想された「失画症」という言葉を用いて、絵が描けなくなった現代の画家に向けて描くことの復権を提唱した。[40) また、作者から独立した作品の「内因性」を強調したことでも知られ、作品自体への注視を訴えた。こうした議論は、当時の現代美術の閉塞感を打破し、その後の美術の新たな展開を促すことにも繋がった。

　なお、宇佐美が「プリベンション」という言葉を見出したブルーノ・ベッテルハイムの『自閉症 うつろな砦』に、アメリカの美術史家ロザリンド・クラウスもまた同時期に示唆を得

ていたことに触れておきたい。クラウスは、「インデックス論」(1976年)において、アネット・マイケルソンを経由して同じジョイ少年の発言から「シフター」の問題を引き出し、デュシャンを分析するときに参照した。[41] クラウスの「インデックス論」は、モダニズム美術批評が依然として影響力を持っていた1970年代半ばに、構造主義的な議論を導入することによって、美術の状況を変えようとした論考だった。日本とアメリカで状況は違うにせよ、宇佐美とクラウスは、同時期にともに構造主義的な関心を抱きつつ、自閉症の症例研究を参照しながら1970年代の美術状況に風穴を開けようとした。宇佐美の評論活動もまた、同時代の世界的な文脈の中で再評価される必要があるだろう。

《きずな》

　こうした制作や考察を経てつくられたのが《きずな》(本書81頁)であった。《きずな》は、1976年に東京大学消費生活協同組合設立30周年記念事業の一環として募金を募り、当時文学部助教授だった高階秀爾の推薦によって宇佐美に依頼されて制作された絵画で、記念事業委員会から東大生協に寄贈されたものである。

　《きずな》は、人型同士の諸関係を描いたものである。構図は、シリーズの中でもシンプルな《ゴースト・プラン No. 2》(1971年、独・ダイムラー社蔵)の構図と同じであるが、地のテクスチャーをおさえると同時に図の色彩を増やしており、より分かりやすいものとなっている。絵の左下には、投げる人がA、かがむ人がB、たじろぐ人がC、走る人がDと書かれ、4項の関係が示され、ABCDの関係やその間をつなぐジョイントビームも図示されている。絵の中の人型やその共通部分には、こうした記号が付されており、さらに分かりやすくなっている。他の作品よりも分かりやすくしたのは、複雑になりすぎた〈プロフィール〉シリーズに対する反省からと考えるのが自然であろうが、もう一つの理由として、教育の場に置かれることの意味を考えたこともあるのではないだろうか。鑑賞者は、画廊や美術館の来場者ではなく、美術に興味を持っていないかもしれない学生である。画面の整理を進めたのは、学生たちがこの作品を見て考えをめぐらせてほしいという思いがあったからかもしれない。

　大学の食堂にこの絵画があったのは非常に重要なことであった。食堂は、学生や教職員が食事をする場であり、そこには様々な人間関係がある。偶然の出会いも起

こり、その関係は当然複数化する。食堂とは、まさに《きずな》がテーマとする「関係の場」であった。この作品が廃棄されてしまった背景には関係性の欠如があったことを考えると、無念でならない。[42] また、2018年9月に絵画の廃棄に関して安田講堂で開かれたシンポジウムで鈴木泉が指摘したように、安田講堂の下の食堂にワッツ暴動の人型がいたことの意味も忘れてはならない。既存の価値観を疑い、新たな世界を構想することこそが、まさに大学の知に求められていることであり、《きずな》の人型に宿る記憶はそのことと決して無関係ではないだろう。

　《きずな》について一つ気になるのは、宇佐美は生前、この絵について多くを語っていないことである。1992年にセゾン美術館等で開催された「宇佐美圭司回顧展」の略歴と回想ノートに短い記述があるだけである。その記述に作品名が書かれていないため、絵画の廃棄が明るみに出るまでこの作品の題名は不明であり、東大生協の資料で《きずな》であることが判明した。[43] 宇佐美が《きずな》にほとんど言及しなかったのは、この後に一時的に制作を離れたことが背景にあったのかもしれない。[44]〈路上の英雄〉、〈水族館〉、〈ゴースト・プラン〉、〈プロフィール〉と続いて、再び〈ゴースト・プラン〉の絵画に戻ったこと、あるいは、《きずな》のあとから、宇佐美は人体を円に内接させるなど大きく画風が変わったことも関係しているかもしれない。いずれにしても、《きずな》は、1970年代の宇佐美の思考と制作の集大成として再評価されるべきであろう。

100枚のドローイングと外接円の導入

　1978年から宇佐美は〈100枚のドローイング〉のシリーズを始め、1980年9月に南天子画廊で最初の50枚を発表した。これまで用いてきた4人の人型を円を内接させており、宇佐美にとっては新たな展開であったと言える。円内に人体が収められた姿は、ウィトルウィウスの建築書にレオナルド・ダ・ヴィンチが描いた人体図に由来している。宇佐美によれば、〈100枚のドローイング〉のシリーズは、2年余り油絵の制作を止めて、初心に帰るようにして描きためたものであった。100枚のドローイングも、プロフィールと同様、複雑な関係を描いているが、閉塞感は感じられない。関係の審級は、人型同士の関係、円と人型の関係、円同士の関係、円の集合同士の関係など明確に分かれ、形と色によっても描き分けられている。円はしばしば陰影を付けられ

て立体化しているが、単一の絵画空間に置かれることはなく、画面には複数の絵画空間が並置されている。さらに、水彩、インク、クレヨンによる繊細な表現は、構築的な画面構成に風合いをもたらし、鑑賞者の視線の動きを誘発するものとなっている。

100枚のドローイングで試された表現は、油彩画にも展開された。円に内接する人型や幾何学的な構築物、繊細なグラデーションの色彩からなる油彩画は、しばしば重心を上方に置いて、軽やかな印象を与えるものとなっている。新表現主義(「ニューペインティング」)やネオ・ジオといった1980年代の絵画の動向とは一線を画し、宇佐美は、緻密で繊細な表現を追求し続けた。奥村泰彦が指摘するように、そこには、世界の模式のような様相を帯びた、調和と安定の世界が出現している。[45] 興味深いのは、それらが、世界の何にも似ていない「模式」であることではないだろうか。1980年代の宇佐美の絵画もまた、別の世界の可能性を探求していたように思われる。

本稿では詳しく触れる余裕はないが、宇佐美にとって岡﨑乾二郎との出会いは大きな意味があったように思われる。1980年に刊行した『絵画論』のあとがきで、宇佐美は、当時24歳の岡﨑が終始討論の相手となり最初の読者になってくれたことに感謝している。[46] 1985年刊行の『記号から形態へ』の帯には、「ジャクソン・ポロック、岡﨑乾二郎、荒川修作、ジャスパー・ジョーンズなど、24人の現代作家の制作の現場から、現代絵画の主題をさぐる」と記されており、岡﨑から受けた刺激の大きさが伝わってくる。1970年代末以降、宇佐美の執筆活動は盛んになり、それまでと比べて、扱う対象は格段に広がり考察が一層深まっていった。詳しくは本書の岡﨑乾二郎の論考を参照してもらえればと思うが、宇佐美の思考は、岡﨑との交流を通して広がり深化していったと言えるのではないだろうか。

大洪水と制動

宇佐美の絵画は、1986年頃からフリーハンドの線が現れ始める。線は次第に増殖し、画面の中にはダイナミックな構造が生まれるようになる。人型の円が円環を描くように並べられて、時間の相の変化を描いているように見えるものもある。1991年に宇佐美は、福井県越前海岸にアトリエをつくった。目の前に広がる大海原や広いアトリエは、描かれるものにさらに動きを与え、大きな作品の制作を促したように思える。

そうして2007年頃に出てきたのが、大洪水のテーマであった。宇佐美は、レオナルド・ダ・ヴィンチが晩年に手がけた大洪水の素描に関心をもった。[47] 画面の中のダイナミックな表現がそれまでの構築的な空間を一気に押し流してしまうかのような、大きな勢いをもった絵画が数多く描かれた。

　宇佐美が「ブレーキ」のルビを振って「制動」という言葉を使い始めたのは2008年である。[48] 最初はラスコー洞窟に描かれた壁画が野獣たちの動きを止めるという意味で使われていたが、それが大洪水のテーマと重なり合うことで、宇佐美は、ダイナミックな流れに制動を加えて生じる動的な秩序に注目するようになった。宇佐美は、流れの中に障害物を置いたときに後方に交互に生まれるカルマン渦の比喩を用い、形態の配列やグラデーションによる構造の表現にカルマン渦のような動的な秩序を接続しようと試みていると述べている。[49]

　宇佐美の晩年の絵画は、他の偉大な画家たちと同様に、それまで重ねてきた制作と思考を踏まえて自由にかつ壮大に展開した。そこには、若き日に抽象表現主義から学んだオールオーヴァーの構図に始まり、既存のイメージとしての人型の使用、ワッツ暴動に由来する抗議の記憶と社会との関わり、構造の導入と非コンポジション、ゴースト・プランによる別の可能性の探求と超越論的な視点、大洪水と制動がもたらす動的な秩序に至るまで、実の多くの成果が示されているのを認めることができる。それは、50年以上にわたって絵画に取り組んできた一人の画家の到達点であった。

最後に

　本稿では、宇佐美圭司の活動を美術史的な観点から考察してきた。宇佐美自身の制作と思考の軌跡を辿りつつ、抽象表現主義、ジャスパー・ジョーンズ、インターメディア、原広司、オイヴィンド・ファールシュトレーム、岡﨑乾二郎など、様々な作家や動向との関係の中で自己の表現を発展させたことを見てきた。

　既存イメージの使用という文脈で導入された4つの人型は、半世紀近くの制作の中で無限に組み合わされて、豊かな表現を生み出し続けた。宇佐美の絵画は、レディメイドを極限まで推し進めて、その神話的な意味を解体した点で意義深いものであった。宇佐美は、1960年代後半には構造主義的な問題に取り組みつつ、ゴースト・プ

ランという言葉を用いてそれに対する疑念を考察することも忘れなかった。世界最初期のレーザー光線を用いた芸術作品である《Laser: Beam: Joint》は、構造主義的な問題を追求したメディアアート作品であり、1960年代末、世界的にも先進的かつ本格的なインターメディアの取り組みであった。その意味で、メディアアート史に残る傑作として再評価されるべきであろう。

　現代美術史は、絵画や彫刻から外れた多様な表現を生み出し、様々な問題を考察してきた。その中には、宇佐美が考察してきた問題も含まれていた。宇佐美の困難は、絵画以外であったらもっと容易に示すことができたであろう問題を、絵画という媒体の中で考察し続けたことである。例えば、構造主義の問題は、立体作品や映像作品の中で追求されることが多かったように思われる。そのことによって、宇佐美の絵画は次第に難解さを増して評価を容易ならざるものにしてきたが、他方で、絵画表現に多くの可能性を切り拓くことにもなった。多様な表現自体が歴史化されつつある今日、絵画を中心とする宇佐美の作品は世界的な文脈において改めて評価されるべきであり、その時はすぐ近くまで来ているのである。

　註
1）　1980年代前半には、東野との間に距離ができていたと思われる。林道郎・松浦寿夫・岡﨑乾二郎「宇佐美圭司インタビュー」『ART TRACE PRESS』2号（2012年12月）、140.
2）　高階秀爾「アメリカ画壇の逆襲 ヨーロッパに挑戦した「新しいアメリカ絵画」展」『芸術新潮』10巻11号（1959年11月）、144–155、ケネス・B・ソーヤー「アメリカの絵画・過去と現在」『アトリエ』397号（1960年3月）、29–32、東野芳明「アクション・ペインティングは終わったか？」『みづゑ』699号（1963年5月）、38–52.
3）　アメリカでも還元主義が議論の俎上に載せられるのはもっと後になってからであった。例えば以下を参照。Michael Fried, "Theories of Art after Minimalism and Pop: Discussion," in *Discussions in Contemporary Culture*, ed. Hal Foster (Seattle: Bay Press, 1987), 73.（邦訳 マイケル・フリード「ミニマリズムとポップ以降の美術論」杉山悦子訳、『モダニズムのハード・コア』[『批評空間』1995年臨時増刊号、1995年3月]、158）
4）　例えば、ジャン゠ポール・サルトルの「自我の超越 現象学的一記述の粗描」（竹内芳郎訳）『哲学論文集』（平井啓之・竹内芳郎訳、サルトル全集第23巻、人文書院、1957年）など。
5）　東野「アクション・ペインティングは終わったか？」
6）　「作家をたずねて 宇佐美圭司」『美術手帖』252号（1965年5月）、39–42.
7）　宇佐美圭司「錯誤の方法」『美術手帖』252号（1965年5月）、49.
8）　当初は6人の人型を使っていた。使われなくなったのは、手を取り合って走っているように見える一人で、《水族館の中の水族館No.4》（1967年、本書69頁）の中央に描かれている。
9）　ABD、BCDの共通部分はABCDの共通部分と同じなので、図示されていない。
10）宇佐美圭司「面と線と光とLASER＝BEAM＝JOINT」『美術手帖』299号（1968年6月）、144.
11）Lawrence Alloway, Introduction to *Systemic Painting* (New York: Solomon R. Guggenheim, 1966), 19.

12) Mel Bochner, "Serial Art (Systems: Solipsism)," *Arts Magazine* 41, no. 8 (Summer 1967): 39–43. 他にジャック・バーナムやジョン・コープランズもシステムやシリアリティについて考察している。Jack Burnham, "Systems Esthetics," *Artforum* 7, no. 1 (September 1968): 30–35; John Coplans, *Serial Imagery* (New York: New York Graphic Society, 1968).

13) 東野芳明・宇佐美圭司「宇佐美圭司 システム画家が雁字搦めになるとき」『みづゑ』829号(1974年4月)、51–65.

14) Michael Fried, "Anthony Caro and Kenneth Noland: Some Notes on Not Composing," *Lugano Review* 1, nos. 3–4 (summer 1965): 198–206; Yve-Alain Bois, "Ellsworth Kelly in France: Anti-Composition in Its Many Guises," in *Ellsworth Kelly: The Years in France, 1948–1954*, ed. Yve-Alain Bois, Jack Cowart, and Alfred Pacquement (Washington, DC: National Gallery of Art, 1992), 9–36.

15) 宇佐美圭司「非構成に新たな構成原理を求めて」『絵の具箱からの手紙』30号(1984年11月)、27(「新たな構成原理として」『絵画の方法』[小沢書店、1994年]、37).

16) 宇佐美圭司「(題名なし)」『宇佐美圭司 第3回展 USAMI LASER＝BEAM＝JOINT』(南画廊、1968年)、頁数なし.

17) 後者を主催したエンバイラメントの会は、美術、デザイン、建築、音楽、写真、評論などの様々な芸術ジャンルから作家や批評家が38名参加したが、宇佐美は入っていない。原広司によれば、宇佐美は若すぎて入れなかったという。原広司オーラル・ヒストリー、辻泰岳とケン・タダシ・オオシマによるインタヴュー、2012年8月9日、日本美術オーラル・ヒストリー・アーカイヴ http://www.oralarthistory.org/archives/hara_hiroshi/interview_02.php(2021年2月21日アクセス).

18) アクリルパネルは5カ所に設置されているが、そのうち3枚は2枚重ねられており、合計8枚が使われている。

19) 宇佐美「面と線と光と」、147、Peter Poole, "The Public Exhibition of an Art Work Employing Lasers," *E.A.T. Proceedings* 5 (17 March 1969): 3.

20) 宇佐美圭司「関係をとらえ直す方法を‥‥‥」『展望』(1968年9月)、102.

21) 名称はSome More Beginningsで、会期は1968年11月26日から1969年1月5日までの41日間だった。

22) Poole, "The Public Exhibition of an Art Work Employing Lasers," 15.

23) Grace Glueck, "Fun and Games with Space," *New York Times*, 16 February, 1969, 25.

24) 宇佐美圭司「思考操作としての美術」『美術手帖』25巻365号(1973年3月)、48(本書106–119頁);「「構成を決めるのは何か」という問い」『波』200号(1986年8月)、22–24(「とりあえずの終章 構成を決めるのは何か」『心象芸術論』[新曜社、1993年]、207–212).

25) 宇佐美圭司「スペース・シアター 鉄鋼館がつくる"音場"」『美術手帖』22巻328号(1970年6月)、27–28.

26) 原広司・宇佐美圭司「あらゆる場所は等価である」『美術手帖』23巻346号(1971年9月)、173–204.

27) 原・宇佐美「あらゆる場所は等価である」、186.

28) 原はこの協働作業の前後でも部分と全体の関係について考察しているが、そこにはゴーストという言葉は出てこない。宇佐美との出会いの中でゴーストの問題が一時的に原の関心事と結びついたと考えることができる。原広司「部分と全体」『建築に何が可能か』(学芸書林、1967年)、146–171、原広司「〈部分と全体の論理〉についてのブリコラージュ」『空間〈機能から様相へ〉』(岩波書店、1987年)、85–129.

29) 原・宇佐美「あらゆる場所は等価である」、187.

30) 宇佐美圭司「(題名なし)」『KEIJI USAMI, Find the Structure, Find the Ghost』(南画廊、1971年)、頁数なし.

31) 宇佐美は自らのゴースト・プランを、宮澤賢治の『春と修羅』に出てくる「(あらゆる透明な幽霊の複合体)」と関係づけて考察している。宇佐美圭司「心象スケッチ論 宮澤賢治『春と修羅』序 私註」『心象芸術論』(新曜社、1993年)、3–118.

32) 原・宇佐美「あらゆる場所は等価である」、198.

33) 宇佐美圭司「記号から形態へ:100枚のドローイングPart1を終えて」『AV:アールヴィヴァン 西武美術館ニュース』2号(1981年3月)、82(『記号から形態へ 現代絵画の主題を求めて』[筑摩書房、1985年]、30).

34）林・松浦・岡﨑「宇佐美圭司インタビュー」、126–127. 宇佐美とファールシュトレームの関係については、本書所収の岡﨑乾二郎の論考及び以下の田中純の論考を参照。田中純「歴史のゴースト・プラン 宇佐美圭司の思想の余白に」『UP』557号（2019年3月）、37–44.

35）林・松浦・岡﨑「宇佐美圭司インタビュー」、126.

36）宇佐美圭司「記号系とその展開」『エピステーメー』21号（1977年7月）、81–88（『線の肖像 現代美術の地平から』［小沢書店、1980年］、114–124）.

37）林・松浦・岡﨑「宇佐美圭司インタビュー」、117–118.

38）「思考操作としての美術」『美術手帖』25巻365号（1973年3月）、37–71、「芸術家の消滅」『展望』206号（1976年2月）、16–38.

39）ブルーノ・ベッテルハイム「症例3 ジョイ」『自閉症・うつろな砦』2（黒丸正四郎・岡田幸夫・花田雅憲・島田照三訳、みすず書房、1975年）、2–209. ベッテルハイムはその後、経歴詐称や患者への虐待などが判明し、その研究業績についても疑惑の目が向けられるようになった。この点は森元庸介氏にご教示いただいた。この場を借りてお礼を申し上げる。

40）これは自分自身に対する問いかけでもあったのかもしれない。宇佐美は、1977年頃1年近く制作をやめており、1978年から1979年にかけて2年あまり油彩画の制作を止めている。林・松浦・岡﨑「宇佐美圭司インタビュー」、110–111、宇佐美圭司「回想ノート」『宇佐美圭司回顧展 世界の構成を語り直そう』（セゾン現代美術館、1992年）、163.

41）Rosalind E. Krauss, "Notes on the Index: Part 1," *The Originality of the Avant-Garde and Other Modernist Myths* (Cambridge, Mass.: MIT Press, 1985), 199.（ロザリンド・E・クラウス「指標論 パート1」『オリジナリティと反復 ロザリンド・クラウス美術評論集』［小西信之訳、リブロポート、1994年］、161）.

42）廃棄に対する東大生協と大学の対応については、以下を参照。石井洋二郎・小関敏彦「東京大学中央食堂の絵画廃棄処分について」『UTokyo FOCUS』東京大学、2018年5月8日公開、URL: https://www.u-tokyo.ac.jp/focus/ja/articles/n_z1602_00002.html（2021年2月21日アクセス）、増田和也「東京大学中央食堂の絵画廃棄処分についてのお詫びと経緯のご報告」『東京大学消費生活協同組合』東京大学消費生活協同組合、2018年5月8日公開、URL: http://www.utcoop.or.jp/news/news_detail_4946.html（2021年2月21日アクセス、ともに三浦篤・加治屋健司・清水修編『シンポジウム「宇佐美圭司《きずな》から出発して」全記録』［東京大学、2019年］に再録）。廃棄の詳しい経緯については以下を参照。無署名「宇佐美圭司《きずな》廃棄の経緯（概要）」『シンポジウム「宇佐美圭司《きずな》から出発して」全記録』（東京大学、2019年）、92. 生協が絵画を廃棄する決定を下したのは、生協と大学の間の非対象的な関係も一因であったと思う。

43）《きずな》を表紙に用いた『事業案内』（大学生協東京事業連合、1977年）には、表紙絵が「宇佐美圭司作“きずな”（東大生協30周年記念制作による）」とある（頁付無）。また、『東大生協史通信』1号（1995年3月）の東大生協店舗別年表の中央食堂の欄に、「ホールに宇佐美圭司氏の絵「きずな」がかけてある。東大生協創立30周年を記念して東大生協元役員・従業員、現役役員・従業員より寄付されたものである」とある（57頁）。

44）註40を参照。

45）奥村泰彦「制動のロゴス 宇佐美圭司の制作について」『宇佐美圭司回顧展 絵画のロゴス』（和歌山県立近代美術館、2016年）、5.

46）宇佐美圭司「あとがき」『絵画論 描くことの復権』（筑摩書房、1980年）、206.

47）宇佐美圭司「大洪水の夢」『思考空間 宇佐美圭司2000年以降』（池田20世紀美術館、2007年）、31.

48）宇佐美圭司「「還元」から「大洪水の夢」『ART TODAY 2008 セゾン現代美術コレクション 宇佐美圭司展「還元」から「大洪水」へ』（セゾン現代美術館、2008年）、12.

49）宇佐美圭司「制動・大洪水のこと」『世界』817号（2011年5月）、114（『宇佐美圭司回顧展 絵画のロゴス』［和歌山県立近代美術館、2016年］、67）.

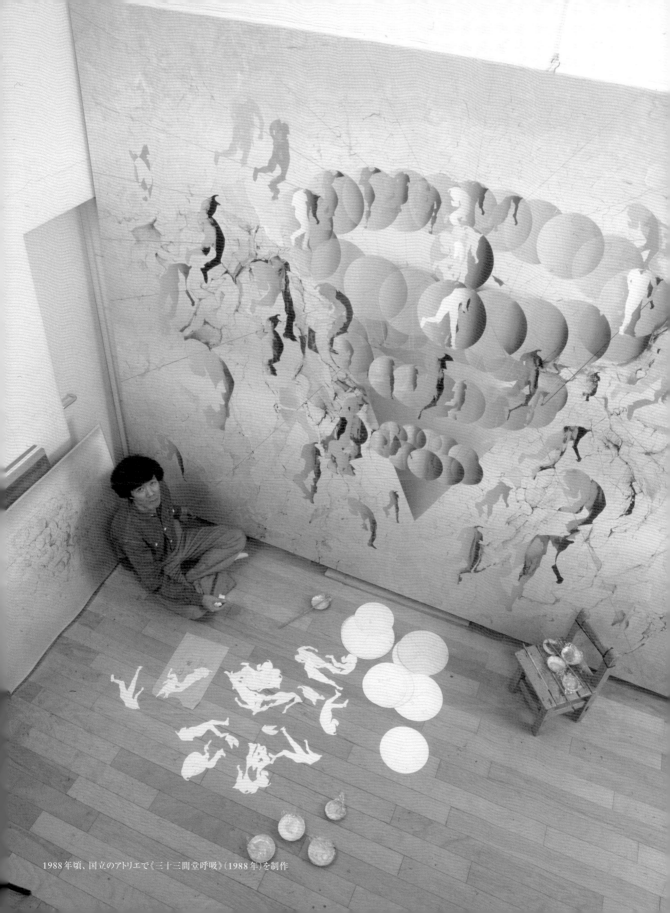

1988年頃、国立のアトリエで《三十三間堂呼吸》（1988年）を制作

1

焰の船 No. 10

1962年
油彩、カンヴァス
138.4 × 188.5 cm
個人蔵

2

習慣の倍数

1965 年
油彩、カンヴァス
227.5 × 179.0 cm
個人蔵

3

水族館の中の水族館 No. 4

1967年
油彩、カンヴァス
187.8 × 136.8 cm
個人蔵

南画廊での展示、1968 年　Photo: ©Murai Osamu

4

Laser: Beam: Joint

1968 年／2021 年

アクリル板 8 枚、半導体レーザー、半導体励起固体レーザー、ブラックライト、ドライアイス、鏡

（空間）480.0 × 420.0 × 230.0 cm　（アクリル板）106.3 × 43.0 × 1.0 -200.0 × 100.0 × 1.0 cm

個人蔵

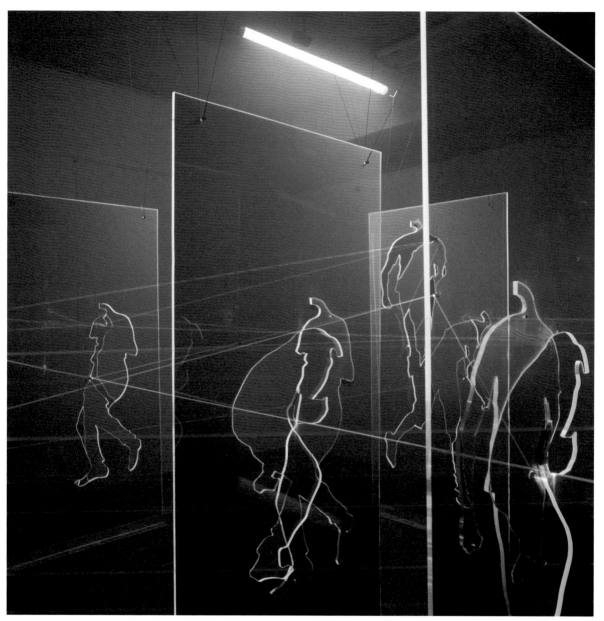

Photo: © Murai Osamu

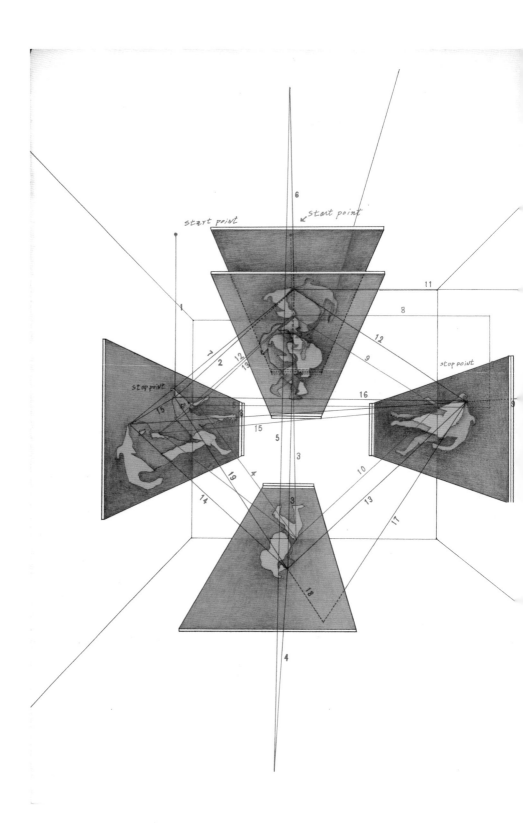

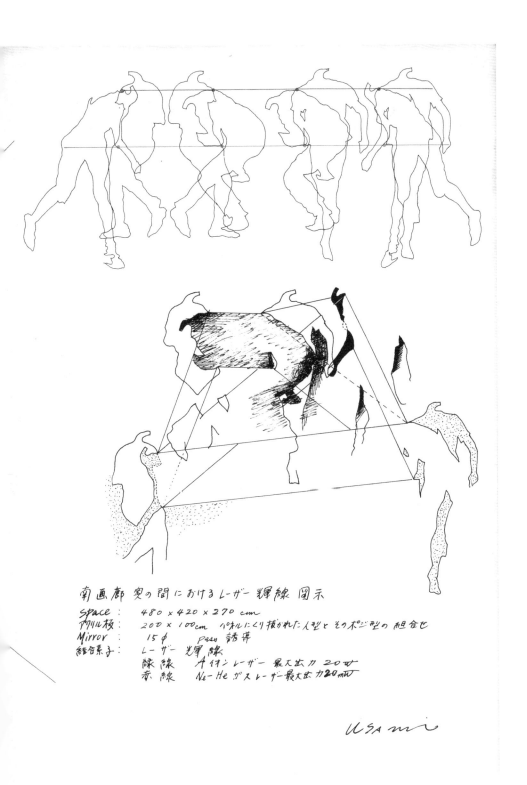

南画廊 奥の間におけるレーザー輝線 図示
space : 480 × 420 × 270 cm
アクリル板 : 200 × 100cm パネルにくり抜かれた人型とそのポジ型の組合せ
Mirror : 15 φ paso 誘導
結合素子 : レーザー 光輝線
　　　 緑線 Aイオンレーザー 最大出力 20W
　　　 赤線 Ne-He ガスレーザー 最大出力 20mW

USami

平面図（出典：『宇佐美圭司 第3回展　USAMI LASER=BEAM=JOINT』南画廊、1968年）

《Laser: Beam: Joint》で使用するアクリル板　左：106.3 × 43.0 × 1.0 cm　右：200.0 × 100.0 × 1.0 cm

5

ゴースト・プラン No. 1

1969年
油彩、カンヴァス
240.0 × 370.0 cm
セゾン現代美術館蔵

6

ゴーストプラン・イン・プロセス I〜IV：プロフィール（IV）

1972年

アクリル、木

64.5 × 156.5 × 180.0 cm

目黒区美術館蔵

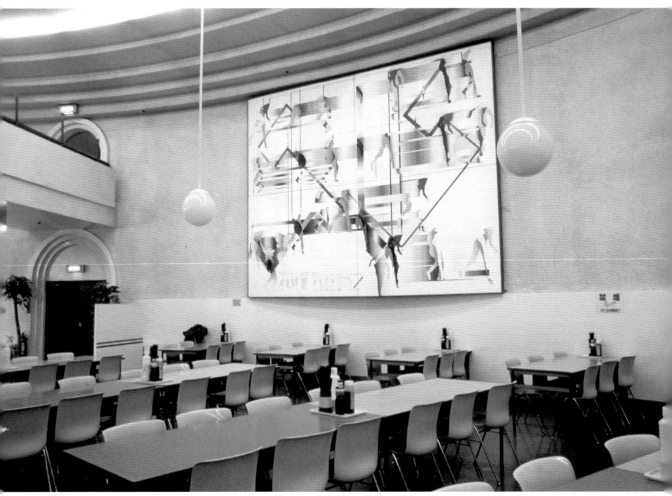

東京大学中央食堂に設置された1977年頃

再現画像（作成：笠原浩）

7
きずな
1977年／2018−21年
画像（オリジナルは油彩、カンヴァス）
（オリジナルは369.0×479.4 cm）
2017年消失

8

100枚のドローイング No. 13

1978年
色鉛筆、インク、水彩、紙
76.7 × 104.3 cm
東京大学駒場博物館蔵

9

学堂・学童・さざめき・150 S

2003 年
油彩、カンヴァス
231.3 × 231.3 cm
個人蔵

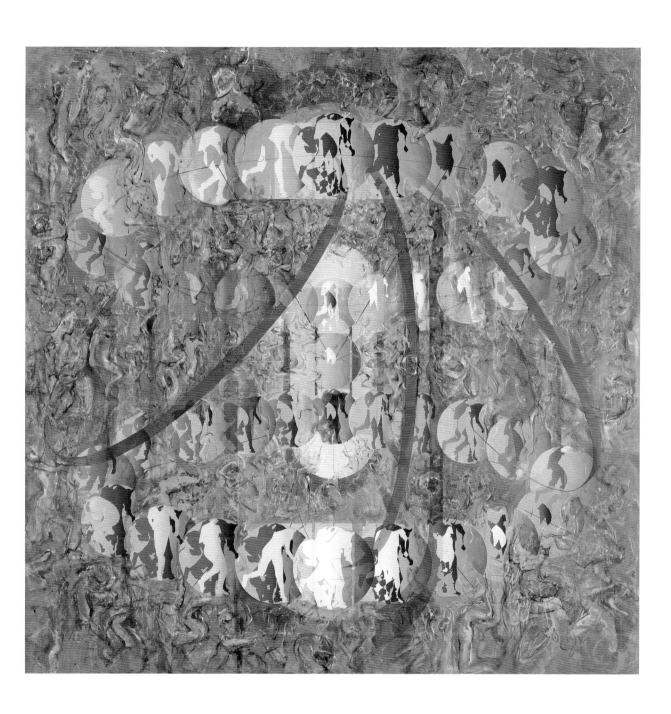

10

大洪水 No. 7

2011年
インク、水彩、紙
95.0 × 155.0 cm
個人蔵

11 │ 関連出品

マルセル・デュシャン

花嫁は彼女の独身者たちによって裸にされて、さえも（通称《大ガラス》東京ヴァージョン）

1980年
油彩、ニス、鉛箔、鉛線、埃、ガラス
227.5 × 175.0 cm
東京大学駒場博物館

還元・沈黙の塔
1963年
油彩、カンヴァス
185.0 × 260.0 cm
セゾン現代美術館蔵

夜明けの3時に
1964年
油彩、カンヴァス
185.0 × 135.0 cm
個人蔵

路上の英雄 No. 2
1966年
油彩、カンヴァス
185.0 × 270.0 cm
個人蔵

メナム河畔に出現する水族館
1967年
油彩、カンヴァス
185.4 × 270.3 cm
徳島県立近代美術館蔵

Photo: ©Murai Osamu

エンカウンター '70

1970年
アルゴンレーザー、ヘリウムネオンレーザー、ライト、レーザー操作盤、客席照明コントロール装置、ミラー装置
（空間）約 1700×4000×4000 cm
日本万国博覧会、鉄鋼館

プロフィールのこだま：積層

1976年
油彩、カンヴァス
214.0 × 196.0 cm
目黒区美術館蔵

流出

1987年
油彩、カンヴァス
290.9 × 218.2 cm
大阪中之島美術館準備室蔵

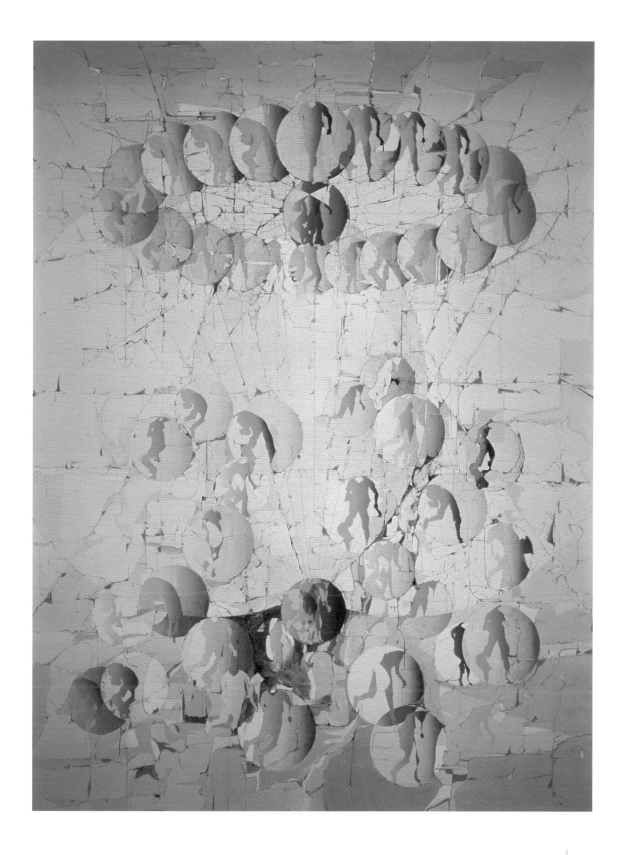

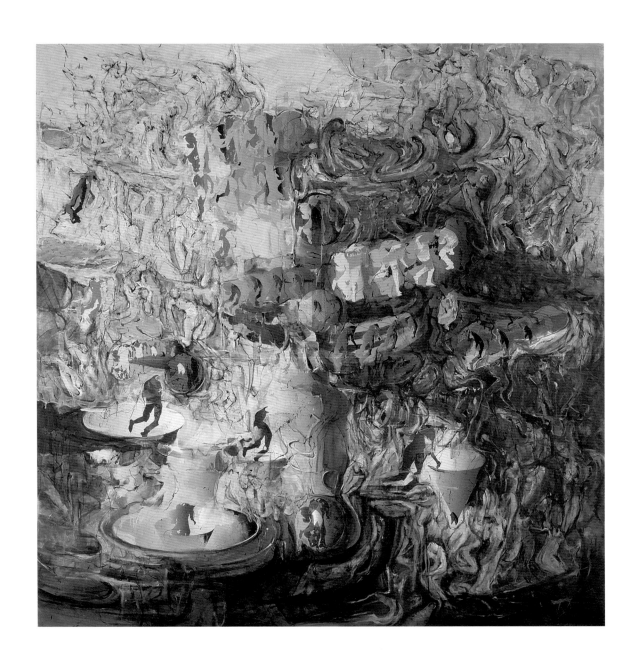

煉獄・泡の塔
1994–97年
油彩、カンヴァス
290.9 × 290.9 cm
セゾン現代美術館蔵

96

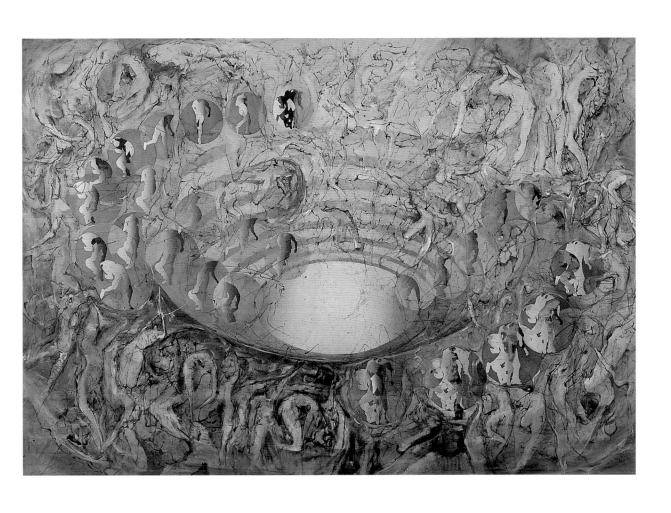

円形劇場・底抜け

2000年
油彩、カンヴァス
197.0 × 290.9 cm
福井県立美術館蔵

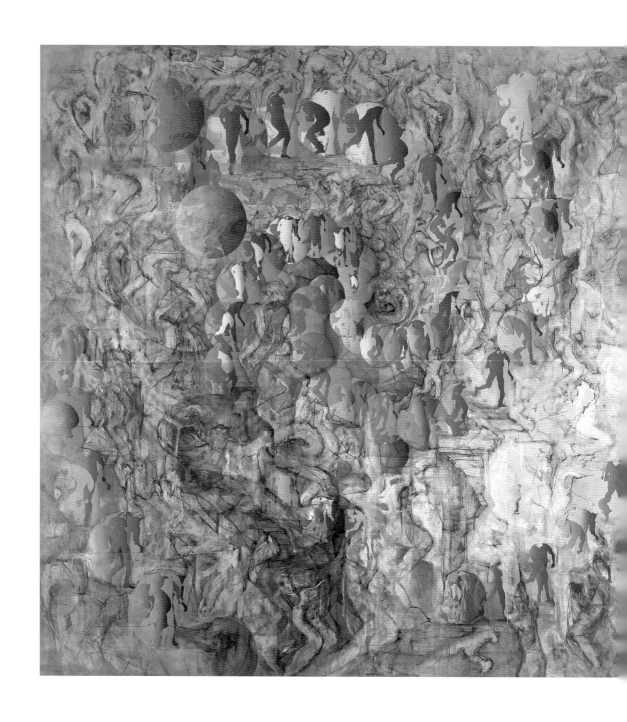

制動・大洪水
2011–12 年
油彩、カンヴァス
291.0 × 582.0 cm
セゾン現代美術館蔵

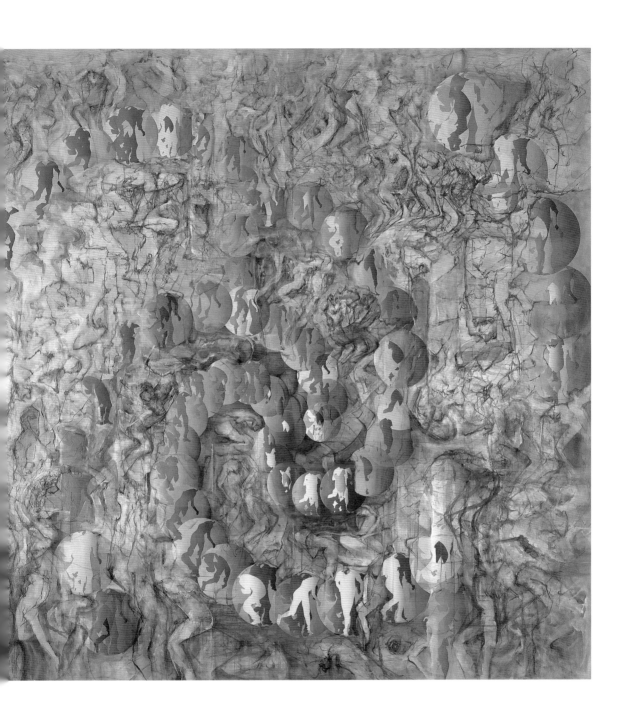

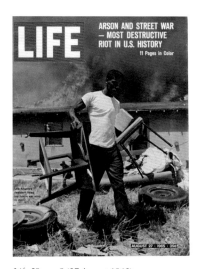

Life 59, no. 9 (27 August 1965)

『美術手帖』299号、1968年6月

The Jewish Museum, "Laser: Beam: Joint," Press Release, February 25, 1969.

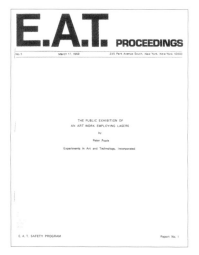

E.A.T. Proceedings, no. 5 (1969)

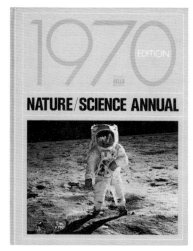

Nature/Science Annual, 1970 ed. (Time-Life Books, 1969)

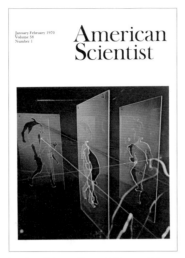

Physics Today 23, no. 1 (January 1970)

American Scientist 58, no. 1 (January-February 1970)

『事業案内』大学生協東京事業連合、1977年

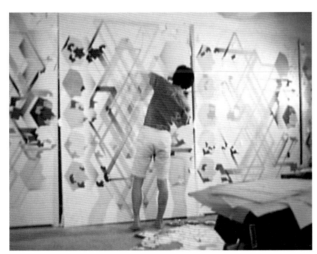

「アトリエを訪ねて 宇佐美圭司」TBS、1974年2月9日放送（テレビ番組）©TBSテレビ

松本清張『砂の器』上、新潮文庫、新潮社、
1973年［装画］

黒井千次『時の鎖』集英社文庫、集英社、
1979年［装画］

宇佐美圭司『絵画論　描くことの復権』筑摩書房、
1980年［装画・装幀］

大岡信『表現における近代　文学・芸術論集』
岩波書店、1983年［装画・装幀］

京極純一『日本の政治』東京大学出版会、
1983年［装画］

吉見俊哉『メディア時代の文化社会学』新曜社、
1994年［装画・装幀］

アントニオ・ネグリ、マイケル・ハート『帝国 グローバ
ル化の世界秩序とマルチチュードの可能性』水嶋
一憲ほか訳、以文社、2003年［装画］

辻井喬『死について』思潮社、2012年［装画］

『キザンワイン白/赤』機山洋酒工業株式会社、
1974–76年頃（ワインラベル）［装画］

武満徹作曲『Miniatur V: Art of Tōru Takemitsu ミニアチュール
第5集 武満徹の芸術』ドイツ・グラモフォン、1975年（LPレコード）［装画］

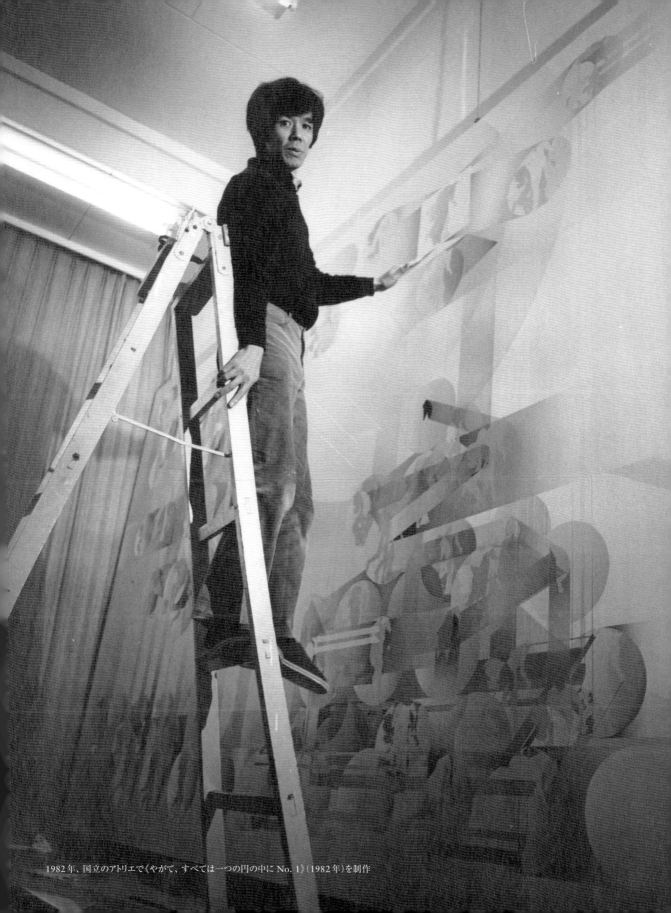
1982年、国立のアトリエで《やがて、すべては一つの円の中に No. 1》(1982年)を制作

思考操作としての美術

宇佐美圭司

1−1

　われわれの感覚機能は鈍磨させられているというのは、たぶん正しいであろう。

　現代社会における感覚の鈍磨現象は、生活の一種の自衛手段だとも考えられる。

　われわれの感覚器官は、生活を囲繞する過剰な情報や生産物にいちいち対応できるほど大きな許容量を持ってはいない。また一方で、それらをわれわれの感覚が選択するという訓練を、生産物や情報の過剰が凌駕しているためでもあろう。

　“感じる”作用が能動的に表現されず「鈍磨させられている」と受動的に表現されるところに現在の感覚麻酔の病根がある。

　それは感覚作用の対応物が情報として一般化され、情報が与えられるという状況から自立して生活することの困難にも起因していよう。同一の音が、静寂のなかで聞かれるのと、騒音のなかで聞かれるのでは違ったものであることによってわかるように、感覚器官は相対的に機能する。というのは騒音とは、われわれが騒音のなかに居る、ということと同時に、音源そのものが騒音のなかにある、という両義性を持っているからである。

　このように感覚器官は、事象の出現する場とそれを感じる主体の場の二つのシチュエイションを反映する。

　条件反射とは、同一事象を感覚器官に繰り返し刺激することによって、その反応を一定の方向に導くものであるが、これは、感じる側のシチュエイションを反復訓練によって変化させる例であろう。

　この二つのシチュエイションは相互侵蝕しており、それが感じることのステロタイプ化、その麻酔現象としてわれわれを支配している。人間の認識作用は“感じる”能力と比例してはいないであろう。認識作用が低下する時、感覚作用もともに低下するとはかぎらない。

　しかし“感じる”作用が能動性を喪失するとき、感じることから認識するという知的活動への回路は閉ざされ、感じることとは単に目や耳といった器官の受入作用になってしまうおそれがある。

　「感覚の鈍磨」とはそれゆえ、認識作用の知的活動という側面が失われ、「認識させられる」という受動性につながる危険がある。

　「認識する」か「認識させられる」かはその境界があいまいであり、認識作用が本来そなえている両面性であるが、それは認識作用もまた感覚作用と同様、認識主体の行為のみによって規定され得ない性格をそなえているためである。

　「よりよく見る」「よりよく聞く」という感覚の直接性への要請が、主体の精神的シチュエイションのみを対象としていわれるならば、神秘主義や幻想主義の陥穽に落ち込むであろう。

　なぜならそのとき主体をとりまく事象の状況は、無意識的にではあれ固定的なものとして扱われ、それと相互侵食しあう主体のシチュエイションのみが、糸の切れたタコのように形而上的上昇をはじめるからである。

　感覚作用の直接性を回復すること、それによって認識作用の能動性を回復することは、精神主義的な主体論によって解決され得ない。われわれの認識を媒介する「よりよく見る」「よりよく聞く」という感覚作用への要請は、われわれを認識作用そのもののあり方の反省へと向かわせるのである。

2

　人間の知性の発展過程を、分化統合の積み重ねとして、古代ギリシアの彫像群ほど見事に物語っている例を私は知らない。それはまさに発展と呼ぶにふさわしい、連続的な深化の過程を経ているように思われる。西洋の歴史が時代の転換期に、何度もギリシアへの回帰を指向するのも、これら彫像群において形象化された人間の知的活動の原形が古代ギリシアにあるからであろう。私は「アテネ古代美術館」でその時代的展開のあざやかな軌跡を一堂にながめたとき、ルネッサンス以降の西洋独善の歴史が西洋以外の文化をフォークロアにしてしまった（それは当然あやまりであるが）原因を見たように思った。そのような彫像群のなかの一つを、たとえば日本の天平仏と比較してその優劣を論じることは、文化の相対的なパターンを浮かび上がらせることになり、一方が他方より優れているという結論を導くことは原理的に不可能である。私を驚かしたのはけっして個々の彫像の美しさではなかった。

　それは、人間の認識の分化過程が人間の像という形体の分化過程として視覚化されていることの感動であった。

　その展開は紀元前2000年、キクラデス出土の首や人間の像から始まっている。ここでは像は、「平らなもの」「とびでているもの」という二つの分類しか見られない。一つの土塊が先ず二つの性格に抽象されて表現され、それが徐々に分化を重ねていくのであるが、それが紀元前4世紀ピレウス出土のアポロンの像、マラトンの青年の像に到るまで、人間像としての統一性を失うことがない。人間の認識の深まりは彫像がより有機的に複雑化する過程として表現されている。私はその分化の過程に驚きながら、それを分化と見るのは、近代的な偏見ではないかと思い返す。つまり分化過程とそれを統合する過程は別々の事がらではなく一体化されていたのであり、それゆえに像は常に全体性をあ

らわしている。

　ギリシアの影像群が紀元前3世紀を過ぎるころから認識作用の二つの過程、分化と統合は明らかに別々の手続きと考えられるに到る。この分裂現象が必然的なものかどうかの解答を持ち合わせていないが、それがギリシア都市国家群の凋落を反映しているのは事実であろう。明らかにそれ以前の影像は像としての完結性をもっていた。それがたとえどのような機能をもたされるものであれ、像はその完結性をくずしていない。像がその全体性を指向する以前に、何らかの場所、何らかの機能と対応することによって影像自体もまた部分の結合であることが意識される。つまり像が全体から独立した部分部分の結合である、ということが意識されるのは、像自体が生活のなかの一つの部分品として機能しはじめるときであった。

　そのとき人間の全体像は、人間自身の形体的表現によってあらわすことができなくなる。影像は人間ではなく、一個人、個人の表情、そのたくましさや、悲しみといった人間存在の部分現象の表現へと変化していくのである。"人間"から"個人"への分化、"部分"の"全体"からの離脱現象は、近代のそれとはレヴェルや条件の相違こそあれ、かなりの類似性をそなえているといえるだろう。

　それは西洋ルネッサンスとマニエリズム、バロックの動きと対比させて考えられるかもしれない。ともあれ古代ギリシアの一千年余りにおよぶ影像群の展開が示すのは、人間の認識の分化が像として表現され、その表現によって世界を把握することが可能であるという強烈な人間の知的能力への信頼である。

　認識と表現は、認識作用における分化・統合が一つのものであったように、分裂現象を起こしていない。しかし"表現"するとは、また人間の抽象能力でもあるがゆえに、認識の深化の過程は、抽象能力をも豊かにしていったであろう。最古の出土品であるキクラデスの首や像は、プリミティヴではあるが、世界を「平らなもの」と「とびでているもの」という二つの基本的な形体素としてとらえるすぐれた抽象能力を示している。

　私はこれらの影像群を前にしたとき、デモクリトスやピタゴラスのことを思い起こす。

　世界を基本的な数の関係として説明しようとしたピタゴラス、原子という不変な実体の最小単位を考え、その原子の構成によって存在界を語ろうとしたデモクリトスのことを。原子（アトム）の実体は分化され、それによって、物質に対する人間の認識は複雑に分化し、アトムそのものの実体は変化し続けているけれども、なおアトムという基本概念は現代にも生きている。もちろん今後の物理学は「アトム」という概念を根本的に変えてしまうかもしれない。しかしエレメンタリー・ドメイン（素領域＝時間・空間のある広がりの基本的な最小単位。素粒子＝物質の最小単位というアトム概念の延長ではない）というような考え方も「アトム」概念を否定的媒介とすることに

よって成立するであろう。

　数学や物理学の基礎をつくったピタゴラスやデモクリトスといった人びとのすぐれた抽象能力もまた、ギリシア影像群を造形した知性と共通性をもっていたのである。

　このような強烈な人間の認識への信頼、人間の抽象能力への信頼、表現能力への信頼を世界の中心に位置させること、それが彼らの合理的精神であった。

　もちろん彼らが人間ということで措定する領域には限界があったであろう。しかしこのギリシア精神が後代、自らを人間だと自任する人びとに与えた影響の大きさを、私はそれら影像群を見ることによって直感した。

　それは私の予想を裏切るものであった。私には古代エジプトの文化遺産とギリシアのそれは異質な文化のパターンとして並列に考察されるものであり、ビザンチン芸術もまた同じギリシアという国で時代の隔たりこそあれ、まったく異なった人間の欲望や思考に根ざすものとして並列に考えられるのではないか、と思っていた。事実私はそう考えることが可能であり、特にビザンチン芸術については、それが古代ギリシアの影像群と同一風土的特徴のなかで、数世紀から千年の時代を隔てて隣接している状態にはつきぬ興味をおぼえる。

　最近の文化人類学は、いままで未開だと思われていた世界各地に、それぞれ民族や風土の相違によって様々な文化が存在し、それらの文化のパターンは進歩という概念で連続的に跡づけることが不毛であることを明るみに出しつつある。それは歴史を線的に連続するものではなく、相互に断絶したモニュマン（記録からほりおこされたパターン）の隣接関係ととらえることで、時間的な流れの配列を同時的存在へと変換する作業であるとも言えよう。

　現在における文化人類学や言語学の流行は、近代西洋文明が落ち込んだ危機意識に根ざしている。自ら築きあげた文明が、人間存在をくいつくしていく危機感が、たとえばレヴィ＝ストロースの『悲しき熱帯』のテーマであり、それは終生のシュルレアリスト、アンドレ・ブルトンの活動の原動力でもあったのであろう（『悲しき熱帯』のなかに二人の交友にふれた部分がある）。

　そのような科学や思想が近代の合理主義社会の否定という共通の命題をもちながら、いかに合理的精神によってつらぬかれているかをわれわれは見落としてはならない。

　それは一面で人間の理性万能主義がもたらした現代社会への否定であると同時に、思想として人間の理性の新たな回復を目ざすものであろう。

　たとえばフランス構造主義的視点が古代ギリシア文化をその特殊性から解放し、他の様々な文化パターンと並列な一つのパターンに過ぎぬという認識を引きだすとき、そこには他ならぬ古代ギリシアの知性への信頼、その合理的思考の復活が無言のうちに語られているといえるのではなかろうか。

われわれの時代はすでに否定の論理をうちだす余裕がない、弁証法的に言うならば否定の否定として新しい理性の回復がわれわれの共通の思想的課題であろう。

3

戦後の日本の文化・思想の動向をふり返ってみると、われわれは日本という特殊性で問題を設定するのではなく、ヨーロッパ、アメリカ、日本といった地域的な特殊性を越えてわれわれを規制する高度に発展した資本主義社会体制を共通の基盤とする、インターナショナルな同時代性において問題設定を行なって来たように思う。美術界もその例外ではない。むしろ最も強くインターナショナリズムを打ち出したのは美術の分野であったのかもしれない。それにはそれだけの理由があり、現在もまたその理由が解消されたわけではない。

われわれの作品に対して、批判にしろ讃辞にしろ"日本的"というような風土や地域の特殊性に根ざした発言に対して、われわれが極度に警戒したのには二つの大きな理由があった。

その第一はまったく当然のことであるが、"現代的"である以外に現代社会に対峙することができないという認識である。

"現代的"とは様々な内容があるであろうが、少なくとも、現在の社会体制の拘束力や矛盾から解放されて生きているのではなく、われわれの行動がその"生"に根ざしているという共通性を立脚点とすることである。

第二は外国人による"日本的"というような発言のほとんどが、近代を推進して来た西洋の独善的な人間観、人間とは西洋人のことであるという認識の裏返しであることを、われわれは知っていたからである。戦後の経済的な進出にともない"日本的"なものの内容は徐々に変化しつつある。しかし過去一世紀の西洋近代における日本的なものとは、自らの文明が重い病状を呈していることを意識した人びとが、そのカンフル注射として見出した、彼らの合理的精神とは異質なものであり、たとえばゴッホやピカソあるいはジョン・ケージらの作家が日本に見出したものも、結果的には、近代文明の刺激剤としての、東洋であり日本であった。それは異質な文化の実体ではない。

われわれのインターナショナルな共通性とはまさに近代主義のそのような非合理性を打破することでもあったのである。

日本的とか東洋的であることが、いかなる意味において、現代のわれわれの生活をしばっている社会の間に戦略的に立ち向かえるかを明示しないうちは、そのような批評や讃辞が無意味であることは自明であった。

われわれのインターナショナルな視点とは、他の高度資本主義社会体制下にある人びとといかに異質であるかではなく、いかに同じ問題を抱えているかに立脚しているのである。

われわれは独自な方法で禅や密教等々の過去の日本文化を

すくいあげることができるかもしれない。同質の問題とは、その時いかに"現在"を否定的な媒介となし得るかということである。もちろん、それは否定的な態度と峻別さるべきである。

日本の近代化がそれ以前の日本文化を閉じたものにしたように、近代の連続的な歴史発展の神話のなかで、近代に連続することなく閉じた系を作っている（たとえばビザンチン文化もその一例である）世界の様々な隠された文化や思想は、閉塞状態にあるわれわれの文化を反省するよりどころとなるであろう。しかし、近代文明を否定的命題として共有するとき、われわれは、日本が近代文明を受け入れるに際してどのようなリアクションを異質な文化に対してもったかを、もう一度ふり返ってみる必要があるだろう。

4

幕末、日本は西洋近代文明の洗礼を受ける。西洋近代が生みだした様々な技術や生産品が驚きをもって迎えられるなかで、日本は技術革新による近代国家体制の確立にまい進することになる。

しかし、前野良沢、司馬江漢ら当時の日本のすぐれた学者を強く打ちのめしたのは技術や生産物そのものではなく、西洋文明を生みだした人間の思考方法の相違にあったのである。

前野良沢は『解体新書』の翻訳家の一人であった。刑場で死刑囚の死体解剖に立ちあい、オランダの医書の解剖図通りの人体を見たことが、彼らを翻訳という難事業にかりたてた情熱であったといわれる。しかし前野良沢らが、そこに見出したものは、単に自分たちの経験的知識の不足という側面だけではなく、人体をも含めて自然を論理的に把握する思考が自分たちの医学に欠けているという認識であった。

「シナ、日本に究理の学なし」という彼らのさけびは、新しい異質な文化を受け入れた側の最も痛恨な認識を含んでいた。

日本の近代化が「日本に究理の学なし」という反省の地点で立止まる体制を組めなかったことは、明治以後の歴史によって明らかであり、究理の学は輸入され、思想、文化は後進性と模倣性からの脱却に苦しむことになる。

受け入れることと、それを否定しようとすることとは別々の事柄である。今世紀の新しい思想や文化の潮流は、近代合理主義に対するアンチ・テーゼとして存在したのであり、両者はすでに倒立した関係にあったと言えよう。日本が文明的所産と文化の倒立関係に気づいたのは一部の例外をのぞいて、つい最近のことではないだろうか。

西洋近代文明が人間の生活に様々な矛盾をもたらし、文明が転換期を迎えたという認識は、すでに今世紀の初め頃から、ヨーロッパの思想・文化にあらわれていた。

近代文明は、それらをアンチ・テーゼとして文明に内包しながら転回して来たのである。その間資本主義体制は二度の大きな

世界大戦によってそのうみを放出した。第一次大戦はロシア革命を生み出し、第二次大戦は中国の革命を生みだす。"現在"の歴史的規定は様々になされるであろうが、われわれの生きている時代が近代からの脱皮を、その思想・文化の主要テーマとしていることは疑問の余地がない。それは、もはやアンチ・テーゼとしてあるのではなくテーゼであり、アメリカ、ヨーロッパ、日本を問わず、近代資本主義社会が共通にもっている問題意識であろう。

その共通性のなかで、"近代"がわれわれのなかでもつ位置は、西洋人のそれとかなりの落差があるように思う。その落差は人間のもつ合理的精神への信頼であろう——いいかえれば、近代が否定命題であるという合理精神である。

共通性を単に高度に発達し、われわれの生活を蝕むに到った社会体制——つまりわれわれの外部の条件にのみ置くならば、近代を否定することの性急さは合理的精神そのものまでも否定に導いてしまうおそれがある。

それは日本の近代化の最初のページを開いた前野良沢らの痛恨を繰り返す陥穽でもあろう。

5

中世から近代をわかつものに、人間の理性の復権があろう。レオナルドやデューラーといった人たちの精神はすでに中世から離脱していると言えるであろうが、社会的には17世紀市民階級の勃興期が近代的自我の誕生、欲望の解放として、近代の出発を位置づけるのが普通である。否定命題としての近代を考えるとき、現在の明らかな閉塞状態に、西洋近代の夜明けを、そして日本が近代を受け入れる時点を、さらに今次大戦後の中国の革命＝反近代を重ね合わせて考えてみる必要があろう。

そのときわれわれが否定命題としているのが近代合理主義であっても、人間がもっている合理精神そのものでないことがわかるのである。

日本の近代の夜明けに最も戦闘的であり、また新しい文明に敏感に反応した人々の一部に、西洋文明の本質を新しい技術や生産物のあれこれの勝利ではなく、それを生み出した人間の知性のあり方に見出していた事実は注目に値しよう。"木を見て森を見ず"という諺がある。日本の近代化は、森に気づいた人びとに自らの森を造り出す余裕を与えなかった。

木はまたたくまに移入され、日本は木で囲まれ森となる。森のなかでは森全体を見渡すことができない。森は迷路の観を呈することになる。木を見て森が見えない状況の出現は日本においてばかりではない。それは本来近代合理主義がもっていた性格でもあった。

17世紀、西洋近代の出発を、デカルトやレンブラントにおいて考えるなら、それは個人の自我を中心にした求心的な性格として考えられよう。しかしまた一方、人間の思考は遠心的に発散する性格をもそなえている。物質の合理的な追求は、細分化された様々な部分系を生みだし、その部分系が産業と結びつくことによって商品化される。

生産物という個々の木に問いかけることで、われわれの日常体験は森の迷路をさまようけれども、そこから森全体について語り得る契機を見出すことは困難であろう。

統計学における平均値・確率の考え方は、このような部分現象のなかに客観像を求めようとしたのであった。しかしそれは人間の相矛盾した思考の両極性を現象的にとらえようとしたに過ぎず、統計的処理は質的な記述に無力であり、われわれの生体験を語り得るものではなかった。

中国が新しい森を造り出しつつある。日本が近代を受け入れたのとは対照的に、中国は近代技術とその生産物の流入を拒絶すると同時に、個人を中核として収斂し拡散する近代思想をも拒絶したのである。個人のかわりに人民をその思想の中核にすえることによって中国が切り開いてきた革命は、人間＝人民の解放であり、新たな人間（人民）中心主義の誕生であろう。彼らは自らの合理主義を、近代のなかで生まれ近代文明とは倒立したマルキシズム思想を媒介として実践しつつある。

私はギリシアにおいて最も強く日本を意識させられた、というよりも前野良沢らの「日本に究理の学なし」という言葉が私に聞こえるように思ったのであった。それは全く予想外のことであった。百数十年を隔てて彼らがいだいた危機感を、転倒したかたちではあるが共通し得るのではないかと思ったのである。

借りたものを返すように、近代を返上することはできない。と同時にわれわれのなかに根ざした合理的精神を葬りさることはできない。

われわれの文明はすでに、文明を生みだす主体であった人間の精神や肉体を蝕み、現実にその生命までも奪おうとする。そしてわれわれはそれを知っているのだ。

精神を蝕むことは、その矛盾があばかれることによって現実の問題として意識されよう。しかし、現在はすでに人間の生命の死という現実的なかたちでその矛盾はあばかれている。それは特殊な状況における死ではなくわれわれの日常の死である。さらにいかなる矛盾があばきだされなければならないだろうか。文明の体制には明らかにわれわれの感覚を、そして認識行為を麻酔さす毒が含まれている。われわれの文化は、人間の知性、認識作用そのものへと反省的に立返らねばならない必然性がある。

感覚の鈍磨、認識の麻酔現象はわれわれを神秘主義へと導く。われわれの内なる原始の闇は退行する感覚のために、大きな入口を開いているであろう。そして今日のような時代の転換期には、神秘主義へののめり込みは避けられない現象かもしれない。

2−1

　"新しさ"は近代に登場した価値の一つの尺度であった。われわれの感覚作用のうち"新しさ"がたとえば"深さ"や"広がり"といった諸感覚よりも特に重要視されたのは、時代そのものの特徴であろう。

　実際、近代の様々な芸術運動やエコールの誕生はすべて自らの新しさを強調することによって新しい時代の到来を宣言するものであった。

　1968年、私は「レーザー・ビーム・ジョイント」という作品を発表した。その作品はレーザーという新しいメディアを作品に使用したものであったが、その光の新しさは、事実、私を魅惑したし、また多くの人たちに新鮮な感覚を与えたように思う。もちろん私はレーザーのメディアとしての新しさを作品化したのではなかった。しかしその新しさの感覚は、作品全体を覆い隠してしまうほどの強さを持っていたことが、作品に対する様々な反響によって思い知らされたのである。

　かつて大航海時代と呼ばれ、新大陸発見へ人びとをかりたてた情熱・ロマン主義の誕生等を考え合わせるなら、"新しい"ものこそ人間の想像力を解放する原動力であった事情が了解できよう。

　近代の合理精神は、人間の理性の客観的推論の積み重ねによって、より豊富な、より正確な自然についての認識に到達し得るという、理性の信頼の上に成立した。

　事物の固定的な殻は、このような人間の理性の光によって分化され、分化されたものの関係概念として事物はその存在をあらわすようになる。ものの存在を関係概念でとらえようとする人間の認識行為は、ものの新しい貌をつぎつぎと書きかえていった。価値とは、どのように事物に対する新しい認識の地平を切り開くかにかかっていたのである。関係概念によって事物をとらえるとは、また一方で事物が細分化された機能に対応していくことでもある。かくしてそれは産業生産物の洪水となってわれわれの生活を包囲することになる。産業生産物は一人の個人の理性にとって常に先行するものであった。生活はそれら見知らぬものたちへの順応というかたちで成立することから、のがれるすべがない。

　このような生活環境の急激な変化に対して、われわれは常に受身に対応して来たのである。感覚作用の鈍磨、認識行為の麻酔現象は、このような生活環境の変化と無関係であり得ない。資本体制が生産物の新しさや技術の新しさを武器として産業を推進するとき、"新しい認識"への期待は、われわれの生活感覚のなかで、生産物や技術の新しさへと置き換えられてしまうのである。

　今世紀の芸術作品もまたこのような生活環境の先行状態に対して、"新しさ"を武器にしなければならなかった。"新しい"ことが"新しい認識"への媒介にならなくなってしまった状況のなかで、芸術作品を他の生産物のあれこれと区別できる基準は、作品が"新しい"と感じられることによって、人を新たな認識へ導けるかどうかにかかわっていた。"深さ"や"広さ"といった感覚よりも、"新しい"という感覚を近代芸術がたよりにしなければならなかったのは、われわれの生活環境に対する一つの戦略でもあったといえる。

　このような戦略は、一種のマニエリズムとして定義可能だろう。ただ、ルネッサンス以後のマニエリズムがルネッサンス芸術に対抗して起こったのに対して、近代のマニエリズムは同時代の産業生産物やその技術革新に対応している大きな相違がある。

　作家にとって、新しいものを造り出すことはたやすいことではない。新しく感じられるものが、新しい認識へと到達可能な場合はなおさらである。

　"新しい"ことに価値を見出せるのは、それがわれわれを拘束していた力から想像力を解放してくれるときである。したがって作家はわれわれの"想像力をしばっていた力"に対峙することを常に迫られている。もしそのような既成の力への対抗という側面が作家の作業から抜け落ちるならば、作品の新しさは、生産品や技術の新しさと変わらなくなってしまうだろう。新しさを戦略にするとは、必ずしも新しさの追求と同義でないゆえんである。

　前衛芸術という概念は、何がその時代にとって新しいかをその主要なエレメントとして成立してきたように思う。形式にせよ、内容にせよ、新しいということは常に今までのなにかをすでに古いと見ることを条件として成立する。

　発見や発明による人間の知識の深化拡散が連続的なつながりと見えるように、今世紀の美術もまた新しいもの（前衛芸術）がつぎつぎと交替する連続的な流れと見なされてきた。しかし先にも述べたように、作家の作品行為とは、何か新しいものを追求する行為ではない。

　われわれの想像力をしばっている力に対して、作家がどのような対峙のしかたを方法的にとってきたかを検討するならば、作品の新しさと、われわれの日常の環境の関係をいくつかのパターンとしてみることが可能であろう。

2

　われわれの想像力を拘束する力はいかなる実体を持っているだろうか。想像力とは想像する主体の行為であると同時に、常に対象との関係において発現するゆえに、対象の状態の様々なレヴェルによって、異なった現象体となる。

　拘束力はわれわれの生活に浸透しており、事象の様々な貌のなかに遍在する。

　私は先にわれわれの日常環境の特徴を、生産物や情報の先行と、それへの順応という避けがたい状況にあることを指摘した。

　そこで、たとえばコップというものを単に「ものA」といわずに「生産物A」という規定のしかたによって、ものと人間の相互関

係を分析することにする。

生産物とは、使用価値の表現でもあろう。「ものA」と「生産物A」の関係は、私が拘束力と呼んだ内容を使用価値というかたちで「ものA」が取り込むことによって、その無名性を失い「生産物A」に変質していることである。

「生産物A」をその固有性によって見ること、つまり他の生産物との差違によって、「生産物A」を認識することは、生産物が使用価値として内包した拘束力を許容することである。「生産物A」は各個人個人にとって多様なあらわれ方をする。それは「生産物A」の固有性に立脚しており、これまた生産物をそうあらしめている拘束力に対してまったく無力であり、その拘束力からわれわれの想像力を解放する力を持たない。簡単な例を引こう。「生産物A」を花びんに生けられた花だと仮定しよう（もちろん花びんと花の集合体でもかまわない）。それを対象化するとき、すでにそれは固有性によって見られている。多様性とはその固有性の表情であり、ある個人にはそれは原始の息吹きを運んでくるものかもしれないし、またある個人にその花びんは緑の光のたわむれと感じられるかもしれない云々……。

「生産物A」をこのような固有性とその多様性によってとらえるという意識、あるいは無意識のもち方は、私が現在の作家と規定する範疇に入らない。

花びんと花という例を引いたけれども、レーザー光線や石ころ、一冊の本からゴムシート、コカ・コーラのびんやマリリン・モンローの写真等、いずれも例外ではない。「生産物A」が措定する領域は、われわれの生活相の複雑さを反映して、百万ボルト電子顕微鏡下の世界から地球そのものにまで拡大される巨大な領域をもっている。

私が範疇外とした人たちは何もいわゆる具象作家に限らない。一部の抽象作家あるいはポップ・アートの一部や最近の前衛だと思われる様々な傾向の作家をも、それこそわれわれの生活相の複雑さを反映して巨大な領域をカバーするであろう。

たとえばハイパー・レアリズムといわれるほとんどの作品は、あたかも具象的な作品と非常に異なったものだと一般的に思われている。それは美術の展開を連続的に想定するところから派生する錯覚に他ならない。確かにそれは新しい表情をもって登場した。しかし、それらは対象をその固有性によって認識し、その多様なあらわれの一側面をあらわすという従来の具象絵画と何ら本質的な差違はない。

3

作家が「生産物A」に対して共通にもつ意識（あるいは無意識的対応をも含む）とは、「生産物A」に "not A" を見ようとすることであろう。近代の抽象絵画は、この "not A" という意識の一つのあらわれである。

それは「生産物A」の多様性と峻別しなければならない。「生産物A」は、それをとりまくシチュエイション、ならびにそれと対応する作家自身のシチュエイションの多様性を媒介として、偶然的に現象している。抽象とはその一つを抽出することではない。

"not A" なる意識から出発した抽象作用は、「生産物A」を解体し、「生産物A」の属性の一部を、その固有性のなかから抽出し、「生産物A」から切り離す。

この切断作業によって抽象されるエレメントは、「生産物A」の部分存在であることをやめ、ものの状態へと還元されるのである。それゆえ抽象絵画とは、これら抽象されたものによる世界の再構成という表現形体をとる。「生産物A」の属性というかたちで拘束されていた各エレメントは、作家の抽象作用によって解放され、それに対応する人間の想像力は、あらたな焦点を求めてさまよう。抽象絵画を意味づけるのは、この宙に浮いた人間の想像力に焦点を与えるものとしての構成であろう。作家が構成のエレメントとして抽象し得るものは、対象のもつ属性——点、線、面といった幾何的形体、材質や質感、ボリューム、運動、色彩、名称等々である。

このような抽象されたものによって、「生産物A」へ再び回帰したり別な対象Bの再構成へと向かう方法が考えられる。

このときの構成原理は、構成が向かう対象AやBの存在に依拠しており、再構成されたものとそれら対象との落差を尺度とすることができよう。落差は、「生産物A」に攻撃的に立ち向かうと同時に「生産物A」の既存の状態を認識するわれわれの想像力を解放する働きをもつ。

立体派、フォーヴィズム、未来派、シュールリアリズム、ポップ・アートといわれる一部の作家が、このような抽象再構成の方法をとっていた。この方法はつぎにあげる対象の置換操作と領域を接している。

抽象されたエレメントが、対象の再構成へと向かわず、直接抽象されたエレメントによる構成に到る方法がある。

モンドリアンやポロックがそのプロセスを最も劇的に表現していよう。

構成とは、全体性の表現にほかならない。

そしてそれは常に限界を想定している。作品の広がりそのものが限界であるが、限界によって閉じた系の全体の表現において、各エレメントの関係を規定する原理を見出すことは困難である。

世界は、その領域の限界を見るなら、すでに、一定の構成をもってわれわれにあらわれている。個体としての生産物、家族や親族という単位、村落から都市、さらには地球そのものまで。構成を抽出する一般的方法は、構成エレメントの決定および限界の設定である。

一定のエレメントのなかにある関係を見出すことによって、エレメント相互の結合則が導かれよう。われわれが現実に、ある場

（あるいはもの）といった領域を設定し、それを構成しようとするとき、常にすでに存在する一定の構成が計画に対して外力として作用し、計画はそれら既存の状態からの隔たりによって尺度が与えられよう。

ほとんど白紙に近い状態の構成においても、構成領域自体を設定することによって、境界が発生し、その境界が外部といかなる関係を張っているかが外力として構成を左右する。つまり、われわれの現実は純粋に抽象的な構成の存在を拒否しているといえる。

構成を特徴づけるものに安定または調和といった概念がある。

一般的に物質の構成における安定や調和には様々なレヴェルがあり、物質は常により安定した状態にエネルギーを放出してレヴェルを下りようとする性格をもっている。つまり安定や調和には、ヒエラルキーがあることがわかる。物質を活性化するとは、このヒエラルキーをレヴェル・アップし、各エレメントの緊張関係を昂め、静止的な安定から、動的な安定へと変化させることであろう。

構成主義的な作品がわれわれに示すものは、すでに構成されたものとして存在する世界の抽象的模像である。そして、それが活性化された模像であるとき、そこに出現する緊張や運動のエネルギーは、低次の安定状態に対して攻撃的に作用することになろう。

「空間を感じる」というような表現が指示するのは、運動感、広がり、深さ、といった人間の内的欲求に根ざし、同時に時代的であり相対的に機能する諸感覚であろう。焦点を失って宙に浮いた想像力がこれら諸感覚に収斂することは、新たな秩序の出現であろう。

構成が世界の抽象的模像であるとき、その様々なパターンを活性化する方法は、物質を活性化する手続きと基本的には同じであることを意味している。

構成的表現にあたって、外力と想定されるのは、構成素材の抵抗感であり、その作品の広がりに対応する観客の視線や行動であろう。構成主義、抽象表現主義、プライマリー・ストラクチュア等々多くの作品を見ることは、現実の「生産物A」からその構成を読みとる作業とかなりの類似性をもっている。そしてその作品がどのように活性化されているかは、感覚的にしか把握できないように思われる。

芸術作品のすべては、客観的な尺度でその価値判断がなされるものではない。しかし、作る側の論理として、客観的な尺度で分析可能な領域もまた存在するのは事実である。

4

「生産物A」を否定しようという意識が最も直接的に表現された運動に、シュールリアリズム、ダダイズムがある。「生産物A」を「ものA」と隔てる使用価値とは、その生産物の目的性、それから派生する機能性であろう。

“not A”によって否定さるべきものは、先ず何よりも、ものの使用価値とものを結んでいた絆であり、それを切断することによってものを生産物から自由にすると同時に、拘束力を解かれたもの（作品）をわれわれにつきつけることによって、体験のなかに欠落していた生体験の全体性をいっきょに回復しようというきわめて意図的なくわだてであった。

このような“not A”の扱いは、「生産物A」の偽装であり、偽装は目的性、機能性に向かってなされる。

もっと一般化して考えてみよう。

「生産物A」の直接的な否定形“not A”を造る方法は「生産物A」のなにを否定対象とするかによって様々に考えられる。

“not A”＝A＋BつまりAに別の生産物Bを並置したり添加することで、AあるいはBを否定するシンボリックな方法が考えられる。

われわれの拘束された想像力の内部では、AとBはズレており、ぶつかり合うことがない。作品はそのズレをうめることによって成立する。ズレが質的に大きいほどぶつかりあうエネルギーは大であろう。ものの側からいうならば、この方法もまた人間によって「生産物A」やBと秩序づけられていたものの反乱である。

「生産物A」は$a_1+a_2+a_3\cdots\cdots a_g$のエレメントの集合体と見なすとき、そのエレメントの一つまたはいくつかを他のエレメントによって置換するという方法が考えられる。

A＋BやA－Bの加減的操作も「複合体A」を複合体と考えれば、置換操作の一種と考えられるであろう。$a_1\cdots a_g$の各エレメントとは抽象操作における各エレメントと等しい。

たとえば、「生産物A」をコーヒー・カップとすれば、

1、コップの材質の項をたとえば毛皮に変えるあるいは布地に変えるという置換。

2、そのスケールの項を実物の百倍に拡大するという置換。

3、その表面の色彩を七色の彩に置換。

4、その名称を別な名称に置換。

これらは直接的な置換操作の一例である。置換対象およびエレメントの選択、組み合わせによって、この方法はほとんど無

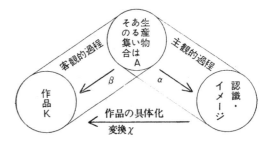

$$K=\beta\cdot A \qquad K=(\alpha\cdot\chi)\cdot A \qquad \beta=(\alpha\cdot\chi)$$

限のヴァラエティーをもっていることがわかる。

このような様々な置換に対する解釈は、客観的に分析可能である。しかし私は必ずしも作家が置換操作によって表現にたどりつくことを主張するものではない。

「作品K」は表現者の主観と「生産物A」なるもののふれ合い（変換α）のなかから表現による変換xを通して、作品Kなるものとして姿をあらわす。われわれは、表現者のそれぞれ固有な内的欲求を見ることができない。われわれが客観的にその主観作用にアプローチ出来るのは、彼が主観作用を変換し表現した「作品K」である。したがって私の主張は、作家の内的欲求が表現へと向かう様々な曲折の一つの写像として、たとえば置換作用という客観的認識を「作品K」をたよりにしながら抽出できるということである。

置換操作によって出現した「作品K」の性格について考えてみよう。

「作品K」の特性は「生産物A」に似ているけれどもAではないということであろう。その特性を媒介にしながら、単にAとは違っているという内容を越えて、様々な生産物の存在のあり方に対して批評となるとき"not A"なるKは、ABC……KのKではなく、つまり生産物の一部から区別して認識され、作品としての自立性を獲得する。しかし逆にKがABC……Kとして考えられるとき、つまり"not A"はAと対峙するときにのみその独自性を主張し得るにすぎなくなるとき、それはたやすく生産物一般に吸収されてしまう。

情報社会は特殊な情報の自立を許容せず、ただちにそれを情報として一般化し、情報を解毒し風化する作用をもっている。置換操作による"not A"＝Kは、「生産物A、B、C……」がもっていない"新しさ"や"驚き"を誘発するであろう。

それらが現代の科学技術文明の産物としてつぎつぎにわれわれの生産環境に登場する"新しさ"や"驚き"によって風化させられないという保証はない。現代とは、その質的差違が新たな想像力へと媒介される以前に、風俗現象となるような時代であろう。

"not A"なる置換操作は、もともとそのような状況の拘束力に対峙するための方法であった。この方法は状況の逆襲のなかで"新しさ"や"驚き"をその武器とすることの有効性を失いつつある。

ジャスパー・ジョーンズのPainted Bronzeをはじめ今世紀のモニュメンタルな作品の多くは"not A"なる置換操作を媒介として登場した。われわれの世界を形成し、かつ世界の部分である生産物の直接的な否定形体の表現によって、それらはわれわれの想像力の解放を目ざしていた。このような方法が完全に不可能になったとは断定できない。しかし前にもふれたように、否定形体によってあばきだされるわれわれの時代の矛盾は、われわれの日常における死という現実的なかたちで、すでに日々あばき出

されているのが現代という時代なのである。そこで"not A"なる意識が「生産物A」を見るという出発点にもどって、もう一度考えてみよう。

5

「生産物A」から客観的に抽出できるエレメント（a_1……a_g）は、ものAの使用価値として人間に共通な部分であった。

いうまでもなく一つの「生産物A」は一人の個人にとって、使用価値としてのみあるのではない。一つのコップは、ある時、ある場所で、陽光を受けてキラッと輝くそのエッジであるかもしれない。つまり「生産物A」は、個人個人にとっては、客観的なエレメントをその部分集合に持つa_1……a_g a_h……a_nのエレメントの集合であると記述できよう。

"not A"によって意識化されるのはa_1……a_gの関連のパターンであり、その時a_h……a_nのエレメントは切りすてられる。先に「生産物A」の個人における多様性と規定したのはa_h……a_nのことであった。そして「生産物A」を単にa_h……a_nのエレメントで認識する行為はa_1……a_gのエレメントの集合から派生するものであり、その集合が持つ社会的拘束力に対して無力であるがゆえに、範疇外として切りすてられた。

しかし、「生産物A」をその客観点なエレメントa_1……a_gによって見ることは、一見能動的な行為のようであるが、その能動性を保証するのは"not A"なる意識であり、実はa_1……a_gのパターン以外は見ることができない——つまり見せられているものを、見ることに過ぎないということになる。

われわれが日ごろ生産物の洪水におし流されながら不安を感じないのは、直接Aをあるパターンと感得し、そのパターンの誘導からのがれられないことに起因している。

このような見ることの困難は、現在に固有な現象ではないであろう。しかしわれわれの環境が人工化されるにしたがって、その困難さの度合は深まるように思われる。

"もの"という言葉のもつ感触は様々な物質のもつ自然状態の抵抗感を思わせる。それはわれわれの日常生活のなかで遠い記憶のようになりつつあるのではなかろうか。

ガラスのコップを持つとき、あの灼熱して熔けるクリスタルのなまなましさはすでに何処にもない。ガラスの表面にたわむれる光の隈をながめながら、ヴェネチアのガラス工場を思い起こすとき、私は手にしたコップがものの原質からかなり隔たった地点にいることを思わずにはいられない。ガラスのような材質がそのまま製品となったものにおいてもそうなのだ。われわれの環境をうめつくす生産物の多くは、もっととりとめのない表情をしている。

ものの原質は幾重にも加工され、生産物としての衣装をまとう。私の家の周囲に、はたして貨幣価値に換算されぬものが探せるだろうか。太陽光線や新鮮な空気までが商品となる時代にわれ

われは生きている。対象界を、つねに全体性を内包する"もの"という言葉で規定するのではなく、生産物と規定するのは正当であろう。

生産物を否定しようという欲求は、近代産業がその生産物や技術によって人間生活を豊かにするものだという信頼とは裏はらに、常に消えることなく存在して来た近代文化の底流であったといえる。

しかし"not A"による置換操作が実はa_1……a_gの部分の置換として表現されるに過ぎず、Aの全体の否定ではない。それは「生産物A」を直接否定の対象とした当然の帰結であろう。もし「生産物A」を直接の対象としながら、かつa_1……a_gの全否定を行なうなら、対象は消滅してしまうからである。

"not A"なる意識がa_1……a_gの関連のパターンへとわれわれを不可避的に導くなら、"not A"なる意識は、われわれが誘導されAをAと認識する作用そのものへ否定的にかかわる必要があろう。とすれば、対象化しなければならないのは「生産物A」の個別な客観的性格ではなく、人間の認識作用だということになる。

1917年、マルセル・デュシャンはレディ・メイドによる作品「泉」を発表した。これは前にあげた置換操作による作品である。この置換操作は「生産物A」の物質的な特性を作品に一対一に対応させた恒等置換であり、「泉」という名称のみが「生産物A」の名称ととりかえられていたものであった。

デュシャンはこの恒等置換の操作によって、彼が対象化したのは、「生産物A」であると同時に、Aを「生産物A」と見なすわれわれの認識行為であることを表明した。なぜなら、人が作品に見るのもまた「生産物A」以外のなにものでもないのだから。様々な置換操作の作品が「生産物A」を対象と置くことで、それからの隔たりを尺度に、"新しさ"や"驚き"を表現武器としたのに対して、このレディ・メイドの作品は、作品自体が表現されたものとして新しいことと、それを媒介として開かれる認識の新しさとの決定的な分裂を示すことにもなった。当然のことながら作品「泉」は「生産物A」そのものであり、なんら新しい要素が加えられていない。われわれはデュシャンの作品を媒介にして自らの認識行為へと反省的に立ち返る契機を与えられる。一方、デュシャンは「生産物A」を直接の対象としながら、同時に人間の認識行為をも、対象化するという二重の対象化の表現を試みたといえるのである。

ものの側からいうならば、「生産物A」の物質的特性が恒等置換されることによって、「生産物A」はその名称を記号とする概念に変化する。「泉」という記号＝概念がそれに並置されることによって二つの概念は衝突を起こす。「生産物A」が作品に変化することによって、二つの異なった概念がその落差を衝突のエネルギーに変えたといえるであろう。

彼のレディ・メイドのオブジェを考えるとき、それを最初にあげた「生産物A＋B」のものの並置の方法とくらべるなら、ものが記号＝概念化していることがわかろう。認識作用を対象化しようとするとき、ものが記号化するのはさけられない。それは逆な表現かもしれない。ものが記号化させられる情況のなかで、認識行為を対象とすることの必然性が生まれるのである。

6

人間の認識行為とは、今までの分析の基点としてきた「生産物A」といかにかかわっているであろうか。

われわれが「生産物A」をAと認識するということはAのエレメントの部分集合a_1……a_gの連関のパターン（system）に誘導されるということであった。そこで"not A"なる意識はnot〈A ← system〉、つまりAをAであらしめているシステムの否定に向かうことになる。そのようなシステムは、「生産物A」を対象化して分析して来た結果、その客観的構成要素（a_1……a_g）のパターンであるという帰結を得た。しかしそれは〈A ← system〉のほんの一例にしかすぎない。

〈A ← system〉は、われわれの認識の発生する条件および、Aの存在条件による様々なシステムの集合形である。そこでその集合を{A ← system}その個々のシステムをS_1……S_nと書き表わすことにする。そこで"not A"なる意識は、そのような条件の否定形といった方法を見出すことになる―if not {A ← system}―仮定法。

この方法も一種の置換法であるが、すでに述べた置換法が生産物のエレメントを置換対象にしたのに対して、この方法はそのようなエレメントの集合全体をも一つのシステムとするシステムの集合形――存在条件を置換対象としており置換のレヴェルが異なる。

"もしそうでないなら"という仮定法は、そうであるという肯定形との対比によって"そうである"という存在のあり方に攻撃的に作用する。"もし"という仮定の成立に必要な条件とは"そうである"こと、つまりシステムが客観的に記述可能であり、それが社会の通念になっていることである。

高松次郎の遠近法を扱った作品はこの方法の例である。彼が"if not"によって否定したのは立方体格子空間であった。

われわれがたとえば机を造ろうとするとき、縦・横・高さ・同一尺度の三次元立方体空間にあてはめて机を造る。日常そのようなことは意識されないが、たとえば遊園地等にあるビックリ鏡（レンズが湾曲していて、縦・横・高さの関係がいびつである。つまりあるパートでは高さの1センチが横の5センチに等しいというぐあいだ）でゆがんで拡大された顔に思わずふきだしているのは、このような立方体的格子空間を自明なものとして慣れ親しんでいるからである。

高松の"if"は、一見当然のこととしてわれわれの意識にのぼらない立方体的格子空間を、{A ← system}の一つとして、否定条件にすることによって遠近法的に組み立てられた立体格子内にある机を造ったといえる。

立体格子ということで考えれば、立方体の組み合わせ（ジャングルジムのように）、あるいは消点があって遠くへ行くほど小さくなる格子、あるいは逆に手前ほど小さくなる格子、湾曲面にそってカーヴするもの、それらは皆並列に考察される性格のものである。ところが、われわれの日常生活の空間ではその一つを固定的に考え、他のものから区別している。仮定法はそのような本来相対的な系でありながら、あたかも絶対的に考えられているあるシステムを対象とするとき、われわれの認識作用に衝撃をもたらす可能性がある。

遠近法的表記法が近代の夜明けに生まれたことは、近代が対象界とそれを思考する人間を明確に区切った一つの証しであろう。

対象界を認識する作業は、この切断つまり隔たりを前提条件にしている。格子空間の例でいうならば、われわれは格子空間に対しているのであり、対しているということが、立方体格子空間を遠近法的表記に結びつけるのである。いいかえれば、われわれのフォーカスは、常にものと隔たった地点で、つまりその手前から、横から、上から、なされるということである。この人間のフォーカスもまた仮定法によって取り扱われる問題であろう。

もう一つ荒川修作の最近の作品で「A＋B＝C」という加法の一般式を扱った作品を例にとってこの方法を検討してみよう。

コップが一つあり、もう一つ別なコップを持ってくると、コップは二つになる。これは加法の一般式「A＋B＝C」にあてはめるなら1＋1＝2ということになる。これは「A＋B＝C」ということの客観的に記述可能なシステム＝社会通念である。彼の、"if not"はこの一般式の部分を様々に置換することによってできている。おのおの一列一列は一つの例であり、そのヴァリエイションは無数に考えられよう。それらは常に「A＋B＝C」の一般的表記に対応させられることによって落差を発生し、われわれの想像力を刺激する作用をもっている（想像力を刺激されるか否かはもちろん個人の自由である。想像力を刺激するとはものをそうあらしめているシステムの固定的状態がくずれ、われわれがそのくずれることを意識できるという意味である）。

システムが本来相対的な系であることを最も明瞭に示しているのは数学の世界であろう。百人の数学者がいれば百の異なった数学が可能だといわれるように、集合とそのエレメント相互の関係の規定によって様々な系が考えられる。

同一の事象が球面上と平面上では異なった表情をもっており、四角形と円は、私の習った幾何学ではまったく異なった性格の図形であったが、位相幾何学では同一性格と見なされる。同様に一つのコップAともう一つのコップBはそれを数の関係によって抽象し、加法の一般式にあてはめれば「1＋1＝2」であるが、事実はコップAとコップBの集合に他ならない。荒川は「A＋B＝C」の表記が単に加法の一般式であり、いかに絶対的なものでないかを彼独得の個人的な想像と表現法によって、作品化したと見ることができる。

生産物やその複合形Aが記号化可能な（記号とは人間の共同性を前提として成立する）様々なシステムの集合の結果姿をあらわしているという見方は、世界を、常に運動しているもののプロセスの集合体として認識することであろう。なぜなら、システムは固定的なものではなく、われわれの認識の共同性の移行によって移り変わるものであり、またそれは生産物の存在のシチュエイションに働きかけ変化させるからである。世界を出来上った生産物とその集合形と見なす固定的な見方は、すべてこの"if not"という仮定法の否定項目になる可能性がある。それゆえこの方法は前にあげたエレメントの置換法をもその特殊例として範疇に含むものである（「生産物A」のa₁……a_gを{A ← system}の集合の一つS₁と置くならS₁(a₁……a_g)でありnot S₁はnot{A ← system}の一例である）。

システムAに対してαなる客観的変換が可能であり、それが絶対的変換だと思われれば思われるほどβγ……以下の変換の並置は変換αに対して攻撃力を持つことがわかる。もし変換αの項が欠落すればβγは個人的なイメージや観念であり、神秘主義に陥り表現者個人の心理分析の材料になる以外のなにものでもなくなるであろう。

"if not"の仮定法によって、その存在条件よりなんらかのシステムが離脱することは、現在のわれわれの日常的な時間・空間の体制が、実は"if"という変換の任意の一項にしかすぎない（αβγのαにしか過ぎない）ことをあばきだす。直接的な否定形式"not A"を使わずAを含む系全体の否定となって作用する可能性を持つ仮定法的ものの見方は、われわれの生活環境のなかで先行する生産物が固定的なパターンであることを拒否し、それらの変化のプロセスとしての認識にわれわれを導く。それをもう一度「生産物A」にもどって考えてみれば、「生産物A」はプロ

$$(\text{System A}) \xrightarrow[\substack{\beta \\ \\ \gamma}]{\alpha} (\text{System Aの表現})$$

ⓐ＝客観的変換　$\left.\begin{array}{c}\beta \\ \gamma\end{array}\right\}$個人的なイメージによる変換

セスの一つでありいわば仮の姿で存在するということができよう。あるいは、そうではない様々のあり方の外皮をかぶっているともいえよう。

Aを見ることとはAを見せられることと、Aしか見えないという視覚の困難性について、はじめにふれたが、それは様々なAのあり方が「生産物A」によって覆いかくされた状態だという内容を包んでいたことに気づく。その地点でAの現象的真実=対象の具体性をよりよく見るという実証性から離れ、認識作用そのものに立ち返り、その隠されたものを明らかにしようというのが仮定法であった。このような迂回操作は個人的な不幸ではない。記述科学や事物の統計的処理がわれわれの生体験の本質を衝けなかったことと符合するであろう。

「生産物A」を本来のものAにもどすなら、生産物を規定していた使用価値$(a_1……a_g)$が、ものAの外皮の一つを形成しているといえる。ものAのあり方とは$S_1……S_n$のそれぞれの外皮の状態によって$A・A_1 A_2 A_3……A_n$なるあらわれ方をするはずであり、現在われわれが見ているものAは$A_1……A_N$をその背後に隠しているといえる。

変化のプロセスとはものがAその背後の、たとえば（ハ）から（イ）に変化したことを意味し、またS_m（$S_1……S_n$の任意の一項）が$S_{m'}$へ移行するときそれはA_1なるあらわれをし（イ）→（ロ）へ移行することを物語る。歴史とは、そのようなものAをとりまくシステムの移行として考えられるであろう。

ものAの位置に記号やシンボルを対応させることが可能であるとすれば、それらをとりまくシステムは、意味作用と記号記述の関係において巨大な領域を仮定法のために開いていることがわかる。

荒川の例によって検討した作品では、対象化されているのは、人間の認識作用と同時に"記号"であり、それは「生産物A」や「ものA」とかなり異なった性格をもっている。

記号一般は、ものとしての性格をもつと同時にものの概念をあらわす。ものから記号への段階は、ものの模写やシンボル化を中間項として、抽象記号にいたる様々なレヴェルがある。抽象化の度合が増すにしたがって、そのものとしての性格はうすれる。

専門家集団内で極度に抽象化された記号は、その専門家集団の約束=概念でしかなく、その約束から疎外された人びとにとっては意味がない。概念そのものになった記号は、ものの特殊例として扱うことが可能だろう。つまり、「ものA」においてそのシステムが$(a_1……a_g)$ただ一つの場合であり、したがって記号においては$\{A ← System\} = S_1 = (a_1…a_g)$の関係が成立するのである。

「生産物A」という規定は、ものが記号化する一つのあらわれであり、私はそれを現代を考察する基点に置いて考察を進めてきた。そしてそれは生産物を存在させているシステムの集合があたかも概念$S_1=a_1……a_g$そのものであるという錯覚をつくり出す。そのような錯覚が個人的なものではなく、時代に深く根ざしたものであるだけに、作家はこのものの概念化=記号化の状況を受けて立つ立場をとらざるをえない。

仮定法が$S_1……S_n$のなかからその第一項、概念を扱うことの有効性の理由である。しかし、記号をものと同じように扱う仮定法は〔if not A（記号）→ System S_1（記号の概念）〕既成概念に対する否定であり、もしそのシステムを全的に否定すればシステムの消滅、Aの消滅となることである。ということは、否定はS_1に依拠しつつ$a_1……a_g$の部分置換であり、前にあげた対象の直接否定形の置換法と同一化することになる。相違点は、作家が直接の対象とするのが"記号"か"生産物"かということになり、記号の対象化は、記号が持っている性格——われわれの認識の共通項によって、人間の認識をも同時に対象化してしまうということである。

仮定法は人間の認識作用そのものを対象化し、ものを覆っている外皮にいかに亀裂を与え得るかを考察するところから出発した。

対象化してしまうという記号=概念の性格の出現に自足することは、ものの記号化概念化の情況を受けて立つことではなく、逆にその容認につながる危機をはらんでいる。

7

"not A"なる意識は、ものの存在条件に対し、もしそうでなかったらという仮定法を生み出した。ここで注意しなければならないのは、このようなものの存在条件が個々のものによって変化するS_1項、つまり概念を除けば、共通性をもっているということである。したがって条件法において、そのS_1項以外の項$(S_2…S_n)$に"if not"を対応させようとするとき「ものA」は仮の対象であり、論理的にはABC……の任意の一つであっていいことがわかる。置換法においては「作品K」は、「生産物A」と明確に対峙するものであることによってその意味をあらわした。しかし、このような仮定法における「作品K」は「生産物A」とも「B」とも「C……」とも原理的に対峙可能であり、ものAあるいはBというような具体的なものになることを拒否して

（イ）　　（ロ）　　（ハ）　　（ニ）$\{A_3 ← System$

いるということが出来よう。

　ものAの外皮あるいは包囲するシステムの集合（$S_1 \cdots S_n$）のS_i項＝（概念）以外もまた、われわれに共通に隠されたシステムとして記号的な性格をもっているからである。このような隠されたシステムを否定の条件にするとき、作品はまた記号およびその集合体という観念的実体をもつ。それはたとえば数学的な記号が表記されたものとして（文字の大きさや材質、書かれた紙等々）の存在をその実体としないのと同じであろう。"if not"が本来記号（システムのS_i項のみの存在）を扱うときは、作品の非物質化傾向がもっと顕著なあらわれ方をする。

　このような記号の実体に関する二面性をパラドキシカルに表現した作家がマグリットであった。描かれた記号とは概念としての記号であると同時に、描かれたものである。彼は文字（記号）をものとして描くと同時に、その文字が意味する概念とパラドキシカルな関係にある具体的なものを記号のように描き、並置させることで、記号表記の二重性を利用したのであった。しかし、彼の作品においてもものとして描かれた記号＝文字の広がりは曖昧であり、カンヴァスのどこからどこまでがものであるかが定かではない。それは具体的なものを記号のように描くことと対応しており、作品自体はやはり、非物質性を主張していると見るべきであろう。

　抽象的な記号や記号の集合がものとしての性格を拒否するという側面にそってもう一歩考察を進めてみよう。

　仮定法ではものや記号の存立条件となるシステム$S_1 \cdots\cdots S_n$の集合のうち任意の一項に注目し、それを否定的媒介項として、ものや記号のあり方に回帰した。

　今、システムの集合をRとして構造と呼ぶことにする。規定により「ものA」はその構造によって姿をあらわしている（A←R）。

　構造を構成している個々のシステムは「ものA」とわれわれがそれを認識する作用を媒介として抽出されるが、そのようなシステムの集合体である構造Rは、もはやものの現象的形体と直接のつながりを持たない。構造Rは、ものの現象と非連続であるといえる。

　一方、概念化された記号やその集合はR＝S_iということがで

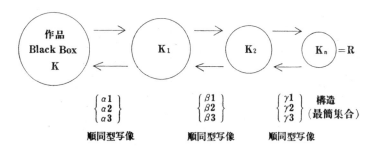

きるため、その概念自体を構造と同一視できる特殊な場合といえよう。「ものA」は構造Rより派生しているが、「ものA」から直接構造Rに到る回路は閉ざされている——①。われわれはしたがって「ものA」を「記号A」（生産物）と見なすことで記号の概念＝構造へと回帰できる操作を、無意識的にくり返す状態のなかにいる——②。「ものA」をあらわした構造はブラック・ボックスのまま放置されている状態である。作品をブラック・ボックスの位置に倒置することによって、構造Rとの往復運動を可能にする——③。ならば、②という状況を出現させるもののあり方①に対峙し、作品＝ブラック・ボックスは攻撃的に①なる状況にかかわるであろう。このような方法をいま仮に倒置法と呼ぶことにする。いま、ブラック・ボックスにα_1なる写像を得てk_1を得、β_1なる写像を得てk_2を得るとする。順次写像を連続的にほどこしK_n（n番目の写像によって得られた像）が構造Rに到ったとする。写像は、写し換えの操作であり、様々な写像がありうるが、そのうちKのもっていた構造を変化させない写像は「順同型写像」と呼ばれ、n番目の写像によって得られたKの骨格としての構造R＝K_nによって得られる像は、「最簡集合」と呼ばれる。いまK_n＝Rがブラック・ボックスであり不明なものであれば、このような写像は、不明なものから不明なものへの写像であり、意味をなさない。「順同型写像」が二つの事象の間に存在するためには、すくなくとも一方が明確である必要がある。

　先ほど、記号の性格でふれたように、記号の概念（S_i＝R）は、その構造と等しい関係をもったため構造Rが記号化される概念であるとき、この写像の連続は最簡集合＝Rからブラック・ボックス＝作品への逆過程をたどれることになる。とすれば、ブラック・ボックスの内容もまた記号とその集合によって成立しているはずである。

　倒置法とは、したがって記号およびその集合から構造Rを造り出す作業であり、また一方でその構造を明らかにすることが可能な、記号およびその集合体の構成を、作品というかたちで計画し表現する二つの逆プロセスをその計画行為に内包する方法だといえよう。記号の集合状態Kの写像は様々に考えられよう。しかし、順同型写像（$\alpha_1 \cdots\cdots \alpha_n$）以外の写像によっては、Kはその写像の固有性によって無限に発散してしまう。「順同型

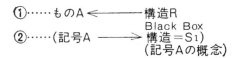

写像」も様様に考えられるが、それはその最簡集合R＝構造が、現象として「作品K」になるときの多様性を保証するものである。

このようなある記号の集合に「順同型写像」をほどこして最簡集合に到るプロセスとは、われわれの認識作用そのものの模型に他ならない。われわれが生起する様々な事象からある理解に到達し得るのは、事象に任意の写像をほどこすことを指すのではなく、逆にある特定の写像をほどこし、事象を収斂させる行為を指す。気圧配置図を例にとってみよう。

日本附近の気圧の状態を知る目的で各地の観測点において気圧が観測されたとしよう。図上には、観測点とその気圧が書き込まれる。これを仮にXと呼ぶ。このXによって気圧配置はわかるはずであるが、多くの観測点と数字の羅列では、いったい、それがどのような配置をしているのか読みとることが困難である。そこで現在最も普通に使用されるのが等圧線図を作るという方法である。これを仮にYと呼ぶ。

AとBは、気圧配置という概念において順同型であり、YはXよりも、より簡単な集合である。Aがもっていた構造はYによっても失われていないため、逆にYの等圧線図から各地の気圧を知ることができる。

等圧線図は、多くの点における認識を等圧線というより簡単な記号へ写像することによって、点の状態において明らかでなかった気圧配置なる概念へ、点的な認識を収斂させたといえるだろう。

Xの写像は様々に考えられよう。たとえば、

1、観測点を1000ミリバール以下と以上で区別して図を二色で塗りわける。

2、1000ミリバールからの隔たりの絶対値によって表示し、等しい点を結ぶ。

3、気圧の大きなものから順に線で結び、一本の線としてあらわす。

4、最高点と最低点二点の表示にして他を消しさる等々……。

これら様々に考えられる写像はYと順同型ではない。ゆえに、気圧配置なる概念に到達出来ないし、また、その写像からXへ回帰する道はない。つまり各地の気圧は、これらの図から読みとることはできない。

この例で検討したように、多くのエレメント（記号）が一つの概念＝記号に収斂可能なとき、構成要素は相互にどのような関係にあるだろうか。

1、記号およびその集合は一つの概念の部分として記述可能であること。

2、部分である記号の価値は、その独自性によって定まるのではなく、相互に一定のシステム（概念）の内部で補足関係として相対的に定まる。

この二つの構成要素間の関係は倒置法における作品成立の必要条件である（十分条件ではない）。先にあげた気圧配置X

はこの二つの条件を満たしているようであるが、厳密にはそうではない。たとえば観測点Aが1000ミリバールであるということは、それ自体では高気圧とも低気圧とも判断できない。それは周囲のB点C点等との関係によって高気圧にも低気圧にもなりうる価値の相対性を示している。と同時にA点は1000ミリバールであるという固有性をも示すからである。倒置法の必要条件を満たすためにはA＝B－10・B＝A＋10・C＝A－5等のような気圧の高低関係だけを示す記号に変えねばならない（AはAを使用せず他のエレメントで表記する）。それによって等圧線図は、その線上に固有の気圧を示す数字を持たない。完全な一つの概念＝配置図になろう。

倒置法の作品を構成するこのような構成要素の関係は、将棋やチェスのようなゲームのプロセスにおけるコマとゲームの関係に似ているところがある。

ゲームにあっては、その規則が記述可能でなければならないし、勝負としての最終目標があるため、それへのプロセスが存在する。ゲーム・プロセスにおけるコマの価値は同じ"歩"であっても刻々変化する。

倒置法の作品においても、出現するエレメントは将棋の"コマ"のように他との関係によって価値づけされ、最簡集合に到る多様なプロセスは、ゲーム展開の多様性に似ているだろう。また将棋やチェスにゲームの場であるバンという構成が工夫されている。

これはゲームを最も面白く進行するために考え出されているが、この方法における作品もまた抽象操作の作品同様、構成についての考察が必要になろう。

この方法の本来の目的は、われわれの認識行為を対象化することにあった。したがって作品から回帰可能な構造Rそのものが価値を担っているのではなく、作品がその構造から写像された現象体であり、われわれがいかにその現象体から構造Rへと回帰できるか——つまり認識行為のプロセスがいかに意識化できるかにかかっている。

仮定法が一定の認識へとわれわれを導くシステムを固定したものとしてとりだし、その固定性を否定することによって認識行為を対象化したのに対し、倒置法はそれを認識行為のプロセスのなかに見出そうとする。

そこで構成の規準となるのは、この移行プロセスを作家がどのように計画するかにかかわってくる。つまり、この方法における構成とは、記号の集合状態から、人間の認識を構造へ誘導可能にする装置であろう。

誘導という観点からするならば、条件法における並置させるという表現も、人間の視覚や認識に対する誘導だと規定できる。

一般的に誘導とは、自由な行動の束縛であり、計画者の意図

にしたがわせようということである。これはまさにわれわれを拘束
する体制の論理であろう。私の考察は、われわれの視覚や認識
が拘束されており、認識行為は誘導され、受身の立場に立たさ
れているところから始まり、そのような誘導を拒否する"not"の方
法を検討してきたのであった。

　否定の方法は直接生産物の否定の段階から、ものの段階に
到ってそのシステムへ、さらにその集合である構造へ、とレヴェル
を変えて来たのである、そして新たな認識の誘導の問題が派生
した。私はそれを支配の論理であるという理由によって避けて
通ることは出来ない。それを避けて通ることは、われわれの視覚
や認識行為がすでに誘導されている事実に目をつぶることになり
かねない。倒置法における誘導の計画とは認識行為への挑戦
であろう。仮定法や倒置法における作品は非物質的なあり方を
主張する。それは作品が生産物と規定されること、その規定に
よって誘導されることを拒否しているのである。私が自分の倒置
法的な作品に ghost-plan と名付けるのも、一つには作品の非
物質的側面の主張のためでもあった。

8

　"認識させられる"という受身の体制から、自分自身と同時にも
のを解放するいくつかの方法を、作品を造る側の論理として考察
してきた。そして"よりよく見る"ことの内容とは"見る"という感覚
行為であるよりも思考操作することである、という側面を強調して
きたように思う。

　しかし、仮に倒置法と名づけた作品のあり方は、かなり直感的
なものの把握と私の内部で連続しているのはいうまでもない。古
代中国の陰陽説は、存在界のすべてを、陰陽の二元対立でとら
えようとした。それは具体的な事物の様々な部分に対応させら
れ、形而上学でなくなるとき、その論理的な側面を失うのである
が、私は常に"ものはそうあるのではない"、つまり存在に対する
陰の部分を意識し続けることで、自分の想像力を働かせてきたと
思う。

　"ある物体は何らかの総体の一つの断片である"とか"亀裂の
集積体である"というような直感的な把握の仕方は、ものを考察
するときのよりどころであった。

　ghostという言葉は、出現するものや形体が他のものやその
集合の一つの痕跡ではないかという直感によって生まれ、それ
はものをその固有性によって見ることを拒否する方法になった。
ghost→仮の姿というものの認識がそれを包囲するシステムの
考察へ導くのも、推論能力と同時に直感能力への信頼に他なら
ない。

　私がこれまで論じて来た内容は、ものをどのように認識するか
という側面を中心としており55頁における変換x＝表現について
の考察がそれほどなされていない。また仮定法や倒置法におけ

る作品が非物質化の傾向を示すことに言及したが、作品は客
観的には「生産物Ａ」と同様なものであることからのがれられな
い。ブラック・ボックスという言葉は、作品のこの矛盾したあり方、
その曖昧性を内容としている。

　仮に倒置法と呼んだ方法は、私にとっては現在進行形であり、
方法と呼ぶにはあまりにも多くの矛盾が見えている。しかし、思
考操作とは本来、矛盾のなかでのみ活性化され、その克服を目
指すものであろう。

（初出　『美術手帖』25巻365号、1973年3月、pp.38–71）

芸術家の消滅

宇佐美圭司

序

　現代芸術の価値基準として、"美"、はすでに実効性を持っていない。それは、ほぼ私達の共通の認識であろう。

　美の消滅は、芸術家の個性を、作品の決定因としてきた、諸々の芸術作品の破産宣告でもあるはずである。なぜなら、美の曖昧性〔アンビギュイティー〕は、人間の個性を住み家にしており、作品の決定因が、芸術家の個性にあるとき、美と芸術家の個性は、アンビギュイティーの二人三脚をすることになる。もし作品の評価から、一方的に美が抜け落ちれば、作品は単に曖昧なもの、つまり芸術家という特殊な個人の、単なる嗜好〔テイスト〕、の表明にしかすぎなくってしまうからだ。

　近代的な個性を代表していた芸術家像は、消滅しなければならない。

　私達は、芸術家像消滅の彼方に、新たな地平を、表現者として模索している。

　感覚、個性、天才、美、といった近代芸術の諸概念は、知性、証明可能性、思考操作、発見、等に置きかえられるだろう。そして作品は、作家の内面性ではなく、作品自体の内因性において検討され、解読され、我々の想像力をかきたてるだろう。

　かつて、レオナルド・ダ・ヴィンチが、美術こそ最高の知性の表現である、と主張した。それほど堂々とではないにしても、近代の、特異な感性〔ユニーク〕、という神話からやっと自由になろうとしている美術を、「知性の表現」あるいは、「思考操作としての美術」の復活として位置づけたいと思う。

一

　旅先の見知らぬ土地で、思いがけず、無名なものの力強さに出合うことがある。それは近代の、特に天才的な個性といったコンテキストで語られる芸術概念とは、全く異質なものだった。

　八丈島の藍ヶ江港は、そのような無名なものの力強さをおしえてくれた一例である。藍ヶ江は、黒潮に洗われる八丈島の南西面に、位置しており、島の中でも観光化がほとんど進んでいない小さな漁港である。

　2年程前、私は、美術専攻の学生といっしょに、ここで校外ゼミをしたことがあった。港は小さいけれども、堂々たる構築をもっている。湾内から船を陸上げするスロープが、巻貝のように折れ曲り、岡をはい登っていく。それによりそって岡から外洋へとつき出る岩礁が、屈折する度に、コンクリートに置き換えられていき、突堤の先端では、ぶ厚い垂直壁となって海の中につきささっている。自然の様々な要素が、きびしい条件を人間につきつけるとき、人間は自からの生活様式の中に、そのきびしさを形象化する。

　漁港は、生活の舞台である。それは、海風によじれる岩壁の木のような、自然への順応を示さない。舞台には、漁業という目的を持った人々が登場するのであり、きびしい自然条件に順応すると同時に、それにさからい、対抗しているアンビバレンツが具体化されているのである。

　台風が近づくこの突堤に来たことがあった。10メートル近くある突堤の先端を、波しぶきは軽々と飛び越えていき、小さな湾内はうねりを伝え、泡だっているけれども、白波はきれいに消されていた。かつて誰かが岩礁にくだける波を見ながら、この場所に動かされ、漁から帰る小船を淀泊する突堤を、ここに築くことを発想したのだろう。しかしその構築からは、誰かの、つまり個人の声などはまるで聞こえてこない。それは構築の決定因子が、圧倒的に外部状況——きびしい自然——にあったからであり、たぶん複数の人格が想定しえるデザイナーの側が、それらの決定因子を、漁業という目的のもとに再編成し、突堤や、船の陸上げスロープ内に、封じ込めたためだろう。

　波浪への抵抗体として突堤は、波浪のすさまじさを、身をもって現わしながら、地形のわずかなよじれの中に、コンクリートを延ばしていく。それは本来その地形が持っていた侵蝕以前の形体の復元作用を思わせる。

　実際築港は、波浪に抗して、徐々にその厚さと高さを増していった形跡が見られるのだ。

　私達の一行は、場所そのものが構築を触発したといえるような、その小さな港を巡り、デザインの決定因や、無名性について話したりした。

　セミナー参加学生のほとんどが、画帖を持参していた。しかし彼らのうち一人として、スケッチをはじめるものがいない。もともと私のセミナーに、風景画を描くことに興味を示す生徒がいないのは、当然といえば当然なのだが、彼らのほぼ全員が、画かれない画帖をこわきに抱え、私達以外の人影がまったくない、港のあちこちに散在している眺めは、時間がたつにしたがって、何か異様な雰囲気に思えてくるのであった。

　私自身は、風景の前でスケッチブックを開く習慣を、失くして久しい。しかし学生達のほとんどは、大学や高校の延長として、つい最近まで、風景を、あるいは石膏像や静物を、描く習慣を持っていたにちがいない。彼らの画帖は、描くことを忘れたように、だんだん使われなくなり、空白のまま放置されるようになった。しかしその空白の画帖を、なんとなく手離す気になれずここまでたずさえてきたのだろう。それぞれの沈黙の思いをこめた画帖は、開

かれることなく、彼らは黙って、突堤にくだける波を、その向うに広がる地平線を、ながめているのであった。

その光景は、私に、失画症、という言葉を思いつかせた。もちろん、失語症、という言葉からの連想である。当時、私達のセミナーは自閉症の症例記録をしらべることによって、正常と思われているものにひそむ歪みを、日常生活の中で忘れ去っている表現行為の意味を、勉強していた。そのためでもあろう、自閉症的症状が、他人ごとではなく、実は私達自身の姿ではないか、ということに気がついたのである。

小児自閉症の記録の数々を、私達はしらべてきた。例えば三歳の誕生日に、すでに百ちかくも歌がうたえた少女が、三歳半頃より自閉的傾向を示しはじめ、小学校入学時には、歌どころか、一言も話さなくなってしまった、といった症例にも出合っている。なぜ歌わなくなったのか、あるいはなぜ遊ぶことや食べることまで拒否しなければならなくなったか、その理由は、解明されていない部分が多い。

しかし私のセミナーの学生の、失画症、といえるような状態は、その原因をさぐっていけば、解明されるはずである。私のセミナーに集まった学生達は、何も特別変りものの集団、というわけではない。むしろ現代美術を志す青年の、一種の典型でさえあると思う。現代美術を志す青年の多くは、かなり早い時期に、写生する習慣を失くしてしまう。あるいは、画家になろうと決意した瞬間に、写生する習慣を放棄する、といっても、過言でないほどだ。このような現象は、近年増加する傾向を示しているように思う。

もちろん、そうではない青年達が、たくさんいるのも事実である。けれども時代を敏感に反映し、表現者として、自立を欲する青年達ほど、失画症的傾向におちいりやすいようだ。

自閉症の症例の中には、現代の私達の生活や文明の歪みが具体化して現われている、と解釈できるものがある。その類推からすれば、失画症的傾向を示す青年たちの増加は、現代の美術、あるいはもっと一般的に、文化そのものの病状の具体化と考えてもいいように思える。私はここで、最近出版された、自閉症児の症例記録の中から、ジョイ少年のケースに少し深入りしたいと思う。（ベッテルハイム『自閉症、うつろな砦』黒丸・岡田・花田・島田訳、みすず書房、引用は同書よりとった。）それには二つの理由がある。一つには、この少年の症状が、私達の生活や文明の歪みの反映であると解釈できるからであり、もう一つの理由は、彼自身が実にたくみに、プリベンション（予防装置）という言葉を使うことを知ったからである。後に論ずるように、このプリベンションという概念は、私の方法論の転回にとって、欠かせない概念であるからなのだ。

「九歳半の男の子にしては、ジョイはとてもひよわに見受けられた。痛々しいほど痩せているからだに目ばかりが大きく、しかも、

その目たるや、黒っぽく、愁わしげで、なにを見つめるでもなくうつろに開かれていた。なにか仕草をしていることがあっても、遠隔操縦装置に操られているように見えた。——まるで機械に運転されている『機械人間』であって、しかもその機械たるや、彼が自分の手で作り上げたものなのに、彼には制御しきれなくなっているのだ。」

彼は自からを、電気機械のように動かしていた。電気を通されると、歯車が作動し、その結果彼の手足は動き出す。電気が切れると——彼はそれを様々な理由から、自分で切ってしまうのだが——彼は停止し、一切の周囲のできごとに無関心になり、じっと機械のように静止する。

これはおそろしい風景にちがいない。チャップリンが「モダン・タイムズ」で演じた、機械に制御される人間のイメージ、それと同様な悲劇が現実の姿となって、少年をとらえているのである。

「たとえば彼が食堂に入ってくるときの所作などを、われわれは固唾をのんで眺めたものである。彼は、目に見えない電線を床に敷く仕草をして、自分の身体を彼だけの使う電源に接続した。ついで自分の身体を絶縁するために、架空のコンセントから食堂のテーブルまでその電線を張り渡し、そのうえで自分の体にプラグを差し込んで電流を流した。この架空の電線工事をしてからでないと、彼は食事にとりかかれなかった。それというのも、電流が流れて初めて、彼の消化装置は運転を開始したからである。」これが彼の演技であれば、私達はどれほど笑えることであろう。しかし、これは彼にとって、必死の行為なのである。彼は、電線を張ったり、プラグを差し込んだり、真空管を正しい位置に配置することなくしては、眠ることも、食べることも、排泄することもできなかった。彼は、そのような行為を自からプリベンション（予防装置）と言っていた。予防装置は、彼の内でだんだん複雑になり、その予防装置のために、ほとんど全エネルギーをついやしてしまい、かんじんの食事に到達した時には、もはや食事ができないほど、消耗してしまっているのだった。

カウンセラーが彼に玩具を渡そうとする。すると彼は「これで遊べたらとても楽しいだろうな。」と言う。しかし、すぐそれを手にとるわけにはいかない。彼はモーターと真空管をにぎりしめており、それを手離すことは、エネルギーの供給をたたれることを意味し、危険なのだ。遊べたらいいと思う。しかし、そうすることは彼の存在をおびやかすことである。玩具を手にするためには、それに適した予防装置をほどこし、手のモーターや真空管の配置がえといった、うんざりするような多くの事を、処理したあとでなければならない。

セミナーの学生達からも、同じつぶやきが聞こえてくるような気がする。「この風景を描くことが出来れば、とっても楽しいだろうな！」 しかし彼らには描けない。なぜならジョイほど苦しい戦いではないにしても、彼らにも、描くことは、画家としての存在理由

をおびやかす、危険なものに思われるからにちがいない。

彼らの意識が、目の前に展開する風景を拒否しているのではない。あるいは感じることができなくなってしまった、という訳でもなかろう。そうではなくて、写生するという表現形式が、表現者としての存在を証すには、あまりに手あかに汚れたものであり、手の運動の下から現われ出るであろう世界が、真実であるという自信が持てないのだ。より正確には、写生を続けることで、かつてセザンヌがそうであったように、いつかは真実に到達できるかもしれないという希望的観測が持てない、といった方がいいだろう。

私は、それを感受性の衰退だとは思わない。むしろ逆に、現代におけるもののあり様の変化を、正しく洞察していると思うのだ。彼らの画帖は空白だ、けれども、描くことができない危険な問いかけで充満しているかもしれない。真空管とモーターを持ってじっと立ちつづけるジョイ少年の姿が機械や電気的環境によって、生活を逆にコントロールされている我々の日常性の危険を照明しているように、彼らの空白の画帖は、私達の、見ること、表現すること、といった基本的な認識行為が秘めている危険性を語っている、ともいえるだろう。

ジョイ少年は、予防装置によって危険にみちた現実との関係を、かろうじて可能にする。空白の画帖をかかえた学生達は、いかなる予防装置によって、沈黙を打ち破れるのだろうか。その解答にはならないけれども、私は、港の模型を造ることを提案した。模型のために各々の分担が決められ、港の要所要所から正確な記録を目的として、彼らは、やっと鉛筆を動かし初めたのであった。

私達の目的は写生ではない。また、写生をする方法を見つけることに意義があるのでもない。しかし、私達には、どうしても描く現場が必要だ。その現場を通して、自からの思考をきたえあげていかなければ、失画症は、やがて人間性そのものの喪失に通じてしまうだろう。行動の場をつくり上げる方法として、予防装置という概念は刺激的である。

かつて、裸婦のデッサンが美術家の入口に待ちうけていた。デッサンは美術家にとって、表現の訓練であると同時に、そこで思考する現場でもあった。私達は、その現場を、"美"という概念とともに空中分解させてしまった。その分解を促した最も大きな力は、見ること、感じること、への信頼の喪失である。見ること、感じることの直接性から、表現に通じる道が断ち切れてしまったのである。

学生達は主張するだろう。「空中分解したといい、道が断ち切れてしまったと言う。しかしそれは私達が勝手にそうしたのではなく、その事実に気づいたに過ぎぬ」と。

見ること、感じること、への懐疑を、近代の芸術家は、その解釈の変革によって、解決してきた。私達の懐疑が、その延長線

上にあるなら、新たな解釈は、新たな道を形成するだろう。しかし、そうではない。私達の懐疑は解釈すること自体へ向いている。とすれば、いかなる解釈によって得られる対象の像も、現代の表現を可能にする道ではない。見ること、感じること、の直接性が表現へと通じる道はない。その道をふさいでいる障害とは、実は私達自身の、認識行為、そのものなのである。つまり認識行為の様々な客観的側面、意識一般のなりたち、生理的なもの、文化的、社会的な諸々の検閲機構がたちあらわれ、見ることの直接性をチェックしてしまうのである。なぜなら私達が、それを意識する、しないに関わらず、実は"見る"ということの内部に、検閲機構が存在しており、見ること、感じることは、その検閲機構を通過してはじめて成立しているからなのだ。だから、見ることの直接性とは、そのような検閲機構を無視することにすぎない。

私達は、今、見ることの直接性に対して障害として現れる、この検閲機構を、新たに対象の位置へ移動させることで、美術を感性の領域から、知的な領域へ、移しかえる作業を始めようとしているのである。

ものの側から言うならば、ものはけっしてその裸形を見せていない、ということであろう。ものに様々な外皮をつけたのは人間である。人間はそのフィルターを少しずつ変化させることで歴史を書きかえて来たのだ。概念というフィルター、その記号の意味論的フィルター、使用価値としてのフィルターをはじめ、認識行為の様々な機構の外皮が、ものの直接性を疎外している。

私達は、もののフィルターを無視する、つまり検閲機構を無視する、ことはできない。無視することは、フィルターの認容であり、検閲機構に対する批判の放棄である。

私達が今、対象化しようとしている、検閲機構、あるいはもののフィルターとは、もの自体の固有な性格であるよりも、様々なものに共通な、被覆である。そこでは、ものの固有性は一つの例、エグザンプルにしか過ぎなくなって、後退していく。それに変って、共通性の概念や表現が前面に出てくる。

近代は個性の時代であった。それは同時に、ものの表現を豊かにし、その普遍性をも、固有性の表現によって可能にしようとしたのである。未開拓に残された共通性の表現は、私達の新しいフィールドになるであろう。

裸婦や風景を写生し、解釈することによって得られる主観的なイメージが、いかに特異なものであれ、また、後にふれるように、いかに客観的なエレメントの抽出に成功しようとも、それが現代の表現たりえる道は、もはやない。そのユニークさは、ものの多様な表情の一つにしか過ぎず、私達の想像力を拡散させる。

表現者の仕事とは、想像力の解放である。それは隠されている力を無視することでは、なりたたない。見ること、の内に含まれる様々な検閲機構を、我々の認識力の成立過程として、いかに対象化できるか。想像力は、今、拡散というイメージとは、真っ

向から対立する、知的凝集力を必要としているのである。

　プリベンション（予防装置）を考えるのに予防注射の例をモデルに引こう。予防注射は、流行病を阻止するために、病気の雛型（モデル）を身体に注入し、それを肉体が克服することによって、免疫を作る目的で行われる。同様な意味でプリベンション（予防装置）の概念を、障害物であると同時に、それと相反する、導入するとか、誘導するとかの意味を持った、克服されるよう計画された障害装置、という両義性において使用したいと思う。（日本語の予防装置より、英語のプリベンションの方が、概念の両義性を表わすのに都合が良い気がしている。以後単にプリベンションとする。）

　プリベンションの両義的性格は、儀式や祭礼を想起させる。予防注射が、一種の安全装置であるように、祭礼や儀式には、社会的なエネルギーの安全弁として、うっ積した不満や、変革のエネルギーを吸収する働きがある。

　しかしそれはまた一面、生活の活性化であり、その活性化をとおして、隠されていたエネルギーが噴出してくる可能性を持っているのである。ポリネシヤの原住民だったか（？）、成人式の儀式に、つる草で作った縄を足にくくりつけ高い木から下の砂地にダイビングする記録フィルムを見たことがある。その苛酷さに驚きながら、なぜこのように文字通り、死をかけた儀式—プリベンションを、生みだす必要があったのか考え込んでしまったのを思い出す。プリベンションとしての儀式や祭礼のイメージは、現状維持的でありすぎるかもしれない。そういえば、ジョイ少年のプリベンションにしても、障害の克服は、私達の平凡な日常への復帰であった。しかし、私は、プリベンションの概念において、障害物が、克服されるよう計画されている、という点に注目したいと思う。

　プリベンションという概念は、障害を、克服可能な障害装置へと、変換しようとする方法意識から、生まれたのである。私達は、写生という思考と訓練の現場を、すてさった。そしてその原因となった障害、見ることを検閲する諸々の機構を、プリベンションへと変革する必要に迫られているのである。

　検閲機構の総体は、私達の認識行為そのものであった。それは、人間の知的な営為の総てに関連する広大な領域を形成している。哲学、心理学、生理学、をはじめ、なんらかの意味で、人間の認識行為の解明に、取り組んでいない学問分野がないのをみても、私達が今、対象化しようとする領域の複雑な広大さが、わかるだろう。

　レオナルド・ダ・ヴィンチが脳裏をよぎる。

　彼は見ることを検閲（チェック）するあらゆるものを、自からの手で、次々と解明していった。静止状態からは理解できない、さまざまな運動、表面だけでは理解できない、ものの成り立ちの探求、等々。その探求の過程から生じてくる類推や応用の諸分野、それらは分類不可能な、混ぜん一体となった、人間的行為であった。そ

して私達が現在、彼のけっして多くはないその作品——彼が最高の科学と称した絵画作品に接するとき、それら知的営為の総体は、まさにプリベンションになっているということができるだろう。

　もちろん、それは結果論である。例えば、彼の解剖や表情に関するデッサンは、「聖アンナ三体」の絵の背後にだけあるわけではない。しかしそれは、確かに、その絵の背後にあるプリベンションでもあると言える。その意味において、彼の作品の決定因に、曖昧な個性といったものを想定することはできない。決定因は、表現とわかちがたく一体化している、客観的な知性の産物であった。

　あとでふれるように、近代の終末を大胆なアイロニーで宣言した、マルセル・デュシャンが、自からのアリバイ証明として、なぜグリーン・ボックスを作ったかを考えるとき、私はダ・ヴィンチのおびただしい手稿類を思わずにはいられない。そしてそのダ・ヴィンチの手稿類とグリーン・ボックスを比較するとき、私は、自からが作り出さねばならない「表現とわかちがたく一体化している知性の産物」、すなわち、新しい表現作品の出現を確信するのである。

　私達にとって、人間の知的活動の全領域を対象化することはとうていできない。私に一番可能に思えるのは、認識行為における、ある局面の雛型（モデル）であろう。モデルは、表現主体にとってその構成内容が明らかであるか、あるいは、表現を通して、明らかになるものである必要がある。なぜなら、モデルは現象体（作品）に移行させねばならぬから。

　それ故に、私はこのモデルを、ある種の構成内容の明確な組織体（システム）として位置づけたいと思う。そしてこのシステムに、作品を理解することを阻止する装置であるとともに、作品の解読を誘導する装置であるという両義的性格を与えれば、そのシステムは作品のプリベンションとなろう。

　プリベンションの知的操作——すなわち作品——は、客観的なものであり、感覚的なもの個性的なものであってはならない。もしそれが客観性を持たないプリベンションの展開なら、伝達（コミュニケイション）不能におちいるからである。知的操作が、客観性をそなえるためには、操作の決定因が、解読可能な表現によって、作品に内在化されねばならないだろう。このような決定因の内在化は作品の性格を、作品以外の条件、すなわち個人の内面性ではなく、作品内部の条件、すなわち作品自体の内因性によって語られるようにするのである。プリベンションを、ある種のシステムと考え、その知的操作を考えるのは、作品制作のための方法であった。しかし作品における内因性といった性格は、私達が目ざしている、作品成立の必要条件である。

　認識行為の成立する場——その広大な領域を視野にしながら、私達の表現の目ざすものとはなになのか。それは、表現方法そのものの発見であり、表現がいかなる想像力を可能にするかのモデルであり、さらには、人間の知的営為の過程に登場し

ながら、既成の学問分野の中では意識化されなかったような、新たなフィールドであろう。そしてそのような作品の内因性という性格は、近代の芸術作品の、ほとんど総てと、真っ向から対立するのである。

　美術家として社会的な生活をおくることは、昔にくらべて、たやすくなったわけではない。いやむしろ、画家や彫刻家が職業としては、ほとんど成立しえない現状にもかかわらず、美術大学を志望する学生数は、増加の一途をたどっている。その原因は様々であろうが、最も基本的であるのは、現在の学校教育の、制度的な欠陥であるように思う。国語、社会、数学……といった、分節化された知識の収蔵庫になることで突破できる、受験体制への反撥を、多かれ少なかれ、ほとんどの生徒が経験するはずである。そのような受験体制内部で、いわば合法的反撥の一方法として、芸術系大学の進学が考えられる。

　もしも、彼らの欲求をくみあげるような、表現欲をかきたてるような、問題を作り出す能力、あるいは創造力が評価されるようなカリキュラムが存在すれば、そしてその中で、自分の感性や知性を、訓練することができれば、彼らは、必ずしも、芸術家志望という形で、学問の世界からはじきだされることなく、様々な学問分野で、その表現力を発揮していたかもしれないのである。

　失語症患者が、だんだんに言葉を失ない、黙していくのは、彼らの言葉を受け止める相手が、何らかの理由によって、見あたらぬ場合が多い。同じように、既成の芸術にあきたらず、しかも表現者として自立したいと願っている青年達が、表現することを失ない、黙していくのは、すでに彼らの問いを受け止める力が、既成の芸術にないことの証しである、とともに、諸々の学問分野もまた、その細分化によって、彼らの表現欲を受け止め、伸ばすチャンスを与えることができなくなっていると考えていいのではなかろうか。それは、すべての学問や芸術、いわば人間の知的営為の再編成、文化そのものの大きな変革の必要性を予告しているとさえ言えると思う。

　芸術家は、時代のアンテナであると信じられている。もしそれがほんとうなら、このような現象は、様々な学問分野で、その境界領域の重要性が増していたり、表現方法において、相互侵蝕がおこっていることに対応するだろう。そして既成の学問分野という、わく組にもかかわらず、すでに様々な分野で、近代の特異な個性としての芸術家にかわる、新たな表現者が活動を始めているはずなのである。

　しかし、学芸の再編成といってみても、そのような一種のルネサンス、あるいは文化革命の展望はない。表現者を目ざす青年達は、これからも、受験体制からはじきだされ、増加するだろう。私達は、なにによって、知性をきたえ、研究を積みあげればよいのか。教育の中にそれがカリキュラムとして定着することは、まだ期待できないだろう。だとすれば、形式こそちがえ、本質的には、かつてレオナルドがやったように、独力で様々な知性の分野へと、私達の想像力を伸ばしながら、自分自身の主題を、みつけださねばならないだろう。

　それは困難な道だ。しかし、美術が知的なものとして復活するためには、他の様々な知性の分野と同じように、長い、地道な努力が当然、必要であろう。私自身、もう20年近く前に、受験体制の学問の場からはじきだされた。しかし私達は素手で既成の学問の世界から出て来たのではない。線を引くという表現、色彩を、あるいは、直接何かを攫みとるといった、表現力のすごさを、私達は武器として持っている。持っているというよりも、そのような強力な表現力に固執したからこそ、はじきだされたのである。私達が固執した武器をきたえる現場をつくらねばならない。それが空白の画帖に、表現を復活させる唯一の方法なのだ。

二

　芸術作品を説明することは、ナンセンスであり、特に作者自身が、自作を解説するという試みは、美術の場合は、ほとんどタブーといっていいくらいであった。それは芸術作品の価値が「いわくいいがたい」という表現があるように、説明を拒否した、感覚の世界に属しているという考えの反映であろう。

　私も、自分の作品の総てが、言葉によって、置換えられるとは思わない。けれども私は、作家自身による自作解説に興味を持っているという以上に、より積極的に、それを位置づけたいと思う。なぜなら、そうすることが、現代美術が、直面している表現の意味的変化を、語ることになると思うからだ。私が、自作解説というとき、私が作品を作る、という内的営みについて語るという意味ではない。そうではなくて、作られた作品を、客観的に見る、という側に立脚して、自分が表現の決定者であったが故に明らかである、作品の構造や意味的展開を語る、ということである。しかしその構造なり意味は、当然作品の中に内蔵されていなければ、客観性に立脚したと言えまい。

　私が、自作の解説に意味を見出すのは、こじつけでも、宣伝でもなく、そうすることによって、私自身が、作品が語っている内容に気づき、新たな想像力を刺激されているからである。これは奇妙ないい方であるかもしれない。作品が、表現主体である私をとおして、自からの内因性によって語るのである。

　それは、作品を決定していった個人的な理由や、苦労話といった、主観性に根ざした、自作解説と峻別されねばならない。作品が、その内因性によって語られるということは、概念図、あるいは略図が可能だということでもあろう。例えば、海水を淡水に変える実験装置がある。研究者は、その概念図を使って、原理や行程を説明するだろう。私はちょうど、その研究者が実験装置を語るように、自作解説を試みたいと思う。その前に、概念図や

内因性の意味を近代芸術との対応によって、もう少し具体的にたしかめてみたい。

　例えば、ゴッホの最後の名作といわれる「曇空の下の畠」の概念図はナンセンスである。なぜなら客観的にみて、作品の内部にその作品を、そのようにあらしめた決定因が含まれていないためだ。だから、私達はその作品の外部に、すなわち制作者ゴッホへと、想いをはせねばならなくなる。畠と空との境界線はなぜあの位置にあるのか、もっと上であったり、下であったり、様々な位置を、私達は自由に想像できる。その無限の可能性の中から、ゴッホがあの絵の、あの位置に決定した。それ故に、私達にはその決定因がわからないと同時に、その無限の中から一つの決定がなされた神秘性がゴッホの個性として浮上してくる。ゴッホの個性が決定因である以上、私達の想像力は、絵そのものから抜けだして、ゴッホ個人の方へ移行せざるをえない。そこでは、ゴッホ個人が、どのような生活や意見を持ち、絵を作っていったかという側面からしか、作品は語れなくなってしまう。内因性、という言葉に対して、外因性、という言葉を、使用するなら、外因性の作品の概念図は、作品の客観的なトレースとして描くことができない。

　もっと私達の時代にひきよせて考えてみよう。例えば、ジャコメッティーの有名な、やせ細ったというより、針金のような彫像を、例にとってみよう。ジャコメッティーは、肉をけずるように、粘土をけずる。近代的な不安を象徴するかのような彼の彫像が、最後にのこしている、か細い身体、それを決定したものはやはり、その彫像の中にはなく、ジャコメッティーという彫刻家の側にある。ジャコメッティーの個性をそこから、けずりとれば、彫像の最後の肉体は、けずりとられ、作品は完全に消滅してしまうだろう。

　なにも、具象的傾向にかぎったことではない。アルプの抽象彫刻を例に引いてみても、その造形的なかたまりをきめている、曲線の微妙な相関関係の決定因は、やはり作品の内に封じ込められていない。私はアルプの抽象彫刻の出現、特にそのモチーフの前衛性を疑わないけれども、その作品の決定因について考査するとき、近代的な自我、特異な個性への信頼が、なお色濃く浮かび上ってくるのはさけられないように思う。

　私は、近代の美術作品が外因性、つまり、その決定因が作家の側にあったからといって、総てが個人的で、でたらめな展開をしてきた、と主張するのではない。ただ近代の芸術全般は、芸術家個人が作品を造る、という側面を無視して、語ることができず、それが、個性の代表としての芸術家像を作り上げてきたことを語ってきた。

　今、そのような芸術家像は、私達の前から消え去るときが、きたのである。

　総ての人は、皆それぞれ、独自の感情や感覚を持っている。だのに、なぜ芸術家が一人、その解放の喜びを独占してきたのか。芸術家が、近代的な個人の代表者として、感性の解放を歌いあげた陰には、そうすることができなかった、多くの人々の感性の抑圧が、あったのではないか。人々は、自からの喜こびを作り出すことの抑圧、あるいは、犠牲の代償として、ある特定の個人の、ある特定の感覚の解放に共鳴し、彼を、天才だとたたえたのである。

　近代市民社会の夜明け、レンブラントは、外界の輪郭に新しい光を見出し、その新しい光によって、逆に、自我の存在を照しだした。彼によって見出された自我の意識は、レンブラント自身が、個人として、総ての外部から独立して存在するとともに、総ての人々の個の偉大性をもまた語っていたのだ。しかし、近代ブルジョワ社会は、個は、皆それぞれ、偉大なのだという、共通性に根ざさず、むしろ、もう一方の、個の特異性をその基礎として出発したのであった。

　近代芸術は、その歪みを正確に反映しているように思う。個人個人の感性の特異性を、総ての人々がユニークな感性を持っているという、その共通性へ返してやるならば、個性に立脚する近代の芸術領域は、すべての人々に解放されるべきであろう。

　近代美術、特に、私達に親しい、ここ一世紀の美術運動の展開は、個の特異性に根ざしながら、常にそれと相矛盾した内容、いかに共通の言語を、持ちえるか、いかにして普遍的なものに、到達できるかを探してきたと言えるだろう。それは、社会的にほうむり去られた、「総ての人は、皆それぞれ特異な感情を持っているという共通性」の屈折した姿、であったのかもしれない。

　普遍性追求の意識は、近代合理主義精神のもとでの学問の普遍性追求の姿と同じく、エレメントの意識、つまり、細分化された部分の普遍性を語れば、その集合体としての全体が語れるであろうということであった。

　ごくおおざっぱに、振り返ってみても、外界を光に、そして光を原色の色点に分解するという表現形式を作った印象派の運動、分子運動を連想させる、セザンヌの基本形体への接近、さらには、自然を、抽象的な形体素や、記号としての色で再構成しようとした立体派の運動、等々は、エレメントを普遍的なものにしようという意識の、具体的な表われだといえよう。

　例えば、ピカソの青の時代の作品と、キュービズムの時代の作品を、比較してみれば、その間の事情は明らかであろう。キュービズムにおける形体は、ものの外観の特異性が抽象され、いくつかの幾何学的形体の組合せとして処理されているし、色彩においても、例えば「サバルテス像」（青の時代）の、青の微妙な階調は、「アヴィニョンの娘達」（キュービズム）ではなくなり、分析的キュービズムといわれる時代になれば、色彩の記号化は、さらに進んでいる。色彩の記号化とは、色を個別的なものではなく、普遍的質材として使用しようとする意識の表われだろう。私は、近代絵画

のそのような姿勢の最後に、モンドリアンの数々の作品を置いてみたい。彼は、常に絵画の普遍化の問題に真正面から、取りくんできた。

「我々が絶対的に〈客観的〉にはけっしてなり得ないことを、わたしは充分意識してはいた。けれども、主観性が、その作品のなかで、もはや優位を占めなくなるまで、一歩一歩より主観的でなくなり得る、と信じていた。なお一層、私は自分の絵の中から、すべての曲線を排除してゆき、ついにわたしの構図は、水平線と垂直線だけで構成されるまでになり、それらの線は、十字形に交叉し、それぞれ互いに分離し、孤立していった。」(Toward the true vision of reality 1942. 赤根和生訳より)

モンドリアンの、クリスマス記号の絵、つまり、+、−の記号の充満している作品の頃の彼の発言である。

彼の作品が、もっとも普遍性（ユニバーサル）に近づくのは色彩を三原色・黒・白、といった基本色に、形体を垂直と水平の、二つの線の組合せによって実現した、作品群である。これらの作品は、近代絵画が普遍性を目ざし、目に見える世界を疑い、その疑いを一つの解釈として組織化した、極点に位置しているのである。

モンドリアンの絵画におけるエレメントは、もうそれ以上分解できない、いわば素粒子的なエレメントであった。しかし、その構成を生みだす力は、けっしてエレメントそのもの、の内にはない。したがってエレメントを、客観的なもの、普遍的なものに追い込みながらも、彼の作品としての全体は、彼の構成から一歩も抜け出ることができなかったのである。

構成の原理として採用された、例えば、バランスの概念にしても、彼に十点の作品があれば、十点のバランスなる構成が成立したとしかいいようがない。その十点のバランスを証明することも、あるいはその十点から明確なバランスなる概念が抽出されるわけでもない。つまり彼の作品ですら、その内因性によっては、ついに語れないのである。なるほど彼のある作品においては、作品の分析から、その作画過程を探し出せるものがある。その意味では、知的操作は作品に封じ込められているけれども、なぜその操作であり、別の操作ではいけないかを問うとき、モンドリアンが考えた、例えばバランスなる概念の曖昧さが表面化するのだ。

モンドリアンの作品は、近代のものの部分化、細分化、それにともなう人間の部分化、細分化を見事に語っている。けれども、エレメントが細分化され、普遍化すればするだけ、その集合に対応する空間は、グラフ用紙的空間、立体格子の空間に接近する。このようにして、モンドリアンが客観性を求めて行きついた空間とは、実は近代の典型的な、均質空間にほかならなかったのである。

近代の芸術家は、ものの見えている状態を疑った。彼らの視線―意識は、それを分解し、より基本的と思われるエレメントを

抽出し、その集合体として全体を語ろうとしたのである。そのことは近代科学の探究の過程と、当然のことながら、同じ軌道を進んだことになる。しかし私達は、今、見ること、認識すること自体を対象化しなければ、対象を、いくら細分化しても、歪めても、新たな表現に到達できないと感じている。

「見えている状態の解釈」と「見えるということ自体の解釈」の間には、深い断絶が横たわっており、その断絶の彼方から、私達の方に顔を向けているのは、ほかならぬマルセル・デュシャンである。

見えている状態の解釈が、エレメントの普遍性追求と同義であり、それがけっして全体像とつながらないことを、彼は知っていたにちがいない。普遍化していくエレメントからは、エレメント相互の、交換可能性を導きだせても、全体を決定づける力は引きだせない。そこで決定者としての芸術が、特異な個性として登場せざるをえないのである。

マルセル・デュシャンは、決定因を、その作品の内部に封じ込むことで、自己のアリバイ証明をやってみせた。

それを最も端的に語る作品とは、「レディ・メイド」と名付けられたオブジェであろう。レディ・メイドとは文字どおり既製品であり、なぜそうなのかと問われれば、同義反復的に既製品だから、という以外にあるまい。決定因に関して、彼が近代芸術につきつけたアイロニカルな機知にとんだ作品に、「秘めたる音に」というオブジェがある。その小さなオブジェは、内部に空洞のある、梱包用の紐の玉、と考えればよいのだが、彼は友人に音の出る何かを、その中に封じ込んでくれるようにたのんだのである。ふればコロコロという不思議な音のするこのオブジェの中に、何が閉じこめられているのかを、彼自身も、そして私達も知るすべがない。彼がそこで閉じこめたのは、美しい音でも、不思議な音でもなく、実は、決定因、という概念そのものであった。

デュシャンのオブジェは、近代的な個性を決定因とした芸術作品を、アイロニカルに対象化して成立した。それは近代芸術の終焉として、近代芸術の最後のページに書かれるであろうし、また新しく登場する内因性によって語られる作品群の最初のページをかざる栄光をも持つであろう。

マルセル・デュシャンは、レディ・メイドの作品の後に、「大ガラス」による作品を造った。この作品に関しては様々な議論が続けられているけれども、彼はその決定因として、「グリーン・ボックス」という作品製作上のメモがたくさん入った小箱を私達に、残していったのである。彼は、それによって、彼自身の個人性が直接作品と結びつくのを回避したのである。「グリーン・ボックス」は、「大ガラス」作品のプリベンションである。そして、このプリベンションの解読をとおしてしか、この作品は、自からを語らないだろう。

アイロニーは、現状がすでにダメであることを、はっきり語るとしても、新しい地平に歩み出す力は、持っていない。デュシャンが

この「大ガラス」作品によって新しい表現を志したことは事実であろう、しかし、その作品の決定因として私達にのこされた小箱と本来の作品「大ガラス」の関係は、私のプリベンションの規定からすれば、過渡的な形式で、あるように思う。

三

　概念図、あるいは略図が描けるかどうかは、客観的に解読可能な決定因が、作品に内包されているかどうかにかかっている。

　作品が内因性なら、観る側は、製作者から独立して、作品の表現を旅することができるだろう。旅が目的地に行き着くことよりも、むしろその過程にある意味で、私は旅を大切に考えたい。

　図I、図II、図III、の三つの図に共通な上部にある正六角形（K）をプリベンションとして、私の作品は成立している。

　図Iではこの正六角形（K）は、小さな断片に分解している。断片に（a〜y）の二十五個の異った形体で、ばらばらに平面上に分散している状態である。

　図IIIでは（K）は六個の横顔の集合体と見なされている。よく見れば、（K）内部の入りくんだ線は、図IVや図Vに示された、六個の顔の輪郭線が各60度ずつ、ずれて配列されているのが、わかるだろう。

　点線によって示された断面図は、中央が高い山型を形成する。なぜなら、各々の横顔には、例えば、（y）という中央の断片が共通に含まれており、平面図では表現されていなかった重なりが現われているからだ。

　図（K）に六個の横顔を読みとる行為は、（y）に関して言えば、それを六重の重なりと想像することである。

　図IIでは逆に中央がすりばち型に、へこんでいる。これは図IVで示したような、ネガ型の横顔（正六角形から顔をくり抜いた残分）を、取り出す操作を含んでいることを意味している。先に例を引いた断片、（y）についてみれば、取り出される六個の横顔のいずれにも、（y）は含まれておらず、その形体は断片ではなく、実は空白になっており、断面図はそれを谷底のような形で示している。

　全く同一の平面図（K）における、（y）という形は、図Iでは一重に、図IIでは存在しない空白、図IIIでは六回重ねられているのである。つまり平面図（K）は火山島のように中央が高くなっていたり、噴火口のように、すりばちであったり、乾燥してひび割れた平原のようであったりするのだが、そのような変身は、平面図（K）を、静的（スタティック）にみるのではなく、様々な運動状態を含んだものという想像力を働かせて見て、はじめて成立する。

　六角形の図（K）を説明するのに、人は、図Iの状態を取り出して説明するかもしれない。あるいは図IIであるかもしれない。しかし、それらは常に図（K）の一つの状態であって、無限の運動の任意の一つのプロセスである。その無限性は、例えば図IIIの重なるイメージを増殖させれば、顔を何度も何度も重ね合せる操作が際限なく可能であることで、簡単に証明できる。

　図（K）は、平面上の複雑な亀裂と見なしえる。私は、それを、六つの閉曲線の集合体へ、さらに、閉曲線の記号化のために、閉曲線をそれぞれ特徴のある横顔（プロフィル）に変化させた。このようにしてイメージとしての亀裂線は、システムとしてのプリベンション（K）に変化したのである。

　壁面の亀裂は、私の想像力を刺激した。亀裂は、外力と壁自体の性格の総合作用から生まれている。もし外力を別にとれば、亀裂はもっと違った表情をしたはずだ。とすれば、私達の想像力は、自由に外力の変化を楽しみ、自由に壁を亀裂で充満させることができよう。亀裂は、壁の一つの表情であるけれど、時には、壁そのものより強く、私をひきつけた。亀裂の実体は何か？壁を描くのではなく、亀裂を描くとはどういうことか？亀裂の充満を描けば、それはものが、こなごなにくだける現場に立ち合うことになるかもしれない。ひとたび増殖を始めた亀裂はものの固有性を越えていく。なぜなら、何が断片化したかということより、断片化したものという共通性が強く前面にでてくるから。それは断片化の進行にとって、避けられない傾向であろう。

　限りない断片化の向こうから、私が操作という概念を取り出したのは、10年余り前、ロスアンゼルスの黒人暴動の写真の上に一本

図I　図II　図III　→K　図IV　図V

の亀裂線を見た時であった。その時、一人の人間のシルエットの亀裂線として、もう一人の輪郭線がシルエットと重なり、それを分断したのである。

亀裂は、まさに、間──ものとものとのあいだ、であり、間を作りだす切断である。切断されたものの状態から、切断そのものへと、私の興味が移行していく契機は、この人体の輪郭線の重なりであった。重なりは、形体の相互侵蝕であり、相互交換であり、共通領域の形成を意味する。私はこうして、亀裂・断片化を、操作の概念に置き換えていった。切断すること、間を造ること──そしてその間から逆に、もののあり様を調べようとする方法は、具体的なものから離れた、抽象的な思考操作である。

命題1　六つの違った形体から出発して、六つの同一形体にたどり着く方法を、図（K）を使って考えよ。

命題2　命題1の逆（同一形体→違った形体）が成立することを、作品を使って証明せよ。

命題3　図（K）の（y）の部分が三十六回重なっていると想像するには、いかなる操作をすればよいか。

命題4　作品を解析し図（K）の（y）の部分が六十六重になって想像される操作が、いかなるものかを説明せよ。

概念図（図Ⅵ・次頁）は、これらの命題を解答するに必要な部分を、私が作品を見ながらトレースしたものである。

図Ⅵに配列された各形体は、総て図（K）より、取り出されている。だから、（ア）から（ヤ）までの三十六の形を図形（K）の上に合同になるように重ね合せると、命題3を満足していることが了解される。（yは（イ）〜（ヤ）総ての形に含まれており、したがって三十六回重なるはずである。）

命題1および命題2における六つの異った形体とは、一番外側の六角形の各頂点に配列された、六個の横顔であり、六個の同一形体とは、一番内側の六角形を形成する、（マ）、（ミ）、（ム）、（メ）、（モ）、（ヤ）を指している。

形体の移行の仕方は（ア）と（イ）の共通部分が（ク）、（ク）と（キ）の共通部分は（セ）、（セ）と（ソ）の共通部分が（ナ）、というように、外側から出発すれば、形体と形体の中間地点に共有部分を置くことのくり返しが最終的には、六個の顔に共有な（y）のパートを六個、出現させるのである。

命題4が最も困難な操作であるけれども、図でハーフトーンの帯で指示した楕円形の連鎖上の形体は、横顔（ア）に全部、重なってしまう。（形体（キ）、（ス）、（テ）、（ノ）、（マ）、（ヤ）、（ヘ）、（ニ）、（ソ）、（ク）は、皆横顔（ア）の部分である。）すると（ア）における（y）は六回重なることになる。同様なプロセスを経て六個の横顔から発出する、六個の楕円形の連鎖を読み取れば、全体で（y）の数は11×6＝66、六十六重になることが証明される。

もちろん、私の作品は、これらの命題の解答と考えなくても、さらに様々な命題のたて方が考えられる。しかし重要なのは、そのような命題の解答、あるいは証明として、考えることが可能だという事実である。思考操作、証明、解答、概念図、等といった、およそ現代まで芸術を語るボキャブラリーに登場しなかった言葉が、感覚、個性、形而上的、美といった言葉に変って、作品と密接な結びつきを持つに到った。これらの言葉を積極的に位置づけていけば、芸術が、感覚的なものであり、個性的なものであるという、これまでの芸術概念の変革を語ることができるだろう。

私は自分の内的な作業として、命題1や命題2をたて、その表現方法を模索した。命題3および命題4は、実は完成した作品が、私に自分の考えていた以上の複合命題でもあることを教えてくれたのである。

私は、自分の作品が従来の芸術家の仕事というイメージの中に位置するよりも、命題、証明、解答、概念図、等のコンテキストの中に、いわば、幾何学

図Ⅵ　概念図

の証明や、科学的な発見や論理を語ると同様な知作業と考えられ、語られて、しかるべきだと思う。そして、幾何学の問題を証明するように、科学実験装置を検査するように、未だ解読されていない言語を解読するように、見られ、考えられ、認識され、同時に直感され、洞察され、イメージされるべきだと思う。

概念図で示した作品においては、解読され、証明されるのは、私という作者の個性、つまりは好みや生活ではない。解読を待っているのは、私が図（K）で示したシステムであり、その操作の過程である。

操作を決定したのは、あくまでも作者の私個人であるけれども、操作は、システム（K）とその展開という表現に変化しているため、私個人を問題から離しても、その決定因の連鎖をたどることが可能だろう。

それは、あたかも作品の決定者が、表現主体である私個人からシステム（K）に移行した観を呈する。表現者としての私個人の側から言えば、システム（K）は、私個人の思考や、嗜好の迂余曲折を経て造り出された。それは一見単純な図形だけれども、図形が、システムとして、私の想像力をゆさぶり、4年間を経過した現在でもなお、活性である。作品から、表現主体としての人間がたちあらわれず、無名なシステム——私の方法論からすればプリベンションとしてのシステム——が姿を現わすからといって、表現主体の重要さが軽くなったわけではない。

作品から、表現主体ではなく、システムが顕在化するのは、表現主体が、作品の決定因を作品に内蔵させたためである。私はそのような作品を内因性によって語られる作品、と呼んだのだが、このような内因性の作品では、内蔵された決定因が自立的に展開するように見え、その展開過程のある断面として、表現が成立している。

作品とは、作家の個性によって語られ、また見る側の自由な好みによる、自由な解釈によって成立するという、もっともらしい通念、あるいは偏見に対して、私の作品解説は、一つの挑戦である。それは、見ることの自由を束縛する、と誰かが反論しそうである。しかし、見ることの自由とは、何であったか。自からの嗜好によりかかり、客観的な理由もなく、"圧倒的な迫力だ"などという精神の怠惰を拒否したいと思う。

現代は情報管理社会だといわれる。私達の環境が組織化され、システマティックに動く度合が増せば増すだけ、人間が、そして人間の想像力が類型化していく。私達の想像力が類型化していくとき、それに対抗して様々な幻想が、想像力の名で、人間の復活を語ろうとするだろう。しかし、最も基本的な想像力の復活とは、私達がステレオタイプ化しているその事実へ、具体的に下降することであり、イメージを、様々な散乱光で拡散することではなく、基本線へ、基本線へと凝集する想像力なのではないだろうか。

凝集する想像力が、対象として照らしだすのは、ほかでもない、私達の認識行為であり、認識を検閲する機構であろう。

その対象がモデル化され、私達の現実の社会のシステマティックな規制力と対峙するとき、凝集する想像力は焦点を結ぶ。

私は構成のシステム（K）をプリベンションとして採用した。それは一種の重層する領域のモデルである。私は（K）というスタティックな図形から、切断、交換、共有、断層、積層、といった、様々な操作を引きだし、それが表現として、どのような世界を開くかを見てきた。私の作品は、プリベンション（K）とは無関係には存在しない。プリベンション（K）が、見る人の認識力や洞察力を阻んでしまえば、作品は成立しない。それ故、プリベンション（K）は乗り越えられることを欲しており、作品はその解読を待っているといういい方は不当ではなかろう。

一見、ばらばらな形体の集合としか見えなかったものが、突然積層されて、ふくれ上ってきたり、あるいは完全な空白（ブランク）になったりする操作の一断面が作品として表現化されている。

私は表現のテクニックとして、六個の横顔（プロフィル）に、それぞれ一つの色を対応させ、運動や、様々な関係を明快にした。その作品の色のたわむれが"美しい"という讃辞に対して、作品は沈黙して答えないだろう。作品は、その色のたわむれが、なぜ、規則性を持った"美しさ"を示しているのかを人に問いかけているのだから。

"美しい"と感じることは、すばらしい事だ。そして、総ての人は、美しい、と感じる、それぞれ特異（ユニーク）な感性を持っている。

近代芸術がそうであったような、総ての人のユニークな感性の代替物としての、芸術は終った。人間、一人一人の特異な感性は、総ての個人に返さねばならないのであり、特異（ユニーク）な感性は、もはや現代の芸術的課題ではない。

私は、自らの作品が、いくつかの命題の証明や解説である側面を強調した。しかし、だからといって、それは、作品が私にとって、どのように発想されるかという地点を必ずしも明らかにしていないし、またその必要もないだろう。私はまた、命題の証明や解説が、うまくなされること自体を評価するよりも、解説や証明を可能にしていく、思考操作が、表現プロセスとして、空間化されることを欲するのである。そしてそれは、表現の解説というプロセスを通して、作品を享受する側に空間化されるだろう。

芸術家の消滅、美の崩壊、といいながら、私はやはり、芸術という言葉を、さけて通るわけにはいかなかった。それはまた、私達の時代の過渡期的様相の表われでもあろう。

（初出　『展望』206号、1976年2月、pp.16–38）

年譜、展覧会歴、文献目録の作成にあたってはおもに以下の文献を参考にした

- セゾン現代美術館編『宇佐美圭司回顧展：世界の構成を語り直そう』セゾン現代美術館、1992年2月

- 宇佐美圭司『宇佐美圭司作品集 絵画空間のコスモロジー ドゥローイングを中心に』美術出版社、1999年5月

- 福井県立美術館編『宇佐美圭司・絵画宇宙』「宇佐美圭司・絵画宇宙」展実行委員会、2001年6月

- 和歌山県立近代美術館編『宇佐美圭司回顧展／絵画のロゴス』和歌山県立近代美術館、2016年3月

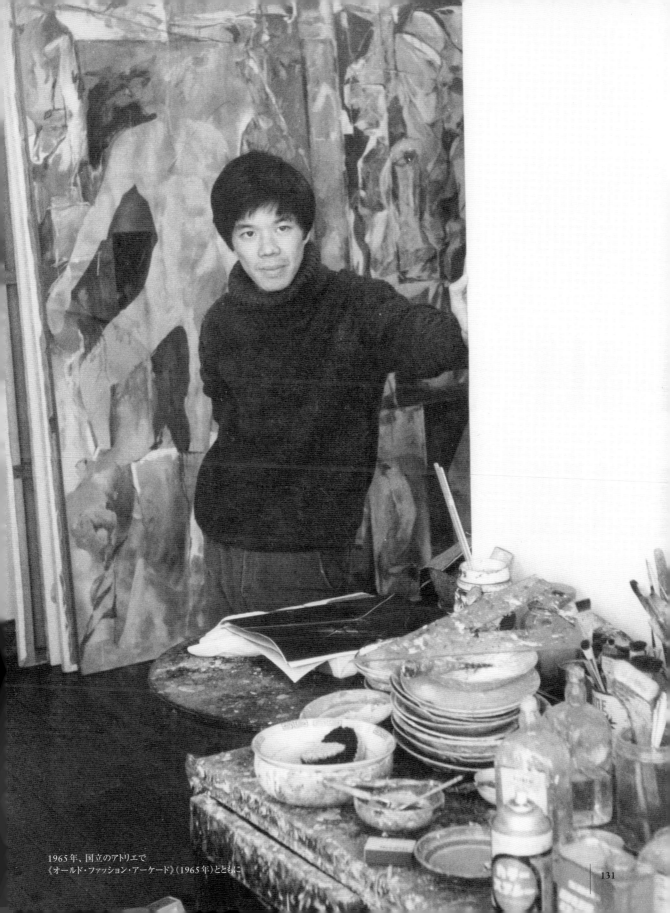

1965年、国立のアトリエで
《オールド・ファッション・アーケード》（1965年）とともに

1972年、ニューヨークのスタジオで《ゴースト・プラン・イン・プロセス》を制作

年譜

黒澤美子 編

1940	0歳	1月29日、大阪府吹田市に宇佐美光章、千穂子の次男として生まれる。他に兄、弟、妹がいる。父は銀行員
1943	3歳	父親の転勤のため和歌山市に移住
1945	5歳	和歌山大空襲により住家焼失。一時母の実家である古座に預けられ、その後六十谷に住む
1946	6歳	和歌山市立中之島小学校入学
1952	12歳	和歌山市立伏虎中学校入学
1953	13歳	家族と大阪に転居 大阪市立田辺中学校に2年次から編入
1955	14歳	ルーヴル・国立美術館所蔵フランス美術展を観賞
1957	17歳	高校3年生時、理科系の大学を受験するつもりでいたが画家志望へ転向 夏頃、大阪市立美術館美術研究所(大阪府天王寺)に通い始めデッサンを学ぶ
1958	18歳	大阪府立天王寺高等学校卒業 高校を卒業後上京し、受験までの一時期、「御茶ノ水の研究所」(御茶の水美術学院のことと思われる)に通学 東京藝術大学を受験するが不合格。東京に留まり阿佐ヶ谷美術学園に通いながら受験準備を進める この頃、同じく美術大学の受験準備をしていた堀江爽子と出会う 秋頃、「受験勉強などしている暇がない」と思い始め、暮れには受験をやめる決心をし、目黒区小山台の屋敷の一室をアトリエとして借り制作を始める
1960	20歳	目黒のアトリエが取り壊されたため、国立に小さな家を購入。新たなアトリエとして制作に没頭
1961	21歳	堀江爽子と結婚。以降制作のパートナーとなる
1962	22歳	東野芳明、大岡信、志水楠男が国立のアトリエを訪ねる
1963	23歳	南画廊で初の個展
1964	24歳	《夜明けの3時に》制作。輪郭線が初めて人の形を取る 第3回国際青年美術家展(西武百貨店SSSホール)でストラレム賞第一席受賞
1965	25歳	9月、雑誌『LIFE』59巻9号(8月27日号)に載っていたロサンゼルス・ワッツ地区での黒人暴動の報道写真に着目する。これを機に、投げる者・走る者・たじろぐ者・かがむ者の4人の姿を4種類のシルエットに抽出し、組み合わせて配置し画面を構成する仕事を始める 南画廊で第2回個展開催
1966	26歳	2月、長女弥々誕生 4月、ニューヨークへ行く 当時渡米中だった東野芳明のもとで1カ月ほど、その後ジャスパー・ジョーンズのアトリエで1カ月ほど過ごす 7月、ヨーロッパ、アジア経由で帰国
1968	28歳	南画廊で第3回個展「LASER=BEAM=JOINT」開催。人型のあるアクリル板のあいだをレーザー光線がつなぐ作品で注目を集める 第8回現代日本美術展(東京都美術館ほか)で大原美術館賞受賞 10月、第1回神戸須磨離宮公園現代彫刻展で《イマジナリー・ポール》を発表し、神戸教育委員会賞受賞 11月、ニューヨークに行く

1969	29歳	3月までニューヨークに滞在 ジューイッシュ・ミュージアムで「レーザー・ビーム・ジョイント」展開催。 4月、メキシコ経由で帰国 第10回サンパウロ・ビエンナーレ抗議出品(作品を梱包のまま出品) J.D.ロックフェラー三世財団より奨学金を受ける。以降、1972年までロックフェラー財団の招聘により米国および欧州に遊学 前川國男、武満徹とともに、日本万国博覧会の「鉄鋼館」スペース・シアターのための美術監督となる 箱根国際観光センターコンペ案に原広司チームの一員として協力
1970	30歳	大阪で開催された日本万国博覧会の「鉄鋼館」スペース・シアターに《エンカウンター '70》制作 B4(のちのBゼミ)専任講師
1971	31歳	南画廊で第4回個展「Find the Structure, Find the Ghost」開催
1972	32歳	1月、J.D.ロックフェラー三世財団の招聘でニューヨークに滞在 ヴェネチア・ビエンナーレ日本館での展示にて、プロフィールを用いた積木状の作品《ゴースト・プラン・イン・プロセス》で注目を集める イタリア各地、ギリシア等を経由して再びアメリカに戻り、帰国
1974	34歳	南画廊で第5回個展「プロフィール」開催
1976	36歳	雑誌『現代思想』の表紙を担当 第7回バーゼル国際芸術見本市で「プロフィール」展開催(南画廊出品) 日米文化会議(カルコン会議)に出席 ニューヨーク、スペイン、トルコ、イランを旅行
1977	37歳	高階秀爾の推薦により東京大学中央食堂に壁画《きずな》を制作。プロフィールから人型を用いた制作に転換するきっかけとなる
1979	39歳	早くから支援してくれていた南画廊・志水楠男の死去により、自身の画業や日本の現代美術が抱える様々な問題を考え直す機会となる 以降2年間、一時油絵の制作をやめ人体のドローイングに専念
1980	40歳	著書『絵画論:描くことの復権』(筑摩書房)を刊行 著書『線の肖像:現代美術の地平から』(小沢書店)を刊行 南天子画廊(東京)で「宇佐美圭司展 100枚のドローイング・第一部」開催。南天子画廊(大阪)に巡回
1981	41歳	多摩美術大学芸術学科助教授に就任 埼玉県宮代町コミュニティセンター進修館の緞帳デザイン制作(建築:象設計集団) 多摩美術大学芸術学科教授となる
1982	42歳	第1回福島国際セミナーに参加 慶應義塾大学図書館(槇文彦設計)に壁画《やがて統ては一つの円の中に No.1》を制作 中国・桂林に旅行。京都、奈良へ研修旅行。パリ、ブリュージュへ旅行
1983	43歳	第2回美術文化振興協会賞受賞
1984	44歳	和歌山県御坊市文化会館に壁画《グラデーション・時の廻廊》を制作 著書『デュシャン』(岩波書店)を「20世紀思想家文庫」13として刊行
1985	45歳	レオナルド・ダ・ヴィンチ展(西武美術館)で「大洪水」に着目する 兵庫県浜坂町庁舎にタペストリーを制作 著書『記号から形態へ:現代絵画の主題を求めて』(筑摩書房)を刊行
1986	46歳	南インド各地を旅行
1968	48歳	倉敷中央病院のための壁画《半透明、吹抜屋台 No.1》を制作
1989	49歳	第22回日本芸術大賞受賞 オーストラリアに旅行

1990	50歳	ライカ本社ビル（大阪）に壁画《充ちてくる声のさざめき》を制作
		武蔵野美術大学油画科教授に就任
		アート・カイト・フランス展参加のためパリへ行く。パリのデファンス広場で凧揚げに参加
1991	51歳	福井県越前海岸にアトリエを建設
1992	52歳	「宇佐美圭司回顧展：世界の構成を語り直そう」開催。セゾン現代美術館、大原美術館、ライカ本社を巡回
		代官山ヒルサイドテラスF棟（槇文彦設計）前にモザイク画《垂直の夢》を制作
1993	53歳	著書『心象芸術論』（新曜社）を刊行、第4回宮沢賢治賞奨励賞
1994	54歳	アクトシティ（浜松）大ホールの緞帳制作
		津市の三重県総合文化センターに油彩壁画を制作
		著書『絵画の方法』（小沢書店）を刊行
		著書『20世紀美術』（岩波書店）を刊行
1995	55歳	三共株式会社研修センターに油彩壁画を制作
1996	56歳	武満徹とのコラボレーション『時間の園丁』を制作
1997	57歳	東京オペラシティコンサートホール「タケミツメモリアル」にモニュメント（武満徹のレリーフ）を制作
1998	58歳	新国立劇場に厚木凡人とのコラボレーション《ゆるやかな坂道》舞台装置制作（宇佐美爽子との共同制作）
		9月から約1年間、武蔵野美術大学の長期海外研究プログラムを利用して、中国、ヴェトナム、インド、イラン、アフリカ・サハラ地方などを断続的に旅行
1999	59歳	作品集『絵画空間のコスモロジー』（美術出版社）を刊行
2000	60歳	1998年からの旅をまとめた旅行記『廃墟巡礼』（平凡社）を刊行
		京都市立芸術大学油画科教授就任
2001	61歳	「宇佐美圭司・絵画宇宙」展開催。福井県立美術館、和歌山県立近代美術館、三鷹市美術ギャラリーを巡回
2002	62歳	第52回芸術選奨文部科学大臣賞受賞
2005	65歳	京都市立芸術大学油画科教授を退任
2006	66歳	第24回上野の森美術館大賞審査委員
2007	67歳	第25回上野の森美術館大賞審査委員
		池田20世紀美術館で「思考空間 宇佐美圭司 2000年以降」展開催
2008	68歳	イタリア旅行。ミラノ、フェッラーラ、フィレンツェ、オルヴィエト等を廻る
		京都造形芸術大学客員教授就任
		セゾン現代美術館で「宇佐美圭司展：「還元」から「大洪水」へ」開催
		第5回命のかたち展 若狭おばまビエンナーレ審査委員長
2011	71歳	食道癌の告知を受ける
2012	72歳	大岡信ことば館で「宇佐美圭司 制動・大洪水」展開催。存命中最後の個展となる
		第25回美浜美術展審査委員
		10月19日、食道癌のため逝去
2016		和歌山県立近代美術館で回顧展「絵画のロゴス」開催
2017		9月14日、東京大学中央食堂の壁画《きずな》が、建物改修工事に伴い、廃棄処分される
2018		3月、東京大学消費生活協同組合はホームページ上で《きずな》の処分を公表し、4月から5月にかけてインターネットや各種メディアで大きく取り上げられる
		5月、東京大学消費生活協同組合と東京大学がお詫びの文書を発表
		9月28日、シンポジウム「宇佐美圭司《きずな》から出発して」（東京大学本郷キャンパス大講堂）開催
2021		東京大学駒場博物館で「宇佐美圭司 よみがえる画家」展開催

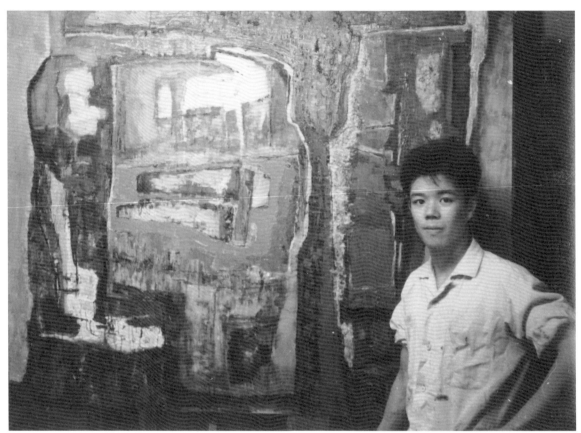

1959年、目黒のアトリエで《白い馬》(1959年)とともに

展覧会歴　　　　　　　　　　　　　●=個展

黒澤美子 編

1963

●「［第1回］宇佐美圭司展」1963年6月12日–6月29日　南画廊（東京）

1964

「現代美術の動向：絵画と彫塑」1964年4月4日–5月10日　国立近代美術館京都分館

「第3回国際青年美術家展：ヨーロッパ・日本展」1964年11月20日–11月27日　西武百貨店SSSホール（東京）

1965

「現代日本美術展（Moderne Malerei aus Japan）」1965年2月27日–4月4日　チューリッヒ美術館

「日本の新しい絵画と彫刻（The New Japanese Painting and Sculpture）」1965年4月29日–6月13日　サンフランシスコ美術館／10月2日–11月14日　デンバー美術館／12月12日–1966年1月30日　クランナート美術館／2月26日–3月20日　ジョスリン美術館／4月7日–5月6日　コロンバス美術館／10月17日–12月26日　ニューヨーク近代美術館／1967年1月24日–3月19日　バルチモア美術館／4月13日–5月14日　ミルウォーキー美術館

「［第4回］現代美術の動向：絵画と彫塑」1965年6月18日–7月25日　国立近代美術館京都分館

●「［第2回］宇佐美圭司展」1965年9月20日–10月2日　南画廊（東京）

「今日の作家’65展」1965年11月5日–11月15日　横浜市民ギャラリー

1966

「第17回選抜秀作美術展」1966年1月4日–1月16日　日本橋三越（東京）

「現代美術の新世代展」1966年1月21日–2月27日　東京国立近代美術館

「第7回現代日本美術展」1966年5月10日–5月30日　東京都美術館／6月25日–7月21日　高松市美術館／7月26日–8月7日　福屋百貨店（広島）／8月17日–9月6日　北九州市八幡美術館／9月11日–9月25日　佐世保市教育委員会ホール／10月1日–10月16日　長崎県立美術館／11月8日–11月19日　愛知県文化会館／7月19日–7月31日　三越百貨店（東京）

「東京国際美術展」1966年10月7日–10月19日　京王百貨店（東京）

1967

「第9回日本国際美術展」1967年5月10日–5月30日　東京都美術館／6月10日–6月30日　京都市美術館／7月6日–7月31日　高松市美術館／8月17日–9月10日　北九州市立八幡美術館／9月15日–10月1日　佐世保市中央公民会館／10月6日–10月22日　長崎県立美術博物館／11月5日–11月17日　愛知県美術館

「第5回パリビエンナーレ（Cinquième Biennale de Paris）」1967年9月29日–11月5日　パリ市立近代美術館

1968

●「［第3回］宇佐美圭司展 LASER=BEAM=JOINT」1968年4月8日–4月27日　南画廊（東京）

「第8回現代日本美術展」1968年5月10日–5月30日　東京都美術館／6月8日–6月23日　京都市美術館／7月12日–7月21日　愛知県美術館／7月25日–8月11日　福岡県文化会館／8月17日–8月30日　長崎県美術博物館／9月3日–9月18日　北九州市立八幡美術館／9月22日–10月6日　佐世保市中央公民館

「*ex・pose ’68 変身あるいは現代美術の華麗な冒険」1968年7月17日–7月19日　草月会館ホール（東京）

「第8回現代美術の動向展」1968年8月16日–9月22日　京都国立近代美術館

「第1回神戸須磨離宮公園現代彫刻展」1968年10月1日–11月10日　神戸須磨離宮公園

「第5回長岡現代美術館賞展」1968年11月16日–11月27日 池袋西武百貨店／12月1日–1969年1月31日 長岡現代美術館

「蛍光菊展(Fluorescent Chrysanthemum)」1968年12月7日–1969年1月26日 現代美術研究所(ロンドン)

1969

「ハイパースペース展(Hyperspaces)」1969年2月7日–3月6日 ニューヨーク建築リーグ

●「レーザー・ビーム・ジョイント(Laser Beam Joint)」1969年2月25日–3月2日 ジューイッシュ・ミュージアム(ニューヨーク)

「現代世界美術展:東と西の対話」1969年6月12日–8月17日 東京国立近代美術館

「第10回サンパウロ・ビエンナーレ(X Bienal de São Paulo)」1969年9月27日–12月14日 シッシロ・マタラッツォ・パビリオン(サンパウロ)
＊抗議出品(作品を梱包のまま出品)

1970

「エンカウンター '70」3月15日–9月13日 大阪万国博覧会鉄鋼館スペース・シアター

「万国博美術展」1970年3月15日–9月13日 日本万国博覧会協会万国博美術館(大阪)

1971

「第2回インド・トリエンナーレ(Second Triennale India)」1971年2月1日–3月31日 ニューデリー国立アカデミー

「戦後美術のクロニクル展」1971年4月3日–5月16日 神奈川県立近代美術館

●「[第4回]宇佐美圭司展 Find the Structure, Find the Ghost」1971年5月10日–5月22日 南画廊(東京)

「第10回現代日本美術展」1971年5月10日–5月30日 東京都美術館／6月12日–7月4日 京都市美術館／7月13日–7月25日 愛知県文化会館／8月14日–8月29日 宮崎県総合博物館／9月7日–9月21日 佐世保市中央公民館／9月28日–10月10日 福岡県立文化会館

「開館記念一周年記念・毎日新聞創刊100年記念:今日の100人展」1971年9月5日–10月3日 兵庫県立近代美術館

1972

「戦後日本美術の展開:具象表現の変貌」1972年2月8日–3月12日 東京国立近代美術館

「第36回ヴェネチア・ビエンナーレ(36 Esposizione Biennale Internazionale d'Arte Venezia)」1972年6月11日–10月1日 ヴェネチア・ビエンナーレ日本館

1973

「現代日本美術展:現代美術20年の展望」1973年5月10日–5月30日 東京都美術館

1974

「ルイジアナの日本(Japan på Louisiana)」1974年9月7日–11月3日 ルイジアナ近代美術館(フムレベック、デンマーク)
＊「北欧巡回現代日本美術展」として、異なる展覧会名で巡回:「Japan i Bild:Konst Från Fyra Århundraden」11月16日–1975年1月12日 イェーテボリ美術館(スウェーデン)／「Japan in Høvikodden」1月23日–4月6日 ヘニーオンスタッド美術館(オスロ)

「今日の作家選抜展:10回記念展」1974年11月1日–11月12日 横浜市民ギャラリー

●「[第5回]宇佐美圭司展:プロフィール」1974年11月11日–11月30日 南画廊(東京)

●「宇佐美圭司絵画展(Keiji Usami Bilder)」1974年12月14日–1975年2月25日 ハンス・ミューラー・ギャラリー(ケルン)

1975

「第11回現代日本美術展」1975年5月10日–5月30日 東京都美術館／6月11日–6月4日 京都市美術館

「フィンランド国際版画展(Luova Grafiikka = Graphica Creativa '75)」1975年6月24日–8月10日 アルヴァ・アアルト美術館(ヘルシンキ)

「日本現代美術の展望」1975年9月5日–9月14日 西武美術館(東京)

1976

「第7回バーゼル国際芸術見本市（Art 7 '76: Die Internationale Kunstmesse）＊プロフィール展——南画廊出品」1976年6月16日–6月21日 メッセ・バーゼル

1977

「第9回カーニュ国際美術展（IXe Festival International de la Peinture）」1977年7月2日–9月30日 グリマルディ城（カーニュ、フランス）

「ART TODAY '77 見えることの構造 6人の目」1977年7月7日–7月27日 西武美術館（東京）

「今日の造形：建築＋美術」1977年9月6日–10月25日 東京セントラル・アネックス

「日本の現代美術：国内美術と国際美術と」1977年10月22日–11月23日 栃木県立美術館

1979

「多摩の作家展 '79 日本現代美術の20人」1979年9月6日–9月10日 伊勢丹立川店

「明治・大正から昭和へ 近代日本美術の歩み展」1979年9月1日–9月30日 東京都美術館／10月6日–10月28日 京都市美術館

「志水楠男と作家たち」1979年10月8日–10月20日 南画廊（東京）

「日本近代洋画の歩み展：明治・大正から昭和へ」1979年11月7日–11月21日 愛知県美術館

1980

「第2回今日のイメージ展」1980年6月4日–6月8日 山形美術館
＊異なる展覧会名で巡回：「スペース '80」11月7日–11月12日 イチムラデパート（新潟市）／「今日の確執80年」11月27日–12月7日 秋田市文化会館

●「宇佐美圭司展 100枚のドローイング・第一部」1980年9月8日–9月20日 南天子画廊（東京）

●「宇佐美圭司展 100枚のドローイング・第一部」1980年9月29日–10月9日 南天子画廊（大阪）

1981

●「私のマニフェスト81年展」1981年3月20日–3月24日 仙台市民ギャラリー

「シカゴ・アート・フェアー（Art Chicago 1981）＊100枚のドローイング Part II Morphogenesis——南天子画廊出品」1981年5月14日–5月19日 海軍埠頭（シカゴ）

「第15回現代日本美術展 21世紀美術界への群像」1981年4月26日–5月12日 東京都美術館／6月3日–6月14日 京都市美術館

「第2回富山国際現代美術展」1981年7月5日–9月23日 富山県立近代美術館

「ジャパン・アート・フェスティバル '81」1981年9月15日–25日 大阪府立現代美術センター／10月13日–18日 上野の森美術館
＊翌年、異なる展覧会名で巡回：「1982 Japanese Contemporary Art Exhibition」1982年1月21日–2月21日 カムデン・アートセンター（ロンドン）

「開館記念特別展第1部：現代日本の美術」1981年11月3日–12月6日 宮城県美術館

「日本現代美術：70年代日本美術の動向」1981年11月6日–11月23日 韓国文化藝術振興院美術會舘（ソウル）

「1960年代：現代美術の転換期」1981年12月4日–1982年1月31日 東京国立近代美術館／2月10日–3月14日 京都国立近代美術館

1982

●「宇佐美圭司展：慶應義塾大学図書館ロビー壁画作品《やがて、すべてが一つの円の中に》を中心として」1982年3月15日–3月27日 南天子画廊（東京）

「Collection of Contemporary Art, SEIBU '82」1982年6月19日–20日 西武高輪会（品川・高輪プリンスホテル、西武高輪クラウンルーム）

●「宇佐美圭司展（ドローイング展）」1982年10月28日–11月9日 スズカワ画廊（広島）

「現代日本美術の展望：油絵」1982年11月3日–12月15日 富山県立近代美術館

「日本洋画商協同組合 '82年展」1982年12月21日–12月25日 洋協ホール（東京）

1983

「戦後日本の洋画:現代美術の地平を切り開いた65作家100点」1983年2月26日–3月24日 浜松市美術館

「明日への展望:洋画の5人展」1983年5月5日–5月11日 銀座松屋／6月2日–6月6日 心斎橋大丸

「今・アート最前線」1983年9月1日–9月6日 伊勢丹美術館（東京）

「現代美術の動向 II 1960年代:多様化への出発」1983年10月22日–12月18日 東京都美術館

「日本現代美術先駆者志水楠男・南画廊の軌跡」1983年11月3日–11月23日 コンテンポラリー・アート・ギャラリー（東京）

1984

「現代絵画の20年:1960年〜70年代の洋画と新しい『平面』芸術の動向」1984年4月12日–5月20日 群馬県立近代美術館

「現代日本47作家ポスター原画展」1984年10月26日–11月7日 西武百貨店（東京）

●「宇佐美圭司展:新作の油彩（グラデーション・時の回廊）」1984年11月12日–11月30日 南天子画廊（東京）

「日本洋画商協同組合'84年展」1984年12月19日–12月23日 洋協アートホール（東京）

1985

「日本現代絵画展（Japanese Contemporary Paintings）」1985年10月18日–終了日不明（11月18日以降）国立近代美術館（ニューデリー）

「第2回アジア美術展」1985年11月2日–12月1日 福岡市美術館

1986

「ザ・メッセージ:日本現代絵画83人展」1986年2月7日–2月18日 そごう美術館（横浜）
＊前年の「日本現代絵画展」（国立近代美術館、ニューデリー）の里帰り展

「大原美術館コレクション展:20世紀の美術」1986年11月15日–1987年2月1日 神奈川県立近代美術館

「現代美術 その先駆者たちと現在:大原美術館コレクションから」1986年4月8日–4月25日 つかしんホール（兵庫）／4月29日–7月16日 高輪美術館（長野）

「宇佐美圭司・関根伸夫・加藤清之三人展」1986年8月30日–9月16日 アート・デューン（浜松）

1987

「徳島県立近代美術館収集作品展」1987年1月31日–2月15日 徳島県郷土文化会館

「美との対話'87:大原／西武／高輪美術館所蔵作品による」1987年2月7日–4月5日 富山県立近代美術館

「世界の有名画家10代の作品展」1987年7月20日–8月16日 札幌芸術の森アートロビー

1988

「空舞う絵画:芸術凧（アート・カイト展）」1988年6月11日–7月10日 宮城県美術館／7月30日–9月4日 三重県立美術館／10月22日–12月11日 滋賀県立近代美術館／1989年3月3日–3月28日 姫路市立美術館／4月15日–6月4日 ハラ・ミュージアム・アーク（群馬）／7月23日–8月27日 静岡県立美術館／9月5日–10月1日 名古屋市美術館／10月10日–11月12日 広島市現代美術館／12月16日–1990年2月18日 ヴィレット・グランド・ホール（パリ）／7月13日–9月6日 ノルトライン=ヴェストファーレン州立美術館（デュッセルドルフ）／9月20日–10月21日 中央芸術家会館（モスクワ）／11月3日–12月7日 ダイヒトーア・ハレン（ハンブルク）／1991年1月4日–2月3日 カルースト・グルベンキアン財団近代美術センター（リスボン）／2月15日–4月21日 ベルギー王立美術館（ブリュッセル）／6月28日–8月11日 ベルリン美術館新国立美術館／8月24日–9月29日 シャルロッテンブルク宮（コペンハーゲン）／10月19日–12月8日 美術振興会（トリノ）／1992年3月5日–5月17日 国立近現代美術館（ローマ）／6月4日–6月23日 セビリア万国博覧会・芸術館（スペイン）／1993年6月17日–9月26日 モントリオール美術館ほか多数巡回

「現代日本美術の動勢:絵画PART2」1988年10月29日–12月11日 富山県立近代美術館

●「宇佐美圭司展1985–1988」1988年11月5日–11月15日 サッポロビール第一ファクトリー（東京）

1989

●「宇佐美圭司展」会期不詳 アート・デューン（浜松）

「第11回 日本秀作美術展」1989年6月8日–6月20日 日本橋高島屋／6月22日–6月27日 なんば高島屋／7月28日–8月27日 熊本県立美術館

「日仏会館ポスター展」1989年9月29日–10月10日 有楽町アート・フォーラム

「土方巽とその周辺」1989年10月3日–10月17日 横浜市民ギャラリー

「ドローイングの現在」1989年10月7日–11月26日 国立国際美術館（大阪）

1990

「人のかたち、いろいろ：国立国際美術館のコレクションから」1990年3月9日–3月20日 近鉄アート館（大阪）

「ヒトのかたち 美のかたち」1990年5月19日–6月27日 福島県立美術館

「現代美術の流れ〈日本〉」1990年11月17日–12月16日 富山県立近代美術館

「コレクション展：横尾忠則、依田寿久、宇佐美圭司他」1990年12月8日–12月15日 南天子画廊（東京）

1991

「日本の抽象：1991年交流会展」1991年2月12日–2月23日 アートミュージアムギンザ

「昭和の洋画：戦後の姿」1991年3月9日–4月7日 姫路市立美術館

●「宇佐美圭司アトリエ展」1991年9月2日–9月28日 南天子SOKOギャラリー（東京）

「開館10周年記念特別展 昭和の絵画：第3部戦後美術 その再生と展開」1991年9月21日–10月20日 宮城県美術館

1992

●「宇佐美圭司回顧展：世界の構成を語り直そう」1992年2月5日–3月2日 セゾン現代美術館（長野）／3月10日–4月12日 大原美術館（岡山）／5月8日–6月14日 ライカ本社（大阪）

1993

「近代日本の美術：所蔵作品による全館陳列」1993年6月1日–8月29日 東京国立近代美術館

「新潟県立近代美術館開館記念展 大光コレクション展：先見の眼差し…再構成。」1993年7月15日–9月5日 新潟県立近代美術館

1995

「戦後文化の軌跡：1945–1995」1995年4月19日–6月4日 目黒区美術館／6月14日–7月21日 広島市現代美術館／8月15日–9月24日 兵庫県立近代美術館／10月8日–11月5日 福岡県立美術館

●「ホリゾント・黙示 辻井喬・宇佐美圭司二人展」1995年5月22日–6月10日 南天子画廊（東京）

1996

「三鷹市所蔵作品展（vol. 3）」1996年1月9日–2月12日 三鷹市美術ギャラリー（東京）

「日本の美術：よみがえる1964年」1996年1月13日–3月24日 東京都現代美術館

「21世紀への予感 日本の現代美術50人展」1996年2月16日–3月10日 ナビオ美術館（大阪）

●「宇佐美圭司ドローイング展」1996年4月18日–5月7日 アート・デューン（浜松）

「戦後美術の断面：兵庫県立近代美術館所蔵・山村コレクションから」1996年11月23日–12月27日 千葉市美術館

1997

「第2回カムニク国際水彩画ビエンナーレ（2. Mednarodni Bienale Akvarela）」1997年5月12日–7月27日 ツァプリス城（カムニク、スロベニア）

●「宇佐美圭司展」1997年9月8日–9月27日 南天子画廊（東京）

「変貌する世界：日本の現代絵画1945年以後：平成9年度国立博物館・美術館巡回展」1997年11月1日–12月7日 高岡市美術館／1998年2月7日–3月8日 米子市美術館

1998

「近代美術の100年：愛知県美術館コレクションの精華」1998年1月30日–3月8日　愛知県美術館

「第20回 日本秀作美術展」1998年6月4日–6月16日　日本橋高島屋／7月4日–7月20日　仙台市民ギャラリー／8月27日–9月8日　なんば高島屋／9月17日–9月27日　栄・松坂屋美術館

「近代日本美術の名作：人間と風景：所蔵作品による全館陳列」1998年7月28日–9月6日　東京国立近代美術館

1999

「青の表現：歌会始御題にちなみ」1999年3月10日–4月11日　式年遷宮記念神宮美術館

●「宇佐美圭司展 ドローイング新作展」1999年9月13日–10月2日　南天子画廊（東京）

「平成11年度国立博物館・美術館巡回展 絵画への招待：人・街・宇宙」1999年10月16日–11月14日　辰野美術館／11月20日–12月19日　香川県文化会館

2000

●「油彩・ドローイングによる 宇佐美圭司個展」2000年1月8日–1月28日　アート・デューン（浜松）

「日本洋画のれきし：三重県立美術館コレクションによる」2000年4月1日–5月7日　茨城県近代美術館

「第22回 日本秀作美術展」2000年5月25日–6月6日　日本橋高島屋／8月24日–9月5日　なんば高島屋／9月14日–9月24日　松坂屋美術館（名古屋）

「描くこと、生きること：三鷹市所蔵絵画作品展」2000年9月15日–10月22日　三鷹市美術ギャラリー（東京）

「日本美術の20世紀：美術が語るこの100年：東京2000年祭共催事業」2000年9月15日–11月19日　東京都現代美術館

2001

●「宇佐美圭司 ドローイング展：セゾン現代美術館コレクションによる」2002年1月8日–1月26日　セゾンアートプログラム・ギャラリー（東京）

「平成12年度国立博物館・美術館巡回展 絵画への招待：人・街・宇宙」2001年1月20日–2月18日　徳山市美術博物館／2月24日–3月25日　大分市美術館

「美術パノラマ・大阪：大阪市立近代美術館（仮称）コレクション展2001」2001年2月24日–3月25日　ATCミュージアム（大阪）

「所蔵作品展 えをかくやりかた、えをみるてだて：絵面観測方」2001年3月3日–4月8日　目黒区美術館

●「宇佐美圭司・絵画宇宙」2001年6月29日–7月29日　福井県立美術館／8月5日–9月9日　和歌山県立近代美術館／9月15日–10月28日　三鷹市美術ギャラリー（東京）

「あるコレクターがみた戦後日本美術」2001年9月15日–10月28日　群馬県立近代美術館／12月7日–2002年1月14日　愛媛県美術館

「無限の空間：宇佐美圭司を中心に コレクションから」2001年10月13日–11月25日　セゾン現代美術館（長野）

2002

「未完の世紀：20世紀美術がのこすもの」2002年1月16日–3月10日　東京国立近代美術館

「長岡現代美術館賞回顧展 1964–1968：時代をかけ抜けた美術館と若く熱き美術家たち」2002年4月20日–6月9日　新潟県立近代美術館、長岡商工会議所1F美術文化ホール（旧長岡近代美術館）

2004

「再考 近代日本の絵画：美意識の形成と展開」2004年4月10日–6月20日　第一部：東京藝術大学大学美術館　第二部：東京都現代美術館

●「宇佐美圭司新作展「アテネの学堂」より歩み出す」2004年11月17日–12月11日　アートコートギャラリー（大阪）

●「平成16年度（2004年度）京都市立芸術大学退任記念展 宇佐美圭司展：初期ドゥローイング（1958〜60）」2004年12月7日–12月20日　京都市立芸術大学中央棟ギャラリー・芸術資料館

2005

「20世紀絵画の魅力：空間をみつめるまなざし：新潟市美術館所蔵名品展」2005年2月19日–3月20日　豊橋市美術博物館

「アフター・ヒロシマ：核の創造力（After Hiroshima: Nuclear Imaginaries）」2005年7月11日–9月24日　ブルネイ・ギャラリー（ロンドン）／2006年1月13日–2月25日　ミライス・ギャラリー（サウサンプトン）

「Colorful温泉：絵画の湯」2005年11月26日–12月20日　三鷹市美術ギャラリー（東京）

2006

「詩人の眼・大岡信コレクション」2006年4月15日–5月28日　三鷹市美術ギャラリー／8月3日–8月26日　静岡県コンベンションアーツセンターグランシップ／11月3日–12月10日　福岡県立美術館／2007年2月10日–3月25日　足利市立美術館

「武満徹｜Visions in Time」2006年4月9日–6月18日　東京オペラシティアートギャラリー

「第24回上野の森美術大賞展」2006年4月22日–5月3日　上野の森美術館／5月10日–6月7日　彫刻の森美術館／6月13日–6月18日　福岡市美術館／6月27日–7月2日　京都府京都文化博物館

●「宇佐美圭司展 人型／かたちを暴動へ還しに」2006年9月25日–10月21日　南天子画廊（東京）

「都市と生活：生活圏へのまなざし」2006年9月27日–12月24日　大川美術館（群馬）

2007

「第25回上野の森美術館大賞展」2007年4月17日–4月26日　上野の森美術館／5月10日–6月7日　箱根・彫刻の森美術館／6月12日–6月17日　福岡県立美術館／6月26日–7月1日　京都府京都文化博物館

「子どもの目で見る、てんらんかい：府中市美術館コレクションによる戦後の美術」2007年4月28日–5月27日　府中市美術館

●「思考空間 宇佐美圭司 2000年以降」2007年10月4日–2008年1月8日　池田20世紀美術館（静岡）

2008

「宮城県美術館所蔵名作選 近代洋画の軌跡」2008年6月21日–8月24日　秋田県立近代美術館

●「ART TODAY 2008 セゾン現代美術コレクション 宇佐美圭司展：「還元」から「大洪水」へ」2008年10月11日–11月24日　セゾン現代美術館（長野）

2009

「光と光とが出会うところ：府中市美術館近年の収蔵作品 現代の美術を中心に」2009年2月14日–3月15日　府中市美術館

●「宇佐美圭司展」2009年4月18日–5月17日　E&Cギャラリー（福井）

「武蔵野美術大学80周年記念 絵の力：絵の具の魔術」2009年7月8日–8月15日　武蔵野美術大学美術資料図書館＋2号館gFAL、FAL

「線の迷宮〈ラビリンス〉・番外編 響きあい、連鎖するイメージの詩情：70年代の版画集を中心に」2009年8月1日–9月27日　目黒区美術館

●「宇佐美圭司展」2009年9月28日–10月24日　南天子画廊（東京）

「開館記念特別展 ようこそ大岡信のことばの世界へ 第1期」2009年10月5日–12月27日　大岡信ことば館（静岡）

「描かれた音楽展」2009年10月10日–11月8日　福井市美術館

「大原美術館コレクション展 名画に恋して」2009年10月10日–11月29日　福岡県立美術館

「武蔵野美術大学80周年記念 ドローイング：思考する手のちから」2009年10月31日–12月12日　武蔵野美術大学

2010

●「宇佐美圭司展：絵画の歩み」2010年4月29日–7月4日　和歌山県立近代美術館

「第4回北京ビエンナーレ（第四届中国北京国際美術双年展）」2010年9月20日–10月10日　中国美術館（北京）

「開館20周年記念展 徳島県立近代美術館 名品ベスト100」2010年10月9日–12月26日　徳島県立近代美術館

「第23回美浜美術展」2010年10月15日–10月24日　美浜町中央公民館／11月22日–11月27日　大阪府立現代美術センター／12月14日–12月19日　福井県立美術館

2011

「創立130周年記念 京芸生を育んだ先生の作品展」2011年3月5日–3月27日　京都市立芸術大学ギャラリー@KCUA（アクア）

「Very Best of SMMA Collection」2011年7月8日–10月2日　セゾン現代美術館（長野）

「ART TODAY 2011 昨日の今日と今日の今日」2011年10月8日–11月23日　セゾン現代美術館（長野）

2012

●「宇佐美圭司 制動・大洪水展」2012年3月11日–6月12日　大岡信ことば館（静岡）

「大原美術館展：モネ、ルノワール、モディリアーニから草間彌生まで。」2012年5月19日–7月8日　北海道立近代美術館

「日本現代美術の巨匠たち：1960年代〜70年代を中心に」2012年6月27日–7月11日　中之島デザインミュージアムde sign de（大阪）

「引き裂かれる光：ブルー・カタストロフィ［むらさき］レッド・イリュージョン」2012年7月6日–9月30日　セゾン現代美術館（長野）

2013

「大きな絵画」2013年4月26日–5月26日　福井県立美術館

「魂の場所：セゾン現代美術館コレクション展」2013年7月13日–10月6日　セゾン現代美術館（長野）

●「没後1年 宇佐美圭司展」2013年10月12日–12月23日　セゾン現代美術館（長野）

2014

「リフレイン：反復の魔力」2014年3月1日–4月6日　富山県立近代美術館

「堤清二／辻井喬 オマージュ展」2014年7月5日–9月28日　セゾン現代美術館（長野）

2015

「館蔵名品展 Part I：20世紀末の美術」2015年6月17日–8月2日　高知県立美術館

「詩人・大岡信展」2015年10月10日–12月6日　世田谷文学館

2016

●「宇佐美圭司回顧展／絵画のロゴス」2016年3月1日–4月17日　和歌山県立近代美術館

2017

「堤清二：セゾン文化、という革命をおこした男。パウル・クレーからジャスパー・ジョーンズ、辰野登恵子まで セゾン美術館所蔵品を中心に」
2017年4月21日–6月11日　松本市美術館

「宇佐美圭司×宇佐美爽子展」2017年9月21日–10月15日　E&Cギャラリー（福井）

2021

●「宇佐美圭司 よみがえる画家」2021年4月13日–6月27日　東京大学駒場博物館（4月13日–4月27日は学内での公開）

文献目録

黒澤美子 編

1. 画集

1−1. 画集（個人画集）

『宇佐美圭司画集』南画廊、1972年5月
　　大岡信「5つのヴァリエーション：宇佐美圭司のために」p. 8（In English p. 7）
　　宇佐美圭司「Find the Structure Find the Ghost」p. 36（In English pp. 28−29）
　　東野芳明「宇佐美圭司 生活と作品」pp. 50−53（In English pp. 38−44）
　　ジョセフ・ラヴ「知覚と伝達の間でかわされる時空の対話」pp. 54−56（In English pp. 45−49）
　　東野芳明「資料：Document 美と荒廃：宇佐美圭司の最初の個展に寄せて」p. 57
　　東野芳明「資料：Document 宇佐美圭君へ」pp. 58−59
　　無署名「Biography」p. 60

『宇佐美圭司作品集 絵画空間のコスモロジー ドゥローイングを中心に』美術出版社、1999年5月
　　無署名「宇佐美圭司［年譜］、展覧会歴、参考文献、自筆文献・対談等」pp. 142−155

1−2. 画集（その他、美術全集）

寺田透『世界の中の日本美術（日本の美術25）』平凡社、1966年12月、pp. 65、158−159、no. 23

朝日アーティスト出版編集部『現代の絵画：Japanese paintings 7巻』朝日アーティスト出版、2001年5月、p. 214

朝日アーティスト出版編集部『現代のアート：Contemporary Art 1 平面／立体／写真』朝日アーティスト出版、2006年7月、p. 35

山下裕二編『日本美術全集 第20巻：1996〜現在日本美術の現在・未来』小学館、2016年3月、pp. 215−216、cat. no. 16

2. 自筆文献、挿図・装丁

2−1. 自筆文献 図書（単著）

『絵画論：描くことの復権』筑摩書房、1980年4月

『線の肖像：現代美術の地平から』小沢書店、1980年10月

『デュシャン（20世紀思想家文庫13）』岩波書店、1984年3月

『記号から形態へ 現代絵画の主題を求めて』筑摩書房、1985年9月

『線の肖像 現代美術の地平から（小沢コレクション22）』小沢書店、1988年6月

『心象芸術論』新曜社、1993年10月
　　＊付属：［鼎談］宇佐美圭司、大岡信、武満徹「抽象表現のあとに来るもの」『心象芸術論・栞』新曜社、1993年10月、pp. 1−12

『絵画の方法』小沢書店、1994年1月

『20世紀美術』（岩波新書337）岩波書店、1994年5月

『廃墟巡礼人間と芸術の未来を問う旅』（平凡社新書037）平凡社、2000年3月

2−2. 自筆文献 図書（共著）、出品していない展覧会カタログ

寺山修司『言葉が眠るとき、かの世界が目ざめる』新書館、1973年3月
　　「関係論」pp. 251−294（高松次郎、寺山修司、原広司との座談）

小林昭夫編『現代美術の基礎：'70年代の現代美術学習ドキュメント』アサヒ書房、1980年8月
　　「1970年・演習ゼミ」pp. 32−34
　　「1974年・演習ゼミ」pp. 117−122
　　「1975年・演習ゼミ」pp. 136−138

西武美術館編『'81 第1回西武美術館版画大賞展』西武美術館、1981年
　　「困難な曲がり角」頁付無

秋山晃男編『音楽の手帖 サティ』青土社、1981年3月
　　「グノシエンヌ 図と地の逆転」pp. 15−18

日本記号学会編『記号学研究1 記号の諸相』北斗出版、1981年4月
　　「記号から形態の生成へ」pp. 223−237

大江健三郎、中村雄二郎、山口昌男編『叢書文化の現在7 時間を探索する』岩波書店、1981年6月
　　「形の記憶と共同体」pp. 135−243

秋山晃男編『音楽の手帖 武満徹』青土社、1981年10月
　　「イシ・石の上」pp. 136−141

開高健ほか『西武のクリエイティブワーク：感度いかが？ピッ。ピッ。→不思議、大好き。』リブロポート、1982年4月
　　「「子供・空想・美術館」美術館の現象学的還元」p. 96

福島国際セミナー運営委員会『コンピューター時代の芸術』新紀元社、1983年3月
　　「宇佐美圭司は批判する1：現代美術と技術」pp. 145−152
　　「宇佐美圭司は批判する2：主題の回復が問題なのだ」pp. 153−172
　　「宇佐美圭司インタビュー：人間は大きな反省のとば口に立っている」pp. 173−186（田尾陽一によるインタビュー）
　　「ディスカッション2：技術を使うアーティストの態度」pp. 187−206（丹下健三をチェアマンとする座談）

オーデスク編『街頭の断想』共同通信社、1983年4月
　　「雑草の庭」pp. 38−39

日本戦後美術研究会編『日本戦後美術研究』日本戦後美術研究会、1983年7月
　　宇佐美圭司「表現主題の回復」pp. 137−146

美術出版社『志水楠男と南画廊』『志水楠男と南画廊』刊行会、1985年3月
　　「千日谷会堂追悼会における弔辞」pp. 166−167
　　「孤立無援な場に立つ人」pp. 203−205

日本記号学会編『記号学研究5 ポイエーシス 芸術の記号論』北斗出版、1985年5月
　　「類の成立をめぐって」pp. 69−80

篠原義近編『アール・ヌーボ／アール・デコ 第4集』読売新聞社、1989年8月
　　「感覚作用を突出させた世紀末」pp. 137−142

『Star Dancers Ballet：1990年スターダンサーズ・バレエ団11月公演・創立25周年プログラム』財団法人スターダンサーズ・バレエ団、1990年
　　「誌上参加 遠くて近い・・・」頁付無

安藤忠雄建築展実行委員会ほか編『安藤忠雄建築展 新たなる地平に向けて：人間と自然と建築』安藤忠雄建築展実行委員会 1992年
　　「ヴォイド（空虚）をつくる意志」pp. 16−17

HILLSIDE TERRACE 25 編集委員会『HILLSIDE TERRACE 25』朝倉不動産株式会社、1992年5月
　　「F棟モザイク画 垂直の夢」p. 90

大岡信『現代詩読本・特装版』思潮社、1992年8月
　　「胸ときめかせ聴きにゆくだけ：ジャンルを横断するエネルギーとユーモア」pp. 161−165

中藤千佳展『武満徹展：眼と耳のために』文房堂ギャラリー、1993年
　　「おとのとなりの」p. 8（In English p. 9）

井上俊、上野千鶴子、大澤真幸、見田宗介、吉見俊哉編『岩波講座現代社会学6 時間と空間の社会学』岩波書店、1996年2月
　　「未完成態：現代芸術の時間と空間」pp. 171−225

菅井汲『Sugaï, 1955−96』阿部出版、1996年11月
　　「ジャポニスムを一蹴して」pp. 313−315（In English pp. 310−312）

山下肇編『新版ゲーテ読本』潮出版社、1999年6月
　　「ゲーテの"自然"」pp. 239−248

天竜市立秋野不矩美術館・毎日新聞社大阪本社事業本部文化事業部編『秋野不矩展：文化勲章受賞記念』毎日新聞社・天竜市立秋野不矩美術館、2000年
　　「歴史的越境」pp. 16−17

森田恒之監修『カラー版絵画表現のしくみ：技法と画材の小百科』美術出版社、2000年3月
　　「油絵具、グワッシュ、墨＆紙：イメージを定着させるドゥローイング（第3章 表現：絵と絵は出会う場所）」pp. 160−163

栗原彬、小森陽一、佐藤学、吉見俊哉編『越境する知1 身体：よみがえる』東京大学出版会、2000年7月
　　「表現拠点の身体」pp. 197−223

亀井秀雄ほか『探求 現代文』桐原書店、2003年2月
　　「ワット・マハタットの破壊された仏像」pp. 157−163

石川九楊編『文字』創刊号、京都精華大学文字文明研究所、2003年7月
　　「第三講 絵画と筆触」pp. 91−123

Bゼミ Learning System 編『Bゼミ「新しい表現の学習」の歴史 1967−2004』BankArt 1929、2005年10月
　　「宇佐美圭司」pp. 53−56

谷川俊太郎ほか『谷川俊太郎が開く 武満徹の素顔』小学館、2006年11月
　　「第7章 武満さんは、言葉の人：宇佐美圭司」pp. 200−239（谷川俊太郎との対談）

慶應義塾アート・センター　RCAA, Keio『RCAA leaflet 08-01 港区＋慶應義塾アート・センター　アート・マネジメント講座2008』慶應義塾アート・センター　RCAA, Keio、2008年5月
　　「欠落と未完成（第1回公開講座：宇佐美圭司講演会 絵画空間のコスモロジー）」頁付無

群馬県立近代美術館編『岡本健彦：横須賀、ニューヨーク、高崎』群馬県立近代美術館、2011年1月
　　「20世紀後半の美術史はこれからつくられる」p. 6

Chong, Doryun, et al., ed. *From Postwar to Postmodern Art in Japan 1945–1989: Primary Documents*. New York: Museum of Modern Art, 2012.
　　"The Disappearance of Artists (1976)." pp. 311–315.
　　"To Prolong the Thrilling Now (1989)." pp. 386–391. (Dialogue with Kenjiro Okazaki)

真武真喜子ほか編『高松次郎を読む』水声社、2014年12月
　　「平面上の空間：高松次郎「平面上の空間」より」pp. 227−230

2−3. 自筆文献 定期刊行物（単著）

「〈作家のことば〉錯誤の方法」『美術手帖』252号、1965年5月、p. 49

「表紙の言葉」『朝日ジャーナル』9巻44号通巻453号、1967年10月、p. 116

「アンケート 独学のすすめ」『美術手帖』297号、1968年5月、p. 41

「自作を語る 現代美術の空間とスケール」『三彩』231号、1968年6月、pp. 52−53

「面と線と光と」『美術手帖』299号、1968年6月、pp. 142−147

「〈ぴ・い・ぷ・る：外国旅行のみやげ〉宇佐美圭司（画家）」『芸術新潮』19巻7号通巻223号、1968年7月、p. 38

「天沢退二郎について」『現代詩手帖』11巻9号、1968年9月、pp. 40−44

「〈パワー'69〉都市」『現代詩手帖』12巻5号、1969年5月、頁付無

「私にとってエロティシズムとは 光—その誘惑—空間を侵蝕すること」『美術手帖』21巻312号、1969年5月、pp. 118−121

「観衆の参加について」『季刊地下演劇』2号、1970年2月、p. 164

「EXPO'70 発想から完成まで スペース・シアタ：鉄鋼館がつくる"音場"」『美術手帖』22巻328号、1970年6月、pp. 12−31

「参加の理論」『SD：スペースデザイン』70号、1970年8月、pp. 39−40

「[図版のみ]「その5 宇佐美圭司（70年以後：5つのイメージ）」『朝日ジャーナル』12巻32号通巻600号、1970年8月、p.［74］

「宇佐美圭司のゴースト・プラン論（ACT 2）」『都市住宅』30号、1970年10月、pp. 40−43

「粟津潔邸をテーマにした宇佐美圭司のゴーストプラン（ACT 2）」『都市住宅』30号、1970年10月、p. 47

「〈ボトム71〉球」『現代詩手帖』14巻1号、1971年1月、p. 2

「かたち」『読売新聞』1971年3月12日17面

「〈今月の焦点〉ポスト万博の動き」『美術手帖』23巻343号、1971年6月、pp. 24–25

「境界線（巻頭随想）」『現代』7巻1号、1973年1月、pp. 68–69

「TEA TIME 美術作品のゲーム的性格」『数学セミナー』10巻12号、1971年12月、pp. 82–83

「思考操作としての美術」『美術手帖』25巻365号、1973年3月、pp. 38–71

「From/To デルフィーAnd/Or高橋悠治」『草月』1973年別冊、1973年4月、pp. 54–57

「〈私の世界〉恐るべき美しい光：画家の訴え」『世界』333号、1973年8月、pp. 334–337

「成熟と崩壊：「キュビスムの画家たち」展によせて」『三彩』309号、1973年11月、pp. 68–69

「〈ぴ・い・ぷ・る〉瞑想の場 宇佐美圭司（画家）」『芸術新潮』25巻4号通巻292号、1974年4月、p. 49

「〈映像〉探索像のあり方：粟津潔映像個展」『美術手帖』26巻383号、1974年7月、pp. 56–57

「質の領域化の方へ」『トランソニック』1号、1973年12月、pp. 12–22

「〈近況〉顔は遅れてやってきた」『美術手帖』26巻388号、1974年12月、pp. 22–23

「現代美術展と私 賞審査のことなど」『美術手帖』27巻396号、1975年7月、pp. 72–73

「芸術家の消滅」『展望』206号、1976年2月、pp. 16–38

「音楽の空間性回復 これも現代芸術の苦闘か」『読売新聞』夕刊1976年2月17日4面

「色をめぐって」『Private Show!!』創刊号（1976年春号）、1976年4月、pp. 7–10

「光：理知的なもの、そして同時に陶酔をさそうもの」『新体育』46巻5号、1976年5月、pp. 40–43（378–381）

「〈ART FOCUS 今月の焦点〉レーザリアムセンターの新設」『美術手帖』28巻408号、1976年6月、pp. 126–127

「〈太陽の眼 映像〉肉体のイメージ化 マース・カニングハム公演 ニコライ・ダンス・シアター公演」『太陽』158号（7月号）、1976年6月、p. 197

「〈太陽の眼 映像〉箱の中のアメリカ ウォーカー・エバンズ写真展 アメリカ文化センター」『太陽』159号（8月号）、1976年7月、p. 169

「〈太陽の眼 映像〉崩壊を履い隠すもの ほろびゆくイスファハン」『太陽』160号（9月号）、1976年8月、p. 159

「〈太陽の眼 映像〉家族のアンサンブル 江成常夫写真集『ニューヨークの百家族』（平凡社刊）」『太陽』161号（10月号）、1976年9月、p. 161

「〈太陽の眼 映像〉四色塗り分け問題」『太陽』162号（11月号）、1976年10月、p. 177

「〈太陽の眼 映像〉テレビを聞く アメリカ大統領候補TV討論会の事など」『太陽』163号（12月号）、1976年11月、p. 177

「〈太陽の眼 映像〉超高層ビルのデザイン」『太陽』164号（1月号）、1976年12月、p. 173

眼・ことば・ヨーロッパ（特集大岡信 詩と批評の現在）」『ユリイカ』8巻14号、1976年12月、pp. 128–130

「〈太陽の眼 映像〉スーパー・リアリズムと広告美術」『太陽』165号（2月号）、1977年1月、p. 159

「分裂的知性について」『現代思想』5巻1号、1977年1月、p. 230

「ジャコメッティ 私の現実：矢内原伊作・宇佐見英治編訳：全体像を追求した作家の二面性」『朝日ジャーナル』19巻7号通巻941号、1977年2月、pp. 63–64

「〈太陽の眼 映像〉テレビ映画の"大いなる幻影"」『太陽』166号（3月号）、1977年2月、p. 159

「〈太陽の眼 映像〉新しいメディア 山口勝弘 ビデオラマ展 1/17〜1/29 東京・日本橋 南画廊」『太陽』167号（4月号）、1977年3月、p. 161

「〈太陽の眼 映像〉ムササビが飛ぶ 三宅一生デザイン・ショーに寄せて」『太陽』168号（5月号）、1977年4月、p. 173

「「山水画」に絶望を見る」『現代思想』5巻5号、1977年5月、pp. 126–134

「〈太陽の眼 映像〉硝煙に舞うソルジャー・ボーイ」『太陽』170号（6月号）、1977年5月、p. 169

「記号系とその展開」『エピステーメー』3巻6号通号21、1977年7月、pp. 81–88

「〈今日は言葉で〉PART 1 美術は世界の再編を語りうるか」『AV：アールヴィヴァン 西武美術館ニュース』4号、1977年7月、頁付無

「〈書評〉『見えない彫刻』読む」『三彩』360号、1977年8月、pp. 59–60

「精神のバネ」『大岡信著作集月報（青土社）』10号、1977年8月、pp. 2–5

「ピカソの転向：「反転する世界」の想像力と表現」『展望』224号、1977年8月、pp. 14–31

「閉鎖系の原点としてのデュシャンのオブジェ」『ユリイカ』9巻8号、1977年8月、pp. 132–139

「現代の廃墟 ピカソにおける様式の崩壊とディテール」『芸術生活』30巻12号通号340、1977年12月、pp. 21–26

「バッハをめぐる三つの時間（特集バッハ）」『ユリイカ』10巻1号、1978年1月、pp. 136–139

「宇佐美圭司（特集 誰が最も影響を与えたか）」『美術手帖』30巻431号、1978年3月、p. 80

「A・ジュフロワ著 視覚の革命 10数年の轍を照しだし 現実の顛倒から視覚、社会体制の革命を予見」『日本読書新聞』1978年3月13日3面

「〈書評〉『フーコー・ドゥルーズ・デリダ』蓮実重彦著」『現代思想』6巻5号、1978年5月、pp. 216–219

「《部屋》鳥と魚の日々」『現代詩手帖』21巻5号、1978年5月、p. 217

「形を読む 宇佐美圭司の近作デッサンから」『現代詩手帖』21巻6号、1978年6月、pp. 119–126

「マチスの悪夢：反転する世界の想像力と世界」『展望』235号、1978年7月、pp. 46–64

「100枚のドゥローイング」『カイエ：新しい文学の手帖』1巻2号、1978年8月、pp. 102–113

「管理社会と芸術」『思想の科学』97号（臨時増刊号）、1978年10月、pp. 61–69

「テクスチャーが異化する：ジャスパー・ジョーンズと記号」『カイエ：新しい文学の手帖』1巻6号、1978年12月、pp. 202–214

「伊藤隆道と私と「機会」（特集 伊藤隆道の環境造形）」『インテリア』241号、1979年4月、pp.20–21

「マチスとの出会い」『週刊朝日百科世界の美術』61号通巻181号、1979年5月、p. 7–26

「"城"にたてこもる（私の夏休み）」『世界』405号、1979年8月、pp. 156–158

「未来へ 滝口修造追悼」『カイエ：新しい文学の手帖』2巻8号、1979年8月、pp. 181–185

「志水楠男と作家達展」『美術手帖』31巻455号、1979年10月、p. 283

「〈評論〉全体性を求めて クレーへの逆流：反転する世界の想像力と表現」『カイエ：新しい文学の手帖』2巻10号、1979年10月、pp. 226–241

「〈書評〉『ジャスパー・ジョーンズ』東野芳明著」『現代思想』7巻14号、1979年11月、pp. 255–259

「からみつくもの 光るもの（特集ボブ・ディラン）」『ユリイカ』12巻1号、1980年1月、pp. 174–178

「肖像」『図書』367号、1980年3月、pp. 28–32

「書きたいテーマ、出したい本」『出版ニュース』1180号、1980年5月、p. 15

「折り返し附近にサルトルが居る」『現代思想』8巻8号、1980年7月、pp. 124–125

「舞いあがる5000年（特集 初期ギリシア/キクラデスの偶像）」『みづゑ』906号、1980年9月、pp. 44–51

「〈文化〉クレーのメルヘン：誕生百年に寄せて：「小さいもの」にそそぐ愛」『読売新聞』夕刊1980年10月18日5面

「大岡信 架橋する精神」『現代思想』8巻15号、1980年12月、pp. 94–97

「私たちの過去と明日の世界：大原美術館の50年」『朝日ジャーナル』22巻52号通巻1141号、1980年12月、pp. 88–91

「作家のことば」『朝日ジャーナル』23巻4号通巻1145号、1981年1月、p. 4

「ニューヨークの画家たち：わがともをかたる 有朋自遠方来」『世界』423号、1981年2月、p. 272

「記号から形態へ：100枚のドローイングPart 1を終えて」『AV：アールヴィヴァン 西武美術館ニュース』2号、1981年3月、pp. 78–87

「〈話題 ルチオ・フォンターナの世界①〉空間概念」『季刊アート』1981年夏、1981年6月、pp. 102–104

「〈文化〉楽しい夜店のムード：シカゴのアート・フェア：強まる市場支配のなかで」『秋田魁新報』1981年6月15日9面
＊ほか共同通信配信先（『新潟日報』1981年6月16日、『高知新聞』1981年6月17日11面、『福井新聞』1981年6月20日9面、『山形新聞』夕刊1981年6月24日2面

「写像装置としてのドローイング」『美術手帖』33巻484号、1981年7月、pp. 42–44

「〈文化〉デュシャンの芸術」『読売新聞』夕刊1981年8月19日7面

「子供空想美術館」『朝日新聞』夕刊1981年9月4日5面

「子ども空想美術館 美術館の現象学的還元」『建築文化』36巻421号、1981年11月、p. 115

「〈形態へ①〉絵の仲に中庭が ジャクソン・ポロック「カット・アウト」から」『中央公論』97巻1号通巻1146号、1982年1月、pp. 324–325

「美術館が一般市民に開かれた場となる 地方美術館の誕生」『絵具箱からの手紙』23号、1982年1月、pp. 16–17

「〈にし・ひがし〉東と西・東（蝶番）西」『公明新聞』1982年1月26日5面

「〈形態へ②〉空間への一筆書き 岡崎乾二郎「うぐいすだに」から」『中央公論』97巻2号通巻1147号、1982年2月、pp. 384–385

「〈にし・ひがし〉専門化に抗して」『公明新聞』1982年2月20日5面

「〈形態へ③〉だまし絵 パウル・クレー「パレッシオ・ヌア」から」『中央公論』97巻3号通巻1148号、1982年3月、pp. 292–293

「『児童画のロゴス：身体性と視覚』鬼丸吉弘：見えない領域をも描く子供の表現世界に迫る」『朝日ジャーナル』24巻11号通巻1205号、朝日新聞社、1982年3月、pp. 71–73

「〈にし・ひがし〉名画鑑賞の場ではなく」『公明新聞』1982年3月25日5面

「〈形態へ④〉世界は発散する 荒川修作 "That in Which" No. 1 から」『中央公論』97巻4号通巻1149号、1982年4月、pp. 344–345

「マルセル・デュシャン わが伝統」『季刊みづゑ』922号、1982年4月、pp. 20–23

「〈にし・ひがし〉桂林」『公明新聞』1982年4月20日5面

「個展 売るという天敵を持たぬ現代美術」『絵具箱からの手紙』24号、1982年5月、pp. 8–9

「〈形態へ⑤〉子供・空想・美術館 西武美術館1981・8」『中央公論』97巻5号通巻1150号、1982年5月、pp. 330–331

「〈にし・ひがし〉色がない」『公明新聞』1982年5月20日5面

「〈形態へ⑥〉封印された四角形 サム・フランシス Untitled より」『中央公論』97巻6号通巻1151号、1982年6月、pp. 316–317

「〈にし・ひがし〉古都」『公明新聞』1982年6月17日5面

「〈形態へ⑦〉平面上の空間 高松次郎「平面上の空間」より」『中央公論』97巻7号通巻1152号、1982年7月、pp. 346–347

「〈にし・ひがし〉海」『公明新聞』1982年7月15日5面

「〈形態へ⑧〉虚飾 フランク・ステラ Mosport より」『中央公論』97巻8号通巻1153号、1982年8月、pp. 224–225

「〈にし・ひがし〉海岸線」『公明新聞』1982年8月12日5面

「〈形態へ⑨〉都会の海図 眞板雅文'82 枝シリーズ No. 13 より」『中央公論』97巻9号通巻1154号、1982年9月、pp. 220–221

「〈にし・ひがし〉こうもり」『公明新聞』1982年9月9日5面

「〈形態へ⑩〉線から 李禹煥の作品から」『中央公論』97巻10号通巻1155号、1982年10月、pp. 232–233

「〈にし・ひがし〉陶器をつくる」『公明新聞』1982年10月7日5面

「〈形態へ⑪〉革命の青春 マレヴィッチ「黒い円」から」『中央公論』97巻12号通巻1157号、1982年11月、pp. 302–303

「子供・空想・美術館」『絵具箱からの手紙』25号、1982年11月、pp. 9–11

「〈にし・ひがし〉革命と芸術」『公明新聞』1982年11月11日5面

〈形態へ⑫〉やがてすべては一つの円のなかに」『中央公論』97巻13号通巻1158号、1982年12月、pp. 120–121

「桂林でガリバーに」日本旅行倶楽部『旅』56巻12号通巻669号、新潮社、1982年12月、pp. 131–132

「[展覧会]アーシルゴーキー展：焼失した三十点を想う」『美術手帖』34巻504号、1982年12月、pp. 105–111

「私にとっての和歌山：忘れがたい阪和紀勢の写生の地」『週刊朝日』87巻52号通巻3387号、1982年12月、p. 135

「〈にし・ひがし〉ブルージュで淡い黄色が」『公明新聞』1982年12月9日5面

「〈形態へ⑬〉橋の梱包、布製の橋 クリスト「パリ市ポンヌフの計画」から」『中央公論』98巻1号通巻1160号、1983年1月、pp. 332–333

「〈形態へ⑭〉記号から暗闇へ ジャスパー・ジョーンズ「夜警」から」『中央公論』98巻2号通巻1161号、1983年2月、pp. 230–231

「〈形態へ⑮〉場所が形に 保田春彦「砦の構造」から」『中央公論』98巻3号通巻1162号、1983年3月、pp. 150–151

「イズムの相互移行によって作られる現代美術」『絵具箱からの手紙』26号、1983年4月、pp. 16–17

「〈形態へ⑯〉線から空間へ フォンタナ Red から」『中央公論』98巻4号通巻1163号、1983年4月、pp. 392–393

「〈形態へ⑰〉鉛の嗅いをさせ、動物行動学に属するもの 若林奮「大気中の緑色に属するもの」から」『中央公論』98巻5号通巻1164号、1983年5月、pp. 360–361

「〈形態へ⑱〉鳥と魚の有様を見よ デビット・サール To Count Steps With から」『中央公論』98巻6号通巻1165号、1983年6月、pp. 278–279

「〈形態へ⑲〉ゆらめき：地と図の逆転 堂本尚郎「連鎖反応―赤・赤」から」『中央公論』98巻7号通巻1166号、1983年7月、pp. 278–279

「〈形態へ⑳〉ベンチから円に ジャン=リュック・ヴィルムウト「カット・アウト」から」『中央公論』98巻9号通巻1168号、1983年8月、pp. 278–279

「"質"をつくる肌理とスケール」『絵具箱からの手紙』27号、1983年8月、pp. 22–24

「〈形態へ㉑〉ダークサイドの反映 フランシス・ベーコン「自画像」から」『中央公論』98巻10号通巻1169号、1983年9月、pp. 236–237

「カンディンスキー・デュシャン・パウンド（特集マルセル・デュシャン）」『ユリイカ』15巻10号、1983年10月、pp. 34–43

「〈形態へ㉒〉パッションの残り火：シュヴィッタース「メルツ 小さな漁師の家」から」『中央公論』98巻11号通巻1170号、1983年10月、pp. 286–287

「ゼノンの末裔：『デュシャン・ノート』を読む（特集 アート、その最前線）」『現代詩手帖』26巻10号、1983年10月、pp. 83–89

「〈形態へ㉓〉すぐに見えなくなってしまうものたち：三川義久の作品から」『中央公論』98巻12号通巻1171号、1983年11月、pp. 330–331

「〈形態へ㉔〉九つの世界の指紋：加納光於「待つこと それゆえに I」から」『中央公論』98巻14号通巻1173号、1983年12月、pp. 264–265

「あかしや色の」『花のように』16巻2号（'84秋冬号）、1984年、p. 2

「大きい絵続けたい」『中國新聞』1984年1月23日7面

「白痴化のなかから」『美術手帖』36巻522号、1984年2月、pp. 54–55

「悪夢断ち切る想像力の起点：ライト兄弟とマルセル・デュシャン」『読売新聞』夕刊1984年2月4日7面

「言葉は共通性を架橋する：転換期における言葉の働き」『絵具箱からの手紙』28号、1984年3月、pp. 20–21

「〈Serial Essay 4〉色：蜘蛛の巣状の、そして玉虫色の……」『SD：スペースデザイン』235号、1984年4月、pp. 167–168

「〈BOOKS〉フィクションにさからって 谷川俊太郎・大岡信『詩と世界の間で』」『現代詩手帖』27巻4号、1984年4月、pp. 168–169

「2月24日トンボ返り」『アトリエ』687号、1984年5月、pp. 100–101

「"質"の堅牢性や永続性にはどんな根拠があるだろうか？」『絵具箱からの手紙』29号、1984年6月、pp. 21–22

「風景の見える音楽」『ミセス』331号、1984年6月、pp. 268–270

「相対化の彼方から（特集 オーウェル『1984年』と原題）」『現代詩手帖』27巻9号、1984年8月、pp. 101–102

「画廊のある街」『銀座百点』359号、1984年10月、pp. 62–64

「非構成に新たな構成原理を求めて」『絵具箱からの手紙』30号、1984年11月、pp. 25–27

「〈ことばのパフォーマンス〉面」『季刊へるめす』1号、1984年12月、p. 127

「友あるいは一つの方法」『絵具箱からの手紙』31号、1985年2月、pp. 34–36

「〈ことばのパフォーマンス〉面」『季刊へるめす』2号、1985年3月、p. 157

「作家にとっての故郷」『絵具箱からの手紙』32号、1985年5月、pp. 26–27

「ホックニー 難解さとの決別」『版画芸術』49号、1985年5月、pp. 88–89

「〈交遊抄〉「まてよ」という友」『日本経済新聞』1985年5月3日28面

「〈ことばのパフォーマンス〉面」『季刊へるめす』3号、1985年6月、p. 117

「〈Critical Junction〉オムレツの形と味」『建築文化』40巻465号、1985年7月、p. 15

「〈ことばのパフォーマンス〉面」『季刊へるめす』4号、1985年9月、p. 101

「遊びと形態（特集 象設計集団）」『SD：スペースデザイン』254号、1985年11月、pp. 92–94

「〈顔〉画家宇佐美圭司氏」『ベターライフ』190号、1985年11月、p. 6

「モデルとしての人間の顔 ダ・ヴィンチ「聖アンナと聖母子」」『美術手帖』37巻543号、1985年5月、pp. 83–84

「逝きし人々」『絵具箱からの手紙』33号、1985年12月、pp. 36–39

「ウィトゲンシュタイン・セザンヌ・デュシャン（総特集 ウィトゲンシュタイン）」『現代思想』13巻14号（12月臨時増刊号）、1985年12月、pp. 220–223

「崖っぷちの身体（アート・ニューズ特集 これが"エゴン・シーレ"だ）」『芸術新潮』37巻4号通巻436号、1986年4月、pp. 26–27

「ざわめく時、積み重ねられた時間（特集インド：時と形）」『季刊みづゑ』939号、1986年6月、pp. 15–23

「裸のランチ」『絵具箱からの手紙』34号、1986年6月、pp. 34–36

「インド・アンビヴァレント：崩壊即生成の地で」『図書』444号、1986年8月、pp. 28–32

「「構成を決めるのは何か」という問い（表現の未来）」『波』20巻8号通巻200号、1986年8月、pp. 22–24

「箱根のピカソ㉔ 二つの顔」『正論』8月号、1986年8月、pp. 11, 113

「〈批評と紹介〉吉田秀和『セザンヌ物語』Ⅰ・Ⅱ 見ることと書くことの見事な結合」『朝日ジャーナル』28巻33号通巻1438号、1986年8月、p. 68

「近傍を考える（総特集 江戸学のすすめ）」『現代思想』14巻10号、1986年9月、pp. 45–55

「〈美術の本棚〉谷川渥『形象と時間：クロノポリスの美学』」『季刊みづゑ』940号、1986年9月、pp. 136–137

「描かれた時間 十選① クレー 驚きの場所」『日本経済新聞』1986年10月20日32面

「「何に似ているか、」というアレグザンダーの嫌いな問いかけ」『Space Modulator』68号、1986年10月、pp. 36–37

「描かれた時間 十選② 平家物語絵巻 三条殿夜討巻（部分）」『日本経済新聞』1986年10月21日32面

「描かれた時間 十選③ デュシャン 階段を降りる裸体No.2」『日本経済新聞』1986年10月22日32面

「描かれた時間 十選④ 若冲 蓮池遊漁図」『日本経済新聞』1986年10月23日32面

「描かれた時間 十選⑤ ピラネージ マエケナス別荘」『日本経済新聞』1986年10月28日32面

「描かれた時間 十選⑥ 北斎 駿州江尻（富嶽三十六景のうち）」『日本経済新聞』1986年10月29日32面

「描かれた時間 十選⑦ ウィリアム・ブレーク 車の上からダンテに話しかけるベアトリーチェ」『日本経済新聞』1986年11月3日28面

「成熟途上のポスト・モダン（特集 ポスト・モダンの建築ってなんだ）」『美術手帖』38巻570号、1986年11月、pp. 51–55

「描かれた時間 十選⑧ マティス 赤いアトリエ」『日本経済新聞』1986年11月4日32面

「描かれた時間 十選⑨ ニコラ・プッサン 黄金の子牛の礼拝」『日本経済新聞』1986年11月5日32面

「描かれた時間 十選⑩ レオナルド・ダ・ヴィンチ テーマの紙葉（部分）」『日本経済新聞』1986年11月6日32面

「「永遠を思う」こと」『吉田秀和全集月報』16号、1986年12月、pp. 1–3

「宇佐美圭司（画家）（岩波文庫創刊60年記念 私の三冊）」『図書』454号（臨時増刊）、1987年5月、p. 16

「オーディション」『シネアスト = Cinéaste：映画の手帖』6号、1987年5月、pp. 8–13

「クリエイティブな鑑賞の為に」『絵具箱からの手紙』35号、1987年5月、pp. 40–43

「ニューヨークで観た『砂の女』」『講座日本映画月報』6号、1987年6月、pp. 4–6

「カンディンスキーによって何が描かれたか」『アート・トップ』18巻3号通巻99号、1987年7月、pp. 38–39

「「構成を決めるのは何か」という問い」『多摩美術大学研究紀要』3号、1987年8月、pp. 159–162

「時間空間のデプス」『草191』173号、1987年8月、pp. 13–18

「飛翔する翼のように」『絵具箱からの手紙』36号、1987年11月、pp. 36–39

「転換期にある画家たちのエネルギー 形式を問う作品に出会える楽しさ。」『ACRYLART』7巻、1988年5月、p. 1

「見えないからいつも転機」『絵具箱からの手紙』37号、1988年9月、pp. 32–35

「〈短期連載1〉宮沢賢治『春と修羅』序私註」『季刊思潮』2号、1988年10月、pp. 190–195

「〈短期連載2〉心象スケッチ論 宮沢賢治『春と修羅』序私註」『季刊思潮』3号、1989年1月、pp. 220–225

「〈Homme's Art〉アートワーク：現場と周辺② 色という仮面。」『流行通信オム』4号、1989年3月、pp. 152–153

「システマティックなゴースト達の紡ぐ夢：幽霊という他者」『Styling』4巻3号（No.22）、1989年4月、pp. 54–61

「〈短期連載3〉心象スケッチ論 宮沢賢治『春と修羅』序私註」『季刊思潮』4号、1989年4月、pp. 151–157

「〈連載4〉心象スケッチ論 宮沢賢治『春と修羅』序私註」『季刊思潮』5号、1989年7月、pp. 139–145

「受賞の言葉（第21回日本芸術大賞 宇佐美圭司）」『芸術新潮』40巻7号通巻475号、1989年7月、p. 70

「夢のような緑」『大法輪』56巻7号、1989年7月、pp. 30–31

「〈装幀自評〉本として残ったもの、心に残ったもの」『波』23巻8号通巻236号、1989年8月、pp. 42–43

「"閉じた世界"の中で、人間の生き方を考える。（大阪アートスポット ビジネス空間を超えた21世紀の建築美学を見る。）」『季刊SOFT』4号（夏号）、1992年8月、pp. 50–51

「中西夏之（特集 なぜこの絵は名画なのか）」『月刊ボザール』140号、1989年8月、pp. 12–13

「〈文化〉つくり出される色彩：色をめぐる最近の思い」『読売新聞』夕刊 1989年8月2日11面

「〈連載5〉心象スケッチ論 宮沢賢治『春と修羅』序私註」『季刊思潮』6号、1989年10月、pp. 208–213

「ルドンが僕に絵を描かせてくれる」『郵政省公報誌P&T』2巻11号通巻20号、1989年11月、p. 15

「〈連載・最終回〉心象スケッチ論 宮沢賢治『春と修羅』序私註」『季刊思潮』7号、1990年1月、pp. 176–181

「物との接触に生々しさ ブラック 果物皿、壺、マンドリンのある静物」『日本経済新聞』第二部文化教養特集 1990年3月24日1面

「秘められた幾何学精神（食卓への招待）」『太陽』346号、1990年5月、pp. 72–75

「より深く絵を見るには、歴史的意識から絵を解き放つ想像力が必要です。」『クロワッサン』14巻13号通巻304号、1990年6月、pp. 18–19

「〈私にとって詩とは何か〉ともにある詩（特集 戦後詩、その歴史的現在）」『現代詩手帖』33巻6号、1990年6月、pp. 232–233

「①制作：情熱の行くえ（特集2 それぞれの夏）」『MAU NEWS』7号（1990-4）、1990年10月、p. 6

「充ちてくる声のさざめき」『東京都写真美術館ニュース』5号、1990年12月、p. 9

「大作を製作するため居室をつぶしてアトリエを増改築してきました（普段着の住まいを語る）」『月刊ハウス＆ホーム』11巻1号通巻83号、1991年1月、p. 161

「充ちてくる声のさざめき（非複製時代の芸術1）」『季刊武蔵野美術』82号、1991年4月、頁付無

「ふたつの〈環境的な〉仕事（非複製時代の芸術2）」『季刊武蔵野美術』83号、1991年7月、頁付無

「新木場SOKO 画廊」『三田文学』70巻26号夏季号、1991年8月、pp. 15–16

「わが家の夕めし」『アサヒグラフ』通巻3611号、1991年8月、p. 98

「公開制作に挑んで」『毎日新聞』夕刊1991年9月25日6面

「絵のなかで踊る肉体」『ダンス・マガジン』1巻5号、1991年11月、p. 44

「〈本格的〉な壁画の仕事（非複製時代の芸術3）」『季刊武蔵野美術』84号、1991年11月、頁付無

「ピート・モンドリアン「しょうが壺のある生物II」還元的情熱の行方」『季刊みづゑ』961号、1991年12月、p. 34–35

「還元的情熱の彼方（非複製時代の芸術4）」『季刊武蔵野美術』85号、1992年3月、頁付無

「〈パフォーマンスの現場〉回顧展という方法」『へるめす』37号、1992年5月、口絵、pp. 70–75

「〈連載エッセイ わたしのかたち〉幻想の幾何学」『版画芸術』76号、1992年5月、p. 132

「忘れていた白い蔓ばら（男の花束）」『そうげつ増刊号』1992年春号、1992年5月、pp. 68–69

「宇佐美圭司：アーティスト」『ライカグループ社内報・マイライカ』15号、1992年6月、頁付無

「還元的情熱の彼方 その2（非複製時代の芸術5）」『季刊武蔵野美術』86号、1992年7月、頁付無

「幻の庭」『読売新聞』夕刊1992年8月19日13面

「Isamu Noguchiとの対話 イサムノグチの彫刻的風景を訪ねて」『ACRYLART』19号、1992年9月、pp. 4–9

「還元的情熱の行方をMUSIC TODAYの20年（〈パフォーマンスの現場〉Music Today 1973–1992）」『へるめす』39号、1992年9月、口絵

「幻の庭（特集 風景の生態学）」『現代思想』20巻9号、1992年9月、pp. 128–135

「〈デジャ・ヴュ 最初の記憶〉石鹸の玉、光の玉」『日本経済新聞』1992年9月5日38面

「もろい感覚作用の複合体（非複製時代の芸術6）」『季刊武蔵野美術』87号、1992年12月、頁付無

「神話の氷を割る（特集ポロック）」『ユリイカ』25巻2号通巻330号、1993年2月、pp. 56–57

「弾力性ある外部」『Poetica：小沢書店月報』3巻1号通巻9号、1993年［3月］、p. 48

「ミロが話し始める予感」『清春』17号、1993年4月、pp. 23–25

「アフター・ターニングポイント（小特集：マティスを見る）」『へるめす』43号、1993年5月、pp. 70–78

宇佐美圭司「ラモン・デ・ソトの一撃（ラモン・デ・ソト 法然院：静寂の道）」『へるめす』46号、1993年11月、口絵

「「心」を描きつづけた画家：サム・フランシス氏を悼む」『北日本新聞』1994年11月16日16面
＊ほか共同通信配信先（『徳島新聞』1994年11月19日13面、等）

「追悼 サム・フランシス 貴重なイノセント」『美術手帖』47巻702号、1995年2月、p. 180

「仮定された一つのの青い照明」『宮沢賢治学会イーハトーブセンター会報』10号（鵙）、1995年3月、pp. 11–12

「〈文化〉再び日本文明は可能か 作曲家・武満徹を追悼しながら」『公明新聞』日曜版1996年4月7日8面

「追悼：武満徹「方法としての友」を送る」『美術手帖』48巻724号、1996年5月、pp. 178–179

「「方法としての友」を送る：武満徹追悼」『世界』622号、1996年5月、pp. 260–263

「アメリカ現代絵画の黄金期 抽象表現主義展 アーシル・ゴーキー バージニアの暖炉」『東京新聞』夕刊1996年6月11日10面

「〈随筆〉越前ぐらし」『中央公論』112巻6号通巻1353号、1997年5月、pp. 23–25

「歴史としての自然と芸術」『八ヶ岳高原音楽祭'97：あなたは空中を歩き、そして星をつかまえる』八ヶ岳高原音楽祭実行委員会、1997年9月、p. 12

「閉じた眼（特集武満徹）」『FRONT』10巻3号通巻111号、1997年12月、pp. 29

「美術史に思いを馳せる 別冊太陽・私の好きな一冊「源氏物語絵巻五十四帖」」『月刊百科』423号、1998年1月、p. 12

「煉獄・泡の塔」『国立国際美術館月報』65号、1998年2月、p. 3

「〈文化〉半透明・武満徹 モニュメント・レリーフをつくって」『公明新聞』1998年3月17日5面

「〈詩人の実像〉冥きより冥きに いたる……（追悼渋沢孝輔）」『現代詩手帖』41巻3号、1998年3月、pp. 112–113

「現代史の中の美術」『くにたち郷土文化館講演会記録集』5号、1998年8月、pp. 2–8

「時代精神の根拠地 セゾン美術館が遺した課題」『東京新聞』夕刊1999年3月5日5面

「油絵の具、グワッシュ、墨＆紙：イメージを定着させるドローイング（第3章 表現：絵と絵出会う場所）」『美術手帖』51巻778号（99年10月増刊号 カラー版絵画表現のしくみ：技法と画材の小百科）、1999年10月、pp. 160–161

「方法としての装幀（特集：画家の装幀本）」『SUMUS』2号、2000年1月、pp. 4–7

「〈文化〉武満徹「音の河」を"体験"：半世紀の歩みをたどる」『新潟日報』2000年1月24日8面

「〈大地といのちの賛歌〉2 文化勲章受章章記念秋野不矩展 青年立像」『静岡新聞』夕刊2000年4月18日1面

「「タケミツ メモリアル」の武満徹」『武満徹著作集月報』3号、2000年5月、pp. 1−3

「現代美術：自分の手で書き直す美術史 アメリカの影響から脱して 繊細で人間性あるアートを」『毎日新聞』夕刊2000年8月31日1面

「〈新・作家への道標80〉宇佐美圭司◎40年ぶりの帰還：らせんを巡ってスタートした時の情熱と出会う」『ギャラリー：アートフィールド探訪ガイド』2001年8巻通巻196号、2001年8月、pp. 44−49

「〈一語一会〉自己非完結性」『朝日新聞』夕刊2001年10月24日14面

「ウィンスロップ・コレクション展を見て4」『東京新聞』2002年10月27日25面

「〈評論〉デュシャンの生涯に思う 表現もリサイクルの時代に 100年前の還元的情熱は今」『徳島新聞』2003年2月27日16面

「デュシャンのリサイクル的表現：抽象絵画誕生から百年隔てて見え始めた新ルネサンス」『山陽新聞』2003年2月28日22面
＊ほか共同通信配信先（『愛媛新聞』2003年3月4日22面、『東奥日報』2003年3月5日6面、『京都新聞』2003年3月6日14面、『山梨日日新聞』2003年3月14日10面、等）

「還元から出直し（リサイクル）への欲求（ヴェネツィア・ビエンナーレと私：出品作家の回想録）」『月刊美術』29巻7号、2003年7月、p. 51

「デュシャン リ・サイクル」『国立国際美術館ニュース』145号、2004年12月、pp. 2−3

「絵画リ・サイクル」『象（京都芸大美術学部同窓会）』25号、2005年3月、pp. 7−9

「作品 Art Works」『京都市立芸術大学美術学部研究紀要』49号、2005年3月、p. 6

「時間の園丁」『高原文庫』20号、2005年7月、pp. 28−30

「〈四季の風 リレーエッセー〉市場性に支配されない芸術の喜び」『福井新聞』2006年3月28日13面

「〈四季の風 リレーエッセー〉歴史振り返り 問い直す試み」『福井新聞』2006年6月6日13面

「〈この人・この3冊〉宇佐美圭司・選 武満徹」『毎日新聞』2006年7月30日9面

「〈四季の風 リレーエッセー〉想像力、創造力はどこから」『福井新聞』2006年8月15日12面

「〈四季の風 リレーエッセー〉歴史を読む」『福井新聞』2006年10月31日14面

「〈四季の風 リレーエッセー〉光よ来たれ！」『福井新聞』2007年1月16日12面

「〈四季の風 リレーエッセー〉山羊を飼う」『福井新聞』2007年4月3日12面

「審査員総評（2007 第20回記念 美浜美術展：入賞作品紙上展）」『福井新聞』2007年10月28日17面

「〈四季の風 リレーエッセー〉現代の風景」『福井新聞』2007年10月30日18面

「〈書評〉土方巽 絶後の身体 稲田奈緒美著：舞踏家の実像に迫る」『福島民報』2008年3月22日11面
＊ほか共同通信配信先（『岩手日報』2008年3月22日16面、『秋田魁新報』2008年3月23日6面、『河北新聞』2008年3月23日11面、『中國新聞』2008年3月23日15面、『徳島新聞』2008年3月23日17面、『福井新聞』2008年3月23日25面、『埼玉新聞』2008年3月30日5面、『山陰中央新報』2008年3月30日11面、『静岡新聞』2008年3月30日8面、『信濃毎日都新聞』2008年3月30日12面、『東都新聞』2008年3月30日13面、『山形新聞』2008年3月30日17面、『山梨日日新聞』2008年3月30日13面、『愛媛新聞』2008年4月6日13面、『新潟日報』2008年4月6日8面、『東奥日報』2008年4月13日9面、等）

「〈四季の風 リレーエッセー〉フェラーラの風」『福井新聞』2008年7月16日13面

「〈読書〉壁画洞窟の音 土取利行著：絵画や音楽に光当てる」『山陰中央新報』2008年8月24日10面
＊ほか共同通信配信先（『中國新聞』2008年8月24日10面、『神奈川新聞』2008年8月31日9面、『熊本日日新聞』2008年8月31日8面、『山陽新聞』2008年8月31日11面、『山梨日日新聞』2008年8月31日10面、『新潟日報』2008年9月7日10面、『長崎新聞』2008年9月14日7面、等）

「〈四季の風 リレーエッセー〉先導するもの」『福井新聞』2008年10月8日14面

「〈四季の風 リレーエッセー〉周縁と中心」『福井新聞』2009年1月7日12面

「〈四季の風 リレーエッセー〉「破れ」—「開かれ」」『福井新聞』2009年3月25日12面

「Gallery Talk」『E&Cギャラリーニュースレター』1号、2009年5月、pp. 3−7
＊2009年4月26日、E&Cギャラリーで開催中の展覧会に付随して福井駅西口AROSSAで行われたギャラリートークの書き起こし

「時の砲丸を投げる（特集 辻井喬、終わりなき闘争）」『現代詩手帖』52巻7号、2009年7月、pp. 56−57

「イタリア・ルネサンスの「未完成」1 レオナルド・ダ・ヴィンチ「山王の礼拝」：あいまいさの海開いた「通路」」『日本経済新聞』夕刊2009年7月2日20面

「イタリア・ルネサンスの「未完成」2 ミケランジェロ「ロンダニーニのピエタ」：破壊が導く未知の扉」『日本経済新聞』夕刊2009年7月9日20面

「イタリア・ルネサンスの「未完成」3 コッサ「3月」：「平面化」で輝く新境地」『日本経済新聞』夕刊2009年7月16日20面

「イタリア・ルネサンスの「未完成」4 ラファエロ「アテネの学徒」：500年を閉じ込め完成に向かう」『日本経済新聞』夕刊2009年7月23日18面

「イタリア・ルネサンスの「未完成」5 レオナルド・ダ・ヴィンチ「大洪水」：「空間」「生成」の背理描く」『日本経済新聞』夕刊2009年7月30日18面

「渦巻く光のトサカ」『大岡信ことば館便り』1号、2009年12月、pp. 6−7

「〈今月の随想〉すべては動いている：宇宙と地球 身震い実感」『愛媛新聞』2010年5月1日13面
＊ほか共同通信配信先（『神戸新聞』2010年5月1日19面、『中國新聞』2010年5月4日5面、『山陰中央新報』2010年5月7日17面、『長崎新聞』2010年5月10日10面、『信濃毎日新聞』夕刊2010年5月14日5面、等）

「「宇佐美圭司展：絵画の歩み」に寄せて」『和歌山県立近代美術館ニュース』63号、2010年8月、p. 2

「〈交遊抄〉海辺のピアノ」『日本経済新聞』2010年11月3日36面

「カンディンスキーと青騎士の画家たち：止まった「時間」の回復」『東京新聞』夕刊 2010年12月3日8面

「制動・大洪水のこと」『世界』817号、2011年5月、pp. 109–114

「〈本と私〉アントニオ・ネグリ、マイケル・ハート共著「帝国」など：世界を駆け巡った言葉」『北日本新聞』2012年2月5日8面
*ほか共同通信配信先『徳島新聞』2012年2月5日6面、『高知新聞』2012年2月12日15面、『山陰中央新聞』2012年2月12日4面、『日本海新聞』2012年2月20日9面、『岐阜新聞』2012年2月26日26面、『秋田魁新報』2012年3月11日12面、等）

以下の自筆文献については現物を確認できず、書誌情報不詳。
「自然・固有性・共有性A」『so on』巻号不明、1974年7月、頁不明
「自然・固有性・共有性B」『so on』巻号不明、1974年9月、頁不明
「〈Between〉藍が江港」『so on』巻号不明、刊行年不明、p.1
「〈Between〉色をめぐって(2)」『so on』巻号不明、刊行年不明、p.6
「色彩の記号化」『Private Show!!』創刊号、1976年12月、頁不明
「風景の奥行き」『鷹』巻号不明、1989年5月、頁不明

2−4. 自筆文献 定期刊行物（対談等）

[アンケート]宇佐美圭司「「現代美術の新世代」展出品作家へのアンケート」『現代の眼』135号、1966年2月、pp. 5–7

[対談]安部公房、宇佐美圭司「特集・新世代の画家への7つの質問」『美術手帖』265号、1966年4月、p. 105

[筆談]宇佐美圭司、原広司「筆談」『インテリア』111号、1968年6月、pp. 70, 72

[インタビュー]岡田隆彦編、宇佐美圭司「像 宇佐美圭司」『SD：スペースデザイン』43号、1968年6月、pp. 84–85

[対談]宇佐美圭司、大岡信「関係をとらえ直す方法を……」『展望』117号、1968年9月、pp. 102–105

[座談]宇佐美圭司、高松次郎、寺山修司、原広司「関係論争」『SD.スペースデザイン』59号、1969年10月、pp. 6–36

[座談]飯村隆彦、宇佐美圭司、小杉武久、高松次郎、東野芳明「座談会 デュシャンを乗りこえるもの」『美術手帖』21巻319号、1969年11月、pp. 54–69

[討論]原広司・宇佐美圭司「Ghost plan プロジェクト あらゆる場所は等価である」『美術手帖』23巻346号、1971年9月、pp. 173–204

[アンケート]宇佐美圭司「発言'72 創造の原点」『みづゑ』804号、1972年1月、pp. 9–11

[対談]宇佐美圭司、高橋悠治「〈対話シリーズ〉かくれたシステムを探って：第1回 宇佐美圭司」『芸術倶楽部』1巻2号、1973年8月、pp. 169–177

[対談]宇佐美圭司、東野芳明「宇佐美圭司＝システム画家が雁字搦めになるとき」『みづゑ』829号、1974年4月、pp. 51–65

[座談会]井田照一、宇佐美圭司ほか「第一線作家特別座談会 現代版画の方向」『版画芸術』7号、1974年10月、pp. 93–99

[鼎談]宇佐美圭司、高橋悠治、原広司「個の論理を越えて」『展望』210号、1976年6月、pp. 62–81

[シンポジウム]飯田善国、宇佐美圭司、高階秀爾、高松次郎「戦後日本の美術」『季刊芸術』10巻4号通巻39号（1976 秋号）、1976年10月、pp. 36–56

[対談]宇佐美圭司、高橋悠治「都市・荒廃へいたる論理」『現代詩手帖』20巻5号、1977年5月、pp. 98–111

[インタビュー]宇佐美圭司、三宅榛名「〈創作現場目撃インタビュー2 宇佐美圭司氏の巻〉振りむけばダ・ヴィンチ」『音楽芸術』38巻2号、1980年2月、pp. 62–67

[インタビュー]宇佐美圭司「企画 宇佐美圭司インタビュー 表現の可能性を求めて」『二美』4号、1981年6月、pp. 33–47

[対談]宇佐美圭司、東野芳明「象の造形を追う（大地を噛む 進修館：宮代町コミュニティセンター Team Zoo 象設計集団）」『建築文化』36巻420号、1981年10月、pp. 106–111

[インタビュー]宇佐美圭司「作家訪問 宇佐美圭司先生」『絵具箱からの手紙』22号、1981年11月、pp. 7–9

[対談]宇佐美圭司「企画 フリートーキング 宇佐美圭司 表現の可能性を求めて」『二美』5号、1981年11月、pp. 27–36

[対談]伊藤隆道、宇佐美圭司「失われゆく伝統と風土の中で 侘びの色＝銀とねずみの行方を語る」『Viewかんざき』37号通巻71号、1982年1月、pp. 4–7

[インタビュー]宇佐美圭司、米倉守「現代をどうとらえるか：近代的価値観の組みかえを：「閉ざされた絵画」のなかで共感」『朝日新聞』夕刊1982年1月14日5面

[インタビュー]宇佐美圭司「アンケート「大作とアトリエ空間」：34人の作家に質問しました」『絵具箱からの手紙』27号、1983年8月、p. 10

[対談]宇佐美圭司、中村雄二郎「対話 予見性へのまなざし」『現代思想』12巻3号、1984年3月、pp. 224–246

[インタビュー]宇佐美圭司、鷲巣力、横尾忠則「ザ・ライバルズ 横尾忠則 VS 宇佐美圭司」『太陽』274号（2月号）、1985年1月、pp. 74–78

[インタビュー]宇佐美圭司「宇佐美圭司19歳 イーゼル立てて写生した京橋の街角（今より巧い？ 有名画家十代の絵）」『芸術新潮』36巻7号通巻427、1985年7月、p. 70

[対談]市川浩、宇佐美圭司「セザンヌ・デュシャン・映像」『Panoramic Magazine IS』30号、1985年12月、pp. 18–25

[対談]宇佐美圭司、大岡信、武満徹、松浦寿夫「〈戦後日本文化の神話と脱神話5〉前衛とはなにか：瀧口修造と戦後芸術」『季刊へるめす』5号、1985年12月、pp. 18–40

[対談]宇佐美圭司、村上善男「技法のおもしろさ。材料から生まれる発想」『ACRYLART』1巻、1986年8月、pp. 1–5

[座談会]秋野不矩、秋野子弦、宇佐美圭司、西部邁「インドにて 近代化の中の宗教」『思想の科学』第7次81号通巻418号、1986年9月、pp. 46–55

[対談]宇佐美圭司、堂本尚郎「自転運動する表現。」『ACRYLART』2巻、1986年12月、pp. 4–9

[対談]宇佐美圭司、元永定正「itについて、話そうか。」『ACRYLART』4巻、1987年7月、pp. 4–9

[対談]宇佐美圭司、菅井汲「「強さ」ということ。」『ACRYLART』5巻、1987年11月、pp. 4–9

[対談]宇佐美圭司、横尾忠則「クリエイティブな主題」『ACRYLART』6巻、1988年3月、pp. 4–9

[対談]宇佐美圭司、大岡信「宇佐美圭司：創造の現場から」『季刊みづゑ』947号、1988年6月、pp. 24–41

[対談]荒川修作、宇佐美圭司「すべてがわたくしの中にあるみんなであるように」『ACRYLART』8巻、1988年10月、pp. 4–9

［対談］宇佐美圭司、岡崎乾二郎「スリリングな今を、つくり続けるために。」『ACRYLART』9巻、1989年4月、pp. 4–9

［対談］宇佐美圭司、リーガ・パング「祈りの歌とともに踊ること。」『ACRYLART』10巻、1989年7月、pp. 3–8

［対談］宇佐美圭司、島田しづ「清新さの「持続」のなかで。」『ACRYLART』11巻、1989年11月、pp. 3–8

［対談］秋野不矩、宇佐美圭司「創造と破壊のしあわせな交錯。」『ACRYLART』12巻、1990年4月、pp. 3–9

［座談会］宇佐美圭司、高階秀爾、芳賀徹「〈都市の歳時記〉幸福な江戸、不幸な東京 画家たちはなぜ東京を描かなくなったのか」『東京人』5巻6号通巻33号、1990年6月、pp. 144–153

［対談］宇佐美圭司、北山善夫「一本の竹が生成していってカヌーになる。」『ACRYLART』13巻、1990年9月、pp. 4–9

［対談］宇佐美圭司、戸谷成雄「彫刻の輪廻。」『ACRYLART』14巻、1990年12月、pp. 4–9

［対談］宇佐美圭司、原広司「現代の「知」をランドスケープする。」『ACRYLART』15巻、1991年4月、pp. 4–9

［対談］宇佐美圭司、辰野登恵子「豊饒なる不毛。」『ACRYLART』16巻、1991年8月、pp. 4–9

［対談］宇佐美圭司、野田裕司「キャンバスによる、キャンバスからの脱走。」『ACRYLART』17巻、1992年1月、pp. 4–9

［対談］伊藤智教、宇佐美圭司「建築とアートとの共生：ライカ本社ビルで開催される「宇佐美圭司回顧展」」『ウーマンズ・ウェア・デイリー・ジャパン＝WWD for JAPAN』553号（4月27日号）、1992年4月、p. 20

［対談］伊藤智教、宇佐美圭司「明日の芸術文化を育むライカのメセナ活動 アート建築の空間を舞台に開催された宇佐美圭司回顧展」『週刊朝日』97巻21号通巻3913号（5月22日号）、1992年5月、pp. 162–163

［対談］宇佐美圭司、難波英夫「美術企画によって何ができるか キューレターの現在」『ACRYLART』18巻、1992年5月、pp. 3–9

［対談］伊藤智教、宇佐美圭司「メセナ活動の強化に取り組む：ライカ「宇佐美圭司回顧展」を開催」『繊研新聞』1992年5月6日18面

［対談］伊藤智教、宇佐美圭司「メセナは一過性ではなく 地道に、着実に ライカ」『メンズデイリー』1992年5月19日4–5面

［シンポジウム］宇佐美圭司、小池一子、難波英夫、原廣司「宇佐美圭司回顧展記念シンポジウム開催」『ウーマンズ・ウェア・デイリー・ジャパン＝WWD for JAPAN』558号（6月1日号）、1992年6月、p. 9

［インタビュー］宇佐美圭司「たじろぐ・かがみこむ・走り来る・投石する：現代美術の第一人者・宇佐美圭司氏が語るワッツ暴動、そして現在。」『週刊プレイボーイ』26号（6月23日号）、1992年6月、頁付無

［インタビュー］宇佐美圭司「〈FACE〉宇佐美圭司 アーティスト」『ぴあ（関西）』10巻12号通巻233号、1992年6月、pp. 11, 156

［鼎談］赤塚祐二、宇佐美圭司、中村一美「イメージと空間のはざまに。」『ACRYLART』20巻、1993年1月、pp. 3–9

［対談］宇佐美圭司、山本圭吾「ビデオ・アートの昨日・今日・明日 。」『ACRYLART』21巻、1993年6月、pp. 3–9

［対談］宇佐美圭司、ラモン・デ・ソト「西と東のインスタレーション。」『ACRYLART』22巻、1994年1月、pp. 4–10

［対談］宇佐美圭司、ジャスパー・ジョーンズ「今やっていることを続けていきたい」『へるめす』48号、1994年3月、pp. 86–96

［インタビュー］宇佐美圭司「〈著者と語る〉抽象表現主義を点検」『新潟日報』1994年6月26日10面

［対談］宇佐美圭司、内田あぐり「新しい絵画のホリゾントのために。」『ACRYLART』23巻、1994年8月、pp. 4–10

［インタビュー］宇佐美圭司「抽象表現主義の代表者 画家・武蔵野美術大学教授宇佐美圭司さん（〈日本のコレクション22〉ポロック 川村記念美術館蔵 緑、黒、黄褐色のコンポジション）」『熊本日日新聞』夕刊1994年8月27日5面
＊ほか共同通信配信先（『信濃毎日新聞』夕刊1994年8月27日6面、『北日本新聞』夕刊1994年8月31日6面、等）

［対談］宇佐美圭司、村上陽一郎「賢治、デュシャン、ウィトゲンシュタイン その世界同時性の意味するもの」『Art EXPRESS』1巻4号（1994 Autumn）、1994年9月、pp. 46–54

［対談］井上武吉、宇佐美圭司「my sky hole：もう一つの森」『ACRYLART』24巻、1994年11月、pp. 4–10

［対談］宇佐美圭司、長沢秀之「絵画の不可能性と可能なるもの。：0地からの出発」『ACRYLART』25巻、1995年5月、pp. 3–8

［鼎談］宇佐美圭司、柏木博、柳沢孝彦「美術と建築が生む表現空間をめぐって（特集美術館の空間とディテール）」『SD：スペースデザイン』370号、1995年7月、pp. 62–68

［インタビュー］宇佐美圭司、SMMA「アトリエ訪問 宇佐美圭司」『CO・LAB/ART』4号、1995年8月、pp. 86–105

［アンケート］宇佐美圭司「宇佐美圭司（アンケート反芸術と"もの派"）」『POSI』6号、1996年2月、p. 35

［対談］宇佐美圭司、李禹煥「有限なシステム・無限な絵画。」『ACRYLART』28巻、1996年6月、pp. 4–10

［対談］宇佐美圭司、久住章「楽しさの回復を目指して」『ACRYLART』31巻、1997年6月、pp. 5–11

［インタビュー］宇佐美圭司、編集部「宇佐美圭司 躍動する絵画へ」『美術手帖』50巻750号、1998年1月、pp. 177–187

［対談］宇佐美圭司、小林孝亘「日常の中にある予見性」『ACRYLART』34巻、1998年6月、pp. 5–11

［対談］宇佐美圭司、川邊耕一「気とコスモロジー：ドゥローイングについて」『ACRYLART』37巻、1999年8月、pp. 5–11

［シンポジウム］宇佐美圭司、中原佑介、森口陽、難波英夫、岡しげみ「特別収録SMAメモリアル・シンポジウム 第1部 セゾン美術館：四半世紀の足跡」『セゾンアートプログラム・ジャーナル』1号、1999年9月、pp. 164–173

［インタビュー］伊藤和史、宇佐美圭司「〈著者に聞く〉宇佐美圭司『廃墟巡礼』：「廃墟」に見る死滅と再生のドラマ」『週刊エコノミスト』78巻21号通巻3451号（5月23日特大号）、2000年5月、pp. 112–113

［講座］宇佐美圭司、島崎清史、橋本達也「廃墟巡礼（SAP SESSION 2000公開講座収録 SAP ARTISTIC SESSION〈1〉第2回）」『セゾンアートプログラム・ジャーナル』4号、2000年9月、pp. 78–93

［対談］宇佐美圭司、奥村泰彦「和歌山放送「ふるさとは元気ですか」毎週土曜・午後5時半〜 画家宇佐美圭司さん」『和歌山新報』2001年8月31日2面

［対談］宇佐美圭司、中野稔「〈Next関西：Culture〉宇佐美氏に聞く「制約があるから面白い」」『日本経済新聞（大阪）』夕刊2001年9月1日5面

［インタビュー］稲越功一、宇佐美圭司「〈シリーズ マイ・ライフ・スタイル⑦〉宇宙に挑む美の思索者 宇佐美圭司 海をのぞむアトリエ」『穹＋』8巻、2003年10月、pp. 54–61

［インタビュー］宇佐美圭司、林道郎、松浦寿夫、岡崎乾二郎「宇佐美圭司インタビュー」『ART TRACE PRESS』2巻、2012年12月、pp. 106–149
　宇佐美圭司「追記」p. 148
　岡崎乾二郎「反回想（氾濫する階層）」p. 149

2–5. 挿図・装幀

［構成］富岡多恵子「比喩」『新婦人』23巻2号通巻251号、1968年2月、p. 3

［装幀］武満徹作曲『ノヴェンバー・ステップス』日本フォノグラム／フィリップス、1969年（LPレコード）

［装幀］吉田一穂『吉田一穂大系 1–3巻』文泉、仮面社、1970年

［装画］*American Scientist* 58, no. 1 (January–February 1970).

［装画］*Physics Today* 23, no. 1 (January 1970).

［装幀］『ビスタニュース1』19号、出版社不明、1970年1月

［装幀］天沢退二郎『血と野菜』思潮社、1970年9月

［装幀］高橋悠治演奏『Plays Bach』CBS/Sony、1971年（LPレコード）

［挿図］編集部「〈太陽ドライブ・ガイド〉国立公園スケッチ旅行 秩父・多摩II」『太陽』98号（8月号）、1971年7月、pp. 173–174

［装幀・デザイン・挿図］武満徹『音、沈黙と測りあえるほどに』新潮社、1971年10月

［装幀］武満徹作曲『Miniatur：art of Tōru Takemitsu ＝ ミニアチュール：武満徹の芸術 第2集』ドイツ・グラモフォン（日本）、［1972年］（LPレコード）

［装幀］武満徹作曲『Miniatur：art of Tōru Takemitsu ＝ ミニアチュール：武満徹の芸術 第3集』ドイツ・グラモフォン（日本）、［1973年］（LPレコード）

［装画］平岡篤頼『変容と試行』河出書房新社、1973年1月

［装画］松本清張『砂の器（上）』新潮社版、新潮社、1973年3月

［装画］松本清張『砂の器（下）』新潮社版、新潮社、1973年3月

［装画］小松左京『アダムの裔』新潮社、1973年4月

［挿図］『世界』329号、1973年4月、目次ほか

［挿図］『世界』331号、1973年6月、p. 235ほか

［装画・装幀］吉田直哉『テレビ、その余白の思想』文泉、1973年12月

［装画］『キザンワイン白／赤』機山洋酒工業株式会社、1974–1976年頃（ワインラベル）

［装画］小松左京『戦争はなかった』新潮社、1974年5月

［装幀］武満徹作曲『Miniatur：art of Tōru Takemitsu ＝ ミニアチュール：武満徹の芸術 第4集』ドイツ・グラモフォン（日本）、［1975年］（LPレコード）

［装幀］武満徹作曲『Miniatur：art of Tōru Takemitsu ＝ ミニアチュール：武満徹の芸術 第5集』ドイツ・グラモフォン（日本）、［1975年］（LPレコード）

［挿図］『世界』352号、1975年3月、目次ほか

［装画］アップダイク『カップルズ（上）』宮本陽吉訳、新潮社、1975年9月

［装画］アップダイク『カップルズ（下）』宮本陽吉訳、新潮社、1975年9月

［装画］『現代思想』4巻1号、青土社、1976年1月

［装画］『現代思想』4巻2号、青土社、1976年2月

［挿図］『世界』363号、1976年2月、目次ほか

［装画］『現代思想』4巻3号、青土社、1976年3月

［装画］『現代思想』4巻4号、青土社、1976年4月

［装幀］中井英夫『人形たちの夜』潮出版社、1976年4月

［装画］『現代思想』4巻5号、青土社、1976年5月

［装画］『現代思想』4巻6号、青土社、1976年6月

［装画］『現代思想』4巻7号、青土社、1976年7月

［装画］『現代思想』4巻8号、青土社、1976年8月

［装画］『現代思想』4巻9号、青土社、1976年9月

［装画］『現代思想』4巻10号、青土社、1976年10月

［挿図］『世界』371号、1976年10月、目次ほか

［装画］『現代思想』4巻11号、青土社、1976年11月

［装画］『現代思想』4巻13号、青土社、1976年12月

［挿図］『世界』373号、1976年12月、目次ほか

［挿図］『世界』377号、1977年4月、目次ほか

［装画］大学生協東京事業連合『事業案内』大学生協東京事業連合、1977年7月

［挿図］『世界』386号、1978年1月、p. 71ほか

［挿図］『世界』387号、1978年2月、目次ほか

［挿図］『世界』389号、1978年4月＊挿図掲載頁を特定できなかったが目次にクレジットあり

［装幀・挿図］大岡信『片雲の風：私の東西紀行』講談社、1978年5月

［挿図］『展望』235号、1978年7月、目次

［挿図］『世界』393号、1978年8月、目次ほか

［挿図］『展望』236号、1978年8月、目次

［装幀］飯島耕一『別れた友』中央公論社、1978年10月

［挿図］『世界』400号、1979年3月、目次ほか

［装画］黒井千次『時の鎖』集英社、1979年9月

［装幀］渋沢孝輔『廻廊』思潮社、1979年10月

［挿図］『世界』407号、1979年10月、目次ほか

［挿図］『世界』411号、1980年2月、目次ほか

［装幀・デザイン・挿図］武満徹『音楽の余白から』新潮社、1980年4月

［挿図］『世界』416号、1980年7月、目次ほか

［装画］大学生協東京事業連合『事業案内』大学生協東京事業連合、1980年10月

［挿図］『世界』420号、1980年11月、目次ほか

［装画］石川達三『生きるための自由』新潮社、1981年4月

［装幀・デザイン］小澤征爾、武満徹『音楽』新潮社、1981年4月

［挿図］『世界』425号、1981年4月、目次ほか

［装幀］武満徹ほか『音楽の庭：武満徹対談集』新潮社、1981年8月

［挿図］速見融ほか「随筆」『中央公論』96巻10号通巻1139号、1981年8月、pp. 46–55

［装画］小此木啓吾『モラトリアム人間の時代』中央公論社、1981年11月

［装幀］庭瀬康二『ガン病棟のカルテ』新潮社、1982年2月

［挿図］無署名「情報革命と文化創造の可能性を探る：筑波会議レポート」『日本経済新聞』1982年3月22日11面

［装画］小此木啓吾『日本人の阿闍世コンプレックス』中央公論社、1982年4月

［挿図］『世界』438号、1982年5月、目次ほか

［装画］多田道太郎『ことばと響き：多田道太郎対談集』筑摩書房、1982年9月

［挿図］『世界』443号、1982年10月、目次ほか

［装幀］佐江衆一『バブル（小さな泡）』新潮社、1983年2月

［挿図］『世界』447号、1983年2月、目次ほか

［装幀］J.M.G.ル・クレジオ『砂漠』望月芳郎訳、河出書房新社、1983年5月

［装画］大岡信『表現における近代：文学・芸術論集』岩波書店、1983年8月

［挿図］黒田喜夫「男の児のラグタイム」『朝日新聞』夕刊1983年8月1日5面

［装画］京極純一『日本の政治』東京大学出版会、1983年9月

［挿図］『世界』457号、1983年12月、目次ほか

［装画］森澄雄、飯田龍太『森澄雄・飯田龍太集（現代俳句の世界15）』朝日新聞社、1984年4月

［挿図］『世界』461号、1984年4月、目次ほか

［装画］山口誓子選『山口誓子集（現代俳句の世界4）』朝日新聞社、1984年4月

［装画］金子兜太、三橋敏雄選『金子兜太・高柳重信集（現代俳句の世界14）』朝日新聞社、1984年5月

［装画］『万緑』編集委員選『中村草田男集（現代俳句の世界6）』朝日新聞社、1984年5月

［装画］加藤楸邨選『加藤楸邨集（現代俳句の世界8）』朝日新聞社、1984年6月

［装画］堀口星眠選『水原秋櫻子集（現代俳句の世界2）』朝日新聞社、1984年7月

［装画］鈴木六林男選『西東三鬼集（現代俳句の世界9）』朝日新聞社、1984年8月

［装画］岸田稚魚選『石田波郷集（現代俳句の世界7）』朝日新聞社、1984年9月

［装画］津田清子、中村苑子選『橋本多佳子・三橋鷹女集（現代俳句の世界11）』朝日新聞社、1984年10月

［装画］深川正一郎選『高濱虚子集（現代俳句の世界1）』朝日新聞社、1984年11月

［装画］清崎敏郎、阿波野青畝選『富安風生・阿波野青畝集（現代俳句の世界5）』朝日新聞社、1984年12月

［装画］永田耕衣ほか選『永田耕衣・秋元不死男・平畑静塔集（現代俳句の世界13）』朝日新聞社、1985年1月

［装画］宗田安正、春日井建選『川端茅舍・松本たかし集（現代俳句の世界3）』朝日新聞社、1985年2月

［装画］正村公宏『戦後史（上）』筑摩書房、1985年2月

［装画］正村公宏『戦後史（下）』筑摩書房、1985年2月

［装画］中村汀女、高田風人子選『中村汀女・星野立子集（現代俳句の世界10）』朝日新聞社、1985年3月

［装画］稲畑汀子、松崎鉄之介選『高浜年尾・大野林火集（現代俳句の世界12）』朝日新聞社、1985年4月

［装画］加藤郁乎ほか選『富澤赤黄男・高屋窓秋・渡邊白泉集（現代俳句の世界16）』朝日新聞社、1985年5月

［装画］『ライフスケープ』9巻30号（29号）、岡村製作所、1985年5月

［装画］『ライフスケープ』9巻31号（30号）、岡村製作所、1985年

［装画・挿絵］鶴岡善久編『大岡信（日本の詩）』ほるぷ出版、1985年10月

［装画］『ライフスケープ』9巻32号（31号）、岡村製作所、1985年

［装画］小此木啓吾『モラトリアム人間を考える』中央公論社、1985年12月

［装幀］中井英夫『暗い海辺のイカルスたち：中井英夫短歌論集』潮出版社、1985年12月

［挿図］『世界』485号、1986年2月、目次ほか

［装画］『ライフスケープ』9巻33号（32号）、岡村製作所、1986年3月

［装画］西部邁『NHK市民大学：大衆社会のゆくえ』日本放送出版協会、1986年7月

［挿図］泊祐輔「〈税制改革：納税者の視点1〉まず不公平感解消を：めざすべき道」『朝日新聞』1986年9月7日1面

［挿図］中島俊則「〈税制改革：納税者の視点2〉あまい公約が混迷招く：増税隠しのツケ」『朝日新聞』1986年9月8日1面

［挿図］船橋「〈税制改革：納税者の視点3〉日本にも響く大胆さ：米国の挑戦」『朝日新聞』1986年9月10日1面

［挿図］安部宏康「〈税制改革：納税者の視点4〉不公平広げる優遇制：クロヨン解消法」『朝日新聞』1986年9月11日1面

［挿図］安部宏康「〈税制改革：納税者の視点5〉人手も電算機も不足：税務署の限界」『朝日新聞』1986年9月12日1面

［挿図］早房長治「〈税制改革：納税者の視点7〉身につかない通税感：知らしむべからず」『朝日新聞』1986年9月14日1面

［挿図］早房長治「〈税制改革：納税者の視点8〉カネ流れ企業熱い目：軽税国の魅力」『朝日新聞』1986年9月15日3面

［挿図］泊祐輔「〈税制改革：納税者の視点9〉再配分を担う相続税：平等社会の行方」『朝日新聞』1986年9月16日1面

［挿図］泊祐輔「〈税制改革：納税者の視点10〉節税商品へ資金移動：マル優の裏側」『朝日新聞』1986年9月17日1面

［挿図］泊祐輔「〈税制改革：納税者の視点11〉なぜ急ぐ大型間接税：ラストカード」『朝日新聞』1986年9月18日1面

［挿図］槙文彦「〈一枚のスケッチから〉ブラジリア」『日本経済新聞』朝刊第二部1986年9月6日2面

［挿図］槙文彦「〈一枚のスケッチから〉永遠の恋人」『日本経済新聞』朝刊第二部 1986年9月13日2面

［挿図］若宮啓文「〈税制改革:納税者の視点12〉票田への配慮が優先:政権党の掌」『朝日新聞』1986年9月19日1面

［挿図］槙文彦「〈一枚のスケッチから〉鳥瞰」『日本経済新聞』朝刊第二部 1986年9月20日2面

［挿図］槙文彦「〈一枚のスケッチから〉廃墟」『日本経済新聞』朝刊第二部 1986年9月27日2面

［装画］「世界」編集部編『保守政治家は憂える:自民党リーダーたちとの対話』岩波書店、1986年11月

［装画］Kyogoku, Jun-ichi. *The Political Dynamics of Japan*. Translated by Nobutaka Ike. Tokyo: University of Tokyo Press, 1987.

［装画］『ファルマシア』23巻1号、日本薬学会、1987年1月

［挿図］無署名「日本アイ・ビー・エム広告特集」『日本経済新聞』第5部 1987年1月1日1-3面

［装画］高田瑞穂ほか『現代文』改訂、東京書籍、1987年2月

［挿図］『世界』499号、1987年3月、目次ほか

［装画・装幀］大岡信ほか著『ヴァンゼー連詩』岩波書店、1987年4月

［装画］『国際世論』2号(1987年12月号)、日本世論調査研究所、1987年11月

［装画］江口朴郎ほか『現代史』三訂版、三省堂、1988年3月

［装画］樋口謹一編『空間の世紀』筑摩書房、1988年3月

［挿図］『世界』518号、1988年8月、目次ほか

［装画］前田愛『幕末・維新期の文学:成島柳北(前田愛著作集 第1巻)』筑摩書房、1989年3月

［装画］前田愛『近代読者の成立(前田愛著作集 第2巻)』筑摩書房, 1989年5月

［装画］前田愛『都市空間のなかの文学(前田愛著作集 第5巻)』筑摩書房、1989年7月

［装画］前田愛『樋口一葉の世界(前田愛著作集 第3巻)』筑摩書房、1989年9月

［装画］辻井喬『ようなき人の』思潮社、1989年12月

［装画］前田愛『幻景の明治(前田愛著作集 第4巻)』筑摩書房、1989年12月

［装画］前田愛『テクストのユートピア(前田愛著作集 第6巻)』筑摩書房、1990年4月

［装画］伊丹敬之『マネジメント・ファイル'90』筑摩書房、1990年7月

［装画］Credit Saison. *Annual Report 1991*. Tokyo: Credit Saison, 1991.

［表紙］『Saison Journal』2巻4号通巻30号(1992 January 25–February 5)、セゾンコーポレーション、1992年1月

［挿図］50周年記念誌編集委員会『鉄にいのち ひとに未来 北越メタル創立50周年記念誌』北越メタル株式会社、1992年6月、口絵

［挿図］『世界』570号、1992年7月、目次ほか

［装幀・装画］武満徹『遠い呼び声の彼方へ』新潮社、1992年11月

［挿図］長田弘「新年の質問:ともに開く信頼の時代人びとの輪の中へ」『茨城新聞』第2部 1993年1月1日25面

＊ほか共同通信配信先(『岩手日報』第2特集1993年1月1日41 面、『愛媛新聞』1993年1月1日29面、『熊本日日新聞』第3部1993年1月1日1面、『高知新聞』1993年1月1日41面、『神戸新聞』第3朝刊1993年1月1日1面、『山陰中央新報』第3部1993年1月1日39 面、『山陽新聞』第4部1993年1月1日65 面、『中國新聞』第3部1993年1月3日37面、『徳島新聞』第5部1993年1月1日1面、『長崎新聞』第3部1993年1月1日57面、『新潟日報』第4部1993年1月1日1面、『山形新聞』第3元旦号1993年1月1日41 面、『四國新聞』1981年4月30日7面、等)

［装画］吉見俊哉『メディア時代の文化社会学』新曜社、1994年12月

［挿図］竹盛天雄編『高等学校 新現代文』第一学習社、1995年2月、p. 203

［装画］正村公宏『現代史』筑摩書房、1995年9月

［装画］日野啓三『光』文藝春秋、1995年11月

［装幀・装画］武満徹『時間の園丁』新潮社、1996年3月

［装画］栗原彬『やさしさの存在証明:若者と制度のインターフェイス』増補・新版、新曜社、1996年10月

［装画］株式会社クレディセゾン『1997–1998 会社概要』クレディセゾン、1997年

［装画］Credit Saison. *Annual Report 1997*. Tokyo: Credit Saison, 1997.

［装画］辻井喬『南冥・旅の終り』思潮社、1997年10月

［装画］西江雅之『風に運ばれた道』以文社、1999年4月

［装画］セゾン生命保険株式会社総務部『会社案内1999』セゾン生命保険、1999年8月

［装画］河北倫明編『美術3』光村図書出版、2000年

［装画］ジョルジョ・アガンベン『人権の彼方に:政治哲学ノート』高桑和巳訳、以文社、2000年5月

［装画］セゾン生命保険株式会社総務部『会社案会2000』セゾン生命保険、2000年5月

［装画］セゾン生命保険株式会社総務部『会社案会2001』セゾン生命保険、2001年6月

［装幀・装画］絓秀実『「帝国」の文学:戦争と「大逆」の間』以文社、2001年7月

［装画］大阪府立天王寺高等学校体操部『天高体操部:体操部創立70周年記念』[大阪府立天王寺高等学校体操部]、2002年

［装画］『感染・炎症・免疫』32巻1号通巻151号、医薬の門社、2002年3月

［装画］『感染・炎症・免疫』32巻2号通巻152号、医薬の門社、2002年6月

［装幀・装画］酒井直樹『過去の声:一八世紀日本の言説における言語の地位』川田潤ほか訳、以文社、2002年6月

［装画］武生国際音楽祭推進会議『武生国際音楽祭2002』武生国際音楽祭推進会議、2002年6月

［装画］『感染・炎症・免疫』32巻3号通巻153号、医薬の門社、2002年10月

［装画］『感染・炎症・免疫』32巻4号通巻154号、医薬の門社、2002年12月

［装画］デヴィッド・ヘルド『デモクラシーと世界秩序：地球市民の政治学』佐々木寛ほか訳、NTT出版、2002年12月

［装画］アントニオ・ネグリ、マイケル・ハート『帝国：グローバル化の世界秩序とマルチチュードの可能性』水嶋一憲ほか訳、以文社、2003年1月

［装画］『感染・炎症・免疫』33巻1号通巻155号、医薬の門社、2003年3月

［装画］『感染・炎症・免疫』33巻2号通巻156号、医薬の門社、2003年6月

［装画］『感染・炎症・免疫』33巻3号通巻157号、医薬の門社、2003年9月

［装画］ジョルジョ・アガンベン『ホモ・サケル：主権権力と剥き出しの生』高桑和巳訳、以文社、2003年10月

［装画］『感染・炎症・免疫』33巻4号通巻158号、医薬の門社、2003年12月

［装画］『感染・炎症・免疫』34巻1号通巻159号、医薬の門社、2004年4月

［装画］イグナシオ・ラモネ『21世紀の戦争：「世界化」の憂鬱な顔』井上輝夫訳、以文社、2004年7月

［装画］『感染・炎症・免疫』34巻2号通巻160号、医薬の門社、2004年7月

［装画］『感染・炎症・免疫』34巻3号通巻161号、医薬の門社、2004年9月

［装画］ピエール・ルジャンドル『西洋が西洋について見ないでいること：法・言語・イメージ〔日本講演集〕』森元庸介訳、以文社、2004年9月

［装画］『感染・炎症・免疫』34巻4号通巻162号、医薬の門社、2004年12月

［装画］西谷修ほか著『非対称化する世界：『〈帝国〉』の射程』森元庸介訳、以文社、2005年3月

［装画］アントニオ・ネグリ、マイケル・ハート『マルチチュード：「帝国」時代の戦争と民主主義（上）』幾島幸子訳、日本放送出版協会、2005年10月

［装画］アントニオ・ネグリ、マイケル・ハート『マルチチュード：「帝国」時代の戦争と民主主義（下）』幾島幸子訳、日本放送出版協会、2005年10月

［装画］武生国際音楽祭推進会議『武生国際音楽祭2006』武生国際音楽祭推進会議、2006年8月

［装画］富永健一『思想としての社会学：産業主義から社会システム理論まで』新曜社、2008年5月

［装画］アン・ローラ・ストーラー『肉体の知識と帝国の権力：人種と植民地支配における親密なるもの』永渕康之ほか訳、以文社、2010年1月

［装画］酒井直樹、磯前順一編『「近代の超克」と京都学派：近代性・帝国・普遍性』以文社、2010年11月

［装画］武生国際音楽祭推進会議『武生国際音楽祭2011』武生国際音楽祭推進会議、2011年9月

［装画］ピエール・ルジャンドル『西洋をエンジン・テストする：キリスト教的制度空間とその分裂』森元庸介訳、以文社、2012年3月

［装画］ピエール・ルジャンドル『同一性の謎：知ることと主体の闇』橋本一径訳、以文社、2012年5月

［装画］辻井喬『死について』思潮社、2012年7月

［装画］ジャン＝リュック・ナンシー『フクシマの後で：破局・技術・民主主義』渡名喜庸哲訳、以文社、2012年11月

［装画］アントニオ・ネグリ、マイケル・ハート『コモンウェルス：「帝国」を超える革命論（上）』幾島幸子ほか訳、日本放送出版協会、2012年12月

［装画］アントニオ・ネグリ、マイケル・ハート『コモンウェルス：「帝国」を超える革命論（下）』幾島幸子ほか訳、日本放送出版協会、2012年12月

［装画］池川信夫先生研究回想録出版委員会『夢をつないで65年：池川信夫先生研究回想録』池川信夫先生研究回想録出版会、2013年

［装画］ジャン＝ピエール・デュピュイ『経済の未来：世界をその幻惑から解くために』森元庸介訳、以文社、2013年1月

［装画］ジャン＝ピエール・デュピュイ『聖なるものの刻印：科学的合理性はなぜ盲目なのか』西谷修ほか訳、以文社、2014年1月

［装画］渡名喜庸哲、森元庸介編『カタストロフからの哲学：ジャン＝ピエール・デュピュイをめぐって』以文社、2015年10月

［装画］井上輝夫『詩心をつなぐ：井上輝夫詩論集』慶應義塾大学出版会、2016年2月

［装画］遠藤知巳『情念・感情・顔：「コミュニケーション」のメタヒストリー』以文社、2016年2月

［装画・挿図］朝日建物株式会社『超高級・多機能高度集積オフィス（会社案内）』朝日建物、刊行年不明

［装画］環境分析センター『EAC会社案内』環境分析センター、刊行年不明

［装画］日本航空『［機内食メニュー］東京-アンカレッジ-パリ：425 NRT/ANC/CDG』日本航空、刊行年不明

［装画］日本航空『［機内食メニュー］メキシコシティ-バンクーバー-東京：011 MEX/YVR/NRT』日本航空、刊行年不明

［装幀］武満徹作曲『Miniatur：art of Tōru Takemitsu＝ミニアチュール：武満徹の芸術』ドイツ・グラモフォン（日本）、刊行年不明（LPレコード）

3．関連文献

3–1．関連文献 図書（モノグラフ）

加治屋健司、三浦篤『シンポジウム「宇佐美圭司《きずな》から出発して」全記録』東京大学、2019年5月

3–2．関連文献 図書（その他）

Hunter, Sam, et al. *New Art Around the World: Painting and Sculpture*. H. N. Abrams, 1966
　Tono, Yoshiaki. "Japan." pp. 229–237, 414, no. 206

イアニス・クセナキス、高橋悠治、武満徹作曲『スペース・シアター：EXPO'70鉄鋼館の記録』日本ビクター、1970年（LPレコード）

中原佑介編『つくられた自然（現代の美術 art now 第5巻）』講談社、1971年8月
　「光から光の環境へ（7. もうひとつの太陽：光）」pp. 95–104

針生一郎編『記号とイメージ（現代の美術 art now 第10巻）』講談社、1971年10月
　「変身のドラマ（5. シンボルの世界）」pp. 98–103

池田一秀編『日本の歴史 第16巻 戦後史下・世界の中の日本』研秀出版、1975年
　　「立体（文化・美術）」pp. 130–133

Moss, Elaine, and JDR 3rd Fund. *The JDR 3rd Fund and Asia, 1963–1975*. New York: The Fund, 1977.
　　" 367 Keiji Usami (Fellowship, Research, and Travel Grants)." p. 222.

針生一郎『今日の日本の絵画（現代の絵画23）』平凡社、1977年8月
　　「宇佐美圭司」p. 20, 113, cat. no. 29

三宅榛名『振りむけばダ・ヴィンチ：三宅榛名創作現場目撃インタビュー集』文藝春秋、1982年4月
　　「第12のインタビュー：宇佐美圭司氏（画家）」pp. 215–233

Ito, Norihiko, et al., ed. *Art in Japan Today II: 1970–1983*. Tokyo: Japan Foundation, 1984.
　　Minemura, Toshiaki. "A Blast of Nationalism in the Seventies." pp. 16–23.
　　"Keiji USAMI." pp. 200–203.

酒井忠康、匠秀夫、原田実編『現代の水彩画5』第一法規出版、1984年11月
　　図版「宇佐美圭司 潮のたまりの（100枚のドローイングより）」図版7
　　図版「宇佐美圭司 化石（100枚のドローイングより）」図版8
　　原田光「宇佐美圭司（画家紹介・作品解説）」pp. 74–75

美術出版社編『志水楠男と南画廊』「志水楠男と南画廊」刊行会、1985年3月
　　無署名「南画廊開催展の記録：宇佐美圭司展」pp. 50, 58, 66–67, 80, 100–101, 130

嘉門安雄監修『美術館収蔵名作シリーズ：日本現代美術：絵画III = Masterpieces in the Museum: Modern art of Japan: since 1950: Painting III』形象社、1985年10月
　　匠秀夫「日本現代洋画の流れ：1960年以降」pp. 14–16
　　図版「銀河鉄道」p. 140
　　図版「ジョイント」p. 111
　　「宇佐美圭司（年譜）」p. 204

浜坂町『浜坂町庁舎：昭和60年11月竣工』[浜坂町]、[1986年]
　　「[宇佐美圭司] 吹抜タペストリー」頁付無

Centre Georges Pompidou, et al. *Japon des Avant Gardes : 1910–1970*. Editions du Centre Pompidou, 1986.
　　Nakahara, Yusuke. "Art, Environnement Technologie." pp. 386–391.

樺山紘一、川本三郎、村上陽一郎監修『現代人物ファイル1987年 90年代へのネクスト・リーダーたち（現代用語の基礎知識'87別冊）』自由国民社、1987年1月
　　「宇佐美圭司」p. 29

田沼武能『田沼武能写真集：アトリエの101人』新潮社、1990年
　　「宇佐美圭司」pp. IV, 44–45, 221, 237

今日の作家展編集委員会『今日の作家展：1964–1989』横浜市教育委員会（横浜市民ギャラリー）、1990年3月
　　「宇佐美圭司」pp. 35, 174, 230, 231

堀内正和『坐忘録：オフザケッセ＆クソマジメレクチャクチャ』美術出版社、1990年12月
　　「坐忘録11」p. 131
　　「芸術の毒性」pp. 271–277

大岡信『美をひらく扉』講談社、1992年8月
　　「宇佐美圭司：人型から宇宙像へ」pp. 269–272

富山県立近代美術館普及課編『20世紀美術を見る：富山県立近代美術館所蔵作品から』シー・エー・ビー、1992年8月
　　「新しいシステム 宇佐美圭司」pp. 309–311

浜松市、第一生命保険相互会社、三菱地所株式会社『HAMAMATSU ACT CITY』1994年10月
　　図版「A ZONE」p. 8

国際交流基金、毎日新聞社編著『ヴェネチア・ビエンナーレ日本参加の40年』国際交流基金、1995年6月
　　谷新「ヴェネチア・ビエンナーレを通してみる日本の美術：1970–84年」pp. 26–30（In English pp. 31–34）
　　「1972＃36」pp. 123–128

浜島書店編集部『ニューアート 新しい美術資料：表現・鑑賞』浜島書店、1997年
　　「宇佐美圭司」p. 132

特種製紙株式会社『Mr.B Mr.Bm』特種製紙株式会社、1998年
　　「反響・残響 No. 1 1996 宇佐美圭司」頁付無

永井一正ほか『高校美術1』日本文教出版、1998年1月
　　「東洋・日本美術の流れ」p. 69

セゾン美術館編『西武美術館・セゾン美術館の活動：1975–1999』セゾン美術館、1999年
　　「宇佐美圭司回顧展：世界の構成を語り直そう」p. 237

大岡信『捧げるうた50篇：大岡信詩集』花神社、1999年6月
　　「5つのヴァリエーション：宇佐美圭司のために」pp. 58–62

福井新聞住宅情報センター『ハウスナリー99』福井新聞社、1999年8月
　　「自然や集落と共生する宇佐美圭司さん（巻頭特集ふくいで暮らす作家たちの家づくり）」pp. 10–11

辻惟雄監修『増補新装カラー版日本美術史』美術出版社、2003年1月
　　田中日佐夫「現代の美術の諸相」pp. 192–200

高橋悠治『音楽のおしえ』晶文社、2003年5月
　　「宇佐美圭司」pp. 204–215

NHK、NHKプロモーション編『NHK日曜美術館30年展：名品と映像でたどる、とっておきの美術案内』NHK、NHKプロモーション、2006年
　　「日曜美術館番組放送記録昭和51年（1976）～平成18年（2006）7月」p. 275, no. 1406, p. 274, no. 1546

石川健次『転機の一点』アートヴィレッジ、2007年2月
　　「宇佐美圭司」pp. 7, 75–78

中ザワヒデキ『現代美術史日本篇』有限会社アロアインターナショナル、2008年1月
　　「4e 絵画回帰」pp. 52–53

井関正昭『点描・近代美術』生活の友社、2011年4月
　　「知的記号の過程　宇佐美圭司」pp. 96–100

見田宗介『定本見田宗介著作集 10 晴風万里：短編集』岩波書店、2012年7月
　　「現代美術はなぜ美しくないか：宇佐美圭司『20世紀美術』」pp. 151–153

三浦雅士『魂の場所：セゾン現代美術館へのひとつの導入』セゾン現代美術館、2013年7月
　　「12」pp. 27–30

東京美術倶楽部編『日本の20世紀芸術』平凡社、2014年11月
　　「宇佐美圭司」p. 285
　　「日本万国博覧会」p. 333

中ザワヒデキ『現代美術史日本篇 1945−2014 改訂版』アートダイバー、2014年11月
「4e 絵画回帰」pp. 64−65

槇文彦『残像のモダニズム:「共感のヒューマニズム」をめざして』岩波書店、2017年9月
「空間と人間:追悼・宇佐美圭司」pp. 184−186

3−3. 関連文献 美術館所蔵品目録

和歌山県立近代美術館編『和歌山県立近代美術館所蔵品目録I』和歌山県立近代美術館、1980年4月、pp. 64−65, cat. nos. 版-11, 版-12, 版-13, 版-14, 版-15, 版-16, 版-17

軽井沢財団法人高輪美術館ほか編『軽井沢財団法人高輪美術館』軽井沢財団法人高輪美術館、1981年、頁付無、cat. nos. 79, 80, 80-a, 80-b, 80-c, 80-d, 80-e, 80-f, 80-g, 80-h, 80-I, 80-j, 80-k

三重県立美術館編『三重県立美術館所蔵品目録:1982年版』三重県立美術館、1982年9月、pp. 68, 250, 262, cat. no. O−12

軽井沢財団法人高輪美術館編『現代美術の動向:軽井沢財団法人高輪美術館収蔵品カタログ』軽井沢財団法人高輪美術館、1985年、cat. nos. 77, 78, 79, 80

和歌山県立近代美術館編『和歌山県立近代美術館所蔵品目録』和歌山県立近代美術館、1985年3月、pp. 33, 94−95, cat. nos. 油−31, 版−53, 版−54, 版−55, 版−56, 版−57, 版−58, 版−59, 版−60

滋賀県立近代美術館編『滋賀県立近代美術館所蔵品目録1986:現代美術2』滋賀県立近代美術館、1986年3月、pp. 71, 95, cat. no. 2−O−15

大原美術館『大原美術館II:現代絵画と彫刻』大原美術館、1987、頁付無、cat. nos. 79, 80

三重県立美術館編『三重県立美術館所蔵品目録:1987年版』三重県立美術館、1987年10月、pp. 67, 245, 259, cat. no. 1982−I−O 9

高松市美術館編『高松市美術館収蔵品図録』高松市美術館、1988、pp. 106, 107, 223

目黒区美術館編『目黒区美術館 所蔵作品目録』目黒区美術館、1988年3月、p. 96, cat. no. う001−001

富山県立近代美術館編『Collection I』富山県立近代美術館、1989年3月、pp. 196, 222, cat. nos. 651, 652, 653

横浜美術館編『横浜美術館コレクション選1989』横浜美術館、1989年3月、p. 102−103, cat. no. 47

横浜美術館編『横浜美術館所蔵品目録 I:日本画、油彩画、版画、水彩・素描、彫刻、工芸』横浜美術館、1989年3月、pp. 54, 204, cat. no. 88−OJ−006

大川美術館編『松本竣介をめぐる近代洋画の展望:所蔵192選』大川美術館、1989年4月、pp. 135, 177, cat. no. 141

広島市現代美術館編『広島市現代美術館所蔵作品図録』広島市現代美術館、1989年5月、pp. 49, 253, cat. no. I−78

兵庫県立近代美術館編『兵庫県立近代美術館所蔵作品目録II:平成2年度版』兵庫県立近代美術館、1990年、pp. 30, 296, cat. no. O−712

青梅市立美術館『青梅市立美術館蔵品目録』青梅市立美術館、1991年3月、pp. 12, 64, cat. no. 油−104

東京国立近代美術館編『東京国立近代美術館所蔵品目録:絵画1991』東京国立近代美術館、1991年3月、pp. 86, cat. no. 81

徳島県立近代美術館編『徳島県立近代美術館所蔵作品目録 I:1990』徳島県立近代美術館、1991年3月、pp. 22, 126, cat. nos. 110−0014, 110−0015

藤田慎一郎、守田均編『大原美術館所蔵品目録:1920−1990』大原美術館、1991年11月、pp. 216−217, 232−233, cat. nos. II−A・153, II−A・154, II−A・155, II−A・156, II−A・157, II−B・50, II−B・51, II−B・52, II−B・53, II−B・54, II−B・55

浜松市美術館編『開館20周年:浜松市美術館の120選』浜松市美術館、1992年、pp. 106. 141, cat. nos. 12, 13, 14, 15, 16, 17, 18, 19, 20, 21, 22, 23, 24, 25, 26, 27

福岡市美術館編『福岡市美術館所蔵品目録:近現代美術』福岡市美術館、1992年3月、p. 54, cat. no. 395

三重県立美術館編『125の作品:三重県立美術館所蔵』三重県立美術館協力会、1992年4月、pp. 90, 139, 168, cat. no. 74

愛知県美術館編『愛知県美術館所蔵作品選』愛知県美術館、1992年10月、p. 161, cat. no. 136

正木基、家村珠代代表『目黒区美術館所蔵作品選 1992年版』目黒区美術館、1992年12月、pp. 59−61, 73. cat. nos. 64, 65, 66

愛知県美術館、愛知芸術文化センター編『愛知県美術館所蔵作品目録』愛知県美術館、1993年3月、pp. 38−39, cat. nos. 50, 51

おかざき世界子ども美術博物館編『収蔵作品図録』おかざき世界子ども美術博物館、1993年3月、pp. 11, 33, 52, 94

国立国際美術館編『所蔵品目録:絵画 1977−1991』国立国際美術館、1993年3月、pp. 73, 127, cat. no. 10012

目黒区美術館編『目黒区美術館所蔵作品目録II』目黒区美術館、1993年7月、p. 26, cat. no. う001−003

大阪市立近代美術館(仮称)建設準備室『大阪市立近代美術館(仮称)所蔵作品選』大阪市教育委員会、1993年10月、pp. 60, 94, cat. no. 49
*現大阪中之島美術館

滋賀県立近代美術館編『滋賀県立近代美術館名品選:現代美術』滋賀県立近代美術館、1994年8月、pp. 75, 104, 112, cat. no. 62

セゾン現代美術館編『所蔵品目録』セゾン現代美術館、1994年、pp. 196−203, 240, cat. nos. 243, 244, 245, 246, 247, 248, 249, 250−1, 250−2, 250−3, 250−4, 250−5, 250−6, 250−7, 250−8, 250−9, 250−10, 250−11, 251, 252, 253, 254

高松市美術館編『高松市美術館収蔵品図録II』高松市美術館、1994年、pp. 51, 162, 285

新潟市美術館編『新潟市美術館所蔵作品選:1994』新潟市美術館、1994年8月、pp. 94, 95, 136

大阪市立近代美術館(仮称)建設準備室『大阪市立近代美術館(仮称)所蔵作品選 II』大阪市教育委員会、1994年10月、pp. 58, 90, cat. no. 50
*現大阪中之島美術館

千葉市美術館編『千葉市美術館所蔵作品選』千葉市美術館、1995年11月、pp. 186, 269, 285, 289, cat. no. 178

宮城県美術館編『宮城県美術館コレクション選集』宮城県美術館、1997年3月、pp. 96, 173

大分県立芸術会館編『大分県立芸術会館所蔵作品選』大分県立芸術会館、1997年6月、pp. 170, 213, 237, cat. no. 38
＊現大分県立美術館

大川美術館編『絵でみる近代日本の歩みと今：所蔵238選』大川美術館、1998年3月、p. 178

大阪市立近代美術館建設準備室編『大阪市立近代美術館（仮称）所蔵作品110選：絵画・彫刻篇』大阪市教育委員会、2000年1月、p. 91, 118, cat. no. 85
＊現大阪中之島美術館

おかざき世界子ども美術博物館編『おかざき世界子ども美術博物館収蔵作品図録』おかざき世界子ども美術博物館、2000年12月、pp. 21, 81, 139, 166, cat. nos. 078, 079, 絵画015

富山県立近代美術館編『常設展示20世紀美術の流れ 作品選』富山県立近代美術館、2001年、pp. 64, 82, 91, cat. no. 081

生田ゆき編『三重県立美術館所蔵作品選集』三重県立美術館協力会、2003年10月、49, 162, 198, cat. no. 52

国立国際美術館ほか編『国立国際美術館所蔵品総目録 1977–2003』国立国際美術館、2004年、pp. 390–391, 465, cat. nos. 3523, 3254, 3255, 3256, 3257, 3258, 3259

高階秀爾ほか『大原美術館II：日本近・現代絵画と彫刻』大原美術館、[2004年]、pp. 114–115, 175, cat. nos. 102, 103

京都国立近代美術館編『京都国立近代美術館所蔵名品集』光村推古書院、2004年2月、p. 211, 234, cat. no. 267, 台帳番号287

東京国立近代美術館編『東京国立近代美術館所蔵品目録：絵画2004』東京国立近代美術館、2004年3月、pp. 95, 202, cat. nos. 112, 113, 114

東京国立近代美術館編『20世紀の絵画：東京国立近代美術館所蔵名品選』東京国立近代美術館、光村推古書院、2005年3月、p. 228, 291, cat. no. 184

新潟市美術館『新潟市美術館全所蔵作品図録：絵画編』新潟市美術館、2006年2月、pp. 338–339, 380, cat. nos. 絵–67, 絵–1010

大川美術館編『大川美術館所蔵作品目録』大川美術館、2009年3月、pp. 61 766, cat. nos. ウ–01–01, ウ–01–02, ウ–01–03

府中市美術館『府中市美術館所蔵品目録追補2010』府中市美術館、2010年、pp. 13, 100, cat. nos. 1180, 1181

セゾン現代美術館編『セゾン現代美術館コレクション選』セゾン現代美術館、2013年、pp. 134–139, 202

東京都歴史文化財団東京都現代美術館編『東京都現代美術館所蔵作品目録1 2018』東京都歴史文化財団東京都現代美術館、2018年3月、pp. 108, 402

新潟市美術館編『新潟市美術館所蔵品目録 2016』新潟市美術館、2016年3月、pp. 21, 378, cat. nos. 96, 97

廣瀬歩編『いま知りたい、私たちの「現代アート」：高松市美術館コレクション選集』青幻舎、2016年3月、pp. 53, 55, 62, 156, 198, cat. no. 40

目黒区美術館編『目黒区美術館 所蔵作品目録』目黒区美術館、2020年3月、pp. 27, 28, 29, 310, cat. nos. 0191, 0192, 0193, 0194, 0195, 0196, 0197, 0198, 0199, 0200, 0201, 0202

3–4. 関連文献 定期刊行物

中原佑介「倫理的欲求から… 宇佐美圭司個展」『読売新聞』夕刊 1963年6月28日7面

(V)「宇佐美圭司個展」『美術ジャーナル』43号、1963年8月、p. 57

ヨシダ・ヨシエ「小粒ぞろいの月」『三彩』165号、1963年8月、pp. 80–81

植村鷹千代「画廊から」『みづゑ』703号、1963年9月、pp. 78–80

三木多聞「月評」『美術手帖』225号、1963年9月、pp. 136–137

東野芳明、中原佑介、針生一郎「混沌から多様な個別化へ（日本の美術はどう動いたか：アンフォルメル以後）」『美術手帖』227号（10月号増刊）、1963年10月、pp. 65–102

Takashina, Shuji. "Art de détachement. Destin de l'art actuel au Japon." Au Jourd'hui Art et Architecture 8, numéro 44 (January 1964), pp. 72–76.

Langsner, Jules. "A Letter from Tokyo." Art International 9, no. 2 (March 1965), pp. 29–32.

大岡信「ニューヨーク近代美術館が選んだ日本の46人」『芸術新潮』16巻4号通巻184号、1965年4月、pp. 80–87

一柳慧「現代作家論 宇佐美圭司」『美術手帖』252号、1965年5月、pp. 45–48

酒井啓之撮影「作家をたずねて 宇佐美圭司」『美術手帖』252号、1965年5月、pp. 39–44

Tono, Yoshiaki. "Modern Art in Japan, Young Twelve after Hiroshima." New Japan 18, 1966 (October 1965), pp. 94–120.

中原佑介「ボディー・アート登場」『読売新聞』夕刊 1965年10月11日5面

山本太郎「発表会まで・23 宇佐美圭司個展」『芸術新潮』16巻11号通巻191号、1965年11月、pp. 87–91

三木多聞「〈月評〉個展・グループ展から：東京 '65年10月後半～11月前半」『美術手帖』262号、1966年1月、pp. 126–129

小川正隆「〈土曜の手帳〉自由奔放な若さ発散：新世代の芸術家たち：技巧主義に流れる傾向」『朝日新聞』夕刊 1966年1月29日9面

Tono, Yoshiaki. "New talent in Tokyo." Art in America 54 (January-February 1966), pp. 94–100.

(丈)「〈美術〉具象・抽象・社会派 昭和会展「現代美術の新世代」展「三人の日本人」展」『読売新聞』夕刊 1966年2月18日5面

針生一郎「新リアリティを求める姿：第7回現代日本美術展」『毎日新聞』夕刊 1966年5月17日3面

東野芳明「期待される芸術家② 宇佐美圭司」『小原流挿花』16巻11号、1966年11月、pp. 41–44

東野芳明「〈創作シリーズ：現代絵画の12人〉第2回 宇佐美圭司 形而上的な肉体感」『中央公論』82巻2号通巻952号、1967年2月、折込口絵

無署名「日本から十一氏が参加 パリ青年ビエンナーレ展」『朝日新聞』夕刊 1967年6月5日9面

高階秀爾「流行と思想の喪失」『読売新聞』夕刊 1967年6月28日7面

辻内順平「〈口絵解説 技術のフロンティア⑦〉宙に浮かぶホログラム再生像」『自然』22巻7号、1967年7月、口絵、p. 66

針生一郎「東京＝現代美術の最前線をゆく若い世代」『美術手帖』285号、1967年7月、pp. 75–78

無署名「パリ青年ビエンナーレに正式参加」『芸術新潮』18巻7号通巻211号、1967年7月、pp. 22–23

無署名「宇佐美圭司(特集：国際画壇をめざす新世代)」『みづゑ』753号、1967年10月、pp. [4–5]

岡田隆彦「くたばれ小市民的芸術観」『SD：スペースデザイン』37号、1967年12月、pp. 17–24

坂崎乙郎「日本の現代芸術・その新しい風土 再び現代芸術への疑問」『SD：スペースデザイン』37号、1967年12月、pp. 25–48

無署名「〈点描〉まさに「光の芸術」」『朝日新聞』夕刊1968年4月16日9面

(丈)「〈美術〉変革への意欲的な実験 宇佐美圭司展 ヘンドリックス展」『読売新聞』1968年4月18日9面

安井[収蔵]「レーザーの生み出す感動 宇佐美圭司展」『毎日新聞』夕刊1968年4月22日5面

中原佑介「今月の焦点 ロンドンでの日本の現代芸術展日本の若手作家によせる海外の関心にこたえる「東京」「南」両画廊」『美術手帖』297号、1968年5月、pp. 40–41

吉田利雄「カラーサロン16 電子光の芸術」『週刊読売』27巻20号、1968年5月、pp. 70–71

無署名「色と形'68〈LASER BEAM JOINT〉宇佐美圭司」『サンデー毎日』47巻21号通巻2578号、1968年5月、頁付無

無署名「宇佐美圭司個展」『美術手帖』297号、1968年5月、p. 236

[図版のみ]「挿図・宇佐美圭司」『読売新聞』夕刊1968年5月16日9面

土方定一「受賞の作家たち(第8回現代日本美術展 招待部門の受賞者きまる)」『毎日新聞』夕刊1968年5月16日5面

岡田隆彦「あざやかな空間表現 宇佐美圭司展」『SD：スペースデザイン』43号、1968年6月、pp. 85–86

岡田隆彦「画廊から」『みづゑ』761号、1968年6月、pp. 82–86

中原佑介「第3回個展より 宇佐美圭司の作品 LASER＝BEAM＝JOINT」『インテリア』111号、1968年6月、pp. 46–48

無署名「宇佐美圭司の環境芸術」『芸術新潮』19巻6号通巻222号、1968年6月、pp. 18–19

山口勝弘「イメージを表現するための素材」『商店建築』13巻6号、1968年6月、pp. 159–161

平川嗣朗(カメラ)「〈新潮ギャラリー〉最年少の受賞者『現代日本美術展』宇佐美圭司の新作から」『週刊新潮』13巻22号通巻639号、1968年6月、pp. 81–83

無署名「〈口絵特集〉新生代の台頭：転換期の現代日本美術」『美術手帖』300号、1968年7月、口絵

中原佑介「美術時評 暗闇幻想について：現代日本美術展」『三彩』231号、1968年6月、pp. 64–65

山岸信郎「展覧会評」『三彩』231号、1968年6月、pp. 81–83

亀田正雄「〈美術〉現代美術の動向展」『毎日新聞(大阪)』夕刊1968年8月24日5面

大岡信「〈現代美術のフロンティア〉テクノロジーでひらく造形言語」『展望』117号、1968年9月、pp. 98–101

無署名「〈MEMO〉歯切れよいショー 現代美術の動向展」『毎日新聞』夕刊1968年9月5日5面

本間正義「新しい野外美術館：第1回神戸須磨離宮公園現代彫刻展をみて」『三彩』237号、1968年11月、pp. 75–77(関連図版pp. 71–74)

[図版のみ]「宇佐美圭司 IMAGINARY POLE写真(自然の環境化：神戸須磨離宮公園現代彫刻展)」『美術手帖』305号、1968年12月、口絵

中原佑介「人 宇佐美圭司氏」『芸術生活』21巻12号通号232、1968年12月、p. 38

Anonymous. "A Walk-in Laser Show (Art's New Ally-Science)." *Nature/Science Annual* 1970 Edition (1969), pp. 52–53.

針生一郎「美術 ことしの回顧ベスト5」『朝日新聞』夕刊1968年12月16日7面

針生一郎「原点への回帰：第5回長岡現代美術館賞点にみる作品の完成度と観念の対立」『美術手帖』21巻307号、1969年1月、pp. 138–150

Anonymous. "Laser Beam Barred from Museum Show." *New York Times* (29 January 1969), p. 20.

堀内正和「彫刻の垣根II」『華道』31巻2号、1969年2月、pp. 4–6

Health Agency. "Laser Art is 'Panned'." *Laser Focus* 5, no. 3 (February 1969), pp. 17–18.

Glueck, Grace. "Fun and Games with Space." *New York Times* (16 February 1969), pp. 25–26.

亀倉雄策「万国博は前衛芸術の大祭典か：歴史かも驚くその動員ぶり」『読売新聞』夕刊1969年2月21日9面

Anonymous. "Laser: Beam: Joint." *The Jewish Museum Immediate Release* (25 February 1969), n.pag.

Poole, Peter. "The Public Exhibition of an Art Work Employing Lasers." *E.A.T. Proceedings* 5 (17 March 1969), pp. 1–25.

ビリー・クルーヴァー「新しいテクノロジーと芸術家—E.A.Tの活動にみる」『美術手帖』21巻311号、1969年4月、pp. 135–137

岡田隆彦「現代美術とその作家たち10 宇佐美圭司 空間への新しいアプローチ」『婦人文化新聞』593号1969年6月1日2面

Anonymous. "Laser Art Exhibits Wins Out after Passing Safety Inspection." *The Laser Weekly*, (June 2, 1969), pp. 1–10.

亀田正雄「〈画廊〉現代美術の動向展」『毎日新聞』夕刊1969年9月9日4面

飯田善国「〈今月の焦点〉際立つ鉄鋼館の試み」『美術手帖』21巻318号、1969年10月、pp. 10–11

三木多聞「宇佐美圭司」『美術手帖』(12月号増刊 手帖小事典 現代美術家事典)21巻321号、1969年12月、p. 239

Goldman, Leon. "Laser Light: A New Visual Art and a New Occupational Hazard." *Archives of Environmental Health: An International Journal* 20, issue 2 (February 1970), p. 215.

前川国男建築事務所、足立光章「鉄鋼館(装置空間EXP0'70：そのメカニズムとデザインを探る)」『商店建築』3月号臨時増刊号、1970年3月、pp. 170–173

無署名「万国博鉄鋼館 画期的な立体音楽堂：音像の移動とレーザー光線の採用」『鉄鋼界』19巻3号、1969年3月、pp. 54–55

安田「スペース・シアター鉄鋼館」『鉄鋼界』20巻4号、1970年4月、pp. 69−70

J. Seldis, Henry. "Tokyo Galleries Spearhead Japan's Culture Export." Los Angeles Times (1 June 1970), p. 48.

月尾嘉男「制御機構(Expo '70 演出の技術)」『美術手帖』22巻330号、1970年7月、pp. 121−126

Cunningham, Eloise. "Taped 'Telephonopathy'…: Space Theater." Christian Science Monitor 62, no. 277 (21 October 1970), p. 6

東野芳明「サンケイギャラリー 宇佐美圭司」『週刊サンケイ』1028号(11月16日号)、1970年11月、pp. 84−85

中原佑介「〈サンデーホームニュース〉冷たい無機的な現代の人間関係 GHOST PLAN」『サンケイ新聞』1970年11月1日17面

Love, Joseph. "Tokyo Letter." Art International 14, no. 10 (Christmas 1970), pp. 88−91.

無署名「箱根国際観光センター設計競技入選発表」『建築文化』295号、1971年5月、pp. 77−84

無署名「箱根国際観光センター設計競技入案発表」『新建築』46巻5号、1971年5月、pp. 155−184

無署名「多様な個性が乱舞 グラフィック・プリント・USAと宇佐美圭司」『朝日新聞』夕刊1971年5月15日7面

[座談]伊藤ていじ、小能林宏城、菊竹清訓、西原清之、林昌二、馬場璋造「環境と建築家 箱根国際観光センター設計競技を通して」『新建築』46巻6号、1971年6月、pp. 235−242

無署名「色と形 4人の主役を描きつづける 宇佐美圭司」『サンデー毎日』50巻27号通巻2752号、1971年6月、頁付無

無署名「現代美 Exchange No.2(油彩)宇佐美圭司」『週刊朝日』76巻26号通巻2739号(6月18日増大号)、1971年6月、頁付無

富山秀男「宇佐美圭司個展」『芸術生活』24巻7号通号263、1971年7月、pp. 166−167

Anonymous. "Minami Gallery, Tokyo: Exhibit." Art International 15, no. 10 (December 1971), pp. 62−67

[図版のみ]「映像の原点20:きれつ」『朝日ジャーナル』14巻1号通巻669号、1972年1月、pp. 99−101

Love, Joseph. "Tokyo Letter: Winter 1971." Art International 16, no. 2 (February 1972), pp. 46−51.

東野芳明「〈今月の焦点〉まあ、気楽にいこう」『美術手帖』24巻354号、1972年4月、pp. 262−263

大岡信「宇佐美圭司の人と作品」『日本の将来』1972年春季号、1972年5月、p. 115

[Art Reproduction] "USAMI, Keiji: Exchange No 2 (1970)." Das Kunstwerk 25, issue 4 (July 1972), p. 25.

Pierre, José. "La 36e Biennale de Venice." L'œil 210−211 (Juin–Juillet 1972), pp. 20−31.

東野芳明「ベネチア・ビエンナーレ展とドクメンタ展から〈上〉世界に根を下ろさぬ日本の現代美術」『読売新聞』夕刊1972年7月24日7面

東野芳明「ベネチア・ビエンナーレ展とドクメンタ展から〈下〉激しい多様化 過剰レアリズム 概念的芸術 行為の芸術」『読売新聞』夕刊1972年7月25日5面

[Art Reproduction] "USAMI, Keiji: Ghost plan (The 1972 Venice Biennale: A Cursory Preview)." Art International 16, no. 6−7 (Summer 1972), p. 50.

Solier, René de. "Venise 72." Art International 16, no. 8 (October 1972), pp. 97−102, 106.

堀内正和「坐忘録」『美術手帖』24巻361号、1972年12月、p. 1

Printz, Peggy. "Structures in Space: The Interaction of Figures and Colours Dominates the Conceptual Art of a Japanese Artist Whose Works Are Meant to Illustrate the Creative Process." The Asia Magazine 13, no. 21 (27 May 1973), pp. 17−19.

Schaarschmidt-Richter, Irmtraud. "Neue Kunst in Japan." Das Kunstwerk 26, issue 5 (September 1973), pp. 33−38.

[図版のみ]「宇佐美圭司 Exchange No.1(日本セリグラフ作家体系)」『版画芸術』5号、1974年4月、p. 177

東野芳明「ギンギラギンの無表情を創るひと」『版画芸術』5号、1974年4月、pp. 160−161

Love, Joseph. "Tre Strømninger I den Nyeste Japanske Kunst Digte." Louisiana Revy 15, Nr. 1−2 (September 1974), pp. 14−22.

ジョセフ・ラブ、松岡和子訳「知覚の迷宮 宇佐美圭司の版画集「プロフィール」」『Gq: a quarterly review of the graphic work』2巻7号、1974年10月、pp. 70−71

無署名「展覧会案内(東京・関東)今日の作家選抜展」『美術手帖』26巻387号、1974年11月、pp. 300−301

(丈)「空間に不思議な詩の世界 篠田守男展・宇佐美圭司展」『読売新聞』夕刊1974年11月26日5面

無署名「〈美術〉みずみずしい方法 宇佐美圭司(四つの個性的な個展から)」『朝日新聞』夕刊1974年11月27日7面

Love, Joseph. "Mainly Tokyo." Art Spectrum 1, no. 1 (January 1975), pp. 48−52.

Kruger, Werner. "Anatomiebuch im Signale-Esperanto." Art Spectrum 1, no. 2 (February 1975), pp. 48−49.

Bloembergen, Nicolaas. "Lasers: A Renaissance in Optics Research: Lasers have revolutionized the science of spectroscopy and have opened up the new field of nonlinear optics." American Scientist 63, no. 1 (January–February 1975), pp. 16−22.

末永照和「展評」『美術手帖』27巻390号、1975年2月、pp. 232−236

林紀一郎・田中修「展覧会月評」『中美』238号、1975年2月、pp. 29−34

三木多聞「仮説の設定と展開 篠田守男・宇佐美圭司・瓦林睦生・福沢一郎展 他」『芸術生活』28巻2号通巻306号、1975年2月、pp. 102−103

[Art Reproduction] "USAMI, Keiji: Collection (1968)." Das Kunstwerk 28, issue 2 (March 1975), p. 66.

ジョセフ・ラブ、松岡和子訳「詩的な知性 加納光於と宇佐美圭司の版画」『版画芸術』9号、1975年4月、pp. 196−197

原栄三郎「新S・D Artist シリーズ 宇佐美圭司 形の球体から意味の球体へ」『サイン&ディスプレイ』17巻10号通巻190号、1975年10月、pp. 5−10

Love, Joseph. "The 11th Contemporary Japanese Art Exhibition. (Letter From Japan)." Art International 19, no. 9 (November 1975), pp. 40−41.

見田宗介「論壇時評・下 管理社会強化への反発人間を「全体」としてとらえる」『読売新聞』夕刊 1976 年 1 月 31 日 5 面

原広司「〈文化〉現代芸術の新局面:画家宇佐美圭司氏の論文について:創造性に通じる唯一の路」『東京新聞』夕刊 1976 年 2 月 25 日 4 面

藤森「ART 7´76/Basel 16–21.6.1976 Die Internationale Kunstmesse. 第 7 回国際芸術見本市」『VISION』6 巻 7 号、1976 年 9 月、pp. 224–226

Haryu, Ichiro. "Le Role de la «Reproduction» dans l'Art." *XXe siècle. Nouvelle Serie* 38, issue 46 (September 1976), pp. 84–94.

編集部『ドキュメント『Art Today ´77 見えることの構造』』『AV:アールヴィヴァン 西武美術館ニュース』0 号、1976 年 10 月、頁付無

無署名「〈スターダスト〉東大食堂を飾る宇佐美圭司」『芸術新潮』28 巻 5 号通巻 329 号、1977 年 5 月、p. [49]

原広司「宇佐美圭司のモダンバレエ舞台装置」『建築文化』35 巻 402 号、1980 年 4 月、p. 17

[書評]無署名「宇佐美圭司著 絵画論 問い直す表現形式」『読売新聞』1980 年 5 月 19 日 9 面

[書評]無署名「実作者としての誠実さ 宇佐美圭司著 絵画論」『朝日新聞』1980 年 5 月 11 日 11 面

[書評]無署名「宇佐美圭司著 絵画論:描くことの復権 可能性問い続ける」『中國新聞』1980 年 5 月 25 日 10 面

[書評]峯村敏明「宇佐美圭司著『絵画論:描くことの復権』中心志向者の知の渉猟」『みづゑ』904 号、1980 年 7 月、pp. 118–119

無署名「ホルベインギャラリー⑮ 記号から形へ 宇佐美圭司」『美術手帖』32 巻 467 号、1980 年 7 月、裏表紙

[書評](新)「宇佐美圭司著 絵画論 描くことの復権:いまだ遠近法 空間の延長線上」『日本読書新聞』1980 年 8 月 18 日 4 面

米倉守「〈美術〉絵画の限界に挑む 宇佐美圭司展 山内滋夫近作洋画展」『朝日新聞』夕刊 1980 年 9 月 13 日 5 面

「〈手帳〉遠近法訣別の試み 宇佐美圭司「100 枚のドローイング」」『読売新聞』夕刊 1980 年 9 月 18 日 7 面

Anonymous. "On the Way." *The Japan Times* (14 September 1980), p. 9

(中)「〈美術〉宇佐美圭司展」『公明新聞』1980 年 9 月 13 日 8 面

小川栄二「宇佐美圭司「100 枚のドローイング」展を前に プリベンションふたたび」『美術手帖』32 巻 471 号、1980 年 10 月、pp. 168–177

無署名「巨大な無限にむかう光に充ちた求道者」『Box』1 巻 7 号、ダイヤモンド社、1980 年 10 月、pp. 16–17

(吉)「〈美術〉思索誘うドゥローイング 宇佐美圭司展」『朝日新聞(大阪)』夕刊 1980 年 10 月 4 日 5 面

無署名「宇佐美圭司展 ドローイングの中間発表 "人類の原体験"に思い」『毎日新聞(大阪)』夕刊 1980 年 10 月 4 日 7 面

中原佑介「宇佐美圭司展 知的な美しさ 円形の組み合わせ」『読売新聞(大阪)』夕刊 1980 年 10 月 4 日 5 面

高橋亨「〈美術〉宇佐美圭司展 澄んだ感性たたえる」『サンケイ新聞(大阪)』夕刊 1980 年 10 月 6 日 7 面

無署名「宇佐美圭司 100 枚のドローイング」『芸術新潮』31 巻 11 号通巻 371 号、1980 年 11 月、p. 57

渡辺謙「宇佐美圭司個展:100 枚のドゥローイング」『二美』3 号、1980 年 11 月、p. 6

東野芳明「前衛芸術が、ここを通っていった(連載 6:戦後文化 その地場の透視図:南画廊〈下〉)」『調査情報』262 号(1981 年 1 月号)、1980 年 12 月、pp. 26–32

Schaarschmidt-Richter, Irmtraud. "Kunstbrief aus Tokyo." *Das Kunstwerk* 34, issue 1 (1981), pp. 54–55.

東野芳明「〈連載 6〉戦後文化 その地場の透視図:前衛芸術が、ここを通っていった(南画廊〈下〉)」『調査情報』262 号、1981 年 1 月、pp. 26–32

大岡信「〈現代絵画の 50 人〉宇佐美圭司:いよいよエンジン全開 考えるほどにます感性」『四國新聞』1981 年 4 月 30 日 7 面 *ほか共同通信配信先あり

[図版のみ]「宇佐美圭司」『みづゑ』921 号、日本美術出版、1981 年 12 月、pp. 48–49

無署名「〈美術〉宇佐美圭司展」『公明新聞』1982 年 3 月 20 日 5 面

田中幸人「宇佐美圭司展「まるで錬金術」の厳密な図像」『毎日新聞』夕刊 1982 年 3 月 23 日 4 面

米倉守「〈美術〉時代の構造を記号的に:宇佐美圭司展」『朝日新聞』夕刊 1982 年 3 月 24 日 5 面

無署名「昭和 59 年 4 月に完工予定 御坊市民文化会館に大壁画」『紀州新聞』1982 年 4 月 4 日 1 面

無署名「〈点描〉建築と美術の実験的出会い:慶應義塾図書館に 4 作品導入」『朝日新聞』夕刊 1982 年 6 月 14 日 5 面

無署名「〈手帳〉次世代の創作活動の担い手たち:「明日への展望:洋画の 5 人」展 現代における意匠の競演」『読売新聞』夕刊 1983 年 5 月 10 日 7 面

宇佐美圭司「私の愛盤」『潮』290 号、1983 年 6 月、p. 317

(吉)「次代への確かな流れ:明日への展望 洋画の 5 人展」『朝日新聞』夕刊 1983 年 6 月 4 日 5 面

芥川喜好「〈Front 5〉刺激する現代美術家 3 宇佐美圭司さん 形の類似性を面に語る」『読売新聞』夕刊 1983 年 9 月 7 日 7 面

[書評]岩成達也・新倉俊一「錬金術師の果敢な変身 宇佐美圭司著「デュシャン」が追究したもの」『図書新聞』1984 年 4 月 28 日 1 面

[書評]三浦雅士「デュシャンとウイトゲンシュタイン:宇佐美圭司著『デュシャン』」『季刊みづゑ』931 号、1984 年 6 月、pp. 122–123

[書評]無署名「デュシャン:20 世紀思想家文庫 13 宇佐美圭司著(新刊紹介)」『SD:スペースデザイン』237 号、1984 年 6 月、p. 78

難波英夫「コレクションから(5)個から構造へ:宇佐美圭司の絵画」『ミュージアム・レポート=西武美術館月報』8 号、1984 年 10 月、pp. 6–7

無署名「〈展覧会〉宇佐美圭司展」『毎日新聞』夕刊 1984 年 11 月 26 日 5 面

吉増剛造「創造のさなかに 宇佐美圭司:油彩:宇佐美圭司の色、息(と切りくち)に触れる」『季刊みづゑ』933 号、1984 年 12 月、pp. 74–81

無署名「〈STARDUST〉出色のコスモグラフィ 宇佐美圭司」『芸術新潮』36 巻 1 号通巻 421 号、1985 年 1 月、p. 89

小堀和子「仕事と住まい第 3 回 画家宇佐美圭司」『ハウジングレビュー』通巻 11 号、1985 年 11 月、pp. 37–40

[書評]武満徹「記号から形態へ:宇佐美圭司著:画家の真実伝える 創造的なまなざし」『日本経済新聞』1985 年 12 月 15 日 12 面

［書評］宇野求「記号から形態へ：現代絵画の主題を求めて 宇佐美圭司著」『建築文化』41巻471号、1986年1月、p. 147

［書評］無署名「新しい主題を求めて『記号から形態へ』宇佐美圭司著」『ベターライフ』192号、1986年1月、p. 41

［書評］清水徹「〈美術の本棚〉宇佐美圭司著『記号から形態へ』」『季刊みづゑ』938号、1986年3月、pp. 128–129

無署名「浜坂街庁舎」『建築と社会』67集3号通巻768号、1986年3月、頁付無

［図版のみ］「宇佐美圭司 裸のランチ（特集 美術の土方巽）」『美術手帖』38巻561号、1986年5月、p. 49

池川信夫「表紙 宇佐美圭司作「閉ざされた扉」について」『ファルマシア』23巻2号、1987年2月、p. 187

池田龍男、島州一、堀浩哉、岡崎乾二郎「ホルベイン・シンポジウム 分極する表現世界の中で：いま美術はこれでよいのか」『ACRYLART』3巻、1987年4月、pp. 4–9

阿部良「〈美の現場〉宇佐美圭司 記号に息を吹き込む」『日本経済新聞』第二部文化教養特集1988年4月16日3面

芥川喜好「和凧に描く現代美術：世界の一線作家96人が出品 来年四月、一斉に空へ」『読売新聞』夕刊1988年10月21日13面

芥川喜好「〈美術〉震動する透明世界：宇佐美圭司が4年ぶりの個展」『読売新聞』夕刊1988年11月11日11面

三田晴夫「〈美術〉宇佐美圭司展 満ち満ちる攻撃性」『毎日新聞』夕刊1988年11月11日4面

米倉守「〈美術〉「成り出た」魅力 宇佐美圭司展 あわれ深い世界 小西保文展」『朝日新聞』夕刊1988年11月11日9面

無署名「宇佐美圭司 異界へ身を委ねる」『美術手帖』41巻603号、1989年1月、p. 125

無署名「〈STARDUST〉"人間関係"を壊し始めた宇佐美圭司」『芸術新潮』40巻1号通巻469号、1989年1月、p. 85

岩本慶三「元体操選手が描く"投げる、屈む、走る、立つ"「日本芸術大賞」受賞の宇佐美圭司」『FOCUS』9巻21号通巻385号（6月2日号）、1989年6月、pp. 30–31

無署名「今年も激論「三島賞」「山本賞」の選考過程」『週刊新潮』34巻21号通巻1711号（6月1日号）、1989年6月、p. 25

無署名「創造の粋を集めて 第11回日本秀作美術展 あすから日本橋・高島屋で」『読売新聞（東京）』夕刊1989年6月7日5面

芥川喜好「〈美術〉日本習作美術展 きわだつ達成ぶりの作品群」『読売新聞』夕刊1989年6月16日13面

大岡信「人体から宇宙像へ 宇佐美圭司の作品について（第21回日本芸術大賞 宇佐美圭司）」『芸術新潮』40巻7号通巻475号、1989年7月、pp. 71–73

選考委員一同「宇佐美圭司の業績（第21回日本芸術大賞 宇佐美圭司）」『芸術新潮』40巻7号通巻475号、1989年7月、p. 68

（H）「記号と文様からの眼差18」『ミュージアム・レポート＝西武美術館月報』67号、1989年9月、表紙、表紙裏

無署名「宇佐美圭司「ライカ」新ビル展示作品」『美術手帖』42巻621号、1990年3月、p. 196

芥川喜好「三十三間堂 呼吸 宇佐美圭司」『読売新聞』日曜版1990年9月16日1面

芥川喜好「〈美術〉宇佐美圭司「アトリエ展」日常を再現する公開制作」『読売新聞』夕刊1991年9月20日15面

安斎重男「〈アートの瞬間〉公開制作で身体表現を実感」『朝日新聞』夕刊1991年9月7日17面

松村壽雄「〈美術〉"公開制作"で新境地：来年、回顧展を開く宇佐美圭司氏」『産経新聞』1991年9月23日6面

無署名「〈うえーぶ91〉画家宇佐美圭司さん 回顧展前に公開制作」『中國新聞』1991年10月15日13面
＊ほか共同通信配信先（『山陰中央新報』1991年10月17日16面、『徳島新聞』1991年10月17日10面、等）

大江健三郎「〈文化〉芸術家として生きる「モデル」先人や同時代人の例に誘われて」『朝日新聞』夕刊1991年10月21日11面

Anonymous. "〈Art〉Sezon Museum of Art." *The Nippon View* 4, no. 2 (February 1992), p. 19.

無署名「宇佐美圭司回顧展：世界の構成を語り直そう」『SMA Information』95号、1992年2月、頁付無

無署名「宇佐美圭司回顧展：世界の構成を語り直そう」『三彩』533号、1992年2月、p. 100

無署名「〈展覧会情報〉宇佐美圭司回顧展」『月刊美術』18巻2号通巻197号、1992年2月、p. 241

無署名「宇佐美圭司回顧展：世界の構成を語り直そう」『新美術新聞』627号、1992年2月1日4面

セゾン美術館「通り道に光を入れる。宇佐美圭司回顧展：世界の構成を語り直そう」『朝日新聞』1992年2月7日32面

無署名「展覧会案内：宇佐美圭司回顧展」『公明新聞』日曜版1992年2月16日8面

（樹）「神なき宇宙の見取り図：宇佐美圭司回顧展」『長崎新聞』1992年2月17日15面
＊ほか共同通信配信先（『四國新聞』1992年2月19日11面、『信濃毎日新聞』1992年2月21日15面、『福井新聞』1992年2月26日16面、等）

（M）「壮大な宇宙の詩を奏でる：宇佐美圭司回顧展」『産経新聞』1992年2月17日11面

（蛇）「美術 感性と悟性の相克 宇佐美圭司回顧展」『朝日新聞』夕刊1992年2月18日7面

（川）「「生」得た絵画の軌跡 宇佐美圭司回顧展」『読売新聞』夕刊1992年2月21日7面

三田晴夫「現代美術のwhy 回顧展の有効性」『毎日新聞』夕刊1992年2月25日6面

（宝）「宇佐美圭司回顧展 混沌から明快へ」『日本経済新聞』夕刊1992年2月28日15面

無署名「大原美術館の"冒険" 現役の宇佐美圭司とりあげ児島記念館であえて回顧展」『朝日新聞（岡山）』1992年3月11日25面

無署名「〈おかやま文化〉洋画家 宇佐美圭司回顧展 大原美術館」『オカニチ新聞』1992年3月12日4面

無署名「人型構成の妙見せる：各時代の代表作53点を一堂に：宇佐美圭司回顧展が開幕」『倉敷新聞』1992年3月13日3面

無署名「〈文化〉自己の存在問いかける 倉敷で宇佐美圭司回顧展 変容の軌跡たどる50点」『山陽新聞』1992年3月24日21面

守田均「宇佐美圭司回顧展 注目される白い絵画」『産経新聞』1992年3月30日12面

無署名「宇佐美圭司回顧展 1922年5月→6月：かいま見る、表現者のプリベンション。」『ライカグループ社内報・マイライカ』13号、1992年4月、頁付無

無署名「〈カレンダー〉パネルディスカッション：都市と文化とファッション」『日経アーキテクチュア』428号（1992年4月13日号）、1992年4月、p. 9

無署名「KB News from 3 to 4」パネルディスカッション『都市と文化とファッション』」『建築文化』47巻546号、1992年4月、p. 15

無署名「〈STARDUST〉宇佐美圭司の"人型"進化論」『芸術新潮』43巻4号通巻508号、1992年4月、p. 94

無署名「走る、投げる、4つのフォームがつくる絵画空間に出会う：宇佐美圭司回顧展：世界の構成を語り直そう」『Salida』関西版、4巻16号通巻125号、1992年4月、p. A.2

無署名「北越メタル、社内に美術品飾りイメージ一新：新本社完成機に、各階にモダンアート。」『日本経済新聞（新潟）』1992年4月8日22面

無署名「〈ひととき〉北越メタル常務玉川暢良氏：美術作品で「発信」」『日本経済新聞（新潟）』1992年4月21日22面

無署名「〈インフォメーション〉多様な宇佐美芸術の全貌を初めて貴方にご紹介します」『マリ・クレール』11巻5号通巻114号、1992年5月、p. 426

無署名「宇佐美圭司回顧展：世界の構成を語り直そう」『エルマガジン』182号、1992年5月、p. 192

無署名「〈クレア・サーカス〉宇佐美圭司回顧展「世界の構成を語り直そう」」『クレア』4巻5号、1992年5月、頁付無

無署名「〈SALON〉宇佐美圭司回顧展：世界の構成を語り直そう」『hi fashion』217号、1992年5月、p. 189

無署名「自然とテクノロジーの新しい空間に接するOXYギャラリー（PLACES 知的空間を演出する場所）」『Salida』関西版、4巻17号通巻126号、1992年5月、p. 13

無署名「〈TOPICS〉宇佐美圭司回顧展「世界の構成を語り直そう」」『美術手帖』44巻653号、1992年5月、pp. 14–15

無署名「〈ギャラリーから〉政治や社会問題超え世界の構成語りかけ 宇佐美圭司回顧展」『朝日新聞（大阪）』夕刊1992年5月9日11面

無署名「〈ガイドがいど〉宇佐美圭司回顧展」『日本経済新聞（大阪）』夕刊1992年5月11日9面

無署名「'66ロス暴動からヒント：4つの人型と図形で描く世界：宇佐美圭司回顧展ライカ本社」『大阪日日新聞』1992年5月14日5面

（英）「〈美術〉福田美蘭転：画を分割 奇妙な味 宇佐美圭司回顧展：街と人 織物のよう」『読売新聞（大阪）』夕刊1992年5月19日9面

無署名「〈ひと人模様〉都会の暴動見る目鋭く」『毎日新聞』夕刊1992年5月20日5面

無署名「〈美術etc〉宇佐美圭司回顧展」『産経新聞』夕刊1992年5月22日6面

無署名「ヒルサイドテラス（第6期）」『日経アーキテクチュア』431号（1992年5月25日号）、1992年5月、pp. 176–182

（O）「未公開から最新作まで約100点」『京都新聞』1992年5月30日15面

Casim, Julian. "Usami's Oil Cosmic Fantasy." *The Japan Times* (7 June 1992), p. 11.

無署名「〈AD SALON〉ライカ本社にて、「宇佐美圭司展」開催」『ミセス』446号、1992年6月、p. 354

無署名「1 都市とファッション、建築と美術、あるいはすべての開かれた空間のために。」『ライカグループ社内報・マイライカ』15号、1992年6月、頁付無

無署名「〈EXHIBITIONS〉宇佐美圭司回顧展」『Meets』6月号、1992年6月、p. 70

無署名「現代美術に取り組むライカの新しい企画。宇佐美圭司回顧展」『月刊SAVVY』6月号、1992年6月、p. 216

無署名「日本の現代美術の騎手「宇佐美圭司回顧展」が大阪で開催中」『エル・ジャポン』4巻11号通巻67号、1992年6月、p. 140

無署名「〈Life Style Art〉世界の構成を語り直す 宇佐美圭司の創造の世界」『ダブル・ジャパン』164号、1992年6月、pp. 108–109

無署名「〈流行通信発！最新情報クリップボードFollow Me〉宇佐美圭司の芸術の全貌を一堂に展覧する。」『流行通信』34号、1992年6月、p. 188

無署名「〈素描〉念願の回顧展実現」『産経新聞（大阪）』1992年6月1日10面

（田）［田原由紀雄］「〈ギャラリー〉宇佐美圭司回顧展」『毎日新聞（大阪）』夕刊1992年6月11日9面

正木基「目黒区美術館：宇佐美圭司：プロフィールのこだま（特集 美術館のニューコレクション）」『美術手帖』44巻657号、1992年8月、pp. 92–93

H.W. "Fumihiko Maki Hillside Terrace, Tokyo." *Domus* 746 (February 1993), pp. 30–37.

［書評］無署名「新刊：宇佐美圭司著「絵画の方法」」『産経新聞』1994年2月21日11面

無署名「〈著者と30分〉「20世紀美術」の宇佐美圭司さん：抽象表現主義を点検」『徳島新聞』夕刊1994年6月29日4面

無署名「第4回宮沢賢治イーハトーブ賞決まる」『宮沢賢治会イーハトーブセンター会報』9号（山の神）、1994年9月、pp. 4–6

仲田耕三「〈美術へのいざない〉県立近代美術館所蔵作品49 宇佐美圭司「メナム河畔に出現する水族館」独自のスタイル展開人体シリーズ初期の作品」『徳島新聞』1994年12月18日11面

無署名「〈展覧会案内〉ホリゾント・黙示」『公明新聞』日曜版1995年6月4日8面

仲田耕三「〈四国のびじゅつ館 学芸員が選ぶ〉18 "絵画の在り方"を追求：宇佐美圭司「裸のランチ」：徳島県立近代美術館所蔵」『毎日新聞（香川）』1996年4月6日22面

南條彰宏「画家とのつきあい方：マラルメあれこれ3」『るしおる』28号、1996年7月、pp. 42–47

無署名「〈話題の展覧会から〉美術研究所の50年：美術への旅立ち」『月刊美術』22巻12号通巻255号、1996年12月、pp. 221–222

無署名「〈文化〉豊かな海辺を絶望的に表現「油まみれ」のイメージは間違い」『読売新聞』夕刊1997年5月22日9面

［書評］見田宗介「〈書評〉現代美術はなぜ美しくないか 宇佐美圭司『二〇世紀美術』」『群像』52巻8号、1997年8月、p. 371

田中三蔵「可能性秘めた50代の「若手」宇佐美圭司展／木下宏彫刻新作展」『朝日新聞』夕刊1997年9月18日11面

芥川喜好「〈絵は風景〉激しい震動 未来への予感」『読売新聞』日曜版1997年10月12日1面

無署名「〈STARDUST〉荒ぶる宇佐美圭司」『芸術新潮』48巻11号通巻575号、1997年11月、p. 99

Iseki, Masaaki. "A Process of Intellectual Symbols: Usami Keiji." *Japanese Trade & Industry* 16, no. 6, issue 96 (November 1997), pp. 26–27.

Harley, Maria Anna. "Music of Sound and Light: Xenakis's Polytopes." *Leonardo* 31, no. 1, (1998), pp. 55–65.

瀬木慎一「曲がり角の美術⑫宇佐美圭司の複雑と渡辺豊重の単純な複雑」『芸術倶楽部』24号（1998年1月・2月号）、1998年1月、pp. 40–41

無署名「第20回日本秀作美術展 画壇最前線に触れる」『読売新聞（大阪）』夕刊1998年8月26日5面

瀬木慎一「日本美術の百年97：前衛美術の国際評価（1）」『東京新聞』夕刊1998年12月12日5面

無署名「油彩画／宇佐美圭司さん（越前）：人型 無数に組み合わせ」『福井新聞』1999年1月3日25面

無署名「〈Culture & Art 福井の文化・芸術〉越前町にアトリエ 画家・宇佐美圭司さん ち密さと壮大な物語性人の形展開、時間描く：複眼的な後景」『福井新聞』1999年3月23日12–13面

［書評］無署名「越前町にアトリエ 宇佐美さんが画集 物語性広がる絵画空間100点 詩的イメージで構成」『福井新聞』1999年5月25日14面

中村麗、山尾才「時空を駆ける画家宇佐美圭司」『みつむらアートスポット（高校編）』25号、1999年6月、頁付無

［書評］（川）「宇佐美圭司作品集 絵画空間のコスモロジー」『読売新聞』1999年6月13日11面

無署名「〈'99みつけた福井〉原風景への旅 越前町にアトリエ 巡る自然に生を実感」『福井新聞』1999年6月19日1面

［書評］無署名「絵画空間のコスモロジー 宇佐美圭司著」『静岡新聞』1999年7月11日8面

［書評］無署名「宇佐美圭司著『絵画空間のコスモロジー』 世界が立ち現れてくる場所」『徳島新聞』夕刊1999年7月28日5面

［書評］（土）「廃墟巡礼人間と芸術の未来を問う旅」『毎日新聞』2000年5月21日10面

無署名「第22回日本秀作美術展 至高の70点一堂に あすから東京・日本橋高島屋」『読売新聞（東京）』夕刊2000年5月24日5面

［書評］無署名「〈文庫・新書〉廃墟巡礼 宇佐美圭司著」『日本経済新聞』2000年6月11日23面

伊藤美江「日本海を眺めるアトリエ。福井県越前海岸 宇佐美圭司さん（Chapter 3 海のある暮らしを求めて。）」『セブンシーズ』13巻7号通巻143号、2000年7月、pp. 74–75

無署名「第22回日本秀作美術展 力強さと新鮮さ」『読売新聞（大阪）』夕刊2000年8月23日6面

小林昭夫「小林昭夫 自身による略歴」『セゾンアートプログラム・ジャーナル』4号、2000年9月、pp. 46–47

無署名「きょうから「日本秀作美術展」：世代交代も進む」『読売新聞（中部本社）』2000年9月14日27面

宝玉正彦「かみ砕いて企画吟味「絵画観測方」展と「見る・写す・表す」展」『日本経済新聞』2001年3月23日44面

無署名「過去VS現在、21世紀への挑戦 宇佐美圭司・絵画宇宙」『アートフィールド探訪ガイド ギャラリー』2001年6巻通巻194号、2001年6月、p. 20

無署名「〈ガイト&ガイド〉宇佐美圭司展」『産経新聞』夕刊2001年6月22日5面

無署名「宇佐美圭司展始まる：ち密に無限「絵画宇宙」」『福井新聞』2001年6月30日1面

（斉）「〈アート情報〉画面に広がるのは、宇宙か否か。思考する絵画展。」『月刊ウララ = Urala:life create magazine』14巻7号通巻154号、2001年7月、p. 126

無署名「ち密制作に熱い視線：宇佐美さんアトリエ再現」『福井新聞』2001年7月8日29面

無署名「無限の宇宙空間演出：ち密な構成美に高い評価：宇佐美圭司展29日まで県立美術館」『福井新聞』2001年7月10日17面

大西若人「〈美術〉らせんの歩みに近代の自画像：「宇佐美圭司・絵画宇宙」展」『朝日新聞』夕刊2001年7月25日10面

無署名「宇佐美圭司の「絵画宇宙」8月5日から特別企画展 公開制作やトークも」『ニュース和歌山』2001年7月26日4面

田原由紀雄「絵画の可能性を求めて：250点、「40年」の流れを凝縮」『毎日新聞』夕刊2001年7月27日5面

無署名「宇佐美圭司・絵画宇宙：県立近代美術館で8月5日から開催」『和歌山新報』2001年7月28日3面

山下里加「それはたった4つの要素から始まった 宇佐美圭司・絵画宇宙」『ぴあ（関西）』19巻17号通巻471号、2001年8月、p. 228

無署名「5日～宇佐美圭司・絵画宇宙：公開制作7～12日：県立近代美術館特別企画展」『紀伊新聞』2001年8月1日1面

太田垣実「〈創る〉新アトリエ訪問21：画家宇佐美圭司さん（上）」『京都新聞』2001年8月4日8面

無署名「宇佐美圭司・海外宇宙.あすから県立近代美術館で：招待券をプレゼント」『和歌山新報』2001年8月4日3面

無署名「人の形をパズルに：宇佐美さんの作品展：5日から県立近代美術館」『朝日新聞（和歌山）』2001年8月4日24面

無署名「画家の宇佐美さん・詩人の大岡さん・知事：「和歌山」や「作品」長年の「交友」：3人が「てい談」楽しく」『朝日新聞（和歌山）』2001年8月7日20面

無署名「独自の"絵画宇宙"を展開：40年間の創作活動の区切り：和歌山ゆかりの宇佐美圭司さんが展覧会：未発表、最新作含め油彩など200点」『和歌山新報』2001年8月7日7面

無署名「珍しい制作現場公開に来場者の目もくぎ付け」『和歌山新報』2001年8月8日1面

無署名「宇佐美圭司作品展を開催：油彩、水彩など200点：知事、大岡信さんと鼎談」『読売新聞（和歌山）』2001年8月10日26面

太田垣実「〈創る〉新アトリエ訪問22：画家宇佐美圭司さん（下）」『京都新聞』2001年8月11日8面

大岡信、奥村泰彦、木村良樹「宇佐美圭司・絵画宇宙：人体をめぐって連動する作品群：木村知事、評論家・大岡信氏、奥村学芸員 宇佐美さんの芸術と人となりを語る」『和歌山新報』2001年8月18日4面

丸橋茂幸「〈くらしの美〉不思議な時間が流れる世界：宇佐美圭司・絵画宇宙：和歌山県立近代美術館」『産経新聞』2001年8月26日14面

平松洋「〈Voice & Review〉身体と美術について：「ローリー・トビ・エディソン」展『宇佐美圭司・絵画宇宙』展」『ナトラ』6巻16号（No.7 September 2001, 9）、2001年9月、p. 104

中野稔「〈Next関西：Culture〉平面上に無限の宇宙生む：理性と感性が調和：宇佐美圭司展」『日本経済新聞』夕刊2001年9月1日5面

石川健次「転機の一点：画家宇佐美圭司さん《路上の英雄No.2》」『毎日新聞（日曜くらぶ）』2001年9月9日1面

池川信夫「長井記念館の芸術作品（グラビア）」『ファルマシア』38巻1号、2002年1月、pp. 1–3

池川信夫「長井記念館の芸術作品について」『ファルマシア』38巻1号、2002年1月、pp. 53–55

無署名「芸術選奨文部科学大臣賞宇佐美さんが受賞：昨年の回顧展評価」『朝日新聞（福井）』2002年3月9日20面

無署名「芸術選奨大臣賞 池内淳子さんら12人」『朝日新聞』2002年3月9日33面

無署名「芸術選奨大臣賞受賞の宇佐美さん：地方から刺激送った成果」『県民福井』2002年3月9日24面

Harley, James. "The Electroacoustic Music of Iannis Xenakis." *Computer Music Journal* 26, no. 1 (Spring 2002), pp. 33–57.

岸桂子「秋野不矩展から：「開花」を手助け」『毎日新聞（大阪）』夕刊2003年5月9日8面

加藤義夫「絵画史内包し宇宙を構成：宇佐美圭司 新作展」『朝日新聞』夕刊2004年11月27日6面

岸桂子「〈ギャラリー〉過去と未来を自由に表現」『毎日新聞（大阪）』夕刊2004年11月27日5面

無署名「ルネサンス以降の絵画振り返り再構築：画家・宇佐美圭司氏が個展」『京都新聞』2004年11月28日8面

原久子「宇佐美の新作展：空間性、明解な絵画を完成」『日本経済新聞』夕刊2004年12月6日8面

木村未来「宇佐美圭司新作展：生命がたどる時間 情熱に忠実に表現」『読売新聞（大阪）』夕刊2004年12月7日8面

無署名「絵画に「生命」再生：線遠近法が新作の出発点：越前町にアトリエ 宇佐美さん3年ぶり個展」『福井新聞』2004年12月21日13面

早瀬廣美「「螺旋」という遠近法：宇佐美圭司新作展」『産経新聞』2004年12月1日24面

森本俊司「〈テーブルトーク〉画家宇佐美圭司さん（65）：英国の「ヒロシマ」展に新作」『朝日新聞』夕刊2005年6月30日11面

中ザワヒデキ「Chapter 5 1970–1985 モダンの臨界点・ポストモダンの旋回」『美術手帖』57巻866号、2005年7月、pp. 159–178

無署名「表紙のことば：画家宇佐美圭司さん」『（社）南越法人会会報NET』8号、2005年7月、p. 1

成相肇「宇佐美圭司《溶解・身体No.3》」『府中市美術館研究紀要』10号、2006年3月、pp. 7, 39–42

大岡信、辻井喬「詩人の眼・大岡信コレクション展 15日から東京・三鷹で：美と思想の宴」『朝日新聞』夕刊2006年4月14日4面

西田健作「詩人が見つめた戦後美術：「折々のうた」の大岡信さん コレクション展」『朝日新聞』2006年4月25日17面

無署名「世界的作曲家・武満徹さん没後10年：音と絵の空間 宇佐美圭司さん友情出演 響き合い今も」『福井新聞』2006年5月30日15面

三田晴夫「宇佐美圭司展：人型がつむぐ壮麗な時空」『毎日新聞』夕刊2006年10月2日4面

無署名「人の生きる姿問う11点：宇佐美圭司さん（越前市）東京で7年ぶり個展」『福井新聞』2006年10月3日14面

河野孝「〈美の美〉崇高なる廃墟（下）：終末の幻想」『日本経済新聞』2006年12月17日20–21面

無署名「〈文化〉宇佐美圭司さん（越前市）個展：絵画空間 独自に再構成：ルネサンス名画に新たな息吹：「再生の時代」提言：静岡・池田20世紀美術館4日から」『福井新聞』2007年10月2日12面

無署名「宇佐美さんの「思考空間」きょうから近作30点歩め企画展」『伊豆新聞』2007年10月4日2面

無署名「〈ユーレーカ！美術の扉が開くとき〉宇佐美圭司さん（画家）思考空間を描く：ルネサンス再生試み：満ちる動的エネルギー」『岩手日報』2007年10月26日2面

＊ほか共同通信配信先（『秋田魁新報』2007年10月30日5面、『新潟日報』2007年11月3日25面、『四國新聞』2007年11月4日19面、『河北新聞』2007年11月13日15面、『愛媛新聞』2007年11月16日22面、『福井新聞』2007年12月3日10面、『長崎新聞』2007年12月16日11面、『信濃毎日新聞』2007年12月26日13面、等）

無署名「池田20世紀美術館「思考空間」の企画展：宇佐美さん絵画新作が並ぶ」『伊豆新聞』2007年10月7日3面

無署名「独自の絵画空間 宇佐美さん企画展：伊東・池田20世紀美術館」『静岡新聞』東部版、2007年10月18日20面

小川敦生「〈アート探究〉宇佐美圭司の「大洪水」人型が渦巻く混沌の世界 秩序の崩壊と再生」『日本経済新聞』2007年11月3日38面

無署名「宇佐美圭司2000年以降：思考空間」『新美術新聞』1137号、2007年11月21日1面

三田晴夫「〈美術〉思考空間 宇佐美圭司 2000年以降展：人型のみ込む混とんの渦」『毎日新聞』夕刊2007年11月27日7面

早稲田真智子「館内美術品紹介『路上の英雄No.3』宇佐美圭司1967年」『Mita Media Center News』109号、2008年4月、p. 4

山内孝紀「〈文化〉画家・宇佐美圭司さん「無限のさまよい」表現：国内最多収蔵40点を一堂：セゾン美術館（長野）で企画展」『福井新聞』2008年11月9日12面

倉橋克禎「唯物論的批評①宇佐美圭司の絵画について」『季報唯物論研究』107号、2009年2月、pp. 89–92

美山良夫ほか「港区アート・マネジメント講座2008」『慶應義塾大学アート・センター年報』16号（2008/09）、2009年4月、pp. 42–50

無署名「展覧会情報：グランド・オープニング企画展 宇佐美圭司展」『E&Cギャラリーニュースレター』準備号、2009年4月、p. 7

無署名「福井大教授らタッグ：まちなか画廊18日開設：新進作家の作品発信：宇佐美さん記念展」『福井新聞』2009年4月14日4面

梅沢あゆみ「街中から芸術発信 JR福井駅西口にギャラリー18日開館 有名作家展NPOと学生運営」『県民福井』2009年4月15日3面

増田紗苗「県内で美術学ぶ若者に発表の場」『中日新聞（福井中日）』2009年4月15日18面

無署名「JR福井駅前にギャラリー：福井大教授ら18日開設 質の高い美術発信」『読売新聞（福井）』2009年4月15日31面

新土居仁昌「〈支局長からの手紙〉風土とアート」『毎日新聞（福井）』2009年4月22日27面

無署名「「街中に美術発信地を」福井駅前、福井大教授らギャラリー開設」『朝日新聞(福井)』2009年4月22日31面

福井大学美術科学生キュレーティングスタッフ編「特集・宇佐美圭司展」『E&Cギャラリーニュースレター』1号、2009年5月、pp. 1–8

北里晋「〈文化〉地方で現代美術を後押し:NPO法人のギャラリー誕生」『西日本新聞』2009年5月5日8面

無署名「絵画で動的"破れ"表現:ノーベル賞南部理論に触発 新作発表」『福井新聞』2009年5月17日13面

中村麗「10月号表紙のカルテ:破れ— 開かれ」『MMJ: The Mainichi Medical Journal』5巻10号、2009年10月、p. 653

無署名「制動が生み出す絵画宇宙」『東都新聞』2009年10月6日15面 *ほか共同通信配信先(『東奥日報』2009年10月7日11面、『中國新聞』2009年10月7日13面、『日本海新聞』2009年10月11日9面、『埼玉新聞』2009年10月12日5面、『南日本新聞』2009年10月12日8面、『山陰中央新報』2009年10月17日11面、『静岡新聞』夕刊2009年10月17日7面、『秋田魁新報』2009年10月19日14面、『徳島新聞』2009年10月19日7面、『山形新聞』2009年10月19日7面、『河北新聞』2009年10月20日11面、『山陰中央新報』2009年11月1日15面、等)

大岡信「5つのヴァリエーション:宇佐美圭司のために」『大岡信ことば館便り』1号、2009年12月、pp. 8–10

無署名「Museum Calendar 宇佐美圭司展:絵画の歩み」『和歌山県立近代美術館ニュース』62号、2010年3月、p. [7]

無署名「大阪万博から40年「鉄鋼館」リニューアル:アート 実験的に追究 表現活動の転機に:当時の視覚監督宇佐美さん(越前町)に聞く」『福井新聞』2010年4月25日4面

吉田有希「企画展01宇佐美圭司展 静動の競演、「未完成」による魅力」『E&Cギャラリー年間報告書』2009年度版、2010年6月、pp. 4–5

無署名「今月の数字 答え」『Mita Media Center News』129号(2010、8・9)、2010年8月、p. 4

澤木政輝「京芸生を育んだ先生の26点:27日まで中京・京芸ギャラリーで」『毎日新聞(京都)』2011年3月25日21面

大岡玲「よくわからないケイジさんとよくわかるケイジさんをめぐる、とりとめのない回想」『大岡信ことば館便り』8号、2012年2月、pp. 15–20

無署名「宙に浮く絵画空間:画家・宇佐美さん 静岡で新作発表」『福井新聞』2012年3月18日15面

白石昭彦「〈ことば〉宇佐美圭司さん(画家)」『朝日新聞』2012年3月28日17面

無署名「600号の最新作など40点:宇佐美圭司さん個展「制動」あす対談イベント」『伊豆日々新聞』2012年3月31日3面

辻井喬「〈アートフル・デイズ〉絵からあふれる「終末」宇佐美圭司の世界」『中國新聞』2012年4月25日12面

辻井喬「〈文化〉文明と対峙 終末への視線」『京都新聞』2012年5月2日9面

芥川喜好「〈時の余白に〉絵は祈り、絵は予感する」『読売新聞』2012年5月26日11面

松崎なつひ「宇佐美圭司 制動・大洪水展(企画展報告)」『大岡信ことば館便り』9号、2012年6月、pp. 31–35

無署名「宇佐美圭司 制動・大洪水展[出品リスト等](企画展報告)」『大岡信ことば館便り』9号、2012年6月、pp. 36–37

無署名「対談 宇佐美圭司×三浦雅士「生と死、世界、宇宙」[報告記事](企画展報告)」『大岡信ことば館便り』9号、2012年6月、pp. 38–42

無署名「墓碑銘:投げる、屈む、走る、立つ、四つの人型 宇佐美圭司さんの視座と洞察」『週刊新潮』57巻42号通巻2865号(11月8日神無月増大号)、2012年10月、p. 129

無署名「宇佐美圭司さん死去:知的な画風確立」『朝日新聞』2012年10月22日38面

無署名「宇佐美圭司さん死去:72歳、画家」『読売新聞』2012年10月22日34面

無署名「宇佐美圭司氏(訃報記事)」『東京新聞』2012年10月22日23面

無署名「現代美術家 宇佐美圭司氏死去」『日本経済新聞』2012年10月22日35面

無署名「訃報:宇佐美圭司さん 72歳画家」『毎日新聞』2012年10月22日27面

無署名「[訃報]宇佐美圭司氏」『徳島新聞』2012年10月22日25面

無署名「訃報:宇佐美圭司氏」『産経新聞』2012年10月22日27面

無署名「故宇佐美圭司氏(画家、10月19日死去)をしのぶ会」『東京新聞』2012年11月8日27面

無署名「故宇佐美圭司氏(画家)を偲ぶ会」『産経新聞(大阪)』2012年11月8日27面

無署名「故宇佐美圭司氏を偲ぶ会」『日本経済新聞』2012年11月8日43面

無署名「宇佐美圭司氏(訃報記事)」『新美術新聞』1296号、2012年11月11日3面

宝玉正彦「〈追想録〉宇佐美圭司さん(現代美術家)」『日本経済新聞』夕刊2012年12月7日9面

岸桂子「〈悼む〉宇佐美圭司画家:心不全のため10月19日死去・72歳:壮大なスケール感と思索の深さ」『毎日新聞』2012年12月15日9面

芥川喜好「〈時の余白に〉光のなかを彼は逝った」『読売新聞』2012年12月22日11面

大西若人「描くこと 最後まで手放さず:画家・宇佐美圭司さんを偲ぶ会」『朝日新聞』夕刊2012年12月26日3面

岡﨑乾二郎「〈Memorial〉追悼 宇佐美圭司 宇佐美圭司の教え」『美術手帖』65巻977号、2013年1月、p. 241

髙柳輝夫「画家 宇佐美圭司氏と日本薬学会」『ファルマシア』49巻1号、2013年1月、p. 91

宇佐美爽子「〈追悼・宇佐美圭司〉我が分身」『大岡信ことば館便り』11号、2013年3月、pp. 44–47

大澤真幸「〈追悼・宇佐美圭司〉宇佐美圭司さんの思い出」『大岡信ことば館便り』11号、2013年3月、pp. 48–51

松崎なつひ「〈追悼・宇佐美圭司〉制動(ブレーキ)・大洪水展をふりかえって」『大岡信ことば館だより』11号、2013年3月、pp. 52–55

無署名「見上げる絵画展:26日まで県立美術館」『読売新聞』2013年5月12日29面

無署名「越前町の画家宇佐美さん:長野で没後1年展あすから」『福井新聞』2013年10月11日20面

小川敬生「音が聞こえる絵画(下):宇佐美圭司」『日本経済新聞』2013年10月27日18–19面

大西若人「没後1年 宇佐美圭司展 藤山貴司展:世界描く途方もない試み」『朝日新聞』夕刊 2013 年 11 月 6 日 3 面

宝玉正彦「〈文化〉詩と響き合う自由な感性:没後1年宇佐美圭司展」『日本経済新聞』2013 年 11 月 13 日 44 面

田中[淳]「宇佐美圭司(物故者)」『日本美術年鑑:平成 25 年版』2015 年 3 月、pp. 420–421

西森征司「県立美術館2部構成で館蔵名品展:20 世紀末の美術中心に」『高知新聞』2015 年 6 月 25 日 11 面

広江俊輔「選りすぐり 巨大な名品たち:県立美術館蔵」『朝日新聞』2015 年 6 月 26 日 27 面

難波英夫「〈金曜アート〉今日の名作と歩む 軽井沢セゾン現代美術館所蔵品選 ⑤宇佐美圭司《旅・After Hiroshima》」『信濃毎日新聞』2015 年 8 月 21 日 13 面

無署名「Museum Calendar 宇佐美圭司回顧展」『和歌山県立近代美術館ニュース』85 号、2016 年 2 月、p. 7

奥村泰彦「宇佐美圭司回顧展 絵画のロゴス 3 度目の回顧展」『和歌山県立近代美術館ニュース』86 号、2016 年 3 月、pp. 1–2

友の会事務事務局「難波英夫氏講演会「辻井喬と堤清二 文学と美術」富山県立近代美術館 1 階ホール 12 月 12 日」『富山近美友の会会報プリズム』79 号、2016 年 3 月、pp. 7–11

森本大貴「没後初、関西で回顧展 宇佐美圭司 晩年までの 60 点 来月 17 日まで／和歌山県」『朝日新聞(和歌山)』2016 年 3 月 5 日 24 面

松崎なつひ「〈美術の扉〉18 病身で仕上げた遺作 故宇佐美さんを回顧」『北日本新聞』2016 年 3 月 14 日 9 面

無署名「論理や構造を絵画に:17 日まで近代美術館 宇佐美圭司回顧展」『わかやま新報』2016 年 4 月 1 日 2 面

岸桂子「「人間とは何か」鉛筆で追求 宇佐美圭司回顧展」『毎日新聞(大阪)』夕刊 2016 年 4 月 6 日 3 面

木村尚貴、森本未紀「東大食堂から消えた大作 宇佐美圭司さんの絵、3 月末の食堂改修時」『朝日新聞』夕刊 2018 年 4 月 28 日 8 面

無署名「東大生協、絵画廃棄で謝罪」『朝日新聞』夕刊 2018 年 5 月 8 日 10 面

無署名「絵画「知識なく廃棄」東大生協食堂改修で」『産経新聞』夕刊 2018 年 5 月 8 日 10 面

無署名「食堂の絵画廃棄 東大生協が謝罪」『読売新聞』夕刊 2018 年 5 月 8 日 10 面

無署名「東大生協 絵画うっかり処分:故宇佐美圭司さん代表作 情報共有せず、謝罪」『東京新聞』夕刊 2018 年 5 月 8 日 6 面

無署名「1 千万円越え!? の絵画 東大生協捨てちゃった:40 年以上展示も食堂改修に伴い」『スポーツ報知』2018 年 5 月 9 日 21 面

無署名「越前町ゆかり画家・故宇佐美さん 東大生協が作品廃棄:食堂改修伴い「軽率」と謝罪」『福井新聞』2018 年 5 月 9 日 26 面

無署名「東大生協、画家の作品処分 食堂の改修工事で「深くおわび」」『日本経済新聞』夕刊 2018 年 5 月 9 日 12 面

無署名「食堂の絵画廃棄 東大生協が謝罪 大作「きずな」」『毎日新聞』2018 年 5 月 9 日 28 面

無署名「東大生協、著名絵画を誤廃棄「知識なかった」謝罪」『産経新聞』2018 年 5 月 9 日 28 面

無署名「東大生協:名画「知識無く」廃棄 宇佐美圭司さん作品 食堂改修で」『毎日新聞(大阪)』2018 年 5 月 9 日 27 面

無署名「東大と生協「価値」共有せず 絵画廃棄 遺族「連絡あれば引き取れた」」『読売新聞』2018 年 5 月 9 日 35 面

森田睦「〈記者ノート〉管理甘い 公共空間の文化財」『読売新聞』2018 年 5 月 24 日 19 面

四方田犬彦「犬が王様を見て、何が悪い? vol. 56:東京大学の食堂で宇佐美圭司の絵が勝手に捨てられていたこと。」『週刊金曜日』26 巻 20 号通巻 1207 号、2018 年 6 月、p. 31

渋沢和彦、高階秀爾「〈話の肖像画〉大原美術館館長・高階秀爾(5)作品は文化遺産、意識高めてほしい」『産経新聞』2018 年 7 月 20 日 15 面

加治屋健司、加藤育子、児玉祐基「美術品の価値 保証し創造:東大生協の絵画破棄問題を機に考える「美術館の役割」」『東京大学新聞』2018 年 8 月 1 日増刊号 4 面

永田晶子「〈Topics〉東大が学内文化資源シンポジウム 絵画廃棄の衝撃大きく 宇佐美作品の芸術的価値を検証」『毎日新聞(東京)』夕刊 2018 年 10 月 11 日 4 面

永瀬恭一「作品の不在が起動する 東京大学シンポジウム『宇佐美圭司《きずな》から出発して』」『アートコレクターズ』117 号(12 月号)2018 年 11 月、pp. 113-115

無署名「〈標点〉東大、絵画廃棄を議論 何を残し伝えるのか 文化資源の在り方探る」『徳島新聞』2018 年 11 月 9 日 11 面

大西若人「情報共有されず 実物への敬意低下:東大食堂の絵画廃棄 2 大学でシンポ、芸術の位置問う」『朝日新聞』夕刊 2018 年 11 月 20 日 4 面

大西若人「〈回顧 2018 美術〉消えた存在が 照らし出す」『朝日新聞』夕刊 2018 年 12 月 18 日 4 面

赤塚佳惠「〈文化〉公共空間の芸術どう守る 所有権あいまい 廃棄も 飾る意義語り継いで」『日本経済新聞』2019 年 1 月 12 日 36 面

奥村泰彦「《きずな》について私が知っている二、三の事柄:東京大学中央食堂に展示されていた宇佐美圭司作品について」『和歌山県立近代美術館ニュース』98 号、2019 年 3 月、pp. 5–6

田中純「〈イメージの記憶〉55 歴史のゴースト・プラン:宇佐美圭司の思想の余白に」『UP』48 巻 3 号通巻 557 号、2019 年 3 月、pp. 37–44

馬定延「戦後日本芸術の表象:「蛍光菊」展(1968–1969)の再考」『明治大学国際日本学研究』11 巻 2 号、2019 年 3 月、pp. 112–131

無署名「[シンポジウム抄録]宇佐美圭司《きずな》から出発して」『東京大学広報誌 淡青』38 号、2019 年 3 月、pp. 4–7

吉川神津夫「宇佐美圭司「メナム河畔に出現する水族館」」『徳島県立近代美術館ニュース』114 号、2020 年 7 月、p. 6

杉本博司「私の履歴書(10)現代美術の道へ 広告写真 性に合わず断念 NY の画廊巡り経て決意」『日本経済新聞』2020 年 7 月 10 日 32 面

以下の文献については現物を確認できず、書誌情報不詳。
無署名「宇佐美芸術の全貌を初めて一堂に」『CREEK』巻号不明、1992 年 5 月、頁不明

3−5. 関連文献 ウェブページ

長沢秀之「宇佐美圭司さんのこと」『ブログNagasawa Hideyuki』長沢秀之、2012年11月4日公開、URL: https://nagasawahideyuki.net/204（2020年11月15日アクセス）

西谷修「宇佐美圭司さんを偲ぶ」『Global Studies Laboratory』［東京外国語大学］、2012年12月9日公開、現在削除、Archive URL: https://web.archive.org/web/20130623045726/http://www.tufs.ac.jp/blog/ts/p/gsl/2012/12/post_170.html（2020年11月15日アクセス）

無署名「〈ひとことカード集〉展示されていた宇佐美圭司の絵画は…」『東京大学消費生活協同組合』東京大学消費生活協同組合、2018年3月15日公開、現在削除、Archive URL: https://web.archive.org/web/20180427034313/http://www.utcoop.or.jp/hitokoto/archives/35540（2020年11月15日アクセス）

飯盛希「@ngmrsk」編「宇佐美圭司壁画処分問題」『togetter』トゥギャッター株式会社、2018年4月26日公開、URL: https://togetter.com/li/1221834（2020年11月15日アクセス）

北村泰介「東大本郷キャンパスで世界的画家の壁画を処分…SNSで炎上、識者も嘆きのツイート」『デイリースポーツonline』、2018年4月27日公開、URL: https://www.daily.co.jp/society/life/2018/04/27/0011203945.shtml（2021年2月6日アクセス）

無署名「〈ひとことカード集〉展示されていた宇佐美圭司の絵画は…［更新版］」『東京大学消費生活協同組合』東京大学消費生活協同組合、2018年3月15日公開、2018年4月27日更新、URL: https://www.utcoop.or.jp/hitokoto/archives/35540（2020年11月15日アクセス）

森本未紀、木村尚貴「東大、絵の価値知らず？食堂飾った著名画家の大作廃棄」『朝日新聞デジタル』朝日新聞社、2018年4月27日公開、URL: https://www.asahi.com/articles/ASL4W369RL4WUCVL003.html?iref=pc_ss_date（2020年11月15日アクセス）

木村尚貴、森本未紀「東大、廃棄？行方不明？食堂の名画問題「改めて回答」」『朝日新聞デジタル』朝日新聞社、2018年4月28日公開、URL: https://www.asahi.com/articles/ASL4X3GRGL4XUCVL001.html?iref=pc_ss_date（2020年11月15日アクセス）

武川正吾、増田和也「〈東京大学生協ニュース〉東京大学中央食堂の絵画廃棄処分についてのお詫び」『東京大学消費生活協同組合』東京大学消費生活協同組合、2018年5月8日公開、URL:http://www.utcoop.or.jp/news/news_detail_4946.html（2020年11月15日アクセス）

石井洋二郎、小関敏彦「東京大学中央食堂の絵画廃棄処分について」『UTokyo FOCUS』東京大学、2018年5月8日公開、URL: https://www.u-tokyo.ac.jp/focus/ja/articles/n_z1602_00002.html（2020年11月18日アクセス）

黒木貴啓「東大学食に40年あった宇佐美圭司の絵画、改装時に生協が廃棄「取り返しつかない結果を招いた」と謝罪」『ねとらぼ』イティメディア株式会社、2018年5月8日公開、URL: https://nlab.itmedia.co.jp/nl/articles/1805/08/news101.html（2020年11月15日アクセス）

編集部「宇佐美圭司の巨大絵画を廃棄。東京大学と大学生協が謝罪」『美術手帖［Web版］』株式会社BTCompany、2018年5月8日公開、URL: https://bijutsutecho.com/magazine/news/headline/14989（2020年11月15日アクセス）

無署名「宇佐美圭司の壁画は「ゴミ」にされた 東大生協、取り返しつかぬ処分なぜ」『J-castニュース』株式会社ジェイ・キャスト、2018年5月8日公開、URL: https://www.j-cast.com/2018/05/08327957.html?p=all（2020年11月15日アクセス）

無署名「大作廃棄「作品残す意向、共有されず」：東大生協が発表」『朝日新聞デジタル』朝日新聞社、2018年5月8日公開、URL: https://www.asahi.com/articles/ASL583SPVL58UCVL00C.html?iref=pc_ss_date（2020年11月15日アクセス）

無署名「中央食堂 生協が画家の作品を廃棄処分に「軽率な判断」と謝罪」『東大新聞オンライン』東京大学新聞社、2018年5月8日公開、https://www.todaishimbun.org/co-op20180508/（2020年11月15日アクセス）

無署名「東大生協、画家の大作を廃棄「重大さに思い至らず反省」」『朝日新聞デジタル』朝日新聞社、2018年5月8日公開、URL: https://www.asahi.com/articles/ASL583FP6L58UCLV001.html?iref=pc_ss_date（2020年11月15日アクセス）

無署名「東大破棄作品「福井の収蔵庫に」憤り 父母思い宇佐美圭司さんの娘」『福井新聞ONLINE』2018年5月9日公開、URL: https://web.archive.org/web/20180509213635/www.fukuishimbun.co.jp/articles/-/327731（2021年2月6日アクセス）

東京大学消費生活協同組合「組合員のみなさまへ（東京大学生協ニュース）」『東京大学消費生活協同組合』東京大学消費生活協同組合、2018年5月23日公開、現在削除、Archive URL: https://web.archive.org/web/20180524100139/utcoop.or.jp/news/news_detail_4956.html（2021年2月6日アクセス）

無署名「東大生協 中央食堂の絵画廃棄問題で専務理事の役員報酬を減額」『東大新聞オンライン』東京大学新聞社、2018年5月26日公開、URL: https://www.todaishimbun.org/co-op20180526/（2020年11月15日アクセス）

石戸諭「東大の絵画廃棄「理由が不明」の不気味さ：「わからなかった」では思考停止だ」『プレジデントオンライン』プレジデント社、2018年6月4日公開、URL: https://president.jp/articles/-/25302?page=1（2020年11月15日アクセス）

木村剛大「東大絵画廃棄と金魚電話ボックス撤去から考える「アートと法律の関係」：法律外の倫理が求められるのはなぜ？」『現代ビジネス』講談社、2018年6月16日公開、URL: https://gendai.ismedia.jp/articles/-/55951?imp-0（2020年11月15日アクセス）

高階秀爾「宇佐美圭司作品の破棄について」『美術評論家連盟会報』19号、美術評論家連盟、2018年11月9日公開、URL: http://www.aicajapan.com/ja/no19takashina/（2020年11月15日アクセス）

高野清見「〈きよみのつぶやき〉第7回：捨てられた絵の記憶 ― 東大中央食堂の「宇佐美圭司」作品廃棄問題」『美術展ナビ』読売新聞、2018年12月28日公開、URL: https://artexhibition.jp/topics/features/20181228-AEJ55473/（2020年11月15日アクセス）

無署名「シンポジウム抄録／宇佐美圭司《きずな》から出発して」『UTokyo FOCUS』東京大学、2019年3月19日公開、URL: https://www.u-tokyo.ac.jp/focus/ja/features/z1304_00020.html（2020年11月15日アクセス）

加治屋健司「三浦篤、加治屋健司、清水修（編）シンポジウム「宇佐美圭司《きずな》から出発して」全記録」『REPRE: Newsletter』37号、表象文化論学会、2019年10月8日公開、URL: https://www.repre.org/repre/vol37/books/editing-multiple/kajiya/（2020年11月15日アクセス）

加治屋健司「シンポジウム「宇佐美圭司《きずな》から出発して」全記録」『UTokyo BiblioPlaza』東京大学、2021年2月16日公開、URL: https://www.u-tokyo.ac.jp/biblioplaza/ja/F_00125.html（2021年2月17日アクセス）

＊3−4. に採録した新聞記事の同内容オンライン版は割愛した。

171

4. 展覧会目録・図録

4−1. 展覧会目録・図録（個展）

『宇佐美圭司展』南画廊、1963年6月
　大岡信「5つのヴァリエーション：宇佐美圭司のために」頁付無
　東野芳明「美と荒廃：宇佐美圭司の最初の個展に寄せて」頁付無

『宇佐美圭司展』南画廊、1965年9月
　東野芳明「（題名なし）」頁付無
　無署名「略歴」頁付無

『宇佐美圭司 第3回展　USAMI LASER=BEAM=JOINT』南画廊、1968年
　宇佐美圭司「（題名なし）」頁付無
　無署名「略歴」頁付無

『KEIJI USAMI, Find the Structure, Find the Ghost』南画廊、1971年
　東野芳明「宇佐美圭司君へ」頁付無
　宇佐美圭司「（題名なし）」頁付無
　無署名「Biography」頁付無

『宇佐美圭司展』南画廊、1974年
　無署名「略歴」頁付無
　無署名「［版画集《顔》50部限定案内］」頁付無

『Keiji USAMI 1980　One-man Show：One Hundred Drawings：Part I』南天子画廊、1980年9月
　東野芳明「宇佐美圭司：100枚のドローイング」頁付無（In English following）
　武満徹「表現の場」頁付無（In English following）
　無署名「作品リスト」頁付無（In English following）
　無署名「年表」頁付無（In English following）

『Keiji USAMI One Hundred Drawings：Part II』南天子画廊、［1981］
　無署名「年譜」頁付無

『Keiji USAMI 1984：グラデーション・時の回廊』南天子画廊、1984年11月
　無署名「年譜」頁付無

『宇佐美圭司展 Keiji USAMI：Works 1985−1988』サッポロビール第1ファクトリー、1988年
　無署名「出品作品リスト」頁付無（In English following）
　無署名「年譜」頁付無（In English following）

『宇佐美圭司回顧展：世界の構成を語り直そう』セゾン現代美術館、1992年2月
　主催者「ごあいさつ」p. 3
　紀国憲一「助言」p. 4
　大岡信「宇佐美圭司への展望」pp. 8−10
　岡田隆彦「関係の記号化と肉体言語：宇佐美圭司にふれて」pp. 11−16
　藤田慎一郎「宇佐美圭司と私」p. 32
　針生一郎「振幅の大きい存在」p. 33
　中原佑介「ダイアグラムから絵画へ」p. 72
　広瀬大志、吉増剛造「宇佐美さんにおける、……そしてワッツ（Watts）は。」p. 73
　本江邦夫「記号と混沌」pp. 74−75
　酒井忠康「宇佐美圭司氏の横顔」p. 82
　ロジャー・レイノルズ「アイディアの形」p. 83
　原広司「幻想の幾何学」p. 92
　近藤譲「宇佐美圭司の仕事について」p. 93
　槇文彦「一つの宇宙への旅立ち」p. 110
　高階秀爾「感性と知性に訴える絵を…」p. 111
　阿部良雄「代名動詞の絵画」p. 112

黒井千次「拒絶のキャンバス」p. 113
樋口裕康「「ここはどこ？」」p. 120
岡崎乾二郎「「絵画」とは「何事」か?：光は夜にこそ役立つ。」p. 121
武満徹「表現の基準：宇佐美圭司の絵画」p. 128
大江健三郎「芸術家の運命：宇佐美圭司」p. 129
佐々木幹郎「神々は円錐形の中にいる」p. 130
三浦雅士「宇佐美圭司という過程」p. 131
辻井喬「変貌の跫音」p. 155
無署名「略歴・回想ノート」pp. 156−165
無署名「文献」pp. 166−171
無署名「展覧会歴」pp. 172−173

『Keiji USAMI：宇佐美圭司 1997』南天子画廊、1997年
　無署名「略歴」頁付無

『KEIJI USAMI 1999』南天子画廊、1999年
　無署名「年譜」頁付無
　無署名「作品リスト」頁付無

『宇佐美圭司・絵画宇宙』「宇佐美圭司・絵画宇宙」展実行委員会、2001年6月
　「宇佐美圭司・絵画宇宙」展実行委員会ほか「あいさつ」p. 3
　宇佐美圭司「2001年は1960年にどのように出会うか」pp. 8−11
　宇佐美爽子「全て」pp. 142−143
　浅倉祐一郎「場所（宇佐美圭司試論）」pp. 144−151
　奥村泰彦「人・体・形 ── 人体をめぐって遊動する宇佐美圭司についての断章」pp. 152−157
　野田訓生「反 ── 宇佐美圭司・試論」pp. 158−163
　無署名「略歴」p. 164
　無署名「展覧会歴」p. 165
　無署名「参考文献」pp. 166−168
　無署名「自筆文献・対談」pp. 169−171

『宇佐美圭司 ドローイング展』セゾンアートプログラムギャラリー、2002年
　石井正伸「ドローイングから無限空間へ」頁付無
　無署名「年譜」頁付無

『宇佐美圭司新作展「アテネの学堂」より歩み出す』アートコートギャラリー、2004年11月
　宇佐美圭司「（題名なし）」頁付無
　無署名「年譜」頁付無

京都市立芸術大学、京都市立芸術大学芸術教育振興協会『平成16年度（2004年度）京都市立芸術大学退任記念展　宇佐美圭司展』［京都市立芸術大学、京都市立芸術大学芸術教育振興協会］、2004年

『宇佐美圭司 Return the Human Forms Back to the Riot』南天子画廊、2006年
　無署名「年譜」頁付無

『思考空間：宇佐美圭司2000年以降』池田20世紀美術館、2007年
　大沢真幸「〈顔なき身体〉からの展開」pp. 4−7
　宇佐美圭司「山々は難破した船に似て」p. 11
　宇佐美圭司「（題名なし）（『アテネの学童』より歩み出す展カタログより）」p. 15
　宇佐美圭司「山をつくる」p. 23
　宇佐美圭司「思考空間」p. 27
　宇佐美圭司「大洪水の夢」p. 31
　宇佐美圭司「デュシャンリ・サイクル」pp. 40−41

『ART TODAY 2008 セゾン現代美術コレクション 宇佐美圭司展：「還元」から「大洪水」へ』セゾン現代美術館、2008年10月
　難波英夫「序文にかえて：宇佐美コレクションの形成」pp. 4−5
　西谷修「人生の転生または横溢する生命：宇佐美圭司のために」pp. 6−9
　宇佐美圭司「「還元」から「大洪水」へ」pp. 10−12
　無署名「略歴・展覧会歴・年代記ノート」pp. 63−71

E&Cギャラリー『宇佐美圭司:Keiji Usami Exhibition［展覧会場で配布したと思われるリーフレット］』E&Cギャラリー、2009年
　　宇佐美圭司「破れ‐開かれ」頁付無

『Usami Keiji 2009:Breaking-Láperto』南天子画廊、2009年
　　宇佐美圭司「Breaking-Láperto 破れ――開かれ」頁付無
　　無署名「略歴」頁付無

『宇佐美圭司 制動・大洪水展』増進会、大岡信ことば館、2012年3月
　　主催者「ごあいさつ」頁付無
　　岩本圭司「出会いから+（プラス）階段まで」pp. 8-9
　　宇佐美圭司「制動・大洪水のこと」pp. 10-12
　　難波英夫「宇佐美圭司の「大洪水」、あるいはレオナルドの」pp. 26-32
　　大岡信「5つのヴァリエーション 宇佐美圭司のために」p. 46
　　三浦雅士「石を投げる:宇佐美圭司と大岡信」pp. 64-69
　　無署名「宇佐美圭司略歴」pp. 72-77

『宇佐美圭司回顧展／絵画のロゴス』和歌山県立近代美術館、2016年3月
　　無署名「ごあいさつ」p. 3
　　奥村泰彦「制動のロゴス 宇佐美圭司の制作について」pp. 4-5
　　槇文彦「空間と人間」p. 7
　　見田宗介「宇佐美圭司回顧展に 透明にして爽快な風は止むことがない。」p. 31
　　西谷修「宇佐美圭司さんを偲ぶ」pp. 46-47
　　宇佐美圭司「制動・大洪水のこと」pp. 62-67
　　宇佐美爽子「無限の可能性が」p. 69
　　無署名「年譜」pp. 70-73

4-2. 展覧会目録・図録（個展以外）

国立近代美術館京都分館編『現代美術の動向:絵画と彫塑』国立近代美術館京都分館、1964年
　　「宇佐美圭司」頁付無

日本文化フォーラム編『第3回国際青年美術家展:ヨーロッパ・日本展』自由社、1964年11月
　　「宇佐美圭司」pp. 12, 25, 32

Kunsthaus Zürich. *Moderne Malerei aus Japan*. Zurich: Kunsthaus Zürich, 1965.
　　R.W. "[Introduction]." n. pag.
　　"Keii USAMI." cat. nos. 34, 35, 36.

国立近代美術館京都分館編『［第4回］現代美術の動向:絵画と彫塑』国立近代美術館京都分館、1965年
　　「宇佐美圭司」頁付無

横浜市民ギャラリー『今日の作家'65年展』横浜市民ギャラリー、1965年
　　「宇佐美圭司」頁付無, cat. no. 宇佐美圭司1-9

国立近代美術館『現代美術の新世代』国立近代美術館、1966年
　　「宇佐美圭司」頁付無

朝日新聞社企画部編『第17回選抜秀作美術展図録』朝日新聞社、1966年1月
　　「宇佐美圭司」頁付無, cat. no. 27

朝日新聞社『1965年度選抜秀作美術展陳列目録』［朝日新聞社］、1965年1月
　　「宇佐美圭司」p. 5, cat. no. 25

Museum of Modern Art. *The New Japanese Painting and Sculpture: an Exhibition Selected by Dorothy C. Miller and William S. Lieberman*. New York: Museum of Modern Art, 1966.
　　"Keiji Usami." pp. 112-113, 116.

毎日新聞社、日本国際美術振興会『第7回現代日本美術展』毎日新聞社、日本国際美術振興会、1966年5月
　　「宇佐美圭司」頁付無, cat. nos. 17, 18
　　（cat. no. 17しか掲載されていない版違いあり）

国際造形芸術連盟日本委員会『東京国際美術展』国際造形芸術連盟日本委員会、1966年
　　「宇佐美圭司」pp. 56, 96, cat. no. 158

日本国際美術振興会監修、毎日新聞社編『第7回現代日本美術展』毎日新聞社、1967年3月
　　「宇佐美圭司」頁付無, cat. no. 17
　　（cat. nos. 17, 18の2点が掲載されている版違いあり）

［毎日新聞社、日本国際美術振興会］『第9回日本国際美術展 = The Ninth International Art Exhibition of Japan 1867』毎日新聞社、日本国際美術振興会、1967年
　　「宇佐美圭司」頁付無, cat. no. 271

［毎日新聞社、日本国際美術振興会］『第9回日本国際美術展: Tokyo Biennale 1967』毎日新聞社、日本国際美術振興会、1967年5月
　　「宇佐美圭司」頁付無, cat. no. 271
　　（出品作品リストに宇佐美作品が掲載されていない版違いあり）

Musée d'art moderne de la ville de Paris. *Cinquième biennale de Paris*. Paris: Musée d'Art moderne de la Ville de Paris, 1967.
　　Nakahara, Yusuke. "Japon." pp. 99-100.
　　"Keiji USAMI." p. 101, cat. nos. 10-12.

『神戸須磨離宮公園現代彫刻展』大塚巧藝社、1968年
　　「宇佐美圭司」頁付無, cat. no. 4

日本国際美術振興会、毎日新聞社『第8回現代日本美術展』日本国際美術振興会、毎日新聞社、1968年5月
　　「宇佐美圭司」頁付無, cat. nos. 16, 17
　　（cat. nos. 17, 18となっている版違いあり）

日本国際美術振興会監修、毎日新聞社編『第8回現代日本美術展』日本国際美術振興会、毎日新聞社、1968年11月
　　「宇佐美圭司」頁付無, cat. nos. 16, 17

京国立近代美術館『現代世界美術展:東と西の対話』京国立近代美術館、1969年
　　「宇佐美圭司」pp. 94, 103, 114

Fundação Bienal de São Paul. *X Bienal de São Paulo Catàlogo*. São Paulo: Fundação Bienal de São Paulo, 1969.
　　Ogura, Tadao. "Japão." pp. 120-122.
　　"USAMI, Keiji." p. 123, cat. nos. 22-27.

Kokusai Bunka Shinkokai. *Japão: 10. bienal de São Paulo, 1969*. Tokyo: Kokusai Bunka Shinkokai, 1969.
　　OGURA, Tadao. "Preface." n. pag. (In Spanish: n. pag.)
　　"Keiji USAMI." n. pag.

日本鉄鋼連盟『SPACE THEATRE』日本鉄鋼連盟、1970年
　　宇佐美圭司「空間装置エンカウンター'70」頁付無

日本鉄道連盟「〈EXPO'70 鉄鋼館資料〉鉄鋼館」刊行年月不明
　　無署名「鉄鋼館の概要」pp. 3-6
　　武田明倫、船山隆「鉄鋼館で上演されるプログラム」pp. 7-14

Kokusai Bunka Shinkokai. *JAPAN: 2/Triennale-India/1971*. Tokyo: Kokusai Bunka Shinkokai, 1970.
　　Tomiyama, Hideo. "Preface." n. pag.
　　"Keiji USAMI." cat. nos. 13-15.

The Japan Iron and Steel Federation. 〈EXPO '70〉 Steel Pavilion. n.p., [1971].
　Anonymous. "General Description of Steel Pavilion." pp. 2–6.
　Funayama, Takashi, and Akimichi Takeda. "Notes on the Compositions." Translated by O. Yamaguchi. pp. 7–16.

富永惣一ほか編『現代の躍動（万国博美術展総目録：調和の発見 5）』日本万国博覧会協会万国博美術館、1970年
　「宇佐美圭司」pp. 132–133, cat. no. V–122

富永惣一ほか編『万国博美術展：調和の発見』日本万国博覧会協会万国博美術館、1970年
　「宇佐美圭司」p. 252, cat. no. V–122

神奈川県立近代美術館『戦後美術のクロニクル展』［神奈川県立近代美術館］、1971年
　「宇佐美圭司」cat. no. 55

日本国際美術振興会、毎日新聞社編『第10回現代日本美術展画集』毎日新聞社、1971年
　「宇佐美圭司」頁付無, cat. no. 13
　（cat. no. 14となっている装丁違いあり）

兵庫県立近代美術館『開館記念一周年記念・毎日新聞創刊100年記念：今日の100人展』兵庫県立近代美術館、1971年9月
　「宇佐美圭司」頁付無, cat. no. 21

Lalit Kala Akdademi. Second Triennale India, 1971. New Delhi: Lalit Kala Akdademi, 1971.
　TOYAMA, Hideo. "Japan." pp. 67–68.
　"Keiji USAMI." p. 69, cat. nos. 13, 14, 15.

東京国立近代美術館編『戦後日本美術の展開：具象表現の変貌』東京国立近代美術館、1972年
　三木多聞「（題名なし）」頁付無
　「宇佐美圭司」cat. no. 104

Biennale di Venezia. 36a Esposizione Biennale Internazionale d'Arte Venezia, [Venezia]: [La Biennale di Venezia], [1972].
　Anonymous. "Giappone." pp. 74–76.
　"Keiji Usami." pp. 75–76, nos. 2–17, 17a, cat. no. 95.

Kokusai Bunka Shinkokai (Japan Cultural Sociery). The 36th Venice Biennal: Painting USAMI + Space Construction TANAKA: Japan 1972, Tokyo: Kokusai Bunka Shinkokai (Japan Cultural Sociery), 1972.
　Tono, Yoshiaki. "JAPAN: Continuity and Discontinuity." n. pag.
　"Keiji Usami." cat. nos. 1–17.

毎日新聞社、日本国際美術振興会『現代日本美術展：現代美術20年の展望』日本国際美術振興会、毎日新聞社、1973年
　「宇佐美圭司」頁付無

横浜市民ギャラリー『今日の作家選抜展』横浜市民ギャラリー、1974年
　「宇佐美圭司」頁付無

［毎日新聞社、日本国際美術振興会編］『第11回現代日本美術展』日本国際美術振興会、毎日新聞社、1975年
　「宇佐美圭司」頁付無

Koskela, Matti. Luova Grafiikka. Graphica Creativa '75. Jyväskylä: Luova Grafiikka r.y., 1975.
　"Keiji Usami." n. pag.

大岡信ほか監修『日本現代美術の展望』西武美術館開館、1975年
　岡田隆彦「豊かなのか混乱なのか」頁付無
　「宇佐美圭司」頁付無

東野芳明監修『ART TODAY '77 見えることの構造 6人の目』西武美術館、1977年7月
　東野芳明「見えることの構造」頁付無
　宇佐美圭司「宇佐美圭司による宇佐美圭司」頁付無

Chateau-Musée de Cagnes-sur-Mer. IXe Festival International de la Peinture. [Cagnes-sur-Mer] : [Chateau-Musée de Cagnes-sur-Mer], [1977].
　Anonymous. "Japon." n. pag.
　"USAMI." cat. no. 162.

東京セントラルアネックス『今日の造形：建築+美術』、［東京セントラルアネックス］、［1977］
　「宇佐美圭司」頁付無

栃木県立美術館『日本の現代美術：国内美術と国際美術と』栃木県立美術館、1977年
　矢口國夫「日本の現代美術」頁付無
　「宇佐美圭司」頁付無

朝日新聞東京本社企画部編『日本近代洋画の歩み展：明治・大正から昭和へ』朝日新聞東京本社、1979年
　「宇佐美圭司」pp. 147, 162, 169, cat. no. 99

伊勢丹編『多摩の作家展'79日本現代美術の20人』伊勢丹、1979年
　「宇佐美圭司」cat. no. 11

東京都美術館編『明治・大正から昭和へ 近代日本美術の歩み展』朝日新聞東京本社、1979年9月
　「宇佐美圭司」pp. 221, 255, 274, cat. no. 275

南画廊『志水楠男と作家たち』志水楠男と作家たち展出品者一同、1979年
　「宇佐美圭司」頁付無

阿部亨『今日のイメージ展第2回：スペース'80：今日の確執80年展』あべ工房、1980年11月
　「宇佐美圭司」頁付無
　「暦：作家のことば」頁付無

あべ工房『私のマニフェスト81年展』1981年
　「宇佐美圭司」頁付無

国際芸術文化振興会編『1981 ジャパン・アート・フェスティバル』国際芸術文化振興会、1981
　「宇佐美圭司」頁付無, cat. nos. 9, 10

国際交流基金編『日本現代美術展：70年代日本美術の動向』日本国際交流基金、1981年
　「宇佐美圭司」pp. 94–95, 107

東京国立近代美術館編『1960年代：現代美術の転換期』東京国立近代美術館、1981年
　三木多聞「1960年代：現代美術の転換期」pp. 14–21（In English pp. 23–31）
　「宇佐美圭司」pp. 114–115, cat. no. 64

富山県立近代美術館編『富山国際現代美術展』富山県立近代美術館、1981年
　「宇佐美圭司」pp. 31, 171
　東野芳明「日本の6人」pp. 131–133（In English pp. 134–136）
　宇佐美圭司「作家の言葉」pp. 155–158

［毎日新聞社、日本国際美術振興会編］『第15回現代日本美術展』日本国際美術振興会、毎日新聞社、1981年
　「宇佐美圭司」頁付無

［宮城県美術館］編『開館記念特別展第1部：現代日本の美術』宮城県美術館、1981年
　　「宇佐美圭司」cat. nos. 53–57
　　針生一郎「現代美術の綜合展と評価基準の問題」頁付無

Japan Art & Culture Association. *1982 Japanese Contemporary Art Exhibition*. Tokyo: Japan Art & Culture Association, 1982.
　　"Keiji Usami." cat. nos. 33, 34.

西武百貨店商品部美術部『Collection of Contemporary Art, SEIBU '82』西武百貨店、1982年6月
　　東野芳明「現代美術あれこれ」頁付無
　　「宇佐美圭司」頁付無

富山県立近代美術館編『現代日本美術の展望：油絵』富山県立近代美術館、1982年
　　乾由明「現代日本の抽象系絵画」pp. 8–9
　　三木多聞「具象絵画を中心とした日本の油絵の現状について」pp. 10–11
　　「宇佐美圭司」pp. 94–95, 109, 114, cat. no. 81

日本洋画商協同組合『日本洋画商協同組合1982年展』日本洋画商協同組合、1982年
　　「宇佐美圭司」頁付無

大岡信監修『日本現代美術先駆者志水楠男・南画廊の軌跡展：Homage to Kusuo Shimizu』西武百貨店、1983年
　　「宇佐美圭司」頁付無

杉山旭ほか編『今・アート最前線』伊勢丹、1983年
　　「宇佐美圭司」pp. 12–13, 62, cat. nos. 12–1, 12–2

東京都美術館編『現代美術の動向 2 1960年代：多様化への出発』東京都美術館、1983年
　　斉藤泰嘉「現代美術の動向2：反芸術的傾向を中心に」pp. 11–15
　　「宇佐美圭司」p. 110, 148, cat. no. 129

浜松市美術館編『特別展 戦後日本の洋画』浜松市美術館、1983年
　　匠秀夫「戦後日本の洋画」pp. 5–7
　　「宇佐美圭司」pp. 81, 84, 96, cat. no. 96

美術文化振興協会、日本経済新聞社『明日への展望：洋画の5人展』日本経済新聞社、1983年5月
　　河北倫明、山田智三郎、小倉忠夫、岡田隆彦、酒井忠康「座談会 明日への展望：洋画の5人展」頁付無
　　「宇佐美圭司」頁付無、cat. no. 1–8

群馬県立近代美術館編『現代絵画の20年：1960〜70年代の洋画と新しい「平面」芸術の動向』群馬県立近代美術館、1984年
　　「宇佐美圭司」p. 90, cat. no. 61
　　「現代絵画の20年関係年表」pp. 110–128

日仏会館編『現代日本47作家ポスター原画展』日仏会館、1984年10月
　　「宇佐美圭司」p. 15

日本洋画商協同組合『日本洋画商協同組合1984年展』日本洋画商協同組合、1984年
　　「宇佐美圭司」頁付無

National Gallery of Modern Art. *Japanese Contemporary Paintings*. New Delhi: National Gallery of Modern Art, 1985.
　　"Keiji USAMI." pp. 48, 54, cat. no. 75.

福岡市美術館編『第2回アジア美術展』福岡市美術館、1985年
　　「宇佐美圭司」pp. 328–329, cat. no. 344

神奈川県立近代美術館編『大原美術館コレクション展：20世紀の美術』神奈川県立近代美術館、1986年
　　藤田慎一郎「大原コレクションと現代美術」pp. 5–7
　　原田光「戦後の絵画の小さなパノラマ」pp. 14–18
　　「宇佐美圭司」pp. 110–111, 158, cat. nos. 118, 119, 120

そごう美術館編『ザ・メッセージ：日本現代絵画83人展』毎日新聞社、1986年
　　田中幸人「現代絵画の"大樹"が伝えてくれるもの」pp. 6–7
　　「宇佐美圭司」p. 20, 97, 117, cat. no. 10

総合美術研究所『世界の有名画家10代の作品展』北海道新聞社、1987年
　　「宇佐美圭司」頁付無

徳島県企画調整部文化の森建設事務局『徳島県立近代美術館収集作品展（含：収集作品目録）』徳島県企画調整部文化の森建設事務局、1987年1月
　　「宇佐美圭司」p. 15
　　「宇佐美圭司（収集作品目録）」p. 48、cat. nos. 14, 15

富山県立近代美術館『美との対話'87：大原／西武／高輪美術館所蔵作品による』富山近美友の会、1987年
　　「宇佐美圭司」pp. 60, 80, 83–84, cat. nos. 81, 82

パウル・オイベル、松本郁子編『空舞う絵画：芸術凧＝Bilder für den Himmel：Kunstdrachen』大阪ドイツ文化センター、1988年
　　「Keiji Usami」pp. 194–195

富山県立近代美術館編『現代日本美術の動勢：絵画 PART 2』富山県立近代美術館、1988年
　　「宇佐美圭司」pp. 68–69, 97, 99, cat. nos. 42–43

日仏会館編『日仏会館ポスター展：第2回日仏会館ポスター原画コンクール入賞発表』日仏会館、1989年
　　「宇佐美圭司」pp. 10, 48

村木明編『第11回日本秀作美術展』読売新聞社、1989年
　　「宇佐美圭司」cat. no. 37

国立国際美術館『ドローイングの現在』国立国際美術館、1989年10月
　　「宇佐美圭司」pp. 34, 108–111, cat. nos. 18–1, 18–2, 18–3, 18–4, 18–5

横浜市民ギャラリー編『土方巽とその周辺展』横浜市民ギャラリー、1989年10月
　　「宇佐美圭司」頁付無

国立国際美術館『人のかたち、いろいろ：国立国際美術館のコレクションから』近鉄アート館、1990年3月
　　「宇佐美圭司」p. 76–77, 85, cat. nos. 122–124

福島県立美術館編『ヒトのかたち 美のかたち：現代美術にみる人体表現』福島県立美術館、1990年5月
　　「宇佐美圭司」p. 12, cat. no. 22

富山県立近代美術館『現代美術の流れ〈日本〉』富山県立近代美術館、1990年
　　「宇佐美圭司」pp. 59, 87, 90, cat. nos. 68, 69

日本美術交流会編『日本の抽象：1991年交流展』日本美術交流会、1991年
　　「宇佐美圭司」pp. 14–15, 78

姫路市立美術館編『昭和の洋画：戦後の姿』姫路市立美術館、1991年
　　「宇佐美圭司」pp. 80, 94, cat. no. 67

宮城県美術館編『開館10周年記念特別展 昭和の絵画:第3部戦後美術 その再生と展開』宮城県美術館、1991年
　　針生一郎「戦後日本の美術をふりかえって」pp. 5–10
　　酒井哲朗「戦後の絵画 1945–1989」pp. 11–24
　　「宇佐美圭司」pp. 67, 113, 136, cat. no. 73

Musées Royaux des Beaux-Arts de Belgique. *Peintures pour le Ciel: Chefs-Volants d'Artistes = Kunst in de Lucht: Vliegers van Kunstenaars.* Musées Royaux des Beaux-Arts de Belgique, 1991.
　　"Keiji Usami." n. pag.

東京国立近代美術館編『近代日本の美術:所蔵作品による全館陳列』東京国立近代美術館、1993年
　　「宇佐美圭司」頁付無

新潟県立近代美術館『新潟県立近代美術館開館記念展 大光コレクション展:先見の眼差し … 再構成。』新潟県立近代美術館、1993年7月
　　中原佑介「長岡現代美術館賞展のこと」pp. 114–115
　　「宇佐美圭司」p. 140, 185, cat. no. 40
　　無署名「長岡現代美術館賞展 出品作家・作品リスト第5回展」p. 148

目黒区美術館ほか編『戦後文化の軌跡:1945–1995』朝日新聞社、1995年
　　「宇佐美圭司」pp. 181, 276, cat. no. Va–32

『ホリゾント・黙示 辻井喬・宇佐美圭司二人展』南天子画廊、1995年5月
　　「ホリゾント・黙示」(銀ねず)及びその8つのフォーカス 8つのフォーカスに対応する8編の詩」頁付無
　　「投げ出されたものたち10枚のドローイングとそれに対応する10編の詩」頁付無

千葉市美術館編『戦後美術の断面:兵庫県立近代美術館所蔵・山村コレクションから』千葉市美術館、1996年
　　「宇佐美圭司」pp. 29, 116, 120, 123, 124, cat. no. 13, 山村コレクション総目録No.I–30

東京都現代美術館編『日本の美術:よみがえる1964年』東京都現代美術館、1996年
　　「宇佐美圭司」pp. 67, 174, cat. no. 80

ナビオ美術館編『21世紀への予感日本の現代美術50人展』日本美術交流会、1996年2月
　　「宇佐美圭司」pp. 22–23, 115, cat. no. 6

東京国立近代美術館編『変貌する世界:日本の現代絵画1945年以後:平成9年度国立博物館・美術館巡回展』高岡市美術館、米子市美術館、1997年
　　大谷省吾「第1章 変貌する絵画」p. 13
　　「宇佐美圭司」pp. 32, 76, cat. no. 19

東京国立近代美術館『近代日本美術の名作:人間と風景:所蔵作品による全館陳列』東京国立近代美術館、1998年
　　「宇佐美圭司」p. 11

村上博哉編『愛知県美術館のコレクション:近代美術の100年』愛知県美術館、1998年1月
　　深山孝明「1980年代以降の美術」pp. 178–187
　　「宇佐美圭司」cat. no. 145

村木明編『第20回日本秀作美術展』読売新聞社、1998年
　　「宇佐美圭司」cat. no. 39

式年遷宮記念神宮美術館編『青の表現:歌会始御題にちなみ』式年遷宮記念神宮美術館、1999年3月
　　「宇佐美圭司」pp. 30, 58, 68, cat. no. 17

東京国立近代美術館『絵画への招待人・街・宇宙』辰野美術館、香川県文化会館、1999年
　　無署名「オブジェ/記号」p. 39
　　「宇佐美圭司」pp. 46, 73, 79, cat. no. 50

茨城県近代美術館編『「日本洋画のれきし」展:三重県立美術館コレクションによる』茨城県近代美術館、2000年
　　酒井哲朗「近代洋画の流れ:三重県立美術館コレクションから」pp. 6–10
　　「宇佐美圭司」pp. 95, 111, 116, cat. no. 115

宝木範義監修『第22回日本秀作美術展』読売新聞社、2000年
　　「宇佐美圭司」pp. 47, 94, 101, cat. no. 39
　　宝木範義「1999年の日本美術界」pp. 83–85

東京都現代美術館ほか編『日本美術の20世紀:美術が語るこの100年:東京2000年祭共催事業』東京都現代美術館、2000年9月
　　「宇佐美圭司」pp. 167, 252. cat. no. 5–57

富田智子、浅倉祐一朗編『描くこと、生きること:三鷹市所蔵絵画作品展』三鷹市美術ギャラリー、2000年
　　「宇佐美圭司」pp. 52–53, 63, cat. nos. 46–47

大阪市立近代美術館建設準備室編『美術パノラマ・大阪:大阪市立近代美術館(仮称)コレクション展2001』大阪市教育委員会、2001年2月
　　菅谷富夫「第5景 大阪の戦後美術」p. 59
　　「宇佐美圭司」pp. 73, 83, 86, cat. no. 103

群馬県立近代美術館、愛媛県美術館編『あるコレクターがみた戦後日本美術』群馬県立近代美術館、愛媛県美術館、2001年
　　針生一郎「戦後日本美術史から見た各務コレクション」pp. 8–11 (In English pp. 12–15)
　　「宇佐美圭司」pp. 78, 124, 155, cat. no. 58

東京国立近代美術館『絵画への招待人・街・宇宙』徳山市美術博物館、大分市美術館、2001年
　　無署名「オブジェ/記号」p. 39
　　「宇佐美圭司」pp. 46, 73, 78, cat. no. 48

東京国立近代美術館『未完の世紀:20世紀美術がのこすもの』読売新聞社、2002年
　　「宇佐美圭司」pp. 197, 245, 275, cat. no. 302

新潟県立近代美術館編『長岡現代美術館賞回顧展1964–1968:時代をかけ抜けた美術館と若く熱き美術家たち』新潟県立近代美術館、2002年4月
　　「宇佐美圭司」pp. 87, 90, 142, 170, cat. no. 63

東京藝術大学大学美術館、東京都現代美術館、セゾン現代美術館編『再考近代日本の絵画:美意識の形成と展開』セゾン現代美術館、2004年
　　高砂三和子「第15章 絵画の世紀」pp. 252–253
　　「宇佐美圭司」pp. 254, 285, 296, cat. no. 631

大竹ゆきほか編『Colorful温泉:絵画の湯展 館賞パンフレット』三鷹芸術文化振興財団・三鷹市美術ギャラリー、2005年
　　「宇佐美圭司」p. 17, cat. no. 63

豊橋市美術博物館、新潟市美術館編『20世紀絵画の魅力:空間をみつめるまなざし:新潟市美術館所蔵名品展』豊橋市美術博物館、2005年2月
　　「宇佐美圭司」pp. 9, 23, 29, cat. no. 30

太田泰人監修、三鷹市美術ギャラリーほか編『詩人の眼・大岡信コレクション』朝日新聞社、2006年
　太田泰人「詩と美術が若かったころ：大岡信と戦後の美術」pp. 16–23
　「宇佐美圭司」p. 87–89, vii, cat. nos. 69–72
　宇佐美圭司「弁証法的構造」pp. 90–91

日本美術協会・上野の森美術館編『明日をひらく絵画：第24回上野の森美術館大賞展』日本美術協会・上野の森美術館、2006年
　「宇佐美圭司：直感の裏側にある言葉（審査員作品 審査所感）」pp. 110–111

堀元彰ほか編『武満徹｜Visions in Time』Esquire Magazine Japan、2006年4月
　「宇佐美圭司」pp. 167, 169, 171, 214, 216

大川美術館『都市と生活：生活圏へのまなざし　企画展 no.70』大川美術館、2006年9月
　「宇佐美圭司」pp. 18, 32, 36, cat. nos. II-15, II-16

日本美術協会・上野の森美術館編『明日をひらく絵画：第25回上野の森美術館大賞展』日本美術協会・上野の森美術館、2007年
　「宇佐美圭司：直感の裏側にある言葉（審査員作品 審査所感）」pp. 106–107

秋田県立近代美術館ほか編『近代洋画の軌跡：宮城県美術館所蔵名作選』秋田県立近代美術館、［2008］年
　「宇佐美圭司」pp. 57, 67, cat. no. 53

森克之編『武蔵野美術大学80周年記念 絵の力：絵の具の魔術』武蔵野美術大学美術資料図書館、2009年7月
　「宇佐美圭司」pp. 96–97, cat. no. 38

降旗千賀子編『線の迷宮〈ラビリンス〉・番外編 響きあい、連鎖するイメージの詩情：70年代の版画集を中心に』目黒区美術館、2009年8月
　「宇佐美圭司」口絵, pp. 24, 95, cat. no. 08

大岡信ことば館ほか編『大岡信ことば館開館記念特別展「ようこそ大岡信のことばの世界へ」大岡信コレクション その一（作家名：あ〜か）』増進会出版社、2009年1月
　「宇佐美圭司への展望」pp. 28–33
　「宇佐美圭司」pp. 29–32, 100, cat.nos. 29–32

小野寺玲子編『ドローイング：思考する手のちから：武蔵野美術大学80周年記念展』武蔵野美術大学資料図書館、2009年10月
　「宇佐美圭司」pp. 51, 107, cat. no. 41

福岡県立美術館『大原美術館コレクション展 名画に恋して』福岡県立美術館、2009年10月
　「宇佐美圭司」pp. 142–143, cat. no. 65

徳島県立美術館編『開館20周年記念展 徳島県立近代美術館 名品ベスト100』徳島県立近代美術館、2010年10月
　「宇佐美圭司」p. 22, cat. no. 12
　「私の名品ベスト1 投票上位20位」p. 119

鈴木麻紀子編『描かれた音楽展』福井市美術館、2010年2月
　「宇佐美圭司」p. 40–41, 78, 82–83, cat. nos. 54–55
　澁谷政子「図形楽譜の詩的冒険」pp. 72–77

美浜美術展事務局編『第23回美浜美術展』美浜美術展事務局、2010年
　「宇佐美圭司」pp. 32, 33

セゾン現代美術館『ART TODAY 2011 昨日の今日と今日の今日』セゾン現代美術館、2011年10月
　「宇佐美圭司」pp. 22–25, 73–74, 81

北海道立近代美術館『大原美術館展：モネ、ルノワール、モディリアーニから草間彌生まで。』テレビ北海道、2012年5月
　「宇佐美圭司」pp. 95, 109, cat. no. 73

世田谷文学館学芸部学芸課編『詩人・大岡信展』世田谷文学館、2015年
　「宇佐美圭司」pp. 72, 127

松本市美術館編『堤清二：セゾン文化、という革命をおこした男。』松本市美術館、2017年4月
　「宇佐美圭司」pp. 48–49, 85, cat. no. 33

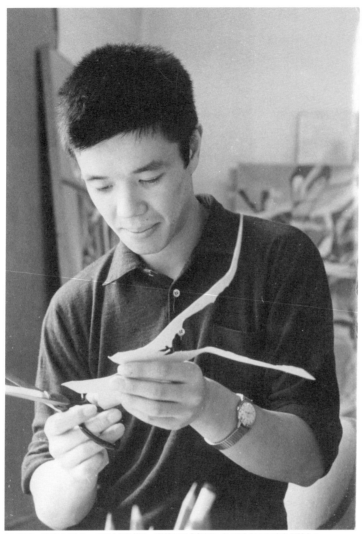

1966年、国立のアトリエで紙を切り抜く。背後には《内部の広がり》（1966年）が見える

出品作品リスト｜List of Exhibited Works

No.	作品名｜Title	制作年	技法、素材	寸法(cm)	所蔵	掲載頁
1	焔の船 No. 10 Flame Ship No. 10	1962	油彩、カンヴァス	138.4 × 188.5	個人蔵	65
2	習慣の倍数 Multiple of Habits	1965	油彩、カンヴァス	227.5 × 179.0	個人蔵	67
3	水族館の中の水族館 No. 4 Aquarium within an Aquarium No. 4	1967	油彩、カンヴァス	187.8 × 136.8	個人蔵	69
4	Laser: Beam: Joint Laser: Beam: Joint	1968 / 2021	アクリル板8枚、 半導体レーザー、 半導体励起固体レーザー、 ブラックライト、 ドライアイス、 鏡	（空間） 480.0 × 420.0 × 230.0 （アクリル板） 106.3 × 43.0 × 1.0 〜 200.0 × 100.0 × 1.0	個人蔵	70 – 75
5	ゴースト・プラン No. 1 Ghost Plan No. 1	1969	油彩、カンヴァス	240.0 × 370.0	セゾン現代美術館	76 – 77
6	ゴーストプラン・イン・プロセス I〜IV: プロフィール（IV） Ghost Plan in Process I–IV: Profile IV	1972	アクリル、木	64.5 × 156.5 × 180.0	目黒区美術館	79
7	きずな Bonds	1977 / 2018–21	画像（オリジナルは 油彩、カンヴァス）	（オリジナルは 369.0×479.4）	2017年消失	81
8	100枚のドローイング No. 13 One Hundred Drawing No. 13	1978	色鉛筆、インク、水彩、紙	76.7 × 104.3	東京大学駒場博物館	83
9	学堂・学童・さざめき・150 S School, Schoolchildren, Hum of Voices	2003	油彩、カンヴァス	231.3 × 231.3	個人蔵	85
10	大洪水 No. 7 Big Flood No. 7	2011	インク、水彩、紙	95.0 × 155.0	個人蔵	87

関連出品

No.	作品名｜Title	制作年	技法、素材	寸法(cm)	所蔵	掲載頁
11	マルセル・デュシャン 花嫁は彼女の独身者たちによって裸にされて、 さえも（通称《大ガラス》東京ヴァージョン） Marcel Duchamp *The Bride Stripped Bare by her Bachelors, Even* (*The Large Glass*, Tokyo version)	1980	油彩、ニス、鉛箔、 鉛線、埃、ガラス	227.5 × 175.0	東京大学駒場博物館	88

執筆者紹介

宇佐美圭司 うさみ・けいじ

1940年大阪府吹田市生まれ。画家。高校卒業後に画家を志し、1963年南画廊の初個展で注目を集める。1965年のワッツ暴動の報道写真から抜き出した4つの人型を用いた絵画を展開し、晩年は、制動（ブレーキ）が変化させる運動エネルギーをテーマとする〈大洪水〉のシリーズに取り組んだ。レーザー光線を用いた作品や6つの横顔（プロフィール）を組み合わせた作品などでも知られる。1968年第8回現代日本美術展で大原美術館賞受賞。1972年第36回ヴェネチア・ビエンナーレ日本館代表。1989年第22回日本芸術大賞、2002年芸術選奨文部科学大臣賞受賞。多摩美術大学助教授、武蔵野美術大学教授、京都市立芸術大学教授を歴任。主な展覧会に「宇佐美圭司回顧展」（セゾン現代美術館、1992年）、「宇佐美圭司・絵画宇宙」（福井県立美術館、和歌山県立近代美術館、三鷹市美術ギャラリー、2001年）、「思考空間 宇佐美圭司 2000年以降」（池田20世紀美術館、2007–08年）、「宇佐美圭司 制動 大洪水展」（大岡信ことば館、2012年）、「宇佐美圭司回顧展 絵画のロゴス」（和歌山県立近代美術館、2016年）。主な著書に『絵画論 描くことの復権』（筑摩書房、1980年）、『線の肖像 現代美術の地平から』（小沢書店、1980年）、『デュシャン』（岩波書店、1984年）、『記号から形態へ 現代絵画の主題を求めて』（筑摩書房、1985年）、『心象芸術論』（新曜社、1993年）、『絵画の方法』（小沢書店、1994年）、『20世紀美術』（岩波新書、1994年）、『絵画空間のコスモロジー 宇佐美圭司作品集 ドゥローイングを中心に』（美術出版社、1999年）、『廃墟巡礼 人間と芸術の未来を問う旅』（平凡社新書、2000年）など。2012年逝去。

岡﨑乾二郎 おかざき・けんじろう

1955年東京都生まれ。造形作家。武蔵野美術大学造形学部客員教授。第12回パリ・ビエンナーレ（1982年）以来、数多くの国内外の展覧会に出品。セゾン現代美術館（2002年）、豊田市美術館（2019-20年）などで大規模な個展を開催。著書に『ルネサンス　経験の条件』（筑摩書房、2001年、文藝ライブラリー、2014年）、『抽象の力　近代芸術の解析』（亜紀書房、2018年、第69回芸術選奨文部科学大臣賞）、作品集に『視覚のカイソウ』（ナナロク社、2020年）、『TOPICA PICTUS』（urizen、2020年）。

加治屋健司 かじや・けんじ

1971年千葉県生まれ。専門は現代美術史、表象文化論。東京大学大学院総合文化研究科教授。東京大学芸術創造連携研究機構副機構長、日本美術オーラル・ヒストリー・アーカイヴ代表。著書に『アンフォルム化するモダニズム　カラーフィールド絵画と20世紀アメリカ文化』（東京大学出版会、近刊）、共編著に From Postwar to Postmodern, Art in Japan 1945-1989: Primary Documents（New York: Museum of Modern Art, 2012）。

黒澤美子 くろさわ・よしこ

1986年東京都生まれ。専門は美術情報資料論。石橋財団アーティゾン美術館学芸課司書。学習院女子大学大学院国際文化交流研究科非常勤講師、アート・ドキュメンテーション学会執行役員。東京大学総合文化研究科・教養学部美術博物館編『ユネスコ作成レオナルド・ダ・ヴィンチ複製素描画コレクション』（東京大学総合文化研究科・教養学部美術博物館、2014年）の執筆、翻訳、資料作成、編集を手がけた。

五神真 ごのかみ・まこと

1957年東京都生まれ。第30代東京大学総長。専門は光量子物理学。著書に『変革を駆動する大学　社会との連携から協創へ』（東京大学出版会、2017年）、『大学の未来地図　「知識集約型社会」を創る』（ちくま新書、2019年）。科学技術・学術審議会委員、知的財産戦略本部本部員などを務める。

高階秀爾 たかしな・しゅうじ

1932年東京都生まれ。専門は西洋美術史、日本近代美術史。東京大学名誉教授。大原美術館館長、西洋美術振興財団理事長、日本芸術院長。著書に『世紀末芸術』（紀伊國屋書店、1963年、ちくま学芸文庫、2008年）、『ピカソ　剽窃の論理』（筑摩書房、1964年、ちくま学芸文庫、1995年）、『フィレンツェ　初期ルネサンス美術の運命』（中公新書、1966年）、『名画を見る眼』（岩波新書、1969年）、『ルネッサンスの光と闇　芸術と精神風土』（三彩社、1971年、中公文庫、2018年）、『日本近代美術史論』（講談社、1972年、ちくま学芸文庫、2006年）等。

三浦篤 みうら・あつし

1957年島根県生まれ。専門は西洋近代美術史。東京大学大学院総合文化研究科教授。東京大学駒場博物館館長。著書に『まなざしのレッスン1　西洋伝統絵画』（東京大学出版会、2001年）、『近代芸術家の表象　マネ、ファンタン=ラトゥールと1860年代のフランス絵画』（東京大学出版会、2006年、サントリー学芸賞）、『まなざしのレッスン2　西洋近現代絵画』（東京大学出版会、2015年）、『エドゥアール・マネ　西洋絵画史の革命』（角川選書、2018年）、『移り棲む美術　ジャポニスム、コラン、日本近代洋画』（名古屋大学出版会、2021年）等。

謝辞

本書の作成および展覧会の開催にあたり、
下記の関係者および関係諸機関にご協力を
いただきました。記して感謝の意を表します。
（50音順・敬称略）

池上弥々	愛知県美術館
石原友明	上野の森美術館
岡﨑乾二郎	大岡信研究会
奥村泰彦	大阪中之島美術館準備室
笠原浩	Camden Art Centre
韓燕麗	機山洋酒工業株式会社
久我隆弘	紀州新聞社
清水晶子	国立国際美術館
高階秀爾	静岡新聞社
竹内誠	The Jewish Museum
竹峰義和	ソーラボジャパン株式会社
長木誠司	セゾン現代美術館
辻泰岳	株式会社増進会ホールディングス
手塚愛子	株式会社筑摩書房
成相肇	株式会社TBSテレビ
藤川哲	東大駒場友の会
Ryan Holmberg	徳島県立近代美術館
村井久美	南天子画廊
	株式会社美術出版社
	福井県立美術館
	福井新聞社
	Fondazione La Biennale di Venezia
	目黒区美術館
	株式会社八ヶ岳高原ロッジ／八ヶ岳高原音楽堂

本書は、東京大学駒場博物館で開催される
展覧会「宇佐美圭司 よみがえる画家」の
展覧会カタログとして刊行されます。

This book is published as the catalogue for the exhibition
Usami Keiji: A Painter Resurrected held at Komaba Museum,
The University of Tokyo.

宇佐美圭司 よみがえる画家

Usami Keiji: A Painter Resurrected

会期:
2021年4月13日−6月27日
(4月13日−27日は学内での公開)
会場:
東京大学駒場博物館

Dates:
April 13−June 27, 2021 (April 13−27: Only for University
of Tokyo Students, Faculty, and Staff Members)
Venue:
Komaba Museum, The University of Tokyo

主催:
東京大学
企画:
三浦篤、加治屋健司、折茂克哉
協力:
久我隆弘、竹内誠、ソーラボジャパン株式会社、
東大駒場友の会
調査:
黒澤美子
補佐:
小林紗由里

Organized by
The University of Tokyo
Curated by
Miura Atsushi, Kajiya Kenji, and Orimo Katsuya
Cooperated by
Kuga Takahiro, Takeuchi Makoto, Thorlabs Japan Inc.,
and UT Friends of Komaba Society
Research:
Kurosawa Yoshiko
Assistant:
Kobayashi Sayuri

［写真提供］

池上弥々｜4, 8, 22, 63, 80, 105, 131, 132, 136, 178頁

東京大学駒場博物館｜65, 67, 69, 74, 75, 83, 85, 87, 88頁

セゾン現代美術館｜76–77, 89, 96, 98–99頁

目黒区美術館｜79, 94頁

和歌山県立近代美術館｜90, 91頁

徳島県立近代美術館｜92頁

大阪中之島美術館準備室｜95頁

福井県立美術館｜97頁

TBS｜101頁（左下）

［写真撮影］

上野則宏｜74, 75頁, カバー（設置）

村井修｜70, 71, 93頁

宇佐美圭司　よみがえる画家

Usami Keiji: A Painter Resurrected

発行日：2021年3月25日

編者：
加治屋健司

制作：
コギト

発行：
東京大学駒場博物館

デザイン：
馬面俊之

発売：
一般財団法人 東京大学出版会
153–0041 東京都目黒区駒場4–5–29
電話：03–6407–1069
印刷・製本：光村印刷株式会社

First published on March 25, 2021

Edited by
Kajiya Kenji

Produced by
Cogito Inc.

Published by
Komaba Museum, The University of Tokyo

Designed by
Bamen Toshiyuki

Distributed by
University of Tokyo Press
4–5–29, Komaba, Meguro-ku, Tokyo 153–0041, Japan
+81–3–6407–1069
Printed and bound by Mitsumura Printing Co., Ltd.